U0002751

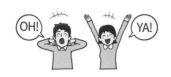

遊戲人生 72變
線上‧實體遊戲教學一本通

遊戲帶領專家

莊越翔——著

各 界 名 人 推 薦

帶領遊戲的奇才　　　　　　　　企業人文講師——楊田林

　　第一次見到越翔是在二○一四年在一次活動中，他帶領「臉書按讚」（參見書中一四○頁），我大讚：「你這種奇葩，不當老師太可惜了！」

　　這讓我想到，武俠小說中有一種年輕人是練武奇才，江湖各種門派武功、武林祕笈到他手中，一看即懂，一學即會，一會即通。

　　越翔就是這樣的帶領遊戲奇才，任何平凡無奇的遊戲到他手中，總能玩出新花樣，變出新把式，帶出新境界。

　　他帶領遊戲時，不落俗套，總是會根據現場狀況做調整，並且跟時代脈動結合，賦予遊戲的意義性與生活體驗結合，因此，每每帶玩遊戲後的引導討論，總能讓學員有深度的反思，迴盪久久。

　　越翔除了很會教學很會帶遊戲外，也很有愛心，每年花很多時間陪伴「飛行少年」（社會邊緣青少年）走過生命的幽谷，這需要很大的耐心與方法。

　　也因為越翔有許多特殊對象的帶領活動經驗，他的帶領輻射範圍很寬廣，從資優生到特殊生，從小朋友到大人，從企業上班族到各級學校老師，幾乎都難不倒他，都能帶領得虎虎生風，這功夫不是一般人能做到的。

　　我自己年輕時也是帶領遊戲起家的老師，數十年來無論上課或帶活

動，一直強調：「善用遊戲，活化教學」。

　　善用遊戲，可以喚回學生注意力，提升教學效益。

　　帶領遊戲除了好玩以外，必須賦予教育意涵，這樣遊戲才能脫離雕蟲小技之困境。

　　十年前，我把自己數十年的教學帶領遊戲經驗寫成：《遊戲人生：有效有趣的破冰遊戲》，分成八大類，八十一個遊戲。

　　這本書是對想學習教學與遊戲者的入門書籍，書中教的很多都是帶領遊戲的基本功。

　　《遊戲人生》出版後，受到許多老師的肯定，很多人問我：「何時出版第二集？」

　　我笑說：「我是老派講師，遊戲功夫僅限於此。江山代有人才出，《遊戲人生》第二集，請越翔老師繼續撰寫，會更合適的。」

　　很開心越翔願意接棒撰寫《遊戲人生》第二集──《遊戲人生 72變》，這本書是《遊戲人生》的進階版，裡頭的七十二個遊戲，幾乎都是越翔老師的獨創新遊戲，把疫情困境、線上教學、時代話題，都做了巧妙結合，更符合現代老師的需要。

　　鄭重推薦各位最好能親自參與越翔老師的現場遊戲教學，感受臨場的深刻震撼。若是暫時無緣上課，也要人手一本《遊戲人生 72 變》，讓越翔帶你翱翔在教室殿堂。

2022.01.29 於自耕農書屋

七十二種活動讓人驚艷！

臺大教授——葉丙成

大家都愛玩遊戲，但在不同的場合、環境、目的下，要用什麼樣的遊戲才能達到最好的效果呢？

越翔是遊戲活動的專家，這本書收羅七十二種不同應用的教學遊戲活動，讓人驚艷！有了這本書，以後再也不用怕學員動不起來。

這是一本遊戲寶典！

藉由遊戲，理解人生

暢銷作家 / Super 教師——歐陽立中

在我還是高中國文教師時，每次備課，我都傷透腦筋，不斷想著要怎麼把我想傳達的概念，讓孩子們刻骨銘心，而不是應付完考試後的煙消雲散。後來，我發現用「遊戲體驗」的方式最好。有次，我教荀子的〈勸學〉，這篇主要談學習的重要，我把孩子們帶到空地，玩了一場「飄移的起跑線」，讓他們先根據問題，決定自己的起跑點，最後再來搶飲料。這是一場「不公平」的遊戲，但也正因為如此，孩子們明白學習是扭轉人生不公平的最好方式。

不過必須說，遊戲並非我所長。進行完「飄移的起跑線」，我寫成文章，在網路上爆紅。大家期待我繼續變出什麼新把戲來活化教育，但說實在我江郎才盡了。正當這時，我遇見了越翔，這人根本是「行走的遊戲百科」。任何東西，只要到他手上，就會靈動起來。越翔賦予它意義，帶領著我們藉由遊戲，理解人生。

從那時起，我報名越翔的課、追他的文。越翔一次又一次解了我教學靈感的乾旱。他的「反思迴紋針」，我用在高三畢業前夕，帶孩子們

相信自己有無限潛力；他的「時間礦泉水」，我用在班會課上，帶孩子們去思考壞習慣是如何一點一滴毀掉自己的口碑；他的「時間碎片」，我用在演講上，帶聽眾看見時間、爭搶時間，重新學習時間管理。

　　我知道讀到這裡，你的好奇是：「什麼飄移的起跑線？反思迴紋針？時間礦泉水？時間碎片？」別著急，因為越翔毫不藏私，把這些遊戲招式全寫進了《遊戲人生 72 變》，而且多達七十二招！我們太幸運了，再也不怕沒有教學靈感了！

　　願你的教學，從此靈動有感，直指人生。

遊戲不只是玩樂

溝通表達培訓師——**張忘形**

　　不知道你聽到遊戲的時候，心中在想些什麼？

　　說來不怕你笑，雖然自己覺得是越翔的好朋友，但我真的沒有去上過他的課。原因是覺得我身為一個老師，不應該用活動還有遊戲迷惑大家。直到後來被越翔邀請去他的課程，才完全的改觀。

　　那一刻起，我就想跟過去的偏見道歉，遊戲或活動的目的不純然是「玩」，而是透過體驗，讓大家領悟出我們都知道，卻很難深刻感受到的道理，因此遊戲規則，氣氛輸贏都不是遊戲或活動最重要的事。

　　當活動結束時，我們如何去引導大家思考，傳遞出什麼樣的價值觀，並且把聚光燈照在每一個願意分享的同學，才是最重要的。

　　而這些，都被他寫在書裡面了，從活動規則的編排，到帶領的技巧，延伸的思考，問題的引導，還有我覺得最精華的「莊老師分享」，都能夠讓你事半功倍，帶領同學反思出更深層的意義。

　　他不是要讓人生只玩遊戲，期待讓我們一起，從遊戲中思考人生。

探索與冒險教育的實際運用

國立臺灣師範大學公民教育與活動領導學系副教授兼系主任師—— **蔡居澤 博士**

　　探索與冒險教育是一種透過冒險活動，引導學員從學習知識技巧到運用於日常生活的完整過程，最終目的在於使得學員具備帶得走的思考與應用素養。引導在學習與運用過程均扮演重要角色，除了可使學員加深對知識與技巧的記憶與理解，更能在運用過程中，促使學員將所學實踐於日常生活。可惜國內的教育目前仍太偏重於記憶知識的傳統教育模式，以至於引導的重要在教育過程目前並未被突顯出來。

　　越翔這本活動專書，可說是臺灣相關書籍中，最能以實務角度來省思探索與冒險教育的實際運用，使得未來的引導者可從此書得到很多探索與冒險教育的活動與課程設計實務案例。更重要的是，透過越翔豐富的實務經驗，使探索與冒險教育具備實務應用能量，也使學習者可以很輕鬆地吸收與運用。

　　探索與冒險教育在國外已經有很長的發展歷史，發展出許多特色課程。臺灣從二十幾年前開始起步，尚待發展自己的執行模式。此書是一個很好的應用資源，相信一定能引發更多的研究與應用，奠定探索與冒險教育與本土文化結合的堅實基礎。在此特別推薦此書，值得所有教育與專業人員參考與運用。

創新教學的魔法書　起初文創表達訓練總監 / 即興脫口秀演員—— **歐耶**

　　《遊戲人生 72 變》這一本書，讓我懷疑自己以前設計帶領的是什麼東西。

這個叫越翔的傢伙，就是本人不願再從事企業培訓講師的原因。

這本書若再賣下去，所有教學活動設計帶領引導者都不用努力。

讓教學成效翻倍的魔法工具都在這裡。

當教學變得不費力燒腦創新誰還願意。

越翔，你闖的禍，你得繼續堅持下去。

遊戲高手必備　　　　中華康輔教育推廣協會 創會理事長——張志成

一生最值得珍藏的武林祕笈。

讓你擁有春、夏、秋、冬生生不息的能力與能量。

翻轉教學與活動　　　　世界五百強企業顧問／職業企管講師——黃同慶

「吾當避此人出一頭地」。

這是十四年前初遇越翔老師時浮現的想法，這本書讓我領悟原來活動還能這樣玩、教學還能這樣做，我深信本書也將對您有很大幫助。

自 序
我的遊戲人生七十二變

　　有人說，我是「教學現場的魔術師」，也有人稱我是「注意力專家」，我更喜歡學生沒有距離地叫我聲「越翔」。

　　我生長在一個舉辦活動的家庭，從小開始，每逢週末六、日，不是在紅土球場，就是在運動中心籌辦賽事。

　　經常天還沒亮，就跟著爸爸布置場地，九點主持開幕典禮，活動當中播報現場、頒獎、散場、微笑揮手、感謝、道別……，轉眼間就這樣過了二十多年，舉凡社區運動會、企業園遊會、棒球、壘球賽，自幼耳濡目染，帶給大家健康快樂的假日已成為我的 DNA。

　　回首學生時期，扣除讀書考試，大概有三分之一的時間在玩。我常想起高中參加康輔社，跟一群好玩的夥伴們在台上不計形象地搞笑、散播歡樂的同時，自己也好快樂；我也會想起童軍團在冬天的夜裡，生起溫暖的營火，在夜空中歡唱歡笑，在星光下互道晚安。

　　因為太喜歡活動，我選擇了一個系名有「活動領導」的科系就讀──師範大學公民教育與活動領導學系（簡稱公領系），我學習了活動規劃原理、團體動力學、戶外活動教學設計、經驗教育相關的領域，讓我們在親近大自然的同時，也學習設計很多教學活動，促進人與自然，人與人之間有更好的連結。

　　「謝謝阿翔，你的活動好好玩。」過去常收到學生或學弟妹的感謝，我就會在下台之後開心一整個星期，或許這就是童軍規律中的助人快樂

吧！希望每個人來到我的活動世界當中，都能帶著一句「有你真好」，我就會更有力量去設計帶領下個活動。

退伍後，我進入龍門國中學習設計綜合活動課程，把活動加入課程中，讓學生從做中學，學中覺。接著，更進一步走入高關懷的班級帶領中輟生，讓一群沒有學習動機的孩子，透過遊戲體驗，重新燃起對人生的一些動力。在這些實驗教育與特殊教育的孩子身上，我看見活動要有彈性，但不能失去人性。我要感謝每一雙曾經不想要配合的眼神，他們都在告訴我良好的活動帶領，可以讓放棄參與的人們找回靈魂。

從二○一四到二○二一年之間，我演講超過一千兩百場，累積十二萬人次分享，從小學到大學、從幹部訓練到企業訓練、從資優生到特教生、從老師到法師、從中輟生到醫生，從體制內的學校到實驗教育的經驗累積，都脫離不了活動的帶領。

我將活動融入教學中，幫助課程更多活力，幫助人群更多歡笑，同時也透過引導反思，讓體驗的過程賦予更多的學習意義。從二○一九年開始，我開辦了延伸活動工作坊，設計十六種主題，幫助第一線的老師能夠透過活動活化教學，至今開辦超過三十梯次的工作坊。二○二一年更開辦線上的延伸活動，透過視訊教學拉近雲端人與人之間的連結，已幫助三千位老師透過活動設計活化線上教學。

我的生活、工作，與遊戲、活動密不可分。「遊戲人生」也彷彿是我的人生寫照。

本書的促成，要特別感謝《遊戲人生》作者楊田林老師的長時間指導，從二○一七年起就給予多方提醒，手把手的提攜，也給我許多機會擔任課程助教、上台等等。現在還把該書的續篇交棒到我手上，過程中經歷很多挑戰，除延續《遊戲人生》的架構與模板，也因應席捲全球的

新冠疫情進行部分調整，增加了線上互動相關的延伸活動。

　　全書基本架構有七十二種活動，是向孫悟空七十二變借來的靈感。至於這些創意從何而來？其實一路上有許多老師、朋友教學相長，我將活動規則改編調整成適合自己的教學情境，特別感謝蔡居澤、黃同慶、蘇文華、王一郎、曾彥豪、吳兆田、歐陽立中……，我曾向這群老師取經，從他們的引領中獲益良多，也將之收錄在此書當中。

　　我也向一群曾經不夠配合活動的學生們學習，他們是安置中心、地方法院、保護官轉介的學生，還有些非自願來參與課程的上班族、被迫來湊研習時數的老師……，謝謝您們真實的回饋，每次不夠好的帶領經驗，都圓滿了下一次的呈現。我不是天生就會設計活動，而是從「錯中學，做中覺」，不斷積累。

　　如果你是遊戲新手，可以透過本書先熟記規則，多看不同人的帶領；如果你是老手，可以觀察引導反思的問句，從中觀察臨場回應的技巧；如果你已是高手，恭喜你已經創造屬於自己的風格，找到適合自己的帶領方式，希望這本書可以給你一些火花，也歡迎實作後給我一些回饋。
　　好用記得分享，不好用時多看現場、多帶現場，當你經驗越多，你會發現沒有差勁的活動，只有不適切的帶領。

　　《遊戲人生72變》是我人生中第一本書，寫完這段文字的時候，我仍走在設計活動的路上，每每帶完一個活動，我都希望與會的每一個人，體會到的不只是有趣的規則，而是一段追尋人我的過程，更多的是他正在自我覺察，進而反省人生，成為一個更好的人。

莊越翔　2022.01.08

導　讀

一書有四季，八章不同篇

　　從小我就很喜歡團康遊戲，學生時期常常羨慕很會帶領團體氣氛的老師，控場如行雲流水一般，有笑有淚，能動能靜。我曾嘗試模仿他們上台帶領的活動，卻沒有帶出效果，後來學習活動引導才發現，有好多好多的細節藏在當中。希望看完此篇，有助於你理解本書的脈絡。

　　活動是有彈性的。會因為不同的族群、場域、時間，改變不同的形態。你可以參考活動的「目標、人數、場地、座位、時間、道具」，在帶領之前了解學員的特性，順應當下的動力流，適度調整上述的內容，保有帶領時的彈性。

　　活動是有回應的。不是只有白紙黑字。在帶領的現場有太多書裡無法一一記錄的「學員回應」，如何臨機應變「回應學員的回應」，就是帶領者的真功夫了。活動成功與否，很多時候與問答之間的拋接有關。你可以參考「問題引導與帶領技巧」，幫助自己在帶領的對應中，更有節奏感。

　　活動是有隱喻的。第一層次「體驗是體驗」，帶領者會讓大家願意參加，覺得有動力；第二層次「體驗是人生」，透過帶領者的引導與提問，幫助學員連結自身的經驗進行反思；第三層次「這就是人生」，在參與當中覺察自己，突然頓悟了某些人生重要的議題，進而調整自己的日常習慣，改變與他人的相處模式。

　　活動是可以創新的。書中很多的遊戲規則，都是源自過去的經驗再延伸改寫，你可以參考書中的「延伸思考」，結合課程的學習目標，塑造符合學員的體驗情境，你也一定能設計出有創意的活動。

　　活動是有生命的。每篇活動最後的「莊老師分享」，記錄著很多我實際帶領時的故事，包含曾經在哪裡犯過什麼錯後才調整規則的心路歷程，包含與學員對話時的細節眉角，包含活動背後如何觸動人心，讓遊戲不只是遊戲，讓活動不只是活動。

　　《大腦喜歡這樣學》（ *A Mind for Numbers* ）一書中曾提及，讓學習記得住、記得久的方法有兩種：一種是「建立譬喻與類比」，一種是「生動的視覺化隱喻」。我的活動中常常會加入情境隱喻，讓那些看不見、摸不到的議題，變得可以看見、能夠觸碰。當思考變得可見，當概念變得有趣好玩，就更能透過活動深植人心。帶領前保有彈性；帶領中善用隱喻，用心回應；帶領後設計創新，讓活動中有價值的經驗能夠啟發你的人生。

　　《遊戲人生 72 變》，是一本人際互動、體驗遊戲、引導反思、延伸活動的工具書，適合教育工作者、心理社工師、助人工作者、團隊培訓講師、人資相關從業人員使用。本書共分為八個章節，每章有九篇文章，總計七十二個活動，分別為認識破冰、鄰座分組、引起動能、團隊合作、時間管理、群眾智慧、感覺分享、同理祝福，每個章節都不脫離「人」。希望你能從莊老師的反思當中，看見活動背後的意義與細膩，更加深入其境中，自我覺察人與我的反思。

　　人有生老病死，就如同四季有不同的風景，本書也以每兩個章節類比一季，依照活動的性質從外放到內斂，經歷春耕、夏耘、秋收、冬藏四個階段。

春天的活

　　第一、二章的認識破冰與鄰座分組，象徵春天播種萌芽，暖陽重回大地，開啟新綠的互動氣氛，適用於課程的起點，暖身暖場活絡現場的氣氛。

夏天的動

　　第三、四章的引起動能和團隊合作，象徵夏天辛勤耕耘，將行動力注入其中，萬物生長百花齊放，引發學員參與的熱忱，促進人我之間的分工合作。

秋天的收

　　第五、六章的時間管理與群眾智慧，象徵秋天收成收穫，省思人生每個時節的選擇，同時與他人共識的過程，創造更多的洞見與收斂歸納更多可能。

冬天的藏

　　第七、八章的感覺分享與同理祝福，象徵冬天收藏再出發的深層沉澱反思，將心底的感覺安頓整理，同理自己也同理他人，道別舊習迎接新的自己。

　　春夏秋冬，從溫熱到內冷，從外放到收斂，從與他人互動到內在自省，或許你在翻閱的時候會發現，每個章節裡九篇活動設計也彷彿四季節奏，可以自由選擇在不同的情境，配上適合當下的活動，我相信每個時節都能看見美好的風景。

教 學 說 明

實體課程
VS. 線上互動使用說明

　　二〇二一年新冠疫情期間，非常多用心的老師，善用線上工具，幫助學員把自身的想法與感覺表達出來。

　　線上互動與實體互動有很大的差異，最直接的就是少了人與人面對面的互動接觸，本書有些活動必須要在實體中進行，有部分的活動可以改變規則轉往線上操作，本篇將介紹延伸思考中的「視訊互動」，能夠如何更有效地在線上執行。

　　你一定要熟練的線上「陸海空」三種網軍作戰策略：

　　「陸」象徵的是聊天室：表態、寫心得、分享感受、舉手鍵，是最基礎簡單的反饋模式。

　　「海」象徵的是小白板：全班共創白板或是個人小白板、外掛網頁工具，可將想法上傳，再呈現於雲端。

　　「空」象徵的是音視訊：透過麥克風對話、播放影片、音樂、開啟視訊鏡頭的同步影像互動。

　　陸海空三個網軍聯合作戰，有助於線上互動更多元。

　　「陸」的優點是最穩定也最容易入門，不易受網速頻寬影響。缺點是聊天室只要人一多，留言就多，就容易被洗版，無法有效地看見整理過的視覺畫面。本書提到最多的聊天室互動法四大步驟：

步驟一 提問：口頭問一個問題，並把提問輸入聊天室。

步驟二　拉線：用刪節號「……」拉一條留言起跑線，作為回應區隔
　　　　　　　或搶答使用。

步驟三　留言：使用數字、字母、文字等不同方式留言，回應題目。

步驟四　訪問：觀察留言後，訪問學員，引導學員分享更多想法。

　　「海」優點是能讓全班的訊息畫面呈現，更豐富、更具象、更能統
整性地看見。建議使用筆電或是桌上型電腦操作，因為頻寬網速載具效
能不足，會降低操作的體驗，像是只有手機的學生，可能會因為換頁面
降速、手機過熱、畫面過小而延遲操作。此時帶領者要使用全螢幕共享
模式，讓無法操作的學員也能透過看分享的影像與大家同步參與。

　　市面上共創白板有非常多種選擇，本篇主要以簡單好操作的 Google
Jamboard 白板與 Google 簡報為例做介紹。Jamboard 是由 Google 開發的
互動電子白板，介面操作簡易好上手，免費下載只要複製網址貼上聊天
室，即可供學員畫線、貼便利貼、貼文字框、貼圖片、搜尋圖片再貼上。
本書最多提到的小白板互動法有以下五個方法：

方法一　貼圖片：運用新增圖片功能，將電腦中或網路上的圖片複製
　　　　　　　貼上白板。

方法二　便利貼：在便利貼中寫上文字，配上名字適合表達自己的想
　　　　　　　法，再運用不同色塊做分類，歸納整理。

方法三　拖曳圖：運用圓點圖案或是姓名便利貼，移動圖形選邊站的
　　　　　　　玩法，觀察學員的選擇。

方法四　四宮格：色筆拉線區分白板為四區塊，再用不同顏色便利貼
　　　　　　　標註標題，利於反思回饋。

方法五　方陣版：將便利貼寫上學員姓名，沿著小白板的四周包圍貼
　　　　　　　上，中間板面留白，貼上討論議題。

　　Jamboard 也有其限制，比如說色彩圖案有限、頁數限制二十頁，人數最多五十人同步，最擔心的莫過於國中以下的學生自律性不足，容易搞亂白板，老師得花更多時間做班級經營。部分活動注重個人隱私，需要有專屬的個人頁面，讓操作活動上具備安全感，推薦你嘗試 myview-board、Peardeck、whiteboard.fi，每個人發一塊小白板來解決問題。

　　這些線上白板應用程式還有許多功能，幫助線上互動有更多可能，若是想要在共創、人數、簡易操作上取一個方案，可以考慮使用 Google 共創簡報，打造一個分頁 PPT 在雲端，讓全班一起操作。

　　「空」的優點是善用問答法與引導語，透過影音視訊迅速抓住聽眾的注意力。最常使用的就是老師分享自己製作好的簡報畫面，同步教學、同步分享，每講一個段落點名提出問題，是一個簡單快速的互動方法。本書比較常運用的音視訊互動方法如下：

方法一　鏡頭取物：拿出指定東西秀在鏡頭前，或是在鏡頭前做指定動作，全體一起做，好玩又豐富。

方法二　上台開關：全班關鏡頭，僅留上台發表的人打開鏡頭開麥克風說話，像是聚光燈一樣看戲。

方法三　空中接力：分小組排棒次，輪流打開麥克風發言，講完就換下一棒發言。

方法四　簡報選擇：看完簡報上秀出的選項後，在聊天室留言打字。

方法五　同步作業：帶領者將鏡頭朝向自己的桌面，同步示範書寫給學員看。

　　我常形容線上教學是一個無止盡的宇宙，不斷地快速擴張，一場疫情讓教育界的老師們快速轉為資訊科技的教育工作者，網路上不乏各種功能強大的工具，或是線上的互動教學媒材，民間不乏擅長使用科技傳

遞知識的能者，不過在線上互動中，我認為最重要的是三個「同」，掌握三同，才能共同學習。

同步：明確地指引學員熟悉線上教學的介面，有清楚的指示引導語帶領學員。

同理：明白文化不利的學生，在設備端或許無法跟上大家，要懂得換位思考。

同在：遇見跟不上的學員，老師能照顧到他的互動體驗，不至於不想參與。

成為一個線上的互動帶領者，並不是炫技或是展現高端的科技工具，而是用適切的資訊媒材，讓遠端的學員也感受得到人與人之間的連結，隨時增強自己的資訊科技能力，同時保有溫暖的互動。

目　錄

📷 可視訊互動

第 **1** 章　認識破冰

第**3**章 引起動能

第 **4** 章　團隊合作

第 **5** 章　時間管理

第**6**章 群眾智慧

第 **7** 章　感覺分享

第8章 同理祝福

第 **1** 章

認識破冰

認識你的名字，加深好的印象，
介紹我的優點，欣賞他人的特長，
可以突破人我之間的疏離，拉近彼此的關係。
「認識破冰」適合開場暖身打破陌生，
活動設計從認識你、認識我開始。

1-1 簽名猜名

延伸閱讀

你會怎麼自我介紹呢？我們通常會用興趣、專長、人格特質來介紹自己或形容別人。「簽名猜名」透過帶著自己的名牌，請參與學員共同留言，互相寫下自己的特點，除了介紹自己，也能認識別人眼中的自己。

活動目標

1. 增進彼此互相認識
2. 促進學員彼此互動
3. 了解學員特質優點

▲ 互相交換名牌，寫下個人資訊。

遊戲人數	10～30 人	建議場地	不拘	座位安排	不拘
遊戲時間	約 30 分鐘	需要器材	三角名牌、筆、彩色筆		
適合對象	★中高階主管 ★上班族 ★青少年 ☆視訊互動				
適用情境	活動初期。全體學員彼此熟悉，已有基本認識				

預備階段──製作名牌

1. 每個人用彩色筆在姓名桌牌上寫下名字，用原子筆在桌牌四個角落寫下個人訊息。

2. 運用「周哈里窗」理論，帶領者請學員在名牌左上角「開放我的視窗」，寫兩個代表自己的「關鍵詞」，可以是興趣、特質、專長和優點。帶領者可先示範，以拉近與學員的距離。

3. 姓名桌牌的另外三個角落（右上、左下、右下角），則由學員分別請現場不同的三個學員，寫下一句能代表你的關鍵詞。

第一階段──交換寫名牌

1. 運用五分鐘時間，請每個學員帶著自己的姓名桌牌與筆，找其他人留言。

2. 請盡量找座位離自己遠一點，且對你有基本認識的學員互動。

3. 當三個角落簽完，請將姓名桌牌交回給帶領者。

第二階段──猜猜他是誰

1. 帶領者收齊姓名桌牌後，發給每個人一張便利貼（或白紙），作為答案紙。

2. 帶領者隨機抽取一張姓名桌牌，並念出上面所寫的訊息。例如：這位學員說自己「很外向」、「喜歡打籃球」，別人覺得他「唱歌很好聽」、「做事很用心」、「帥氣」，大家猜猜他是誰？

3. 請學員作答，寫上這個人的名字，或是這個人的衣著、外型。

4. 帶領者公布正確答案後，將名牌交還給該學員。

5. 至於其他學員只要答對一個人就加一分。若抽到自己

　的也要回答。

6.活動結束時後，統計看誰答對最多。

【加法】
左上角自己寫的形容詞數量可隨人數增加，自行調整。若筆用細一點、字寫小一點，便可以寫下更多訊息。

【替換法】
替換不同角落的題目，可指定右上：個性、左下：強項、右下:欣賞之處。替換法的題目設計，建議讓對方填寫時，是可以直覺馬上寫下來的。

【改變法】
只留右下角給學員們互相交流填寫；右上角與左下角可依照帶領者需求設計不同題目，或者可以在課前認識學員的更多資訊，像是：假期去了哪裡玩？你最喜歡的明星是誰？最喜歡吃的食物？來上課的心情，或對於今天課程的期待等等。

動動腦，你還能想到哪些延伸活動呢？

帶領
技巧

1. 請事先準備好紙、筆、彩色筆，以提供學員現場製作名牌。名字建議使用粗的彩色筆完成。
2. 這個活動適合彼此相識的學員，而教師想了解更多的情況下操作。
3. 帶領者提醒大家多用正面形容詞，減少負面批判的文字，同時培養欣賞他人的眼光。
4. 在帶領者公開答案前，提醒學員作答時保持安靜，不要透露答案。
5. 獎勵最高總分的學員，代表他很了解其他人的狀況。
6. 每公布五個人後，用舉手方式統計一下現場的得分狀態，並順勢播報。
7. 可選擇其中一個優點現場提問：請問「很用心」是誰寫的？請對方分享為什麼會寫下這個形容詞的原因。

問題
引導

▶別人寫下有關你的訊息，是真實的你嗎？你平常和私底下也是如此嗎？
▶看到別人寫的訊息時，你的心情如何？為什麼？
▶當你留言給他人時，你是正面或負面回應？為什麼？
▶你期待別人如何形容他們眼中的你？

你還能想到哪些問題呢？

莊老師分享

在許多企業、學校講課時，往往學員們彼此熟識，所以他們認識當天的講師，只要一節課；相對的，新講師要認識這群「新學員」，要花上不少時間。

於是我設計「簽名猜名」，透過學員介紹自己人的方式，快速收集學員們的資訊，很適合同一單位、公司，或相處一學期的學員活動操作，除了「讓學員快速認識老師」，同時也讓老師更了解學員。

在這個活動中，我運用心理學中「周哈里窗」的理論，特別是「開放我」與「盲目我」，開放我代表著「自己知道、別人也知道」；盲目我是指「自己不知道，別人卻知道的部分」，透過自我揭露開放自己的認識，加上其他同學的介紹，可以有更多視角去認識一個人。

但是，也發生過有些特質寫得非常抽象或獨特，讓人一頭霧水的狀況。例如：學霸、暖男，通常得在公布姓名答案後，訪問寫下該特質的學員，為什麼會有這樣的形容詞，請他們多舉例。

常常一整輪活動下來，我在講台上一一朗讀大家的名字，還有左上角和右下角的人格特質，用一節課的時間可以快速認識全班學員，而他們也從自己認為的自己，到別人眼中的自己，再從班上的反應與回饋聲量，感受被了解的程度，也看見人際差異。

1-2 競速找讚友

臉書按讚的真人版,適合活動開場、營隊第一天、工作坊暖身,彼此還不熟悉,在短時間內與更多現場學員交流「互相按讚」,並且透過互相邀請寫下名字(表示按讚)的方式,讓彼此更快熟悉、讓互動更活絡。

活動目標

1. **認識新朋友增進互動**
2. **打散熟悉度高的學員**
3. **活絡教室的現場氣氛**

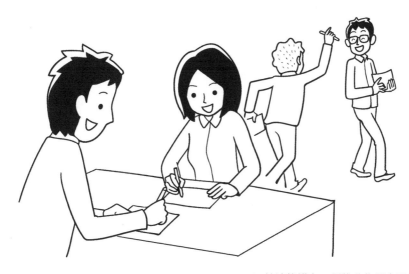

▲ 競速找讚友,看誰收集最多最快。

遊戲人數	不限	建議場地	教室	座位安排	不拘
遊戲時間	約 15 分鐘	需要器材	便利貼、半張 A4 紙、筆		
適合對象	★中高階主管 ★上班族 ★青少年 ☆視訊互動				
適用情境	活動初期。學員彼此不太認識,熟悉感較低的課程暖場				

活動流程

預備階段
1. 報到時，請學員隨意入座，每個人準備一枝原子筆。
2. 每人發下一張便利貼或半張 A4 白紙，在紙張中間畫上十字，分成四格。
3. 找自己比較不熟的學員，請對方在你的紙上簽名，象徵幫你按了一個讚。

遊戲階段
1. 第一回合限時一分鐘，請學員們帶著紙筆在課堂上收集不同人的「讚」簽名。這次在左上格簽名，時間結束後，帶領者訪問收到最多「讚」的學員：「你還記得誰？」也提醒下一回合要記住對方跟你分享的訊息。
2. 第二回合限時兩分鐘，嘗試記住一個人的優點，印象越深越好。這次將簽名寫在右上格。回合結束時，隨機訪問學員：「你還記得誰的優點，請分享至少一人。」
3. 第三回合限時三分鐘，除了讚之外，請去認識他的「興趣」是什麼，將簽名寫在左下格。
4. 第四回合限時四分鐘，將簽名寫在右下格，可參考延伸思考的【替換法】，多認識不同的面向。

延伸思考

【減法】
看誰先收集到十個人的讚，當有人完成任務時舉手喊完成，帶領者喊暫停。

【替換法】
認識一個人，不是點讚很多就好了，我們還可以透過五種不同的表情符號，與他人分享你的喜怒哀樂，看看你收到最多不同的是讚，或是愛心、笑、哇、怒。建議一次指定一個主題就好，可以拆分成五個回合操作，也可適度刪減

調整符號隱喻，常見的五種臉書表情符號例如：

第一回合「讚」：專長、優點、一句稱讚……。

第二回合「愛心」：興趣、運動休閒、喜好零食、水果……。

第三回合「笑」：有趣的景點、好笑的經歷、講一則笑話、出糗的過往……。

第四回合「哇」：最有成就的事、最冒險的事、最勇敢的時刻、最驚喜的故事……。

第五回合「怒」：我的地雷是什麼？什麼狀況會生氣？不喜歡聽到的一句話？……。

【變化法】
用三分鐘的時間，讓越多人記住你的名字越好，請開始收集讚。

動動腦，你還能想到哪些延伸活動呢？

1. 事先統計活動人數，若少於二十人，可縮短為六十秒。
2. 可以綽號或英文名字簽名，目的是記住他人，以及自己希望怎麼被稱呼。
3. 若要拆散熟人，第一位簽名者不可以是同組、鄰座或認識的，提醒找不太熟的人。
4. 帶領者示範簽名的程序，提醒寫字位置、大小、規則、色筆。

5. 帶領者在最後三十秒，或十秒倒數前，可先發出提醒。

問題引導

▶學員會先選擇找熟人簽名，還是陌生人？
▶找到很讚的人比較重要，還是收集到一堆簽名比較重要？為什麼？
▶簽名點讚，就表示認識一個人嗎？
▶除了知道對方名字，還可以從哪些面向認識一個人？
▶為何要指定第一個簽名者不是鄰座，這樣做有何優點？

你還能想到哪些問題呢？

 莊老師分享

　　這個遊戲發想源自於我的國中學生,他的臉書上有四千多位臉友,但看貼文點閱,普遍按讚的都不超過二十人。我就在思考,這群臉友或網友真的互相認識嗎?當臉書提醒你朋友生日的時候,你記得對方是誰嗎?或臉書署名不是用本名時,你叫得出對方名字嗎?

　　這個遊戲分為兩個層次,前一階段刻意把遊戲目標設計為找得「又快又多」,下一階段不一定要「求多」,而是盡可能慢下來多認識對方的個人資訊。

　　我希望透過這樣的活動設計,讓學員體會到交朋友的三件事情:積極主動認識他人,會更有機會在短時間內建立友誼;朋友不是比數量,而是在於交友的質量;還有,記得他人的名字,讓人記得你的好。

　　在虛擬的社交平台中,人們很容易在短時間內「增加」許多新好友,卻沒有時間彼此認識。就像是遊戲中可以快速找到許多簽名的人。但是寫滿名字的紙張中,卻又連結不起來誰是誰?簽名越多,認識的人不一定越多,頂多知道你在這段時間裡面,很積極地去找人簽名。

　　在虛擬世界中,按一個讚快速又容易;但在真實世界中,真正的讚友會因為你平常幫助他、對人友善,才幫你按讚。希望你透過「競速找讚友」,具備認識新朋友的積極態度,同時好好認識一個人的時候,也能夠放慢速度,如此,才有時間感受友情的溫度。

讓人記得你的好

這次，我們不必自我介紹，而是「換人介紹你」，在不同人的口中，你會是什麼樣子？對方又如何解讀？還有很多自己說不出的利他價值，透過別人親口分享，更能讓人記住你的好。

活動目標

1. 促進學員間彼此認識
2. 培養聆聽與記憶能力
3. 快速記得學員的優點

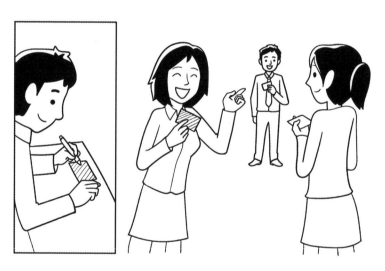

▲ 找一個人分享你的隊友有何優點。

遊戲人數	不限	建議場地	不拘	座位安排	不拘
遊戲時間	約 10 分鐘	需要器材	便利貼、筆		
適合對象	★中高階主管 ★上班族 ★青少年 ★視訊互動				
適用情境	活動初期暖場破冰，活動後期道別祝福				

**活動
流程**

1. 帶領者發給每人一張便利貼，寫上「名字」和「利他點」。所謂的利他點，是認識你的話可以提供什麼服務？你可以幫什麼忙？例如：我喜歡攝影，可以分享如何拍照；我是萬華人，可以介紹在地美食；我在咖啡廳工作，來店可以幫你咖啡升級成大杯等等。

2. 學員們開始找一個夥伴，兩兩一組面對面，用一分鐘自我介紹便利貼上的利他點。彼此完成介紹後，互相交換便利貼。

3. 帶領者宣布遊戲開始，請帶著夥伴的便利貼，去向其他三個學員介紹「夥伴」的名字，還有哪些「利他點」。

4. 完成上述動作後，回到座位，找四～五個人圍成圈，用一分鐘時間向組員分享，剛剛認識了哪些新夥伴？

5. 帶領者訪問大家，對哪些人的利他點印象深刻？

**延伸
思考**

【加法】
每介紹一個人就跟對方交換便利貼，要拿著新便利貼，介紹給不同學員認識，此種玩法考驗記憶力和轉述能力。

【改變法】
延續【加法】的玩法，交換便利貼互相介紹，直到有人的介紹便利貼是自己名字時，才算成功。當所有人都找回自己時，遊戲才會結束。若有人在過程中忘記、記錯，或同時出現兩個相同名字在群體中，表示挑戰失敗，必須全體拿回自己的便利貼，重新挑戰，此時可以先給學員時間討論策略。

【逆向法】
帶領者可先說明，課程到了尾聲，我們即將各奔東西，或許不再見面，好好記得彼此利他點，請每個人寫一張禮物

卡，在上面註明姓名與聯絡方式，當他人拿到這張卡的時候，你可以提供對方一項獨一無二的服務，像是：沖一杯咖啡、教你如何製作簡報。請去找三個人，交換卡片，並說聲「有你真好，謝謝你」。

【替換法】

1. 分享自己近年從事的工作。
2. 分享來上課希望有什麼收穫。
3. 分享最近最快樂的一件事。
4. 分享影響你最重要的一個人。

【視訊互動】

1. 使用 Google 內建 Jamboard 小白板，將學員名字製作成便利貼，分頁貼上。
2. 一頁可擺放兩個到四個不同學員的名字，並放在大頭照增加情境。
3. 請學員在不同學員名字的頁面，用便利貼寫下對方的優點或特質。
4. 帶領者留意有些人的頁面較少人留言，可自己多補上一些訊息。
5. 帶領者看留言時間差不多時，隨機抽點一位學員打開麥克風分享。
6. 第一名學員自由選擇想要分享的同學頁面，念出對方的優點或利他點。
7. 請剛剛被介紹的同學，再點下一個人介紹他的好。

動動腦，你還能想到哪些延伸活動呢？

1. 在介紹的回合期間，提醒大家不要帶著便利貼去找「原」主人。
2. 提醒大家尋找的第一位學員，希望是比較不熟悉的朋友，如此可以認識一個新夥伴。
3. 邀請一位夥伴現場示範，並以正向的方式示範如何推薦他人。
4. 遊戲過程中，播放輕快的音樂增進氣氛。
5. 可預設找到三個人分享後，回到原座位坐下，比較好掌握現場完成進度。

▶誰最令你印象深刻？為什麼？
▶你所選擇的第一個人是誰？對方給你什麼感覺？
▶聽到別人介紹你時，當下的心情如何？
▶你期待別人介紹你時，會分享哪些資訊？

你還能想到哪些問題呢？

 莊老師分享

　　「讓人記得你的好」是一個由別人介紹你的開場活動，我常運用在組織跨部門培訓、教師研習、讀書會或者工作坊，很適合彼此不太認識的場域，又需要分小組互相熟悉的課程，目的是希望透過人群間的互相交流，穿插介紹，由他人口中介紹陌生的人，因為要專注聽，還要講出來，可以培養傾聽記憶、表達的能力。

　　在陌生的社交場合，華人常常因為謙虛客氣，沒能好好介紹自己的優點。並非自己不想認識他人，而是不好意思，而「讓人記得你的好」用一種欣賞他人的眼光，可以讓人快速地認識這個人的優點、專長。概念是在別人背後說好話，少在背後說閒話，從利他的角度去介紹其他人，記得別人的好，在第一時間就留下好印象。

　　我通常在活動結束後，會請學員回想還記得幾個剛剛認識的新朋友？接著訪問台下的學員，為什麼這個人讓你印象深刻？我特別會隨機訪問學員，請他分享剛剛從他人口中認識的優點，再接著訪問其他學員。

　　當然，這個活動的用意在於快速認識，你的個人品格、個性好壞，還是要讓時間與實踐去證明，短暫的活動只有一面之緣，真正的認識互信需要時間培養。若要在人前受人尊重，就要在日常與人相處時聚集足夠的「利他價值」。我想，只要認識你的人，想起你的時候會記起你的好。

三真一假

我喜歡貓、我愛吃甜食……，寫下跟自己有關的訊息，其中三個真的，一個假的，虛實之間，透過彼此分享與互猜過程增進認識，也能考驗彼此的熟悉度。

活動目標

1. 介紹自己，認識他人
2. 引發對他人的好奇心

三真一假

▲ 寫下關於自己的四則訊息，讓人猜猜其中哪一則是假的？

遊戲人數	不限	建議場地	不拘	座位安排	不拘
遊戲時間	約 20 分鐘	需要器材	A4 白紙、彩色筆		
適合對象	★中高階主管 ★上班族 ★青少年 ★視訊互動				
適用情境	活動初期。自我介紹，認識學員的基本資訊				

活動流程

預備階段——寫下我訊息

1. 發下 A4 白紙的一半，對折再對折後變成四條長格。
2. 寫下四件關於自己的事，其中一件假的、三件真的。例如：①我喜歡吃苦瓜，②我養了兩隻貓，③我熱愛慢跑，④我爬過七星山。
3. 帶領者須先提醒這四件事會公開讓大家猜，請留意文字敘述與隱私。
4. 寫完的人請舉手，同時等待其他還在寫的學員。

第一階段——兩人互猜

1. 請學員兩兩一組，互相分享自己寫下的四個選項。
2. 猜對得一分，猜錯沒得分，得分者請對方簽名在自己的紙上。之後，再尋找下一個人分享自己的故事。
3. 計時五分鐘，看誰能夠獲得最高分。

第二階段——小組互猜

1. 五個人一組，選出組長，並擔任第一位分享者。
2. 組內輪流分享，猜對加一分，猜錯沒得分。
3. 整組猜完推派出一位代表，說給全班猜。

第三階段——全班齊猜

1. 請學員寫完四個選項後交到帶領者手上，並領取一張便利貼或白紙當答案紙。
2. 答案紙可畫格數代表班上人數，二十人就畫二十格。
3. 帶領者隨機抽出一張，請故事主角站到台前，自己念出四個選項。
4. 台下學員聽完後，各自寫下猜測的答案，答對畫圈，答錯畫叉。
5. 活動結束後，統計圈數最多的獲勝。

【加法】

增加選項，變成九宮格六真三假，或十格九真一假。

【減法】

刪減選項，變為兩真一假，或一真一假。

【逆向法】

顛倒真假破除迷思，變為三假一真，適合用於破除迷思。
舉例：運用在消防安全宣導上，給學員四個選項，請大家選擇讓自己降低風險，在火場活下來的方案：①沾濕毛巾摀嘴巴，②火場逃生選廁所，③不要搭電梯選樓梯，④失火了往上跑就對了。

【替換法】

替換主題，例如：
童年的回憶、畢業的國小、愛吃的零食、有趣的糗事、歡樂的故事。
喜歡的食物、動物、卡通、藝人、歌曲、一本書、休閒活動。
曾去過的地點、國家、名勝、展覽、百岳、嘉年華會、祭典活動。
曾從事的工作、職稱、活動企劃、特殊任務、參與競賽。

【視訊互動】

1. 帶領者先製作好三真一假簡報頁，將四個選項依序編號①、②、③、④，逐一分享。
2. 請學員們猜測哪個答案是假的，並在聊天室留言號碼。
3. 帶領者可限制答題時間二十秒，讓遊戲節奏緊湊。
4. 也可在答題數字後方加上原因，若猜中額外加分。
5. 帶領者公布答案，請學員設計題目後貼在聊天室，一

次指定一位分享。

動動腦，你還能想到哪些延伸活動呢？

1. 面對互相熟識的學員，帶領者可提醒題目設計成不為人知的專長或興趣；若是陌生學員初次見面，則提醒不要自我揭露太多隱私。
2. 可指定選項主題，讓題目更為明確。例如：曾去過很棒的地方、最有成就感的事、最喜歡的歌手或偶像、最喜歡的食物等等。
3. 主題的選擇要避免涉及隱私。例如：最難過的一件事、身體曾受過最嚴重的傷、談過幾次戀愛、月薪多少等等。
4. 若時間足夠，可邀請台下的學員問主角問題，提高答對機率。

▶為何題目設計會選擇這四個選項？如果再加一題，你想加什麼？
▶你認為最難猜的是哪一個夥伴？為什麼？
▶當你自己覺得對這個猜測很有信心時，結果卻猜錯，當時感受為何？
▶為什麼人們會對他人看走眼？
▶我們如何減少對他人的錯誤猜測？

你還能想到哪些問題呢？

 莊老師分享

　　二〇二〇年初在臉書上有人發起一個小遊戲,列舉出十種自己曾領過薪水的工作,讓大家留言猜猜看哪個是假的。其他還有:沒領過薪水,根本沒做過,只是當助手……當時很多朋友的臉書都被這個遊戲洗版。

　　有時精采的不是作者本身,而是底下的留言討論,有的推理、有的提問、有的驚呼、有的對原作者刮目相看。當答案揭曉時,又引起網友一陣的討論,是一個引人好奇,又增進認識的互動遊戲。

　　「三真一假」這個遊戲,是我在蘇文華老師的課堂上學習的,規則簡單好懂,變化卻有百百種,常用於講師在課程前讓聽眾猜猜看自己不為人知的一面,猜中有加分或小禮物。從認識講師方面切入,這樣的開場有助於拉近師生距離,引發他人的好奇,作為一整天課程的鋪陳。

　　此外我也漸漸發展出與課程主題結合的玩法,比如在戶外教育師資培訓課程中,我請學員們分享四則有關自己的戶外經驗,先從自己的分享,同時聽聽學員的故事,結合學科單元配上學員互相認識的玩法,了解大家的先備經驗後,有助於安排後續的課程。

　　最後我用於新生開學時,同班同學的認識活動。我採用的是「全班齊猜」的玩法,藉此觀察同學之間四件假期趣事。在自由設計選項規則當中,我特別關心那些「全部」都是寫自己受過的傷、自己多倒楣、討厭的諸多事物,或炫耀自己豐功偉業的同學。由遊戲中感受每個人的獨特之處,也從中關心他們的真實世界,對方最需要的是什麼?我想「三真一假」不是在猜人,而是更真誠看待自己的重要過程。

1-5 猜猜有幾人

在活動中，如何讓不習慣表態或不善於表達的學員更有參與感？不妨試試匿名投票，可以間接了解彼此，也讓大家享受猜數字的樂趣，看看真正的答案與自己所想的是否有落差。

活動目標

1. 促進成員彼此認識
2. 打破團體的陌生感
3. 互相交流生活經驗

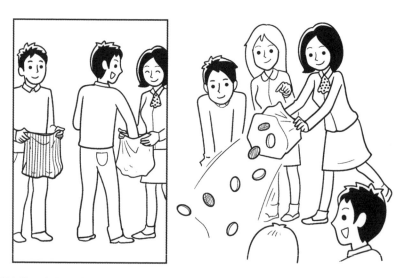

▲ 帶領者將匿名投票的籌碼撒在地上，公布最終答案。

遊戲人數	25 人以內	建議場地	教室	座位安排	圍成圓圈
遊戲時間	約 30 分鐘	需要器材	雙色籌碼、不透明手提袋		
適合對象	★中高階主管 ★上班族 ★青少年 ☆視訊互動				
適用情境	活動初、中期。班級分享生活經驗、組織收集成員資訊				

預備階段

1. 依照學員人數，準備每人紅色、綠色籌碼各一個。
2. 帶領者準備兩個不同顏色的不透明手提袋。其中一個為「誠實袋」，由帶領者拿著；另一個「回收袋」由助教拿著。
3. 帶領者出一道是非題：猜猜看，全班多少人有吃宵夜的習慣？
4. 請學員在胸前用手比數字，猜猜多少人。可以看看隔壁比多少，但不可更改答案。超過十人參與時，可用右手代表十位數、左手代表個位數。

遊戲階段

1. 發給每人綠色、紅色籌碼各一個，綠色代表「有」，紅色代表「沒有」。
2. 根據自身經驗，若選擇答案「有」，則丟入「誠實袋」中；另一個「沒有」的籌碼，則放到「回收袋」。
3. 請握緊籌碼，直到手伸進袋裡再鬆開，不可偷看袋內籌碼。
4. 選擇完畢後，在桌上撒出兩個袋中的籌碼，紅綠片數必須顯而易見。
5. 結算綠色的籌碼數量，直接猜對答案者加兩分，差距正負一的得一分。
6. 進行下一回合前，必須將誠實袋與回收袋的籌碼先混合再進行。
7. 每個學員重新拿取紅色、綠色籌碼各一個，帶領者再出新的題目。

延伸思考

【變化法】
用圍棋黑白子或撲克牌紅黑牌色取代籌碼。

【結合法】
題目設計的背後，都可以反思背後的意義。
檢視習慣：猜猜班上多少人習慣睡前滑手機？
喜好民調：猜猜班上多少人喜歡閱讀？
健康提醒：猜猜班上多少人課後有運動的習慣？
價值選擇：如果你是某歷史人物，會做出一樣的決定嗎？

動動腦，你還能想到哪些延伸活動呢？

帶領技巧

1. 帶領者說完題目，請學員先比數字，再發籌碼，避免干擾遊戲進行。
2. 建議總人數在二十人以下，時間比較容易控制，人數一多會拉長等待時間，活動節奏就會變慢；人數少，猜中的機率也會增高，玩起來更有成就感。
3. 帶領者可參與一起投票，透過「揭露」自身的故事經歷，讓學員更容易放開與反思。
4. 準備四色籌碼，紅綠兩色投票用，另外兩色為計分獎勵；也可選用撲克牌作為加分卡。
5. 準備小禮物，作為猜中最多者的獎勵。

▶ 有沒有人願意分享，選擇答案背後的原因是什麼？

▶ 如果不選這個答案，大家猜猜看，他可能因為什麼而不做出選擇？

▶ 你在做選擇的時候是否誠實？有猶豫嗎？為什麼？

▶ 為什麼這個遊戲要匿名操作，而非公開？

▶ 當真正答案數字顯現，跟自己猜測落差很多時，你有什麼發現？

你還能想到哪些問題呢？

 莊老師分享

　　「猜猜有幾人」的遊戲構想，是由一款桌遊「真心話不冒險」延伸而來。這款桌遊設計了一百四十個題目，隨機抽起一張問題卡，選擇其中一題問大家的想法如何，再用「匿名」投票的方式表態。匿名的用意主要與個人隱私有關，也避免有學員被貼上標籤，或者有不好意思說出口讓人知道的事，藉此達到收集全體學員經驗的目的。

　　題目設計非常多元，例如：如果你可以得到飛行或隱形的超能力，你會選飛行嗎？你發現鄰座掉了一千元在地上，你會撿起來還他嗎？你曾偷看過在場某人的簡訊或郵件嗎？不同的題目，熟人朋友聚會一起玩，可以交流彼此經驗；但有些題目相當適用在「教育現場」，針對自我誠實與反思自我的角度改變設計方向。

　　我便常運用在國中生或高關懷班的班級經營上，請他們猜猜看大家曾經犯過什麼錯（作弊、說謊、不交作業……）、壞習慣（遲到、拖延……）、不夠完美（考試不及格、覺得自己不好看……）。曾有學生透過這個活動發現，原來班上習慣拖延的人這麼多，不是只有自己而已，讓學生從中了解，沒有人是完美無缺的。

　　只要是人，難免會有犯錯、壞習慣、不夠完美的經驗，當真實數字出現，或許可以從兩個角度去思考：一是「你如何看待大家」，你會把大家想得太壞，還是猜想大家都很好？二是「你如何看待自己」，當你跟大部分人不一樣的時候，你會做哪些反思，讓自己更加精進？

　　透過活動，反思問題背後發生的原因，覺察內在的聲音，真實面對自己，再告訴自己人非聖賢孰能無過，未來如果再遇到同樣的事情，但求不二過，如此你一定能看見更好的自己。

1-6 姓名神槍手

在陌生的環境中，認識新朋友總是不容易。一起上課的新學員，透過「姓名神槍手」，不僅可以快速認識周遭夥伴，也不用擔心自己講不出對方名字而尷尬，儘管放心交給其他人來幫忙！

活動目標

1. 促進組員彼此認識
2. 迅速認識夥伴姓名
3. 活絡小組團隊氣氛

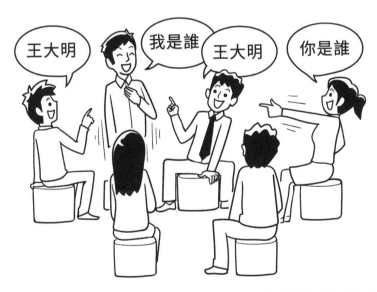

▲ 被神槍手指到的人，由兩邊夥伴負責喊出他的名字。

遊戲人數	8～12 人／組	建議場地	不拘	座位安排	圍成圓圈
遊戲時間	約 10 分鐘	需要器材	姓名吊牌、姓名桌牌		
適合對象	★中高階主管 ★上班族 ★青少年 ☆視訊互動				
適用情境	活動初期。自我介紹名字後的延伸活動				

第一階段——分組介紹

1. 將全體學員分組打散，每組約八～十二人，每一組圍成圈坐下。

2. 請每個人簡單自我介紹姓名，並把名牌放在其他人可清楚看見的地方。

3. 介紹完一輪後，帶領者提醒每個人要熟記坐在左右兩邊夥伴的名字。

4. 選出姓氏筆畫最少的人當第一個玩家，也就是「姓名神槍手」。

第二階段——姓名神槍手

1. 當帶領者宣布遊戲開始，姓名神槍手比出食指跟拇指象徵手槍，隨機指向同組的一位學員，同時說出口令「你是誰？」。

2. 神槍手不可以指定左右兩側的學員，或前一任神槍手。

3. 被神槍手指定的學員要迅速站起來，大聲喊「我是誰？」，這位學員左右兩側的人，則要迅速喊出他的名字。

4. 若是左右鄰座喊錯名字，或喊得比較慢的人，要擔任新的姓名神槍手。例如：神槍手指向大明說：「你是誰？」坐在大明左邊的小美、右邊的小華要喊出：「大明！」若是小華喊得慢，則擔任下一回合神槍手。

5. 遊戲進行三分鐘後，帶領者問大家有沒有熟記彼此名字。下一回合把名牌收起來，考驗大家的記憶，再玩一次。

【加法】

每個人都要被指定一次，遵守不可指定左右兩邊學員的原則，當每個人被點名過後，小組一起喊「完成」。除了考驗團隊默契與記憶力，也可以事先讓小組討論一分鐘，如何快速進行，也先熟悉彼此名字。

【變化法】

你、是、誰，三個字分別由三個不同的夥伴說出，A 說出「你」要指向下一個 B，B 說出「是」要指向下一個 C，C 說出「誰」的同時指向圈中的一個人，那個人要站起來說「我是誰？」，接著進行原遊戲流程。

【替換法】

1. 將問「誰」的題目替換成故鄉、服務單位、職稱、興趣、科系、綽號，可搭配自製桌牌，把四種不同訊息寫在桌牌的四個角落。
2. 替換題目口令，回應者跟著轉變，鄰居也要改變說法，例如：

 神槍手：你從哪裡來？你在哪服務？你喜歡什麼？

 回應者：我從哪裡來？你們說說看，我又忘記了。

 鄰居回：你從台北來的、你在中正國小服務、你喜歡彈吉他。

動動腦，你還能想到哪些延伸活動呢？

**帶領
技巧**

1. 遊戲剛開始，在彼此不熟悉的情況下，帶領者可進入
 其中一組，示範簡易流程。
2. 事先若有掛牌、名牌，建議擺在明顯的地方。
3. 為避免同一個人一直被點名，帶領者可在遊戲過程中
 適時喊暫停，並提醒大家盡量點到每位學員。
4. 操作五個回合結束後，請組內的學員換位子，左右兩
 邊坐不同的人。
5. 增加一條規則，當過三次神槍手的夥伴，表示「放槍
 太多」，要代表組內與全班自我介紹三十秒，讓大家
 更認識你。
6. 若覺得比出手槍動作有冒犯的感受，可改為五指併攏、
 手心向上指定。

**問題
引導**

▶大家有沒有記住組員的名字了呢？
▶記住整組姓名的人請舉手，請向大家介紹組員們。
▶剛剛有沒有人一直被點到？為什麼？
▶在剛剛的自我介紹當中，印象最深刻的是誰？

你還能想到哪些問題呢？

莊老師分享

這個活動非常適合破冰認識，考驗反應力與記憶力，暖身、暖聲、暖腦、又暖心，不論是幹部訓練、新進員工的培訓、跨部門的培訓、工作坊的暖場，都可以迅速地活絡現場氣氛。

此外，還有以下優點：節奏快、輸贏勝負也快；互動多，在笑聲中認識彼此；遊戲簡單，只要熟記，兩個人即可開始；不認識對方也不會尷尬，因為是鄰座幫你記住他；介紹資訊可替換，口令與回應變化，就能增進遊戲的多元樣貌。

這些年，我常有機會參與大專社團幹部研習營，擔任第一堂課的團體動力講師，目的是迅速讓小隊之間有凝聚力、向心力，團隊建立好也會讓接下來的學習過程更加順利，熟悉組員彼此的姓名，就是重要的第一步。

有些活動人數較多，一次研習就超過一百人，分成十個組別，為了確保遊戲進行流暢，可以在每一組安排助教或小隊輔，協助帶領成員們彼此活絡認識，掌握遊戲的節奏感。延伸思考中的【變化法】和【替換法】也可結合一起玩，改變不同的「三個字問句」，同時讓更多人互相點名傳接主導權，玩起來有趣，大家也會更有參與感。

認識繩隊友

現場活動參與者常以掛繩名牌作為識別，事實上，這也是一種很好運用的活動道具。透過繩圈與名牌的拆解重組變化，不僅加深彼此的認識，增進互動，更能凝聚向心力。

活動目標

1. 凝聚團隊的向心力
2. 認識彼此基本資訊
3. 活絡學員人際互動

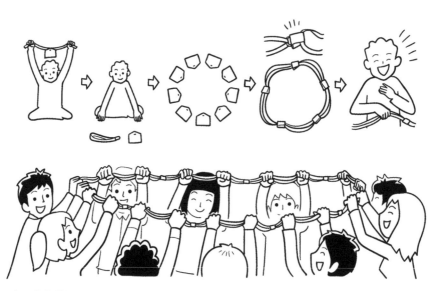

▲ 拿下名牌掛繩的繩子串連成大繩圈。

遊戲人數	8～10人	建議場地	不拘	座位安排	小組圍圈
遊戲時間	約20分鐘	需要器材	不同顏色的名牌掛繩		
適合對象	★中高階主管 ★上班族 ★青少年 ☆視訊互動				
適用情境	活動初期。小隊圍圈認識成員，建立團隊默契				

活動流程

預備階段

1. 每個學員在進入活動前都先備有一個姓名掛牌，請大家掛在脖子上。

2. 此活動適合三十人以上的分組開場暖身，建議每組約八～十人。

3. 帶領者邀請各小組圍成圈坐下。平面空曠的地板，可拉椅子圍圈，若是組員圍著桌子，則提醒座位分散成一個圓。

4. 請依照下列指令完成動作，完成的小組一起高舉雙手喊完成，視現場情況，不一定要牽手，帶領者先帶著大家練習一次，並喊「完成」。

遊戲階段

1. 取下名牌掛繩，放在自己面前，喊「完成」。

2. 拆解名牌、掛繩後，同樣放在自己面前，喊「完成」。

3. 將名牌排成像太陽放射狀的圓形，在小隊圈中央，喊「完成」。

4. 將掛繩上的金屬夾，夾住左右隊友的掛繩，形成一個大繩圈。整組雙手握住大繩圈，高舉繩圈，喊「完成」。

5. 雙手握繩圈自我介紹，先選出第一位代表。例如：大家好，我是小明。其他人便高舉繩圈回應「小明好」後，手放下。當每個人都輪流自我介紹後，喊「完成」。

延伸思考

【替換法】

介紹心情、星座、服務單位職稱、故鄉、興趣等等。

心情：我是越翔，我覺得「很開心」。大家回：「很開心。」

星座：我是阿越，我是魔羯座。大家回：「做得好。」

故鄉：我是阿翔，我來自萬華。大家回：「好地方。」

興趣：我是小莊，我喜歡彈吉他。大家回：「您真專業。」

【結合法】

1. 將掛繩上的夾子一段垂向地面，用上面可滑動、控制長度的小珠子調整自己目前的「精神狀態」，精神好便將珠子往上推，想睡覺、充滿負能量則將珠子往夾子方向滑動。之後分享每個人的心情感受，滑動後的小珠子位置代表什麼？

2. 取下吊繩上的珠子代表自己，繩子代表生活狀態。請發揮想像力，用小珠子與繩子擺放出自己最近的狀態。例如：一團亂、打結的繩子覆蓋在珠子上，象徵最近太忙太煩躁。擺放完後輪流分享自己的「繩」奇故事。（若掛繩沒有小珠子，可改用綁繩結）

【變化法】

可安排一個隊輔在圈中，掛繩顏色與其他成員有所區別，繩圈就會有一個小弧形是不同顏色的段落。當繩圈轉動，轉到該段落的人，就必須發言。發言繩也有輪流發言輪轉的互動概念。

動動腦，你還能想到哪些延伸活動呢？

帶領技巧

1. 事先統計人數，盡量讓每組的人數均等。
2. 視現場情況，最快喊「完成」的組別可以加分，作為小組競速競賽。
3. 擺放名牌放射狀要整齊像個圓，名牌朝向其他人，容易順向閱讀。
4. 掛牌上若沒有金屬夾子、珠子，可用綁繩結的方式，成為大繩圈。
5. 若課程連排兩節課，第一節課休息時，可作為小隊位置的標記，不用收回；等上課時，看誰沒回來一目瞭然。
6. 收尾時，邀請最快掛回名牌的組別喊「完成」。

問題引導

▶剛剛迅速喊完一圈名字，你還記得每個人的名字嗎？
▶記住名字重要？還是快速念完名字比較重要？
▶為什麼規則要設定每個人念完名字後必須回應？
▶記住彼此的名字，對團隊有什麼幫助？
▶現在團隊的氣氛，跟活動開始前有何不同？為什麼？

你還能想到哪些問題呢？

莊老師分享

　　這個遊戲構想源自楊田林老師《遊戲人生》的「搭手問好」。我在活動中，常發現部分學員比較害羞，所以改用童軍繩、扁帶作為小組自我介紹時握著的小隊繩圈，取代握手的尷尬。

　　有一次，現場報名學員增加一百多人，預備的繩圈不夠怎麼辦？急中生智下看到大家脖子上都掛著名牌掛繩，只要拆卸下來，用夾子扣上就變成繩圈。

　　突發奇想的點子，獲得意想不到的效果。除了掛繩夾子比較無法牢固夾住，無法施力拉扯外，還有許多優點：不用準備大量教具，手握自己的姓名吊繩也有個人衛生考量；人數可隨組別調整，省去擔心繩圈長度無法配合人數的窘境；把自己的一部分與他人連結扣住，象徵團隊合作；分五個步驟完成繩圈，有分段競賽，凝聚向心力的效果。

　　尤其吊牌繩圈會呈現出同心圓的畫面，內有放射狀的名牌，外有一群握繩的隊友，非常適合拍攝團隊畫面，也很有團隊凝聚意識。當大家有個繩圈可以一起握住抬起喊聲，就可以延伸非常多的活動，像是開場的自我介紹、活動中的分享討論，收尾也可以感性反思。

　　最後邀請大家拿回名牌，最快的組別喊「完成」，也可以再次凝聚向心力，象徵由團隊回歸個人，每個人都要為自己的名牌負責，也為自己的團隊盡力。

1-8 動物派對

在這場動物派對中，每個人都以動物之名，展現不同個性與特質，改用匿名的方式來認識新朋友，可以拋開原來的姓名意象，更增添趣味性。

活動目標

1. 介紹自己，也認識他人
2. 動物化身展現不同面向
3. 心情交流與團隊凝聚

▲ 小隊圍成圈，輪流帶領一種動物的動作。

遊戲人數	6～10 人／組	建議場地	平坦空地	座位安排	小組狀
遊戲時間	約 20 分鐘	需要器材	白紙、彩色筆		
適合對象	☆中高階主管 ★上班族 ★青少年 ☆視訊互動				
適用情境	活動初期。社團幹部培訓、表演課程暖身破冰				

以下階段各進行約五分鐘

第一階段──取個動物名

1. 每六～十人為一隊，以小隊為單位圍成圈。
2. 請學員想出一種最能代表自己的動物，輪流分享自己是什麼動物，介紹完畢後坐下。
3. 帶領者可先示範：「大家好，我不是小明，我是斑馬。」隊員們齊聲說：「斑馬好。」

第二階段──觸及真心

1. 請學員想一個能代表自己此時此刻真實的心情。
2. 輪到的人起立發言，並加上符合該心情的語氣。帶領者示範：「大家好，我是『開心』的猴子。」隊員們齊聲說：「好開心。」
3. 帶領者隨機訪問：「如果要用兩個心情代表你們的隊伍，那會是什麼？」

第三階段──模仿秀

1. 請學員想一個能代表自己動物的特質或個性的形容詞。
2. 輪到的人起立發言，並加上符合該個性的動作。帶領者示範：「大家好，我是『熱情』的猴子。」隊員們齊聲說：「好熱情。」
3. 帶領者隨機訪問：「你對哪個動物印象最深刻，有什麼特質？」

第四階段──選吉祥物

1. 請學員在小隊裡選出一個最具代表性的動物，作為小隊名稱。
2. 取完小隊名後，以那個吉祥物當作隊長，示範小隊的動物動作。

3. 帶領者輪流訪問各小隊：「請問你們是？」小隊員站起來齊聲回應：「我們是 _____ 小隊。」（一起做出小隊代表動物動作）

延伸
思考

【替換法】

1. 用「自然」現象來形容目前狀態。例如：彩虹、小雨、冰雹、下雪、大晴天、陰天、烏雲密布……。
2. 用「卡通人物」來形容自己特色。例如：萬能的哆啦A夢、永不放棄的炭治郎、直話直說的漩渦鳴人、追根究柢的柯南、熱血的魯夫。
3. 蔬菜、水果、夜市小吃、日常生活用品，都可以作為隱喻的項目。可參考《遊戲人生》「2-03 水果拼盤」。

【加法】

1. 完成小隊組成後，依照小隊名編出小隊呼，一起展演增加凝聚力。
2. 小隊分享內容可加入動物的故鄉、城市、單位，比如說來自萬華的大象。

【減法】

課程結束尾聲，我們要回到真實的世界，請大家回歸自己的本名，並且把「還原角色」作為一個重要儀式，由帶領者示範：「我不是猴子，我是越翔。」組員齊聲回應：「謝謝越翔！」

動動腦，你還能想到哪些延伸活動呢？

帶領技巧

1. 先準備黏性好的空白貼紙，寫上動物名稱再貼上。
2. 安排助教或隊輔協助示範，擔任第一個發言的動物帶動氣氛。
3. 提醒取動物名時發揮創意，增加生態的多樣性，不要與同一隊的隊友重複。
4. 帶領者操作活動時可分段示範分享，有助於學員願意敞開多說一些。
5. 帶領者在活動中可適時訪問各小隊的動物分享，有哪些心情或感受。

問題引導

▶ 你最喜歡哪一個隊友介紹的動物？是因為他的動作還是表情？
▶ 你所選擇的動物是「自己眼中的你」，還是「別人眼中的你」？
▶ 如果要再選一種動物代表內在的自己，你會選擇什麼動物呢？
▶ 你想跟具有什麼特質的動物當隊友？為什麼？
▶ 當你卸下本名，用動物化身共組新團隊的感覺如何？

你還能想到哪些問題呢？

莊老師分享

「動物派對」是一個循序漸進、分段操作的暖身遊戲，我常運用在大學社團幹部、國高中領袖訓練營隊，作為團隊凝聚的起點。

每個人化名為動物，除了增添趣味性，發揮各自創意，連結動物與自己的相關性，還不用在乎身分與職稱，可以更平等地互相認識隊友，了解彼此的特質、心情與經驗。選出小隊中最有趣的吉祥物作為小隊長或小隊呼，也可以增進小隊凝聚力。

活動過程中，我最喜歡「選角」與「還原角色」的步驟。在日常工作中，我們可能身兼多重身分與職稱，比如說執行長、主管、員工、父親、兒子等等，當我們進到一個新團體中，先放下過去的職稱與豐功偉業，以更平等的位置對話合作相處，主動去認識別人。就像在這場動物派對中，卸下原本的身分地位，選擇一個動物名稱重新出發。

這活動還有更深層的寓意是，當我們選擇了什麼角色，就用心扮演。當你從教室離開，回歸工作日常，就更要認清自己的名字與責任，如同在課程中的歸零學習以及與團隊的互動。

1-9 人際蜘蛛網

人際網路就像蜘蛛網一般,透過拋接麻繩球,像是蜘蛛結網的概念,與夥伴建立起關係,透過結網「連線」的過程,在鬆緊收放之間,思考人與人之間的關係如何建立與應對。

活動目標

1. 認識彼此基本資訊
2. 活絡學員人際互動
3. 反思人際關係界線

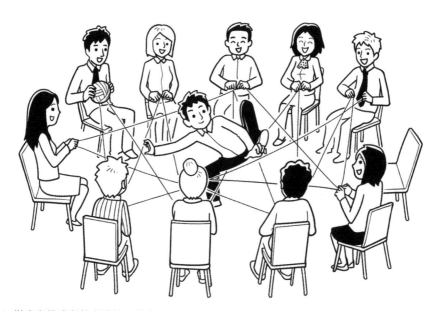

▲ 拋出麻繩球與他人連線,結成一張人際蜘蛛網。

遊戲人數	10～25 人	建議場地	平坦空地	座位安排	圍成圓圈
遊戲時間	約 30 分鐘	需要器材	麻繩球 20 公尺		
適合對象	★中高階主管 ★上班族 ★青少年 ☆視訊互動				
適用情境	活動初期。10 人以上 25 人以內的小組自我介紹、暖身破冰				

**活動
流程**

預備階段

1. 帶領者邀請大家拉著椅子圍圈坐下，自己也進入圈內坐定。

2. 一圈至少十人，建議不要超過二十五人。

3. 帶領者手拿麻繩球，先打招呼：「大家好，我是小明。」學員回應：「小明好。」接著帶領人請簡單自我介紹，包括自己從哪裡來、興趣喜好……，再把麻繩球傳給右邊的學員。

4. 若學員互相熟悉名字，可省略第二步驟，直接進入遊戲階段。

第一階段──傳名字

1. 帶領者右手拿著麻繩球，左手抓住線頭，喊出正對面的學員名字，向他丟出麻繩球，並留住麻繩球的線頭握在手中。

2. 接到麻繩球的學員，留一段麻繩在手中，再選擇一位學員丟出麻繩球。

3. 請不要傳給左、右邊的鄰座學員，手上已握有線的人也不可重複傳球。

4. 直到所有人都傳過一輪麻繩球後，圓圈中間呈現交織的麻繩網。

第二階段──分享故事

1. 將麻繩球交回帶領者手中，由帶領者分享。例如：最近投入的事、期待發生的事、最有成就感的一件事、最難忘的一段旅行等等。

2. 一個人分享約二十秒，之後將麻繩球傳給左手邊的夥伴。

3. 順時鐘方向，依序傳球直到每個人都分享過，再將麻繩球回到帶領者手中。

第三階段──穿越蜘蛛網

1. 由手握麻繩球的帶領者擔任第一位挑戰者。
2. 挑戰者將手上的線頭和麻繩球交給隔壁學員，雙手淨空後起身站立。
3. 挑戰者穿越交織的麻繩，可以是跨過去或用爬的，走向第一階段拋接球的對象，碰觸到對方的椅子後，彼此交換角色；換人穿越蜘蛛網。
4. 過程中可視情況調整蜘蛛網的高低，以增加穿越的難度與趣味性。但要留意不要勾到挑戰者的眼鏡和脖子，若太用力拉扯，帶領者要迅速喊停，提醒安全第一。
5. 所有人都挑戰完後，帶領者分享討論引導反思。

延伸
思考

【加法】

每當有人介紹自己結束時，可以上下晃動蜘蛛網，其他人同步晃動呼應介紹的人，象徵拍拍手，為下一位準備分享的預備。此種作法也提醒聽眾，他人講話時抓住線頭專注傾聽，他人講完後晃動表示與人連結。

【逆向法】

遊戲結束時，所有玩家一起把錯綜複雜的繩結理乾淨，在不用剪刀的前提下慢慢纏繞成原來的繩球。

【變化法】

在第三階段跨越錯綜複雜的蜘蛛網時，增加一個規則「蜘蛛網有毒，所以身體任何一處都不能觸碰到麻繩」，一旦碰到就象徵中毒，必須回到原點重新出發。此種玩法在行走中，要求抓住繩子的人務必靜止不晃動。

動動腦，你還能想到哪些延伸活動呢？

帶領技巧

1. 預備細麻繩纏繞成球比較好拋接，不要用拔河的粗麻繩，避免摩擦受傷。
2. 為避免繩子太短，可多準備兩顆麻繩球備用，打結接繩後繼續傳球。
3. 帶領者預備好適合該成員分享的主題，由自己先示範分享，再邀請學員分享。
4. 若有學員刻意拉繩子擾亂分享過程，請直接暫停，讓大家把手上的繩子放在地上，直到全體專注且彼此連結再拿起。
5. 延伸活動可加入收繩，但要掌控時間，若收繩時間過長，可以預備的剪刀剪斷解不開的結。
6. 若活動時間有限，可只帶到第二階段互相分享即可。

問題引導

▶ 你覺得這一面蜘蛛網像什麼？為什麼？
▶ 剛才的體驗中，哪個情境像極了人與人之間的互動？
▶ 如果繩子拉太緊，手指有什麼感覺？
▶ 如果繩子放太鬆，或者不拿繩子與人連結，又會如何？
▶ 人與人之間的溝通傳遞訊息難免有打結的時候，若產生誤會時可以做些什麼，讓彼此的關係不那麼緊繃？

你還能想到哪些問題呢？

 # 莊老師分享

「人際蜘蛛網」延伸自《遊戲人生》中「7-08　蜘蛛結網」的活動，拋麻繩球的方式視覺感很強，讓人際關係化作實體「連線」，真實地串起兩端的夥伴。

我曾在學期的第一週運用「人際蜘蛛網」活動，讓學生分享假期時發生的趣事。過程中，有些好動的學生會故意拉扯或玩弄繩子，造成對面握繩人的不舒服；也曾有學員在穿越人際蜘蛛網時，腳被線纏住，情急之下更用力拉扯而無法動彈，拉繩者的手也因此不舒服。

這些過程，都像是錯綜複雜的人際網路般，如何與人連線是一輩子重要的功課，最可怕的是硬要拉扯，造成人際來往時的不適，沒人要退讓，傷人傷己。我希望透過這個活動傳遞以下三件事：

一、專注傾聽：傳遞名字與人連結，聽見他人的故事，專注傾聽，並轉身面向他。

二、連結關係：主動關心他人，幫助他人，都會創造正向的人際連結。

三、人際界線：當繩子過度拉扯，會感受繞在手指上的繩子越拉越緊，像是太過緊密不舒服的人際關係；反之則太過疏離，失去連結。拿捏好人際界線，不要測試他人的底線，在相處上才會更加自在。

至於最後一個步驟，光是把麻繩慢慢恢復成原本的繩球，就要花時間解開很多的結，這個動作的必要在於，有時候我們拋出一個訊息，若被他人曲解或誤會，就容易造成他人內心糾結甚至反抗。

原先只是一個短短三分鐘的活動，便把大家連結在一起。但要理清心結，卻要花費三倍以上的時間，不正像是相遇容易相處難的人際關係嗎？

第 **2** 章

鄰座分組

「鄰座分組」是從個人到群體的重要歷程。
兩個人一組的活動，不受空間限制，
拉張椅子就能開始；
多人分組的活動，則是跨出組內走出組外，
跟更多夥伴交流，迸出更多新的火花。

2-1 找一個人

鄰座遊戲是很多遊戲的基礎，卻擁有多變的配搭與延伸。
先邀請一個人坐你旁邊成為一組，從一個人到兩個人，
從身邊夥伴到跨組同儕。不論熟不熟、活動開始或結束
都很適合。

活動目標

1. 協助彼此相互認識
2. 促進學員彼此互動
3. 快速完成分組配對

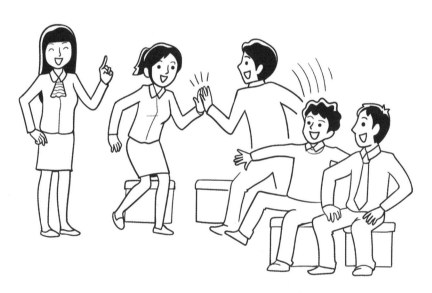

▲ 帶領者喊口令：「找一個人。」學員回：「找什麼人？」

遊戲人數	不限	建議場地	不拘	座位安排	不拘
遊戲時間	約 10 分鐘	需要器材	無		
適合對象	★中高階主管 ★上班族 ★青少年 ☆視訊互動				
適用情境	活動初期。暖身破冰、迅速分組、打散湊隊				

第一階段──找到夥伴就坐下

1. 帶領者邀請所有學員起立。

2. 宣布找到一位夥伴成為隊友才能坐下。

3. 尋找隊友時靠「眼神」，當雙方四目交接，便相互擊掌說：「有你真好。」

4. 帶領者說明：「請大家積極尋找隊友，最慢坐下的一組要受訪。」

5. 找到夥伴後可兩兩互動，像是自我介紹、分享近況等等。（可參考延伸思考的【變化法】）

第二階段──找到新朋友

帶領者口令：「找一個人。」學員全體默契回應：「找什麼人？」帶領者下指令：

❶ 找一個距離你三步的人：請往左、往右看，如果對方剛好在看你，你們很有緣，便成為一組。

❷ 找一個和你衣著不同顏色的人：除了服裝、鞋子、髮型等主題，都可以更換。

❸ 找一個你信任的人：請先閉上眼睛，想一下最信任的人，睜開眼睛後直接去找他。

❹ 找一個不認識的人：因為不認識，請先向對方微笑揮手示意，確定對方也揮手後成為一組。

【加法】

改成找兩個人、三個人……，設定人數時，可先預想一組要多少人。例如：五個人一組，則口令改為找四個人。

【變化法】

自我介紹：介紹名字、來自哪裡、興趣喜好。

分享感覺：分享彼此對一件事的心情感受。

找共同點：討論彼此之間的共同點。

相互稱讚：說出對方一個優點或稱讚對方一個事實。

按摩暖身：猜拳輪的幫贏的人按摩肩膀。

模仿動作：一位先當鏡子，另一位則飾演自己，鏡子要做出對方動作。

雙手對拍：「愛的鼓勵一起來！」請參考本書「3-1 愛的大鼓勵」。

分享心得：回顧課程學習重點，分享心得感受。

動動腦，你還能想到哪些延伸活動呢？

帶領技巧

1. 活動帶領建議由淺至深，從簡單的指令開始，像是找坐最近的人、你熟悉的人；後續再加深。
2. 找到人後才下達「接觸」的指令，增加互動感，像是擊掌、握手、雙手擊掌、空氣擊掌、大拇指按大拇指。
3. 互相分享結束後，可用問好的指令做結尾：有你真好、很高興認識你、謝謝你選我、一切都是緣分。

問題引導

▶你如何選擇夥伴？你們剛好坐旁邊或本來就認識？

▶人們容易找認識的人，還是不熟的人？

▶你會用什麼形容詞來描述對面的人？為什麼？

▶經過討論與認識後，你印象最深刻的人是誰？為什麼？

你還能想到哪些問題呢？

 莊老師分享

　　勤練基本功，教學更輕鬆。兩兩一組找隊友，是課程中常見的互動手段。作為開場，可以打破人我之間距離，敞開心胸分享心情；作為課程中間可以增進討論交流，表達意見與看法；作為課程收尾，可以分享心得，反思收穫。

　　兩張椅子並排，兩個人坐下來成為隊友，我稱為鄰座互動的起手式，它有一個最大的優點是——「打破環境限制」，像是超過五百人的演講會場、有階梯的視聽教室、桌子無法移動的研習空間，只要有座位，兩個人就可以開啟最簡單的小互動。

　　簡單小活動中，可以運用很多小細節引導語，導向不同的目的。

　　若是要營造安全感分享，請找一個值得信任的朋友一組。若是要認識新朋友，請找一個陌生夥伴一組。若是要打破原本組別範圍，請找一個不同組別的夥伴。若只是為求方便討論，請找最近的一個朋友同一組。

　　回歸初衷，帶領者希望透過兩兩一組達到什麼目的？你覺得當下成員需要的是什麼？如果只是下午開場暖身，我會推薦直接找鄰座夥伴，先剪刀、石頭、布，猜拳輸贏互相按摩十秒。簡單的一個醒腦暖身開場，只要一分鐘就完成了。鼓勵大家可以多操作兩兩一組。從兩人到四個人到八個人，到多人一起玩遊戲，會看見更多的趣味性。

2-2 說服鄰居

從一個人的想法到多個人的交流，從市民進階里長、區長、市長，透過成為意見領袖的過程，逐步梳理自己的想法，同時與他人取得共識，促進人我交流。

活動目標

1. 促進分組討論氣氛
2. 學習闡述自己想法
3. 欣賞他人思考脈絡

▲ 兩兩一組互相分享自己的想法，取得共識後再去找另一組說服。

遊戲人數	不限	建議場地	不拘	座位安排	不拘
遊戲時間	約 10 分鐘	需要器材	便利貼、手寫小卡		
適合對象	★中高階主管 ★上班族 ★青少年 ★視訊互動				
適用情境	活動初期。取得共識，練習溝通說服的課程				

活動流程

1. 每人發一張便利貼，寫下指定的討論議題。例如：你覺得最能代表台灣夜市的小吃是什麼？或是有哪些避免手機成癮的方法？
2. 找一位答案和你不同的「鄰居」，一對一設法說服對方，你的想法比較棒。
3. 直到有一方被說服後，兩人成為一組，由說服成功者升任「里長」。
4. 再去找下一組（兩個人），里長與里長互相說服，成功者升任「區長」，成為四人一組。
5. 依此類推至八人一組，便推派出「市長」，代表市民上台分享想法。
6. 各「市」代表把想法畫成海報或寫在黑板上，歸納出當天討論議題的意見。

延伸思考

【加法】
這趟旅行，最美好的回憶是什麼？
這次活動，學習收穫最多的是什麼？
這則新聞，最值得我們反省的是什麼？
這部電影，最值得反思的情節是什麼？為什麼？
這篇文章，最想要傳遞的訊息是什麼？為什麼？

【替換法】
將便利貼黏在額頭或手掌上，開始在教室中行走，過程中不說話，找到想法相同或類似的夥伴當鄰居，一起坐下後才可說話，分享對此議題的觀點。最多五人一組共同分享想法。

【變化法】
先與隔壁鄰居分享後，再找三個不同的夥伴互相交流，每

次討論兩分鐘，完成三個人次交流後，回到第一個鄰居座位旁分享見聞。

【結合法】

里民→里長→區長→市長→總統。

職員→主任→課長→經理→總經理。

新兵→班長→士官長→營長→將軍。

板凳球員→先發球員→明星球員→國家代表隊。

【視訊互動】

1. 設計四個選項編號秀在簡報上，提供學員選擇。建議選項數量不要超過八個。
2. 請學員在聊天室留言自己喜歡的數字編號。
3. 帶領者選出最多人選的兩個編號進行示範，再從中挑選兩個學員，打開麥克風和鏡頭。
4. 每人輪流說出自己的想法三十秒後，再請另一位學員分享。
5. 兩位分享結束，請全體學員在聊天室重新投票，選出比較有說服力的一方。

動動腦，你還能想到哪些延伸活動呢？

帶領技巧

1. 設計案例題目時，可同時設計選項，建議超過四個，提供多元選擇，再用編號方式作為安排，請同學選一個編號後，再去找一個編號不同的人互相說服。

 例如：題目是「請選出對你而言，戒除手機遊戲成癮最好方法？」選項則有：把手機放在很難拿到的地方、手機暫時設定離線、手機費用不要申請吃到飽、將手機螢幕顏色設定調整為灰階、刪除不必要的 APP……。

2. 顧名思義，就近選擇坐在旁邊的人，即可開始進行。

3. 帶領者要適時提醒還剩多少時間，以掌握不同回合的討論節奏。

4. 第二回合後，嘗試說服座位較遠的組別，讓大家走動與意見交流。

5. 活動最後可以用想法相同的人作為分組依據，或拆散報數分組。

問題引導

▶ 你被對方說服了嗎？他如何說服你？

▶ 為什麼要聽聽鄰居以外不同的聲音？這些「異見」對你有什麼好處？

▶ 你是否遇過無法說服對方的情境？有沒有第三種可能，以取得共識？

▶ 如何與意見不一樣的人取得共識？

你還能想到哪些問題呢？

 莊老師分享

　　「說服鄰居」這個遊戲非常適合作為議題分組，從一個人到兩個人，兩個人到四個人，透過互相說服、取得共識的過程，讓意見背後的思考脈絡浮現，彼此表達自己的立場，分享經驗再說服對方。

　　我常在課程中運用，以「選擇最適合自己的方法」為主題設計，再以人與人之間交換心得的過程，產出群體中最主要的共識。常用的題目包括：時間管理的五種心法、戒除手機的六種方法、節能減碳的八種小撇步等等。

　　在課程前，我會先把這些心法歸納出來列印成一張，請大家閱讀，再選擇適合自己的方法，互相說服。這樣的帶領方法，有三大優點：

　　一、學員先熟悉教材內容，作為課前預習。

　　二、透過互相交流分享整理學員過去經驗，培養獨立思考力。

　　三、最後取得共識，釐清什麼才是大家最在乎、最有感的價值觀。

　　隨著課程進行不同階段，都能達到不同效果。課前可安排熟悉文本閱讀教材內容，彼此互相分享交流；課中可針對課程所學，互相提出一個問題，訪問鄰居；課後可統整課程最有感的一句話，或最有收穫的知識點。

2-3 字母找朋友

選一個自己喜歡的字母，再用字母找朋友，即使原本不熟識的人，也能藉此創造不同的「連結」意義。過程中，不僅達到活動目標，也能找到新朋友，創造出屬於不同人的獨特連結。

活動目標

1. 促進人與人的連結
2. 建立團隊的凝聚力
3. 激發創造與表達力

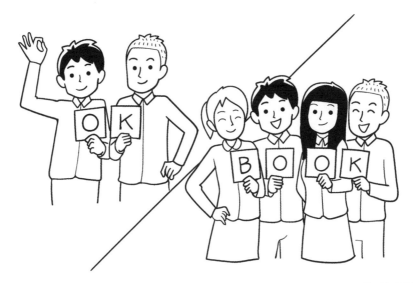

▲ 帶領者：「請問你們是？」學員：「我們是 BOOK，愛閱讀小隊。」

遊戲人數	不限	建議場地	不拘	座位安排	不拘
遊戲時間	約 20 分鐘	需要器材	字母拼圖		
適合對象	★中高階主管 ★上班族 ★青少年☆視訊互動				
適用情境	活動初期。團隊合作創意發想，分隊講故事				

準備階段

1. 帶領者在教室內的空曠處，發下英文字母小拼圖。
2. 請學員各自挑選一個字母拼圖，代表自己或特別喜歡的字母，選好後便回座。

第一階段

1. 遊戲規則為帶著自己的字母拼圖，在班上尋找其他學員，透過彼此的字母，產出有意義的連結、新組合。例如：帶著 O 字母的人找到拿 K 字母的人，可以成為 OK，或 KO。
2. 帶領者說完規則後，請全體起立並宣告，「各就各位，字母找朋友開始。」
3. 過程中，必須預留時間給學員尋找隊友和想隊名。

第二階段

1. 完成後蹲下，最後蹲下或找不到隊友的人，接受帶領者訪問，「請問你們是（什麼組合）」？
2. 依序訪問不同組別後，可進行下個階段活動，或參考延伸思考。

【加法】

1. 四人一組：加動作，創造出新隊名，加上動作展演。
2. 八人一組：演故事，創造一個情境，演出一個起承轉合的小短劇。
3. 完成分組，可以請組內自我介紹，分享字母與自己的關聯。
4. 組名共識，採用剛剛以字母拼出的名稱為各組名。

【替換法】

字母拼圖道具可用便利貼寫字取代，建議用彩色筆寫上明顯的大字母，將便利貼貼在額頭上，找到人站在一起分享新隊名，如此聽眾也可以看清楚。這種做法也不受道具數量限制，不用擔心一組道具只有一個 A，A 被拿走就沒有了的困境。

【變化法】

數字 0、1、2、3……。
注音ㄅ、ㄆ、ㄇ……。
日語五十音あ、い、う、え、お……。
撲克牌 1 ～ 10 配 JQK……。
字母與數字混搭使用……。

動動腦，你還能想到哪些延伸活動呢？

1. 字母拼圖若是不夠，可以用半張 A4 白紙，請學員用彩色筆寫字母。
2. 舉例最好正向、光明，建議學員們多用正面的文字表達，避免負面詞語，破壞氣氛。
3. 帶領者舉例時，可以更加多元，有助於引導更多的創意思考。例如：縮寫，NB 就是 NoteBook；轉意，Q 與 K 是皇后與國王，所以是皇家隊；形狀，OV，O 在上面 V 在下面，我們是冰淇淋；排序，YZ 是字母最後兩個字，所以我們是末班車組。

4. 開始採訪，並請學員站起來展演。

5. 展演或說出隊名時，要求整齊一致有精神。

6. 「請問你們是？」可邀請台下的所有成員一起喊，增
　進互動。

▶你如何選擇組員？是看字母合？還是平常很麻吉？還是
　剛好坐旁邊？

▶在「字母找朋友」的過程中，什麼特質的人或做點什麼，
　比較容易找到朋友？

▶你們想出了什麼組合？如果再想一次有沒有其他名稱？

▶你對哪一組的隊名印象深刻？為什麼？

▶請用一句話形容我們這一隊？

你還能想到哪些問題呢？

莊老師分享

　　我第一次參與這個活動，是在師大公民教育與活動領導學系的課程上，向引領我進入體驗教育的蔡居澤老師所學，名稱為「字母湯」。二十六個英文字母竟然可以透過不同創意組合，從象形、指事、會意、形聲不同角度切入，千變萬化，也能激發學員的創造力與集思廣益的能力。

　　當然，我也遇到一些頑皮學生，刻意創造一些負面的文字。例如：硬要把 SHI 湊在一起，再去找最後一個字母 T。現場我並沒有阻止，也照常訪問：「請問你們是？」通常換來的是説不出口，或是尷尬的笑。此時，我只回應了一句話：「心中有什麼，處處是什麼。」除了提醒亂用詞語的組別，也稱讚剛才富有創造力又正向的小組。

　　話説回來，「字母找朋友」是一個非常適合開場破冰的活動，也可以拆開玩，先從兩個人一組用説的，四個人一組加動作，最後進展到八個人一組演故事……，而且沿用字母的連結取隊名。帶領者要注意有個重要原則，就是「循序漸進」，希望透過團隊中，有人願意丟出好點子，進而取得彼此共識。

　　活動若放在課程最後，則是拿著手中的字母做自我介紹。以我為例，示範時常以 M 字母自我介紹，「大家好，我是越翔，M 是因為我的英文名字叫做 Mac，M 就像爬山，有時登頂，有時低谷，人生有起有落的時候；還有我特別喜歡親近自然，在戶外可以讓自己放鬆。」

　　善用字母找隊友，不論是破冰分組、自我介紹，一步步完成，可以玩出多變的創意互動唷！

2-4 風景美術館

你最近過得如何呢？選一張最能代表自己近況的風景卡片。透過風景圖卡，從一個人到一群人的分享與連結，除了彼此認識，還能發揮創意共同想出一個策展主題，辦一場畫展呢！

活動目標

1. 促進人與人間的連結
2. 培養觀察力與聯想力
3. 欣賞優點，接納不同

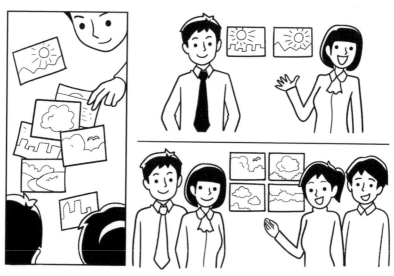

▲ 美術館「館長」分享團隊共同展出的風景圖。

遊戲人數	不限	建議場地	不拘	座位安排	不拘
遊戲時間	約 20 分鐘	需要器材	風景卡		
適合對象	★中高階主管 ★上班族 ★青少年 ★視訊互動				
適用情境	活動初、中期。暖場交流，凝聚共識，發揮聯想力說故事				

**活動
流程**

第一階段——三五好友

1. 每個人選一張能代表自己近況的風景圖卡。
2. 每二～三人成為一組,可選與你的圖卡畫面相似者。
 例如:同樣有著藍天、有人物、有家具、在室外等等。
3. 帶領者訪問其中幾組,並分享他們的相同處有哪些?

第二階段——辦畫展選館長

1. 請繼續尋找類似的風景圖卡,每組四～六人。可保留
 前一階段的成員,或重新打散。
2. 帶領者請同組的成員將卡片放在桌上,畫面朝上,象
 徵一幅幅的美術館館藏。
3. 請每一組進行討論,如果要辦一場畫展,這些作品的
 共同主題是什麼?
4. 用三分鐘的時間找出卡片的關聯,並詮釋出策展的主
 題精神。同時可簡單排序各自的圖卡,讓這場畫展有
 意義與故事性。例如:風景圖卡有天空、飛機、望遠鏡,
 所以命名為「夢想啟程館」。
5. 各組討論結束後,帶領者宣布:「請選出一位館長,
 擔任美術館代言人,負責將館藏介紹給外界。」

第三階段——逛畫展

1. 請所有學員扮演前來美術館的遊客,輪流到各桌欣賞
 不同的展覽與作品。
2. 請館長向遊客介紹館名並自我介紹,例如:「大家好
 我是阿翔館長,歡迎來到『夢想館』。」學員回應「館
 長好。」館長負責介紹展覽,完成後,全部學員再前
 進到下一個館區。

【加法】

辦完展覽後，請回到各組與成員分享各自選卡的原因。

【替換法】

選擇代表自己人格特質、這次旅行最有感覺的經驗、這個月最深刻的故事畫面；或選擇人生中，影響最深刻的一個事件……。

【逆向法】

建議在第一階段後使用。請找三個人為一組，四個人圍成圓圈，每個人的圖卡必須明顯不同或是互補。例如：白天與黑夜，暖色與冷色……。接著請圖卡顏色最明亮的人擔任莊家，其他三人猜莊家選這張圖卡的原因，最後再公布答案。

【變化法】

分組完成後，猜猜對方為何選這張卡，再互相公布答案。

【視訊互動】

1. 運用 Google Jamboard 新增圖片功能，請學員 Google 搜尋指定圖片，並貼上指定白板。
2. 帶領者出題，先貼上代表自己生活近況的圖片。可隨機訪問幾位學員，打開麥克風分享。
3. 請分組貼圖，每一頁白板建議不超過八個人，避免圖片一多，不容易放大看清楚。
4. 請學員觀察圖片後，運用便利貼或文字框功能，寫下這些圖的關聯性。
5. 帶領者挑選一位學員打開麥克風分享，並歸納統整白板上的想法與意見。

動動腦，你還能想到哪些延伸活動呢？

1. 帶領者自備卡片，建議數量為人數的二～三倍。
2. 學員可自畫卡片，適用於美術課、繪畫設計相關課程使用。
3. 建議卡片性質要色彩分明、內容越多元豐富越好。實體具象的比較容易聚焦、抽象繪圖的卡片比較好聯想。
4. 選卡片前的引導很重要，不論是隨機與自選，會有不同結果。
5. 若參與活動總人數少於二十人，時間比較充裕，便可每一組都訪問。
6. 訪問前先示範如何分享卡片，像是秀給大家看、分享內容、分享共同點等等。

▶你如何選擇隊友？是看圖、還是看人？
▶活動中找相同容易，還是找不同？日常生活中呢？
▶與人相處時，有沒有哪些時機場合，需要先找相同的？
▶與人合作時，有沒有哪些時機場合，需要先找不同的？
▶看到跟我們非常不一樣的人的時候，你通常有何反應？

你還能想到哪些問題呢？

莊老師分享

　　每一幅名畫背後都有不同的動人故事，而非只是繪畫技巧高超而已。就像每間美術館的畫作各自精采，遊客參加畫展時，一位好導覽能帶出「畫中有話」，不僅把畫說得漂亮，更能帶出其中的奧妙與靈魂所在。

　　風景卡可以運用在活動開始與結尾。暖身破冰時，透過找相同或找不同的過程中，打散原本同組熟悉的人。可以將風景卡設定為像自己個性的一張圖卡，當你去猜對方的卡片，就會多一點好奇心、同理心，自然建立起人與人的連結。若運用在活動結尾，則可以聽見不同角度的反思，讓圖片說話，讓思考視覺化。我相信，只要用心，就能在不同風景圖卡中，讀出不同的感覺。

　　用風景圖卡，可以讓學員的心情有投射的地方，不用擔心說不出口或不好意思。而且透過參訪別組的「美術館」，能看到彼此的「不同」，也能體驗到大家在此時「共同」完成有意義的故事。

　　通常，帶領這樣活動時，我會問學員們：

　　如果你的一天是一幅作品，你會添上什麼色彩，又會如何向人訴說？
　　如果你的一季是一次策展，你會展出哪些圖案，又會如何呈現內心？
　　如果你的一生是一座美術館，哪些人讓你流連忘返？
　　如果我們共創了一間美術館，你會怎麼介紹這裡的館藏？

　　往往活動進行到後面，大家會發現，人生沒有如果，只有結果與後果。有時煩惱昨日做錯的選擇或是停留在沒放下的悔恨，往往徒勞心神，活在遺憾當中。已經發生的，就接納欣賞；不夠完美的，就坦然收藏；還沒發生的，就好好活在當下。你的存在，就是最好的館藏。

2-5 四色新聞台

延伸閱讀

撲克牌是課程中常用的小道具,在這個遊戲中,以四種花色代表四家不同新聞台,透過指定議題,分別代表不同的立場與角度,藉此促進互動交流,也對議題交換不同見解。

活動目標

1. **活絡學員間交流互動**
2. **分享意見與聆聽想法**
3. **統整多元思維與歸納**

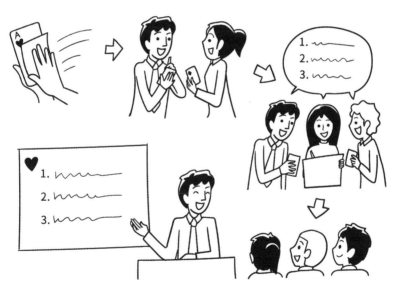

▲ 針對不同議題進行訪談後,請「主播」上台播報分享。

遊戲人數	不限	建議場地	不拘	座位安排	不拘
遊戲時間	約 20 分鐘	需要器材	大撲克牌、便利貼、海報紙、彩色筆		
適合對象	★中高階主管 ★上班族 ★青少年 ★視訊互動				
適用情境	活動初期、中期、收尾。討論議題,促進交流取得共識				

**活動
流程**

準備階段

1. 帶領者在課程開始前備妥大撲克牌，每張牌卡都貼上一張便利貼。
2. 發牌前先統計好學員人數，將所有撲克牌依數字整理成 1111、2222、3333……，若學員共十二人，則依序使用數字 1、2、3 的撲克牌共十二張；依此類推，第十四人則加一張 4。
3. 四種撲克牌花色代表四個採訪主題，請現場學員隨機拿一張撲克牌，並準備一枝原子筆。

第一階段──文字採訪

1. 請學員根據抽到的撲克牌花色上所指定的主題，進行採訪。
2. 帶領者指定主題的方式，以我教師研習的主題為範例：
 「紅磚」問：您的專業為何，或來自什麼單位？
 「紅心」問：此時此刻的心情如何，為什麼？
 「黑桃」問：教學上曾遇到什麼困難或挑戰？
 「黑梅」問：來上這門課程的動機與原因？
3. 請找三位「不同花色」的學員為採訪對象，收集資訊。切記不可以找同花色的夥伴。

第二階段──新聞播報

1. 完成採訪三位夥伴後，請回到原座位坐下。
2. 帶領者宣布，請拿同樣花色撲克牌的記者集合，找一張桌子或空間，將採訪所得討論統整出三個重點。
3. 各組指派出一位主播，代表新聞台播報三則焦點新聞。
4. 將焦點新聞寫在海報紙或白板上，請主播輪流上台播報新聞。

【加減法】

依議題數量調整。

若是兩大議題,備妥兩種顏色即可。

若是三大議題,可從四種花色中抽出其中一種。

若是五種以上,可用數字 1 ～ 5 等代表抽到第幾題。

【變化法】

聚集同花色、不同數字的人,一起討論相同議題,可加深主題印象,此種玩法先發散在聚合,聚焦討論再收斂。

另一種變化式,「聚集同數字、不同花色」的人,此種玩法融合了不同種的記者,一組之內分享不同議題,可聽到多元不同意見。

【替換法】

不同情境題庫。「撲克牌便利貼」可用列印好的 A4 紙取代,採訪前,帶領者先設計好四種不同的「採訪問卷」,一張問卷只有一種題目,抽到什麼就採訪什麼。本篇以報到活動為案例,以下為其他時機情境的範例:

①「班級經營」記者

紅磚:如果重新分班,你最想跟誰同班?

紅心:你喜歡現在的班上氣氛嗎?為什麼?

黑桃:如果班上什麼特質的人多一點,會更好?

黑梅:你自己改變了什麼,班上會更好?

②課後複習記者

紅磚:上完這一堂課印象最深刻的一句話是?

紅心:這一堂課給你什麼感覺?為什麼?

黑桃:你學到了什麼?什麼影響你最多?

黑梅:課後你會如何應用所學?第一個行動是什麼?

📷 【視訊互動】

1. 設計一頁田字（四格）的共創白板，左上為紅磚、右上是紅心、左下是黑桃、右下為黑梅。

2. 在每一格內用文字註明提問的問題，可參考上方「② 課後複習記者」。

3. 將四宮格頁連結分享給學員，請學員在共創白板上用便利貼作答。

4. 若班級人數超過二十人，可將四宮格頁複製頁面，分成四組拆分成四頁。

5. 請學員到各小組的共創頁面作答回應。

動動腦，你還能想到哪些延伸活動呢？

帶領技巧

1. 帶領者說明採訪議題時，逐條念出採訪的重點。例如：念到黑桃時請抽到黑桃的舉手，此一動作是再確認學員認清楚自己的任務方向。

2. 若遇到不確定人數，在發牌時建議依照不同四花色、同數字順序發放。例如：黑桃 1 紅心 1 紅磚 1 黑梅 1，第五個學員拿到的是黑桃 2。

3. 記者回新聞台時，指定拿到 A 的人當主播，主播負責帶領大家討論。

4. 題目設計可以依照 4F 的順序設計：

❶ 事實（Fact）：看到什麼？聽了什麼？觀察到哪些事實？

❷ 感覺（Feeling）：心情如何？感受到什麼？課前課後有什麼感覺上的差異？

❸ 發現（Finding）：連結過去的經驗，你發現到什麼？學到什麼？

❹ 未來（Future）：未來遇到類似的狀況，你會做什麼改變？你會採取什麼行動？

▶你是主動積極採訪他人，還是被動採訪？

▶你印象最深刻的一次採訪對象是誰？為什麼？

▶採訪前後，跟你想像的結果有何不同？

▶一個人講的跟一群人講的資訊，差別在哪裡？

▶收集這些資訊對課程或對學習有什麼幫助？

你還能想到哪些問題呢？

 莊老師分享

　　各家新聞台記者們預備，「五分鐘時間走向基層，跑出新聞，3〜2〜1〜出發！」，同時播放新聞台音效。

　　這是我向蘇文華老師學習的遊戲，改變情境後延伸出新玩法，是一個非常適合收集資訊，歸納統整的活動，最大的優點在於轉換原本教師提問的角色，由學員自行去尋找答案，創造一個互動的情境，把尋找答案或學習的主動權交還給學員。

　　運用在課程中不同階段，就會得到不同效果：

　　課前暖身，很適合設計了解學員心情狀態、起點行為、學習需求的互動議題。我常用來暖身，請大家扮演特搜記者。

　　課中討論，很適合增進議題討論的深度，配上小組共同創作海報，集思廣益，活化想法產出。

　　課程尾聲，歸納統整總複習，課程四大重點或架構。又或者是取代課程回饋問卷，了解學員的真實感受。

　　不論是記者、主播，平常大家熟悉的新聞節目，這次換自己當主角！有人是記者、有人當主播，透過這樣「互動採訪」的方式，可以針對特定議題，讓更多元的資訊互相交流，並可從中重新打散分組，促進不同的想法交流。活用「讓學員採訪學員」的方式，更能培養出欣賞不同觀點，練習收斂大量的資訊並取得共識，分享大家的討論結果。

2-6 讚頌失敗

人生不如意事十之八九，卡關不順的時候，可以怎麼想會更好？透過這個遊戲，雙手高舉向天空比個 YA，大家一起喊「OH! YA!」。每次失敗都告訴自己，喔耶，沒關係，下次會更好，為自己心裡找出口。

活動目標

1. 學習接納人生中的不如意
2. 養成面對失敗的正面態度

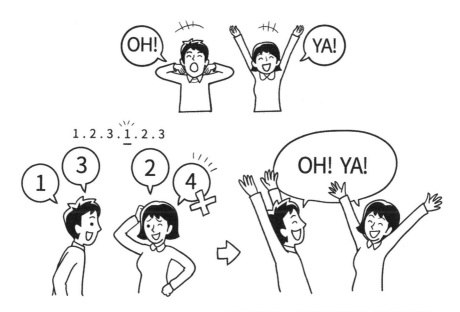

▲ 兩兩面對面，喊錯就高舉雙手喊「OH! YA!」。

遊戲人數	不限	建議場地	不拘	座位安排	不拘
遊戲時間	約 15 分鐘	需要器材	無		
適合對象	★中高階主管 ★上班族 ★青少年 ☆視訊互動				
適用情境	活動初期				

預備階段——找成功夥伴

1. 帶領者邀請所有學員起立，雙手放在肩膀上喊「OH」，雙手再朝上舉喊「YA」，連在一起喊出「OH! YA!」。
2. 找一位看起來你覺得對方很成功的學員，成為夥伴喊出「OH! YA!」一起坐下。
3. 帶領者訪問最先坐下的幾位學員，你如何判斷對方「很成功」？

第一階段——讚頌失敗

1. 兩兩一組猜拳，猜贏的決定自己要當 A 還是當 B。
2. 兩人面對面，輪流喊出 1、2、3、1、2、3……一次一人只能喊一個數字，A 先說出 1，B 就要接著說 2，A 接著說出 3，B 再回到 1，依此類推。
3. 直到喊錯數字、停頓卡詞、笑場、發呆等「失敗」狀況，兩人一起喊出「OH! YA!」。
4. 帶領者引導提問：「遊戲過程中有沒有零失敗的組別，請舉手。為什麼他們不會失敗？」
5. 請零失敗的其中一個學員，上來與帶領者進行第二回合的示範。

第二階段——加上動作

1. 輪流喊出 1、2、3、1、2、3……輪到 2 的人，只拍手不講話。
2. 帶領者引導提問：「請問剛剛失敗的時候，你的隊友是選擇不玩？還是繼續玩？」、「人生中有沒有類似的情況，可能前幾次失敗，就不玩了？」

第三階段——更多動作

1. 輪流喊出 1、2、3、1、2、3……輪到 2 的人，只拍手

不講話；輪到 3 的人則跺腳不講話。

2. 帶領者引導提問：「三個階段下來，失敗時的心情如何？」、「 人生當中難免遇到失敗的情形，此時你的心情如何，會如何回應？」

【加法】
多加一個人，三個人圍成一圈，輪流喊 1、2、3、4……。

【替換法】
變換動作，指定數字可改以拍大腿、拍桌子一下、比大拇指、說一聲嘿、原地轉一圈等等。

【變化法】
開頭隨機，不一定要以數字 1 為起始，可以自由選擇 2 或 3 開始。

動動腦，你還能想到哪些延伸活動呢？

1. 分組找隊友時，可以用看起來很成功的，看起來會讓你成功的人，看起來跟他一起不太會失敗的人在一組，作為後續活動的鋪陳。

2. 遇到三人一組，其中一人當裁判，或贏的人繼續，輸了再換人。

3. 帶領者挑選示範者，盡量找能接受失敗還笑嘻嘻的人，互動比較活潑，不會尷尬。

4. 帶領者示範時可以刻意輸掉，喊出「OH! YA!」，讓大
 家感覺一下，失敗也沒有關係。
5. 在活動進行中，可播放節奏輕快的音樂，增加氣氛。
6. 喊停的時候，可以吹哨或喊「讚頌失敗」，請參與者
 回應「OH! YA!」，隨即結束活動。

▶ 遊戲過程中，失敗時的心情如何？
▶ 真實生活中，失敗時的心情如何？尤其是一再失敗的時
 候，你會放棄還是繼續努力嘗試？
▶ 遊戲中失敗沒關係，但人生中有哪些因素，讓我們不願
 意嘗試下一次？
▶ 你有哪些屢戰屢敗，再回頭努力奮鬥的經驗嗎？你是如
 何走過來的？
▶ 過去的失敗經驗，帶給你什麼樣的祝福或啟示？

 你還能想到哪些問題呢？

莊老師分享

在此起彼落的「OH! YA!」聲中,大家歡笑著接受失敗,也繼續嘗試下一次的挑戰。「讚頌失敗」是我和曾彥豪「歐耶」老師學習的,他出身戲劇專業,舉手投足表情有張力,十足的幽默感展現舞台魅力。

我對這活動印象深刻的不只是「OH! YA!」帶來的歡樂感,而是透過活動可以笑談人生及工作,笑看那些不夠如意的事情。透過這個遊戲去思考,「失敗」想教我們的是什麼?建議不妨從以下幾點切入反思:

一、不做就不會失敗?現代人越來越害怕失敗,擔心自己不夠好被看到,或者覺得沒有準備好就不敢嘗試……難道不去考試就不會不及格,不上台說話就不會出糗,不去告白就不會被拒絕?結果導致不敢去爭取想要的未來,因為怕理念不合而受傷。

二、試錯中成長,越投入就越進步。在遊戲中、人生中都一樣,「沒有玩」的人一定不會失敗,但嘗試投入的人,才能越加熟能生巧,只要願意投入就能越進步。最害怕的是,你一失敗就放棄,一踢到鐵板,就不繼續努力,那就只能停留在原地。

三、容錯的能力,訓練受挫的心臟越來越強。你知道嗎?摔角選手除了練習攻擊,也要練習挨打,每一次的倒下,都讓肌肉練得更強壯,耐力越強,心智鬥志越高昂,接下來遇到更強的對手,就更不容易被擊倒。難道,人生不該也是如此?

四、失敗並不可悲,重要的是你學到什麼?這個遊戲並非鼓勵大家一直嘗試失敗,畢竟失敗久了,身心靈都會受到打擊,自暴自棄。但從不同角度看,究竟失敗這堂課讓你學到了什麼?是努力的方向錯了、方法不夠正確、太急切想要成功而沒紮穩馬步……,要從失敗中學習,才會成為下次成功的重要養分。

2-7 大明星與小跟班

大明星不是生來就是明星，而小跟班就從大明星的一舉一動開始模仿；當然大明星也要拿出風範，以身作則，而非刻意刁難。這樣的互動模式，是否也讓你想到學習或工作場合中的互動呢？

活動目標

1. 激發出學員的創造力
2. 培養觀察力與學習力
3. 了解以身作則的重要

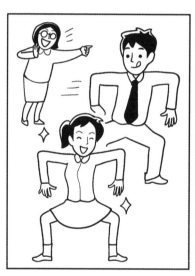

▲ 大明星做什麼動作，小跟班就跟著做。

遊戲人數	不限	建議場地	不拘	座位安排	不拘
遊戲時間	約 20 分鐘	需要器材	無		
適合對象	★中高階主管 ★上班族 ★青少年 ★視訊互動				
適用情境	活動初期、中期。肢體創意、換位思考、表演藝術課程				

1. 兩個人一組，面對面猜拳，贏的當大明星，輸的當小跟班。
2. 帶領者口令「大明星出發」：大明星開始移動位置，並擺出動作。
3. 帶領者口令「大明星定格」：大明星固定動作，像木頭人一樣定格不動。
4. 帶領者口令「小跟班出發」：大明星擺出什麼動作，小跟班就要移動到他附近，跟著做一樣的動作。
5. 帶領者第二次口令「大明星出發」，當大明星預備第二個動作時，小跟班持續定格在原位，觀察大明星動向。
6. 帶領者再發口令「小跟班出發」：小跟班移動到大明星身旁並模仿動作。
7. 完成三次模仿動作之後，大明星和小跟班角色互換，並跟對方說：「謝謝。」

【加法】
動作有所連結，做出兩人一起完成的動作。例如：一起比出大愛心、兩人公主抱等等。

【減法】
一個人當鏡子，一個人照鏡子，鏡子做動作、做表情，照鏡人模仿動作表情。

【變化法】
最後一個動作由全體大明星一起拍大合照，擺出全明星隊的宣傳照，請小跟班看清楚自己的大明星在哪個位置與動作，當大明星撤場後，換所有小跟班全體複製剛剛那張大明星的合照。

【替換法】

改變指令，例如：

現在來到動物園，請演出一隻動物。

現在來到英文字典裡，請演出一個字母。

現在來到奧運運動場，請演出任何一種運動項目。

【視訊互動】

1. 帶領者請全班打開鏡頭，挑選出一位當領袖（明星）
 負責設計動作，全班跟著模仿。

2. 選出一位觀察員，找出設計動作的領袖，進行中可以
 隨時指認。

3. 領袖在一分鐘內換三個動作，不被觀察員發現則獲勝，
 反之則觀察員獲勝。

4. 徵求下一回合自願當領袖的學員。

動動腦，你還能想到哪些延伸活動呢？

帶領技巧

1. 說明角色任務時，帶領者請大明星先舉手，再說明大
 明星的遊戲規則，接著請小跟班舉手，再說明小跟班
 的任務是什麼，舉手有助於角色認知。

2. 遊戲關鍵在於示範，建議帶領者找到一個肢體、表情
 動作比較豐富，比較「愛演、會演」的學員上台示範。

3. 兩兩猜拳後，可改由贏的一方扮演大明星。

4. 提醒大明星，請勿做出任何不雅、冒犯，讓人不舒服
 的動作。

▶你比較喜歡當大明星還是小跟班？為什麼？

▶在你的工作場域，你比較像大明星還是小跟班？

▶在現實生活中，扮演好大明星需要什麼條件？

▶在現實生活中，扮演小跟班有什麼優點？

▶你有沒有崇拜的偶像或值得學習的對象？對方值得學習
　的是什麼？

你還能想到哪些問題呢？

莊老師分享

　　「大明星與小跟班」這個遊戲，原本叫做「大頭貼機」，概念是進到大頭貼攝影機拍照後，擺好完全一樣的姿勢與表情，不論是個人、雙人到一群人，有多種的玩法變化。

　　演出的成功關鍵，在「產出」動作的大明星創意有趣的帶領，也會讓現場的氣氛歡樂活絡，即便是困難到不行的體操動作，也能讓其他人驚艷不已。

　　我通常會在大明星展演完三個動作後提問：「剛剛當大明星的舉手，你覺得小跟班有沒有接受挑戰？有沒有入戲賣力演出？」、「剛剛當小跟班的舉手，你覺得大明星做的動作，超出你能力範圍的請舉手。」

　　我想請扮演領導者的人思考，當你是大明星時，你有沒有考慮小跟班的狀態，給予對方學得來的動作？還是你一開始就做出高難度的劈腿、下腰、倒立？大明星與小跟班就像是領導者與被領導者，老師之於學生、主管之於員工，在不同位置扮演好不同角色。

　　換個角度思考，擔任小跟班的你，當你遇到困難的動作時，你的心態在第一時間是選擇放棄？還是嘗試看看？問問自己如果我勇於嘗試而且完成了，那會是什麼樣的體驗感受？當他人在真實工作場域交託任務給我時，我是接受還是抗拒？我是用什麼樣的態度來回應其他人給我的挑戰。

　　從被領導者的角度，也要多嘗試不同的挑戰，當有人還願意帶著你走，你如果積極地跟隨，也會因為你的入戲，在這行慢慢長出慧根。

2-8 小畫家與講話家

人與人之間的溝通過程，就在於訊息的傳遞與接收。傳訊者要講清楚，收訊者要真的理解，而非似懂非懂或裝懂。透過從「傳話」到「說畫」的體驗，讓彼此了解溝通的重要性。

活動目標

1. 培養傾聽溝通的能力
2. 覺察再確認的重要性
3. 強化換位思考的體驗

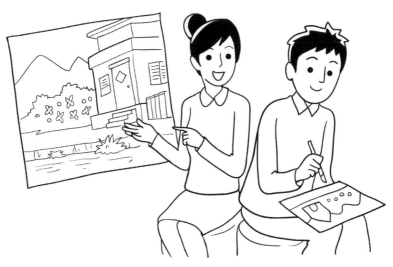

▲ 「我家門前有小河，後面有山坡。」我說話，你畫畫。

遊戲人數	不限	建議場地	不拘	座位安排	桌椅
遊戲時間	約 20 分鐘	需要器材	紙、筆		
適合對象	★中高階主管 ★上班族 ★青少年 ★視訊互動				
適用情境	活動中期。溝通表達、專注傾聽練習、換位思考課程				

活動流程

預備階段

1. 帶領者領唱「我家門前有小河」，把歌詞秀在投影幕上，讓大家可以跟著唱，帶領者可先起音第一句，讓參與者跟上。

2. 預備唱：「我家門前有小河，後面有山坡，山坡上面野花多，野花紅似火，小河裡有白鵝，鵝兒戲綠波，戲弄綠波鵝兒快樂，昂首唱輕歌。」

3. 請大家找一位夥伴當「家人」。

4. 兩兩一組，領取一張 A4 白紙。

5. 撕開白紙，一人一半。正面自己畫，背面請先留白。

6. 兩人剪刀石頭布，贏的人決定當講話家或小畫家。

7. 兩人用三分鐘的時間作畫，畫出上述的歌詞，畫圖過程中不可看到對方的作品，若是提早畫完，請將作品覆蓋在桌面上。

第一階段──背對背作畫

1. 請講話家與小畫家背對背，全程不可轉身回頭望。

2. 講話家拿著自己的畫紙，用三分鐘講述自己的畫作，想辦法讓小畫家畫出和自己描述一樣的畫作。

3. 講話家開始講話後不可看畫，小畫家則只可畫畫不可問話。

4. 三分鐘時間到，請大家停筆、停止說話，把圖片放在桌上。

5. 請學員們互相參觀其他組別畫作，並分享如何操作會更好、畫得更像？

第二階段──面對面作畫

1. 角色互換，講話家拿著自己的圖畫，面對小畫家。

2. 講話家有三分鐘時間，對小畫家描述自己的畫作。

3. 講話家在這回合講話「可以」看畫，小畫家可問話但不可看畫。
4. 三分鐘時間到，請大家停筆停止說話，把圖畫放在桌上，互相觀摩參考。
5. 請學員們分享這兩個階段過程中，角色轉換的心路歷程，在過程中的困難或挑戰為何？

延伸思考

【加法】
講話家做完畫後，默想說畫，覆蓋紙張，僅憑記憶講出這幅畫。這種玩法，經常在公開答案時，因為說「畫」者記得不夠完整，導致畫出來的與原先畫作相去甚遠。想想，生活中是否也有類似情況？

【減法】
減少訊息。只畫一句歌詞，或只畫兩句歌詞。如果一次要說很多件事情，容易忘記或是搞混，不如簡化訊息內容，一次專注一件事，把事做對，比把事做完來得重要。

【結合法】
從班上選出一位模特兒，站在教室中間擺出一個 POSE，定格五分鐘，請大家圍成一個圓圈，畫出自己視角看到的模特兒。畫完後，請大家共同欣賞不同角度畫出的作品。也可以用靜態物品取代模特兒。

【替換法】
改變指令。
請畫出三個幾何圖形：「一個圓形、一個正三角形、一個正方形」。

請畫出三個大小不同的圓形，並安排在紙上的相對位置。
請畫出一個水果。一杯插著吸管的珍珠奶茶。

📷【視訊互動】

選出一個講話家，全班都是小畫家。

1. 帶領者請全班拿出一張紙、一枝筆後，大家的鏡頭全關閉，只有帶領者的鏡頭開著。
2. 帶領者扮演講話家，請大家畫出跟自己手上的畫紙中一模一樣的內容。
3. 建議線上可以畫操作簡單一點的。例如：一個圓形＋一個三角形＋一個正方形。
4. 第一階段進行時不能提問，學員只能接收資訊無法確認細節，第二階段可以邊畫邊提問。
5. 結束時，請全班打開鏡頭秀出自己的畫紙，看看大家的畫作有何差異。

動動腦，你還能想到哪些延伸活動呢？

1. 這不是繪畫比賽，提醒講話家畫圖時，不用畫得太細節，只要勾勒出大概的圖形即可。帶領者可以先進行示範。
2. 活動開始後，整間教室充滿講話聲音，當雙方背對背時可以稍微側著頭，較接近耳朵傳話，對話會比較清晰，不會太過吃力。
3. 若要避免等待時間，讓兩人同時背對背畫圖。限制三分鐘後停筆，不論畫到哪裡，即刻開始輪流說話。
4. 全數圖畫結束後，可以舉辦小小畫展，將同組的兩張圖片放在一起進行對比，請大家逛一圈後再回到座位分享。

▶ 你比較喜歡畫畫？還是講話？
▶ 講話比較簡單？還是畫畫比較簡單？為什麼？
▶ 你覺得講話家的困難在哪裡？小畫家的挑戰在哪裡？
▶ 如果重來一次，你在溝通上該多注意些什麼？
▶ 當你的小畫家跟你畫得不像時，你心裡感覺如何？
▶ 人生當中有沒有類似小畫家與講話家的情境？

你還能想到哪些問題呢？

莊老師分享

　　兩人一組背對背，一人說話，一人畫畫，雙方再互相交換角色，最早是我在師範大學公領所上課時跟謝智謀老師學習的。當時分為兩階段進行，第一階段是小畫家不能跟講話家問問題，第二階段是可以問問題彼此再確認的規則。可想而知，有問比沒問的畫要像得多。

　　我想，老師的用意是，當我們沒有確認訊息的細節，就容易用自以為是的方式詮釋、猜想對方的語意；而生活中、工作上，對接彼此訊息「再確認」，是人際溝通當中的成功要素。後來我嘗試用多種不同的玩法，來延伸「小畫家與講話家」的可能性，以此來加深延伸思考的各種版本的背後寓意。

　　我很喜歡用大家圍一圈，中間放一個立體物件的玩法，像是放一隻大象的玩偶，請每個人在不同角度，畫下自己看到的大象。最後呈現出來的畫作一一攤開，讓大家像是走一圈畫廊般參觀。

　　每幅畫作都有不同的面向，每個人都從不同視角詮釋同一件東西。

　　很多人認為溝通很難，事實上，透過這種方式就能讓大家理解，每個人都有各自的觀點，無法看清全貌；若是要讓溝通更加流暢與有效，不妨走到他人的位置，從他人的角度出發，或許更能同理他人的出發點，理解雙方的差異與不同。

2-9 你不是鮭魚嗎？

你是誰？你叫什麼名字？你想成為什麼人？人生中我們常常同時身兼多重角色，或必須不時轉換不同的身分或職稱，這個活動不由別人定義你是誰，而是你自己決定自己是誰。

活動目標

1. 打破陌生，認識彼此
2. 即興創意，多元發想
3. 傾聽回應，接續想法

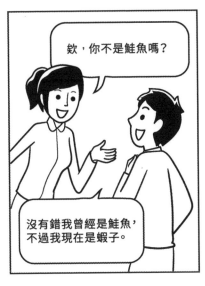

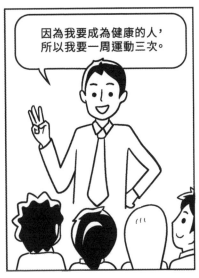

▲ 先接收對方的錯認，重新定義自己的名字。

遊戲人數	不限	建議場地	不拘	座位安排	不拘
遊戲時間	約 10 分鐘	需要器材	無		
適合對象	★中高階主管 ★上班族 ★青少年 ★視訊互動				
適用情境	活動初期、中期。即興暖身、創意發想				

活動流程

預備階段——你不是什麼食物嗎？

1. 帶領者示範口令：「你不是那個○○○嗎？」講話的人可自由決定是什麼食物，或是動物。
2. 請學員找五個人對話，隨機為對方取一種食物的名稱。
3. A 先講話：「你不是鮭魚嗎？」
4. B 則回應：「沒錯，我曾經是鮭魚，不過我現在是○○○。」接收訊息的人可自由決定自己是什麼。
5. A、B 角色互換，兩人互相問過結束第一階段。完成五個人的暖身交流，進入下一個階段。

遊戲階段——我不是鮭魚，我要成為○○○

1. 以小隊為單位，六～十人圍成圈，由隊長第一個發言。
2. 隊長左手邊的人先向隊長發問：「你不是鮭魚，那你想成為什麼？」
3. 隊長說出自己想成為的「身分」，並加上具體要做出的作為。例如：「因為我要成為一個『作家』（身分），我決定『一星期要寫三篇文章』（作為）。」
4. 當其他成員聽到的時候請回應，「你一定要做到」或「你真的會這麼做嗎？」請擇一帶領全隊一起回應。

延伸思考

【加法】

增加不同種類，例如：
實體的飲料、動物、植物、交通工具、超市買得到的東西；或是抽象的，嚮往的工作、曾有過的夢想、想要有的身分、夢想的公司。

【逆向法】

換個說法，我就是你說的。
「你不是那個○○○嗎？」「沒錯，我就是○○○。」反

正別人說你是什麼，你就是什麼，不反駁、全然接納他人的說法，再繼續去定義他人是什麼。

【改變法】

這次叫別人名字。若對方名字是三個字，由 A 先講出對方的姓，B 講出中間的字，A 再講出名字的第三個字。這三個字也可以隨意發揮，不一定要是本名。

舉例來說，A：「你不是那個周？」B：「星。」A：「空。」此時 B 要回答：「沒錯，我就是周星空，好久不見。」建議此種玩法可以隨時走動，隨機找不同的五個人交流後，再回到座位。

【替換法】

改變隱喻，例如「心中志願」：「你不是要考師大教育系嗎？」

「沒錯，我曾想要考師大教育系，不過我現在更想要念的是○○○。」

「過去工作」：「你不是在銀行上班嗎？」

「沒錯，我曾是銀行行員，不過我現在的新工作是○○○。」

「我的志願」：「你不是從小想當消防員嗎？」

「沒錯，我曾想當消防員，不過我現在想要成為的是○○○。」

【視訊互動】

1. 將互動的例句 A：「你不是那個○○○嗎？」打在簡報上，秀在線上教室中讓全班看到。

2. 帶領者示範，在同一頁簡報秀出如何回應例句 B：「沒錯，我曾經是○○○，不過我現在是△△△。」

3. 隨機點選視訊中一位學員示範，步驟是：先喊對方真
 實名字＋例句 A ＋例句 B。例如：用猜測職業＋給予
 厲害稱號為示範。

 A（帶領者）：「王小明，請打開麥克風。」

 A（帶領者）：「你不是那個著名的作家嗎？」

 王小明：「沒錯，我曾經是作家，不過我現在是一個
 國中老師。」

4. 當王小明與帶領者完成互動示範後，再由王小明去挑
 選下一個人，重複以上步驟。

動動腦，你還能想到哪些延伸活動呢？

帶領技巧

1. 帶領者的示範要明確、正向，避免帶有負面嘲諷的話
 語或措詞。

2. 與帶領者一起示範互動的學員，建議可找比較活潑有
 創意的人。

3. 最後可安排「去除」扮演過的角色，回到真實姓名。
 例如：「剛剛遊戲中，我曾是○○○，不過我現在是王
 小明。」

▶遊戲過程中，有沒有印象比較深刻的稱呼？

▶你喜歡別人為你創造的新稱號嗎？為什麼？

▶當你遇到不喜歡的稱號時，感覺如何？

▶你想要成為什麼樣的人？

▶在生活中，是否發生過類似他人錯認你、低估你的經驗？

你還能想到哪些問題呢？

 莊老師分享

二〇二一年四月初，某家壽司店推出名字有「鮭魚」兩字者可以免費用餐，還有民眾改名去吃免費壽司。這場鮭魚之亂讓我反思，也激發出這個活動，不管你的名字是鮭魚還是鮪魚，都會因為你的行為習慣，在他人心中貼上標籤。比起「名字」本身，我更在乎你平常做什麼行為，你是怎麼跟他人相處的。

《原子習慣》（*Atomic Habits*）一書中，便提到要改變一個人的習慣有三個層次：

一、改變結果（例如：我要出書）。
二、改變過程（例如：每天寫一篇文）。
三、改變身分認同（例如：我要成為作家）。

人類常常聚焦在做了什麼，或達到什麼目標就會有好結果，但真正驅使人改變習慣的關鍵，來自於內在的自我認同，也就是你如何看待自己。也就是説，當你認知自己是某個身分時，你的一言一行會由內而外越來越像，逐漸成為你想像的樣子，做出那個人該有的行為。

就像孫悟空自封是齊天大聖，為了破除許多人看衰，認為他不過是隻毛猴的印象，他大鬧天宮、經歷重重困難，跟隨唐僧西天取經，被如來佛祖授為「鬥戰勝佛」。

成功的人，不是光靠喊喊名字和稱謂，而是持續付出努力與行動，讓自己擔當得起這個「名號」。

我相信沒有不好的名字，只有偏差的行為。別人怎麼看我，那是對方的決定；我怎麼看我自己，那是自己定義。不受他人眼光影響，活出自己需要的是勇氣，人人都可能會有不夠成熟的人生標籤，但請記得你的習慣與行為，就是你真正的名字。

第**3**章

引起動能

打破寧靜開始行動！
在這一章，學習引起學員動能，
喚起學習熱忱，進而啟動團體動力。
適合課前暖場，課中集中注意力，
透過快速又簡單的規則設計，
帶動學員投入參與。

3-1 愛的大鼓勵

「愛的鼓勵一起來」，熟悉的拍手節奏，配上「吼～嘿～」的收尾歡呼，大家耳熟能詳，僅僅只是拍手與互動，不僅活絡現場氣氛，振奮團隊精神，還能體驗團結力量大。

活動目標

1. 活絡現場氣氛並增進互動
2. 理解團隊一起進步的重要
3. 看重自己對團隊的影響力

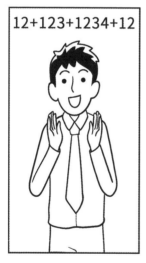

▲ 愛的鼓勵一起來，從自己拍手到找人對拍。

遊戲人數	不限	建議場地	不拘	座位安排	不拘
遊戲時間	約 10 分鐘	需要器材	無		
適合對象	★中高階主管 ★上班族 ★青少年 ☆視訊互動				
適用情境	活動初期。課前暖身、團隊建立、小組鄰座互動				

活動流程

預備階段

1. 帶領者詢問現場，玩過「愛的鼓勵」的人請舉手，若現場學員都會就直接進入遊戲階段，若有人不會則當場快速教學。

2. 帶領者的快速口訣：「雙手借給我，跟著我的數字拍手。」

3. 說 1、2 拍兩下，說 1、2、3 拍三下，依此類推。雙手預備各就各位，12，123，1234，12。把 12 ＋ 123 ＋ 1234 ＋ 12 接起來，一起拍手試試看。

遊戲階段

1. 帶領者下口令：「雙手預備各就各位，愛的鼓勵一起來！」

2. 愛的「大」鼓勵，這次要拍得比前一次更整齊更大聲。

3. 愛的鼓勵「一起來」，邀請在座學員找一個夥伴，兩兩一組面對面，一起對拍「愛的鼓勵」。

4. 愛的「大」鼓勵「一起來」，給兩兩對拍的學員二十秒時間練習，想辦法拍得比前一次還大聲。

延伸思考

【加法】

整組圍圈一起拍，可以從小隊十人開始，增加到二十人，最後全部大團體合拍，也可以演講廳的固定座位操作，原本是鄰座對拍，改為整列一排的人雙手相對一起拍。

【變化法】

改變拍手方法，在進行個人「愛的大鼓勵」時，除了拍手之外，還可以帶領學員思考，可以拍什麼製造出聲音，增加趣味性。例如：拍腿、雙腳踩地、雙手拍桌子，或用嘴巴根據節奏喊大、大、大大大、大大大大、大大等等。

帶領技巧

1. 帶領者的口令要明確，留給大家足夠時間「雙手預備、各就各位」。
2. 帶領者的聲音要清楚有精神，「一起來」的尾音應短促上揚。
3. 提醒若是找不到人，可以三人一組或移動位置去找其他落單的人。
4. 每次拍完，帶領者停頓五秒後多下一個指令：「請轉身面向我。」確認學員們的注意力集中在帶領者身上，再說明下一階段規則。

問題引導

▶第一次操作結束時，有沒有機會拍得比前一次大聲？
▶第二次結束時，除了拍手外，還可以拍什麼？
▶一個人拍手、還是兩個人比較好拍？有哪些原因讓兩個人比較不好拍？
▶團隊進步的原因是什麼？剛剛練習時做了什麼？
▶拍完的瞬間，為什麼大家都笑了？

你還能想到哪些問題呢？

 莊老師分享

　　「愛的鼓勵」是救國團活動的「招牌掌聲」，由臺北大學陳金貴教授所發明。我大學時期在一次的旅行中認識了金貴老師，他的個性爽朗樂於分享，至今不論大小活動都常沿用「愛的鼓勵」的掌聲。

　　以「愛的鼓勵」為基礎，我轉化為四個層次：第一個是自己拍，第二個是自己拍得比前一次還好，第三個是跟別人一起拍，第四個是如何跟別人一起拍的情況下，比起前一次更好。藉由這四個步驟在傳遞一個重要的觀念，「從我到我們，每個人都很重要，我們一起進步，一起獲得共識變得更好」。

　　當我問大家，一個人、兩個人拍的差異時，台下的答案經常是：默契、頻率、節奏、比較難拍、比較小聲等等。但是經過練習後，又問同樣問題時，大家的答案會是：討論、溝通、練習、策略、一個人動另一個不動……，學員們從活動中明白，一個人進步很簡單，你只要控制好自己就好，一群人要一起進步比較難，必須考慮到其他人的許多因素。但是，透過討論、合作、取得共識，就可以一起做得更好。

　　我想，人與人之間很少「一拍即合」，彼此關係都要透過「慢慢磨合」，在團隊中同樣如此，不是只求一個人的成功，更期待個人與團體一起進步，這是群體的成功。

　　就像在活動結束之際，最後一次「愛的鼓勵」拍完手的瞬間，大家都一起開心的笑了，這就是人與人之間互相影響的歷程，願我們都能成為共好的夥伴，看見彼此的重要性，共同創造美好的合作經驗，因為你我同步，才能更加進步。

3-2 拍手十秒

如果連續拍手十秒鐘,你最多可以拍幾下?拍手好處多多,不論是提神醒腦、正向鼓舞、集中注意力,還可透過後續的活動延伸,反思自己的學習態度,是否有把握時間全力以赴。

活動目標

1. 活絡現場的教學氣氛
2. 激發學員的參與動機
3. 了解每人起跑點不同

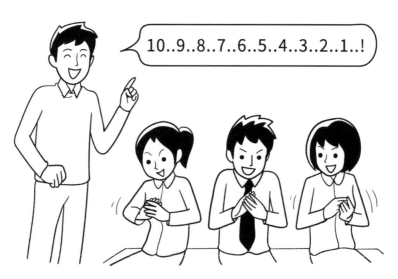

▲ 連續拍手十秒,數數自己最多能夠拍幾下。

遊戲人數	不限	建議場地	不拘	座位安排	不拘
遊戲時間	約 10 分鐘	需要器材	無		
適合對象	★中高階主管 ★上班族 ★青少年 ★視訊互動				
適用情境	活動初期。課前暖身、團隊建立、小組鄰座互動				

第一階段──個人拍手十秒鐘

1. 請學員坐定位，帶領者先請學員拍手十秒鐘，並計算拍手次數。
2. 帶領者喊開始後，協助倒數讀秒，並在結束時喊停。
3. 訪問學員拍手次數，尤其是次數最多、沒有拍手、忘記拍手的人。不論拍多、拍少都給予肯定支持，避免評論。

第二階段──個人進步十秒鐘

1. 請學員拍手的次數要比第一次還多，進步多少由自己來決定。
2. 帶領者喊開始後，協助倒數讀秒，並喊 3、2、1 停。
3. 帶領者訪問次數最多、沒有拍手、忘記拍手的人，這次有沒有進步或退步？

第三階段──對拍十秒鐘

1. 請找一位夥伴，兩兩一組面對面坐下。
2. 一起對拍十秒鐘，數數兩個人拍手次數。
3. 提供練習時間，要求拍手次數比前一次還多。

第四階段──一起進步十秒鐘

1. 跟夥伴再次對拍，次數要超越前一次。
2. 帶領者討論拍手的氣氛與進步的原因？
3. 訪問聽眾為什麼一起進步很重要？

延伸思考

【加法】

指定秒數，例如限時五秒鐘，指定在短時間內拍手次數三十下。

【替換法】

改拍自己大腿、拍桌子（要留意桌面物品）、指尖對指尖快速對拍。

【結合法】

找一群人對拍，例如十個朋友圍成圈，所有人手掌面向左右兩邊，對拍十秒。

【視訊互動】

1. 製作十一頁 PPT，上面分別寫上數字 10、9、8、7、6、5、4、3、2、1、0，作為倒數用。（也可製作成動畫一頁，讓它自動倒數）
2. 帶領者請大家雙手預備，喊開始後一邊倒數，同時按滑鼠換下頁讀秒。
3. 當遊戲秒數歸零時，放置一頁文字「你拍了幾下？請在聊天室留言數字」。
4. 帶領者一一訪問，拍手次數最多、最少的人，還是有忘記拍手的人。
5. 操作遊戲規則的第一、第二階段，並鼓勵大家進步的可能。

動動腦，你還能想到哪些延伸活動呢？

帶領技巧

1. 事先準備電子鐘或大型碼表計時，越明顯越好。例如：用簡報製作成倒數十秒的頁面，讓學員的視覺可以跟著秒數同步行動。
2. 帶領者下指令，拍手十秒時，先提醒「雙手預備」，此時也伸出自己的手示範。
3. 帶領者要特別留意，學員拍手的時候是否有人沒拍手或最奮力拍手的人。
4. 結束後訪問那些拍手成果最積極，或較沒動力的學員。

問題引導

▶ 請問大家拍手的次數一樣嗎？為什麼？
▶ 有人拍手，有人忘記，有人一動也不動；在生活中或是職場中，有沒有這些人？你又是哪一種人？你做出了什麼選擇？
▶ 從第一次拍手到第二次，請問你進步了多少？
▶ 從零進步到有拍手比較難？還是從九十九進步到一百比較難？
▶ 我們可以做些什麼，讓身旁的朋友一起進步？
▶ 如果身邊的朋友願意進步，我們可以做些什麼？

你還能想到哪些問題呢？

莊老師分享

「拍手十秒」非常適合用於開場，這是由「拍手四秒」的活動延伸而來，原來的規則是在四秒內拍手二十一下，這是一種熱情投入的展現，若沒有拍到二十一下就再來一次。後來我改為十秒拍幾下，製作成 PPT 動畫倒數，如此一來在成千、上百人的講座，操作上也非常適合。

我希望藉此讓學員覺察到彼此「起點不一樣」，尊重每個人不同的學習起點；還有大家的學習吸收速度也不一樣，即使如此，我也不強迫或嚴格要求每個人都拍手，或在幾秒內拍幾下，這些過程都是自己的「選擇」。其中的思考關鍵在於，當我們有選擇能力的時候，你會追求進步？還是停滯不前？

在每個學習場域最常見到三種人：「願意拍」的行動者，但拍多拍少不知道；「忘記拍」的健忘人，知道要做但是常分心忘了做，忘記自己的角色，忘記自己的目標；「不作為」的拖延者，賴著不做事，等著時間耗完放學或下班。自我覺察是哪種人，有助於幫助自己知道該從哪些地方開始進步。最令人擔心的是不作為的拖延者，會影響到整個團隊、組織的能量氛圍。

這個活動甚至可以延伸引導從一個人進步，到一群人一起進步，需要一起取得共識，也象徵從個人、部門到組織，從幹部到領導階層，人越多就越需要溝通協調。

另外，每回合活動時間都是十秒，但是結果完全不同。如何在有限時間內，追求個人更好的表現，共創團隊更高的績效，關乎於你在每分每秒是否投入？有沒有全力以赴、專注當下？並在每一次與他人的合作中，不斷求進步。

3-3 你累了嗎?

精神體力就像電池,每個人在進入課程前的能量起點都不一樣,為了在課前了解學員的身心靈狀態,透過行走的方式帶全班暖身,有助於帶領者調整後續課程安排。

活動目標

1. 了解學員身心靈狀態
2. 讓學員評估自身狀態
3. 調整課程活動的節奏

▲ 你認為自己目前的精神狀態是幾分呢?

遊戲人數	不限	建議場地	空地	座位安排	不拘
遊戲時間	約 10 分鐘	需要器材	大、小撲克牌		
適合對象	★中高階主管 ★上班族 ★青少年 ★視訊互動				
適用情境	活動初期。課程開始前確認大家精神狀態				

團隊玩法（適合擺在地上）

1. 準備好數字 1 ～ 10 的大撲克牌，放在教室正中央空地上，排成一直列。
2. 帶領者說明數字代表意義。1 代表疲累，5 代表還行，10 代表精神飽滿體力充沛。
3. 全員起立，移動到此時此刻代表自己「精神」狀態的數字。
4. 帶領者訪問站在 1，代表精神狀態最累的學員，關心其身體狀況。
5. 後續的回合可以參考延伸思考【替換法】的變化。

小組玩法（適合擺在桌上）

1. 準備好數字 1 ～ 10 的小撲克牌，放在小組桌上，排成一直列。
2. 帶領者說明數字代表意義。1 代表不開心，5 代表平靜普通，10 代表心情很好。
3. 請大家用手指比向撲克牌，哪個數字最能代表自己目前的「心情」狀態。
4. 組內輪流分享，由數字最小的一位拿起撲克牌分享今天心情故事後，放回直列。
5. 後續的回合可以參考延伸思考【替換法】的變化。

【減法】

手指標示法：用手指比 1 到 5，1 代表很累，5 代表很有精神。

站起來到蹲下：站著代表有精神，蹲下代表體力缺缺。

五指併攏法：手掌比五掌心朝下。指數高比過額頭，指數低則比到腳趾頭。

【加法】

按摩：幫比你數字小的人按摩。

擊掌：跟與你不同數字的人擊掌問好。

祝福：跟你數字一樣的，說一句鼓勵或祝福的話。

【替換法】

心情指數：心情好，心情不好。

意願指數：自己願意參加課程投入活動的程度。

睡飽指數：下午第一節課詢問中午休息的程度。

心安指數：對於接下來的挑戰，身心靈平安的程度。

困惑指數：聽完這段訊息，聽懂多少的程度。

【變化法】

適合分組桌上玩法，隊長先把 J、Q、K（鬼牌要先抽掉）發給其他人。

國王 K：代表發言卡，拿卡的人發言，發言後將 K 傳給下一個人。

皇后 Q：代表回應卡，聽完 K 分享，給予簡單的回應，把 Q 傳給下一個人。

王子 J：代表控時卡，負責整個分享時間的控制，三十秒喊提醒換人講。

【視訊互動】

1. 做一頁 PPT「大家此時精神如何？」，並註記「請在聊天室留言 1 ～ 10 分」。

2. 帶領者秀出簡報，同時將上述問題貼在聊天室，邀請學員打上數字。

3. 帶領者分享自己此時此刻的精神指數並說明原因，作為課程暖身。

4. 點選幾位學員分享，或請學員在精神指數後方補充文字說明。
5. 訪問差不多三～五個人後，簡單回應，同時提醒大家專注並開始課程。

動動腦，你還能想到哪些延伸活動呢？

帶領技巧

1. 開場先進行鋪陳，同理學員們的狀況。例如：「星期六一大早來上課，大家辛苦了。大家有睡飽嗎？」或者，「能早起來上課，表示你很好學。」
2. 帶領者口令分段明確，示範：「所有人高舉你的右手」、「3、2、1 後，請依照自己精神，指向對應的數字牌。」
3. 帶領者收尾，每個人都帶著不同的精神指數來到教室，但自己能夠決定用什麼樣的態度接續今天的課程。

問題引導

▶ 你為什麼會選擇這個數字？
▶ 發生了什麼事情，使得你呈現這樣的精神狀態？
▶ 你覺得需要調整數字嗎？
▶ 你可以做些什麼事來調整這個數字？

你還能想到哪些問題呢？

莊老師分享

　　這幾年我常參與一些大學幹部訓練的營隊，也常被安排在第一天的第一堂課「團體動力」，以及最後一天的「團隊反思」收尾。有頭有尾，兩個截然不同的時間點，我都會在開場時觀察學員的「狀態」，精神、意願、睡飽、心情等等。

　　有一回的五天四夜營期中，第四天晚上要進行晚會課程，全員眼睛無神，盡顯疲態。我請大家伸手比出能量指數，我才驚覺，幾乎全部人都是1或2。了解後發現，他們前一天晚上為了驗收活動忙到半夜三點才睡覺，早上戶外的探索課程又曬了一整天的太陽，午飯後也沒有休息，就緊接著來上這堂課。

　　我當下決定，大家一起「大休息」半小時，回顧這四天來印象最有趣的活動、最深刻感動的畫面、最感謝的一個夥伴。休息前我關上燈，請大家閉上雙眼，找一個舒服的姿勢來思考。經過半小時的「大休息」後，學員精神明顯好轉，後續的活動與晚會表演，不但全神投入，還忘記下課的時間，跟上課前的低迷狀態判若兩人。

　　所以，適時了解學員的精神狀態，對講師來說好處多多，機動調整課程內容與順序，我相信只有當老師與學生都準備好的時候，上課互動才會更有效。

3-4 臉書按讚

「臉書按讚」是一個喚起熱忱的活動，透過遊戲可以感受到人與人之間的影響力，尤其當你遇到全力以赴的對手，自己也會激發出更多潛能，遇強則強，不僅投入活動，也更有參與感。

活動目標

1. 激發學員間的學習動力
2. 了解人我之間的影響力
3. 學習如何化阻力為助力

▲「臉」書按讚，被按到的人就輸了。

遊戲人數	不限	建議場地	不拘	座位安排	面對面
遊戲時間	約 10 分鐘	需要器材	無		
適合對象	★中高階主管 ★上班族 ★青少年 ☆視訊互動				
適用情境	活動中期。引發動機、喚起注意力、正向思考的引導				

1. 請學員找到一個夥伴，兩兩一組，面對面坐好。
2. 請學員舉起右手伸出拇指比讚，左手則抓住對方的右手腕。
3. 想辦法「按」到對方的臉，避免自己的臉被按到，按到對方臉的人獲勝。
4. 當有人被按到，就立即停止動作，等待其他組別結束。
5. 參考口令：右手比讚，左手握住對方右手腕，請看著對面夥伴，計時十秒，各就各位，3、2、1 開始。還有五秒鐘，5、4、3、2、1，停，請放開手，跟旁邊的讚友說謝謝。
6. 帶領者引導反思。

【變化法】
原本的對手在下一回合變隊友，兩人保持右手比讚左手握手腕的動作，去按隔壁組學員的臉，此種玩法是站著玩，需要比較大的平面空間。

【逆向法】
活動規則改為限時十五秒，並且改變目標，看你可以「被按到」多少讚，累積讚數多的人獲勝。這種玩法不會太過激烈，如果兩個人達成共識，互相輕輕地迅速點讚即可，在短時間內獲得很多讚數。

動動腦，你還能想到哪些延伸活動呢？

帶領技巧

1. 邀請一位學員和帶領者一起做示範。
2. 提醒學員是握「手腕」不是握「手指」，雙手不交叉。
3. 選擇夥伴前，可事先提醒以體型、力氣相當的對象當對手。
4. 若有學員落單，可請工作人員和他一組，或三人一組。
5. 建議帶領前先清除空間裡的障礙物，避免操作時受傷。各組之間也應保持適當距離，注意安全。

問題引導

▶ 有被按到的舉手？沒被按到的舉手？雙方僵持到最後一刻的舉手？
▶ 你覺得對方是否全力以赴？他有跟你「拚」了嗎？為什麼這麼「拚」？
▶ 在現實的工作場域，你也會這麼拚嗎？為什麼？
▶ 你覺得對方是你的助力，還是阻力？為什麼？
▶ 找一個幫對方按讚的理由？你會稱讚他什麼？

你還能想到哪些問題呢？

莊老師分享

這個遊戲是一個非常適合暖場熱身的小活動，時間不用很長，但動力十足。改良自團康遊戲「鬥劍」，是以雙手手指比出手槍（或像是數字7），虎口對虎口，想辦法用食指戳到對方臉頰就獲勝；後來也有改為手掌版本，想辦法用手掌摸到對方的下巴便獲勝。

我想藉「臉書按讚」傳遞三件事，也就是付出、盡力與助人：

一、付出投入，不要小看自己的影響力。若是你直接棄賽，對方也不會想玩，學習正向影響你身邊的人。就像組織內的領導者以身作則努力向上，跟隨者也會看在眼裡。

二、鼓勵學員要有願意嘗試的心態。盡力而為，輸贏難免，你不嘗試就不知道自己有多少的力量，最擔心的是，你連跟他人比拚的鬥志都沒有，還沒上場就直接結束了。

三、願我們都可以成為彼此的讚友，成為夥伴的助力，而不是阻力。正面看待那些砥礪你往前的人事物，回頭看看那些曾經很抗拒相處的人，其實，都是生命中的貴人。

我相信人與人之間是互相影響的，重點在於彼此之間是用什麼能量與對方連結，大家又將這些互動（或身邊的人）視為「助力或阻力」？

我歸納了多場的回饋經驗發現，轉念很重要，助力與阻力只在一念之間，貴人與逆貴人，也只是一念之隔。進退之間，需要經驗，化阻力為助力，需要智慧。

至於誰是最好的讚友？我認為，答案就是自己。如果你「跟自己拚了」，才會看到更讚的自己，你會漸漸清楚「為何而讚」。不為非主流、與眾不同而自卑，長出內在的自信，你會漸漸明白「為誰而讚」。而「付出」、「盡力」、「再助人」是我對大家在團隊之間的祝福，我相信，你一定會成為他人更好的讚友。

3-5 按讚高樓平地起

一個人在團隊中表現好很讚，一群人一起在團隊中表現好更讚，讓我們成為彼此的讚友，互相支持、補位。按讚高樓相當適合五人以上的小組，能快速增進團隊的向心力。

活動目標

1. 迅速凝聚團隊的向心力
2. 促進團隊合作取得共識

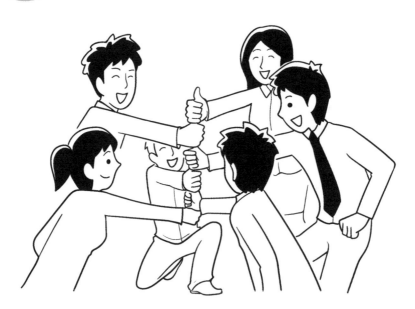

▲ 帶領者：「按讚高樓平地起。」學員：「蓋幾樓？」

遊戲人數	不限	建議場地	不拘	座位安排	不拘
遊戲時間	約 10 分鐘	需要器材	無		
適合對象	★中高階主管 ★上班族 ★青少年 ☆視訊互動				
適用情境	活動初期。激勵團隊士氣、建立共識目標前				

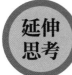

活動流程

1. 分組競賽，每組至少五個人，競速比快。
2. 小組圍成圓圈，每次一個人伸出一隻手，比出拇指向上，象徵蓋樓房。透過團隊接力，一起報數字往上疊拇指。直到指定樓層，喊「完成」。
3. 參考口令：「按讚高樓平地起。」參與者回：「蓋幾樓？」帶領者：「二十樓。」
4. 由組長伸出一隻手比拇指報數喊 1，接著第二位伸手握住隊長拇指後比讚喊 2，依序喊到 20。
5. 整組必須一起喊數字，直到 20 喊「完成」。

延伸思考

【加法】
各組輪流挑戰三十秒要達到五十個讚，並且全員都要喊出聲音，若有人沒喊出數字，宣告失敗換另外一組挑戰。

【替換法】
改成業績目標數字、成績目標數字、組織目標 KPI、年度營業額、團隊任務完成倒數天數。

【結合法】
每個人輪流說出自己對團隊的貢獻，不論是何種支援，只要因為有你的○○○，團隊就變得更好，內容不拘。例如：只要有我在，團隊就會……，可以是很有活力、增加士氣、充滿歡笑、有人幫忙拍照等等。講完後放一個讚上去。全組輪完一起喊「完成」。

【變化法】
限制時間內，組內可以累積多少個讚，各組輪流競賽。例如：限時一分鐘，按讚高樓，開始動工。

動動腦，你還能想到哪些延伸活動呢？

帶領技巧

1. 開始競賽前，可自行調整組員預備站姿位置。
2. 遊戲過程中可播放節奏感強烈的音樂，活絡氣氛。
3. 完成第一回合後，請團隊討論練習時間兩分鐘。
4. 帶領者口令順序：各組組長擔任第一位按讚人，請高舉右手比讚，表示就定位。帶領者宣告：「各就各位，萬讚高樓平地起。」學員：「蓋幾樓？」帶領者：「三十樓。」
5. 提醒若是疊太高時，可以降低全組的手高度，再繼續往上疊。

問題引導

▶ 哪一組最快完成按讚高樓，他們的成功關鍵是什麼？
▶ 全組聚在一起，一起喊數字的感覺如何？
▶ 團隊組織有哪些時刻需要迅速補位、齊步向上？
▶ 喊 22 象徵二〇二二年會越來越讚，到目前為止，我們的團隊讚在哪裡？
▶ 目前有哪些很讚的優勢？又面臨哪些挑戰？

你還能想到哪些問題呢？

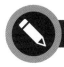
莊老師分享

　　大家一定都聽過「萬丈高樓平地起」，一棟房子完工背後有很多不同的技術團隊努力，一層一層的建構完成。可以藉此結合活動，像是將數字與真實團隊目標做連結，比如説業績數字、招收新人數、展店數目達標、募資金額等等。當大家目標一致，就一起努力向上，朝著目標前進。

　　按讚高樓是我向湖口國中胡瑋翰老師所學，胡老師擅長帶領團隊建立與凝聚力，第一次看他操作用拇指比讚向上的活動，場面氣氛活絡，小組之間馬上圍成圓圈向著中心，迅速開始討論下一回合可以怎麼合作會更快，很適合小組破冰凝聚的活動。

　　當然，有人會好奇問：「為什麼一定要喊到 20 呢？」實際上，數字可以替換，在操作上的技巧是讓喊出的數字大於小組的人數，如此當手疊到每個人全用上的時候，最底下的人要開始往上繼續疊，當手疊到最高處的時候，底端的人又要蹲低讓出上面的空間。

　　有氣勢、有口號，就能夠激勵團隊士氣，這是團隊組織力很重要的一環。但如何能有具體可行的方案，讓目標可以達成，這才能讓口號落實。可以邀請各團隊分享，每個人象徵一個讚，參與團隊到目前為止我們讚在哪裡？組織優勢在哪裡？又有哪些是團隊面臨的困境與挑戰？

　　在「讚」與「戰」之間，可以分段討論，最後守住我們原本的優勢「讚」，一同釐清目前團隊中的優劣勢，想出面對未來挑「戰」的解決方案，相信團隊一定會越來越讚。

3-6 發白紙摺立牌

從發白紙、拿白紙、摺成桌牌，分段拆解活動細節，同時加入分組競賽元素，是很多課程開始前的暖身小互動。引起動機做得好，學員在後續活動中的參與度會更高。

活動目標

1. 培養觀察力與專注力
2. 促進彼此的交流互動
3. 凝聚組員間的向心力

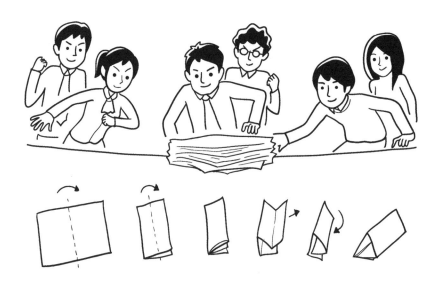

▲ 簡單的摺立牌，也可以成為暖身活動。

遊戲人數	不限	建議場地	不拘	座位安排	不拘
遊戲時間	約 10 分鐘	需要器材	無		
適合對象	★中高階主管 ★上班族 ★青少年 ★視訊互動				
適用情境	活動初期。提升注意力、激發團隊凝聚力、自我介紹前的活動				

活動流程

預備階段──拿紙

1. 確認學員人數,準備一疊相當於人數的 A4 白紙。
2. 請學員先分組,每組約五～十人。
3. 將白紙根據組別分成數疊,平放在講台桌上或教室中央的空地。
4. 當帶領者喊 3、2、1 開始,看哪一組最快拿到紙。
5. 每個人都分到紙後,請高舉白紙喊:「完成。」

第一階段──找夥伴

1. 請在組內找一位學員坐在一起。
2. 這位學員將是你的對手,你們要比賽看誰先完成指定任務。
3. 這位學員也是你的夥伴,看誰做得比較慢,請快的一方幫助完成。
4. 由帶領者示範摺紙動作,要摺得「一模一樣」。
5. 遊戲規則是:摺得和老師一樣,且比對手快完成的人得一分。總共進行五回合,看誰得分最多。

第二階段──摺立牌

1. 首先,將紙對折。帶領者口令:「比對手快的人,高舉白紙喊完成。」
2. 接著,將紙再對折後,高舉喊:「完成。」帶領者口令:「請看看手上的紙,是不是摺一樣?完成的人可以笑對方,但是請記得幫對方完成。」
3. 請繼續摺紙,先拉出一個山脈三角形的樣子,翹起一隻腳,平放在手掌上。將翹起來的那隻腳收進山脈裡,完成立牌後高舉喊:「完成。」
4. 全組將立牌平放在桌面上,同時喊:「完成。」

【減法】

帶領者直接放一個桌牌在手上，或是用投影幕呈現桌牌製作流程，全組完成時必須把桌牌放在桌上圍成一圈，全員一起喊「完成」。

【變化法】

透過小組討論，請發揮不同創意，用名牌排出象徵團隊的圖形。再請各組發表該圖像代表的意義。

【視訊互動】

1. 帶領者請所有學員事先準備好一張 A4 白紙。

2. 由帶領者打開視訊鏡頭，秀出手上的 A4 紙；請準備好紙張的學員打開鏡頭，秀在鏡頭前方讓大家看到。

3. 開始摺紙，直接參考第二階段的步驟，每做完一個步驟就停一下，觀察學員進度。

4. 最快在摺紙上寫上自己名字的學員，將姓名桌牌擺放在鏡頭前方。帶領者關心還沒完成的學員。

動動腦，你還能想到哪些延伸活動呢？

帶領技巧

1. 發紙前,先將學員分組並統計各組人數,將紙分散成多疊,避免人擠人亂搶。
2. 請學員高舉白紙喊「完成」的動作,可在活動操作前先帶著大家空手高舉練習。
3. 若時間不夠,可省略第一階段找夥伴,直接進行摺紙。
4. 若現場沒有桌子,可請學員們席地而坐圍成圈,將立牌放在自己面前。
5. 此活動可以搭配 1-1、1-4、1-7、4-4 、4-8、5-4、5-9、6-3、7-2、8-7。

問題引導

▶摺紙遊戲需要用到哪些身體部位?
▶摺紙摺錯的學員,是因為少用了哪種感官能力?
▶我們還可以運用哪些感官學習,是否缺一不可?
▶剛剛有其他組員伸出援手嗎?還是只顧好自己的?
▶活動中,緊急救援的「神隊友」具備哪些特質?

你還能想到哪些問題呢?

莊老師分享

　　發紙、摺紙、做立牌，是我在教師研習的「起手式」。把最簡單的活動行前預備做好，稱為「基本功」。把起手式、基本功做好，活動的預備就成功一半。

　　這個活動是從楊田林老師的「製作桌牌」學習而來。我改變其中的步驟、引導語、活動方式，成為一個有趣的「注意力」團隊競賽活動。透過發紙、摺紙、做立牌，主目標當然是完成立牌，次要目標則是提醒大家「打開多重感官，抓回學習注意力」。

　　在這個活動中，我之所以強調「發紙」，是因為曾遇過「意外」狀況。那天的活動培訓預計中午十二點結束，但是活動結束前十分鐘，突然有位老師拿了一疊白紙從後門走進來，就開始發起白紙，原來是課後回饋量表問卷。接著現場一直聽到紙張摩擦聲，此起彼落。原本此時正在進行收尾的感性時間，學員們情緒正濃，所有人的注意力都被發紙動作打斷。

　　那一次我才發現，發紙的時機錯誤，不只打斷活動進行，轉移學員注意力與情緒，還會影響教學的品質。於是，我想到一個迅速又能抓住注意力的發紙方式，以組為單位，最快拿到紙的，請整組高舉紙喊「完成」。現發現用，不會先發了紙隔很久才用，再者也能比較快速知道誰拿到紙，誰需要補發紙。

　　將紙摺成名牌的步驟很簡單，一分鐘就可以帶完。但我加入一些引導語，變身為「專注力測驗」，像是強調「做得跟我一模一樣」，「有在聽，沒在看」，是許多教學現場常常遇上的問題，這也是為什麼「感官少一個，學習少一分」的道理。

　　透過這個遊戲，某種程度可以測試大家的專注力，有些組別為了搶快，以為自己「聽」到就知道怎麼做，卻沒有注意「看」帶領者怎麼做。最後還可以請團隊集思廣益，討論出如何擺放名牌，才可以象徵團隊的精神。這個擺放名牌的活動，可以讓大家寫完名字後再進行，更有參與感。

3-7 速站速決

「速站速決」發想自桌上遊戲「五秒定律」，還結合了快問快答的原型，變為團隊競賽，可以針對課程對象與主題融入相關知識點，除了建立連結，玩起來有趣刺激，還能激發團隊思考。

活動
目標

1. 快速提升專注能力
2. 活絡現場回應氣氛
3. 激發學員參與動機

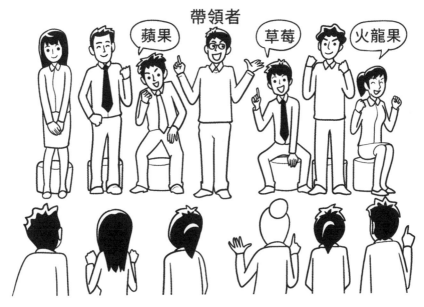

▲ 請說出三種紅色的水果，每答出一個就一個人站起來。

遊戲人數	30 人以內	建議場地	不拘	座位安排	不拘
遊戲時間	約 20 分鐘	需要器材	無		
適合對象	★中高階主管 ★上班族 ★青少年 ★視訊互動				
適用情境	活動前期、後期。 課後複習、團隊競賽、課前了解學員基礎知識				

活動流程

預備階段（以四組，每組六人為例）

1. 在講台前安排六張椅子面向全班，分別擺放在帶領者的左右兩側各三張。
2. 各組依人數排棒次，決定出場順序。例如：六個人請排一～六棒。
3. 第一、二、三棒為答題組，負責上台回答問題；第四、五、六棒為軍師組，在台下給提示。
4. 一次邀請兩個小組參加競賽，先邀請兩組學員的前三棒坐定位。
5. 第一組三人坐在左側，第二組三人坐在右側。預備競賽開始。

遊戲階段

1. 由帶領者提出一個問題，請團隊競速站起來完成，必須遵守以下三個規則：
 ❶ 一個人只能答一個，答完起立，答題者不須依照棒次順序。
 ❷ 不能與組內成員答案重複，若有重複要再講另一個。
 ❸ 答錯者不得起立，若是假裝答對的人則必須重答。
2. 題目舉例：請舉出三種紅色的水果。回答：草莓、蘋果、西瓜。
3. 當全組三人均答對起立後，獲得三分。同時另一組站幾個人就得幾分。
4. 帶領者透過訪問，再次確認剛剛答題的內容是否正確。
5. 每一回合結束，請統計各組得分在計分板上。
6. 依此類推，再換另外兩組前三棒上台，剛進行比賽的小組休息觀摩。

延伸
思考

【減法】
1. 各組派出一個代表，說出三個答案。
2. 派出兩個代表，各說一個答案。

【加法】
限制時間，例如限時十秒，若台上沒有任何一組答對，台下的其他組別可以搶答，當帶領者說出「請搶答」時，看台下哪一組最快站起三個人並回答正確答案，給予兩倍計分鼓勵。

【逆向法】
改為提問時先站著，答題後坐下。

【替換法】
作為組內暖身「上家」問「下家」。帶領者先設計多個題目，印成三十張題目卡發給各組，每個人請隨機拿取其中三張，由組長率先問右邊學員，若七秒內沒有答出來，將題目卡交回，提問人得一分。若學員在七秒內答出正確答案，獲得此卡並加一分。當答題完成後，答題者與提問者角色互換，繼續進行遊戲。

【結合法】
針對課程學員的專業，可以與其工作或學科相結合。
財金人員：請說出三種投資理財工具。
地理科系：請說出高原地形的三種作物。
童軍小隊：請說出三種露營背包必帶的東西。

【變化法】
每個學員發下一張便利貼，自己出一題跟課程相關的題目。

1. 帶領者回收所有題目，按照原本的兩組競賽法，隨機抽取題目進行。
2. 組內先依題目難易度排序，分為簡單的一分題到困難的五分題。兩組參與競賽，請其他組選擇要回答幾分題，然後開始活動。

📸【視訊互動】

1. 把題目貼在線上教室裡的聊天室，運用刪節號「……」拉出一條「搶答起跑線」。
2. 二十秒內答對者皆加一分，第一位答對者多加一分。實際秒數可視情況調整。
3. 帶領者將題目貼上聊天室，同時念出搶答題目。
4. 帶領者可以倒數二十秒增加緊湊刺激感，並在時間結束時貼上「…搶答截止線…」。
5. 每次答題後，請學員在聊天室自行計分打出 +1，最後累積最高分者勝。

動動腦，你還能想到哪些延伸活動呢？

帶領技巧

1. 組內答題時，鼓勵其他隊友可以當軍師給提示，增加台下參與感。
2. 老師可準備一個倒數計時碼表，打在投影幕上，時間到響鈴聲。若台上人答不出來，其他組別聽到鈴聲後，才可開始搶答。

3. 遊戲力求公平公正，若是答案隨便講，其他聽眾可以舉發答題者答錯，請組別個人重新講一次。

4. 一次最多安排兩組答題競賽，超過三組容易口雜，聽不清楚回答的聲音。

5. 帶領者在學員答題後，補充說明課程內容，增加知識點或加深觀念。

6. 提問設計題目，可以包括：

❶ 複習型題目：說出這堂課的三個重點、影片三個印象深刻的畫面等等。

❷ 日常生活題：說出三種讓身體健康的方法、三種良好的飲食習慣。

❸ 趣味型題目：中樂透想做什麼？如果會飛想做什麼？

❹ 創意型題目：如果世界上少了音樂會有什麼變化？三秒內可以完成哪些事？

❺ 飲食型題目：說出三種年菜、甜品、手搖飲⋯⋯。

❻ 自我反思題：你曾放棄的夢想、你很自豪的事情⋯⋯。

❼ 人際關係題：促進好感的行為、討厭的壞習慣、你最感謝的人⋯⋯。

▶ 遊戲中印象最深刻的題目是什麼？
▶ 你覺得要在活動中獲勝有什麼技巧？
▶ 給多少時間你會回應得更好？

你還能想到哪些問題呢？

 莊老師分享

　　誠如上述，「速站速決」遊戲延伸自桌上遊戲「五秒定律」，規則是一個人答一題，要在「五秒」內講出三個符合題目的答案即可過關，桌遊盒中附上一個五秒的計時沙漏，加上題庫小卡一百多張，問題多元有趣，像是說出三個長大後才能做的事、說出三部得獎的電影、說出金庸小說裡的三個角色……。

　　看似簡單的遊戲，同時具備速度快、答案短、回答快等三大特性，適合快速的重點複習，或是直覺的快速聯想。但如果要加深加廣知識點，就有賴於帶領者後續的引導與提問，因此在主持人選上，有兩個關鍵：

　　首先，設計相對應的問題與適合的情境。例如：針對準畢業生，請說出畢業最感謝的三個人，說出三年來最開心的三件事，或說出最喜歡的三節課等等。

　　其次，帶領者控場訪問與適切的補充回應至為關鍵。遊戲的靈魂人物是帶領者，必須控場明快，且擔任加深加廣遊戲內涵的知識家，可以在每次作答完後，補充教材、釐清觀念、加入知識點結合教學單元，配合課程給予相對應的回饋。

3-8 藏東找西

教室裡有東西不見了！在有限的時間裡，一組負責藏東西，另一組負責找東西，藏與找、攻與守之間，促使團隊一起完成一件事，是個快速分工合作，發揮團隊協作的尋寶活動。

活動目標

1. 促進團隊分工合作
2. 發揮團隊的觀察力
3. 激發團隊的行動力

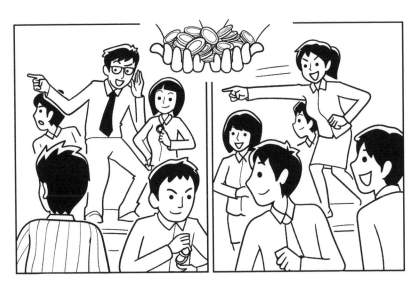

▲ A 組藏錢，B 組找錢，有限時間內找越多、贏越多。

遊戲人數	約 40 人	建議場地	教室	座位安排	不拘
遊戲時間	約 30 分鐘	需要器材	籌碼		
適合對象	★中高階主管 ★上班族 ★青少年 ☆視訊互動				
適用情境	活動中期。業務大會、業績團隊凝聚、班級分工合作				

活動流程

預備階段

1. 將學員全體分為 A、B 兩組，為求公平，兩邊參與人數必須平均。

2. 拿出一盒四色籌碼（一千、五百、一百、五十），市面上賣的籌碼，通常是一種顏色四十片，四種顏色共一百六十片，平均顏色分成兩堆八十片。

3. 將分好的四色籌碼（每組各八十片），分裝在兩個手提袋內，交給兩位組長。

4. 拉一條繩子在教室正中央，將教室一分為二，分別是前半邊與後半邊。

5. A、B 兩位組長猜拳，贏的可選擇先選場地或先選攻守。選場地：選教室前半邊藏或後半邊藏。選攻守：選擇先藏錢，還是先搶錢。

第一階段──藏錢幣（守）

1. 藏籌碼的位置必須可以看得見其中一部分，不須另外進行掀開或打開的動作。

2. 團隊討論策略，加上合作藏錢於教室裡的時間共三分鐘。

3. 建議可以先關上教室門，搶錢的組別在教室外討論策略，不可進來也不可窺探。

4. 三分鐘時間到，若籌碼還沒藏完，請直接交給帶領者撒在教室地板上。

第二階段──搶錢幣（攻）

1. 開始進行搶錢活動，計時兩分鐘，聽到哨音停止尋找。

2. 時間到後結算成績，將籌碼分四色，疊成四疊於講台桌面上。

3. 兩組攻守交換後，最後直接以講台上的籌碼比多少（高低）。

4. 宣布獲勝隊伍，討論與分享。

延伸
思考

【加法】

擴充為兩間教室同時藏錢，理想場地是隔壁教室，只要交換教室找錢即可，帶領者也比較好控制活動流程。必須留意遊戲過程中，不要干擾其他教室上課的人；另外，兩間教室的格局與大小盡量一致。

【減法】

在學員未進教室前，帶領者先藏好所有籌碼，請學員分成三個回合進行：

第一觀察回合：計時兩分鐘，看錢不拿錢。

第二討論回合：計時兩分鐘，討論行動策略。

第三行動回合：計時一分鐘，兩隊一起尋寶。

【逆向法】

請全體動員，一起找回那些還沒被發現的籌碼，並且另外計分，是一般籌碼的兩倍成績。此種作法有兩個好處，一來攻防之間一起競賽，二來減少帶領者回收籌碼減少、道具不見。

【替換法】

更換物件：撲克牌、象棋、圍棋黑白子、假鈔票、迴紋針、一元硬幣等等。

更換教具：找詩詞俳句、找偉人名言、找元素表、找流程順序卡等等。

動動腦，你還能想到哪些延伸活動呢？

帶領技巧

1. 帶領者示範藏東西的原則，確認擺放的地方能讓學員明顯看到。
2. 提醒學員，不要藏到私人背包、封閉的抽屜、櫃子裡，或自己也很難拿到的地方。
3. 留意安全，高度過高或有危險的地方，都禁止藏東西。
4. 準備哨子，當時間停止，作為兩組同時停止時都能聽得見的依據。
5. 播放節奏感強烈的音樂，增加緊張刺激感。

問題引導

▶大家各自去藏錢容易，還是團隊一起找錢比較容易？為什麼？
▶團隊一起找跟個人找有沒有差別？差別何在？
▶團隊用了哪些策略分工合作？後來執行效果如何？
▶先選場地，還是先選攻守的比較有優勢？
▶獲得勝利的關鍵為何？是很會藏錢？還是很會找錢？或者其他？

你還能想到哪些問題呢？

莊老師分享

　　印象中,「藏東找西」是最能讓團隊迅速團結的一堂課,當哨音一下,學員紛紛搶進教室,大家無不瞪大眼睛搜尋,不錯過任何小地方,不論是壓在水壺下、黑暗的小夾縫、投影機的邊邊、窗戶的小縫隙、桌腳邊邊露出一點、教室門後方⋯⋯每發現一片籌碼,都有即時的反饋成就感,時不時就聽到,「老師,你看,我在這個縫隙裡找到了!」

　　當兩組成績揭曉,我不忘稱讚獲勝的隊伍擁有偵探般的觀察力,不但很會藏還很能找!

　　真正請大家在活動後進行反思時,大多學員表示,不管是大家一起找、一起藏,團體的行動會大於個人的作為,不同的人一起行動,都會看見不一樣、而且發現更多地方。

　　最重要的是,如果有一天真的有人東西不見了,我們可以一起幫忙找,對方一定會很安心。換位思考一下,光是想像東西不見,那種慌張、焦慮心情,若是我能在乎對方的感受,就是與他同在的過程,不要讓他一個人煩惱,而是一群人一起想辦法。

　　就像「藏東找西」這個遊戲,找回的不只是籌碼,而是大家聚在一起完成事情的凝聚力。

3-9 防疫班機

延伸閱讀

二〇二〇年初，全球受到新冠疫情衝擊，人們不再像以前可以自由搭乘飛機出國旅遊。防疫班機是一個破冰暖身的互動體驗，讓大家集中注意力快速找位置，也珍惜目前的生活小確幸。

活動目標

1. 引起動能促進交流
2. 防疫意識人人有責
3. 珍惜面對面的機會

▲ 請登機，飛機即將起飛，請大家不要再移動座位。

遊戲人數	40 人	建議場地	平面空地	座位安排	不拘
遊戲時間	約 20 分鐘	需要器材	鈴鐺、繩圈		
適合對象	★中高階主管 ★上班族 ★青少年 ☆視訊互動				
適用情境	活動初期。防疫衛教宣導、人際關係探討、引起動能				

活動流程

預備階段──登機須知

1. 帶領者用五公尺長的繩子，打結圍成一個圓圈放在地上，象徵登機口。
2. 一個圈最多能容納六個人，超過就超載。若一班三十人，則擺放五個圈。
3. 準備手搖鈴，響起時表示所有人開始登機。若鈴聲還未響起，請勿踏入圈內。
4. 帶領者會抓雙腳站進圈圈「最慢」的人，並且宣告最慢的人進入隔離區。
5. 為了讓大家熟悉規則，帶領者可先搖一次鈴，讓大家登機。

遊戲階段──村民搖鈴

接下來請將手搖鈴放在教室中間，第一位完成任務的學員手搖鈴。任務像是：訪問七個人今天心情如何後，拿起手搖鈴提醒大家登機。可在活動前提醒，若沒有完成任務請勿搖鈴，會以散布不實消息引發恐慌，將給予處罰進入隔離區。

以下為四種任務參考範例，第一位完成後至教室中間搖鈴，讓其他學員聽到。

1. 請問七個夥伴今天早餐吃什麼？
2. 再訪問七位夥伴，最喜歡的假日休閒活動是什麼？
3. 繼續訪問七位夥伴，最期待的一堂課是什麼？為什麼？
4. 第四回合，訪問七位夥伴，無聊的時候最想找哪位同學／同事聊天？

**延伸
思考**

【減法】
將原先預設訪問七人拿手搖鈴，改為五人，增加刺激度和
活動節奏。

【加法】
每完成一個回合，就抽掉一個圈圈，表示登機口變少。為
了呼應珍惜醫療資源，強調醫療資源稀缺感，可每隔兩回
合就抽走一條繩子，直到只剩一個圈圈（登機口）。

【替換法】
替換訪問的題目，例如：
最想要和哪位同學／同事一起吃午餐？最想去哪個國家
旅遊？最想吃哪個夜市小吃？最想和職場／班上哪位同
事／同學共事？

動動腦，你還能想到哪些延伸活動呢？

**帶領
技巧**

1. 帶領者在村民搖鈴後，訪問對方剛剛遇到哪些人？還
 記得哪些訊息？
2. 若有人還沒完成任務就搖鈴，可預先增加一條規則，
 若鈴聲響起前踏入圈內，象徵機艙內仍在消毒，視同
 不遵守規則誤入禁區，一樣進到隔離區。
3. 每一回合結束後，帶領者提醒大家專注與他人交流，
 而不是聽聽就好。
4. 過程中可以播放輕快的音樂。

▶在活動過程中，為什麼要抽走圈圈？

▶疫情爆發後，哪些工作減少或消失了？為什麼？

▶如果自己被隔離，就無法做哪些事情？

▶你覺得圈圈像什麼？像職業、國家、隔離病房，還是⋯⋯？

▶遊戲過程中被隔離的人不能繼續玩，你能覺察到對方的感受嗎？現實生活中你能感受那些被隔離的人心情如何嗎？

你還能想到哪些問題呢？

 莊老師分享

　　這個遊戲中所使用的道具——繩圈，可以做很多運用。像是活動最後，我請大家用繩子在教室中，圍成一個台灣的島嶼形狀，剛剛五個小圈圈代表五個離島，金門、澎湖、馬祖、綠島、蘭嶼，全班包圍著「台灣」坐下，分享剛剛聊了哪些話題。

　　如果你被隔離、被感染了，還能輕易吃到喜歡的東西，到戶外球場打球、逛街、看電影，到學校和好朋友面對面聊天嗎？答案顯而易見是「不行」的！處在圈圈外面的你，看不到圈圈裡面的狀況，更該好好珍惜疫情未擴散的日常。

　　人是一種自然而然會「畫圈圈」的動物，每個圈圈都是一個小團體，某些時候也會共同討厭某些人，把那個人、那些人視為病毒，拒於圈外，甚至排擠、霸凌。從校園到職場，從個人到團隊……當人在某些圈圈裡面，就不容易看到外面，很難同理他人的世界，因此，在反思階段，我常請圈圈內的人與外面被隔離的人，進行不同角度的思考。

　　像是圈內的你如何看待圈外的人？平常如何與對方進行互動？是否嘗試去了解對方的背景？用對方的視角感受他的「難處」？又或者，社會上有哪些被隔離的人，他們過得好不好，你有沒有關心過？他們真的被大部分人隔離、孤立了，請問，他們還「存在」嗎？還是你假裝看不到？看不到，就遇不到嗎？

　　至於圈外人，則思考你有沒有覺察到距離？你做了什麼讓大家遠離？是你把大家隔離在外，還是別人隔離你？有沒有覺察自己用同樣的方式跟他人相處？

　　不論你在圈內或圈外，若是能打破界線，多了解他人狀態，就不會用刻板印象來批判他人。特別是疫情期間，常有人為某些地區、職業、種族貼標籤，這都是造成人我之間誤會的起點，要多多留意。

第 **4** 章

團隊合作

相逢便是有緣，共識才是本事，
團隊合作讓一群價值觀不同的人，建立共同的目標向前進，
個人扮演好自己的角色，
在適合的位置做好份內的工作，
學習如何與他人共好，
促進團隊凝聚，打造團隊的成功。

4-1 加減乘除二十四

如何透過手上的數字，加減乘除得出二十四？一個簡單數學題，可以創造出多種排列組合。就像遇到困難或問題時，團隊如何因應與合作找出最適合的解決方法，在在考驗全體的智慧。

活動目標

1. 促進團隊分工合作
2. 快速凝聚團隊目標
3. 優化原計畫與策略

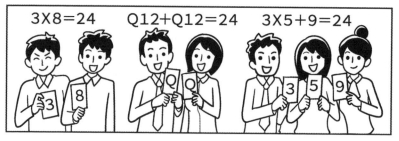

▲ 如何將手上的數字牌加減乘除＝ 24 ？

遊戲人數	20 ～ 50 人	建議場地	平面空間	座位安排	不拘
遊戲時間	約 30 分鐘	需要器材	撲克牌		
適合對象	★中高階主管 ★上班族 ★青少年 ☆視訊互動				
適用情境	活動初期。團隊建立前的暖身活動				

活動流程

1. 由帶領者發牌，每位學員可隨機獲得一張撲克牌，請「至少」找一位學員為一組，透過加、減、乘、除運算後，成為數字二十四。
2. 學員可先看自己的牌卡，待確認在場都拿到撲克牌後，遊戲隨即開始。
3. 限時兩分鐘，時間到還有人沒坐下，視為全體失敗。
4. 當遊戲結束時，帶領者訪問坐下的學員，確認是否得到數字二十四。
5. 帶領者回收撲克牌，重新洗牌，同時請學員討論下一回合的進步策略。

延伸思考

【加法】
限時完成，適合後期已經知道策略時操作，由帶領者指定。例如：十秒內所有人完成坐下。

【結合法】
指定撲克牌：第一回合每個人選擇一張數字、花色與自己有連結的撲克牌，像是幸運數字或代表自己特質等等。
指定數字：指定完成總和為特定具有象徵意義的數字，例如：結案日期為十月三十一日，便取數字「三十一」，或以業績目標、學員總人數等等。

【改變法】
1. 指定「負數牌」增加難度。例如：數字六代表「負六」。
2. 指定 J、Q、K 為任意數；可延伸討論，在日常生活中，什麼樣的人就像 J、Q、K。

動動腦，你還能想到哪些延伸活動呢？

帶領技巧

1. 遊戲關鍵在於：找出一組二十四的組合，或兩個相同數字相減為零的組合，只要以這個「零」去乘以任意數，答案都是零。

2. 事先不透露上述祕訣，刻意培養學員解決問題與溝通的能力，再主動發現其中奧妙。若學員掌握得好，可在五秒內迅速坐下喊「完成」。

3. 第一回合講解規則時，不必太過強調「團隊合作」，讓學員自由發揮，看大家反應，甚至有人還站著等狀況，都不過度提示。

4. 當第一回合成功時，稱讚學員限時內完成任務，請大家下次想出更快更好的辦法。若第二回合還沒找到方法，請給予團隊試錯與溝通的時間。直到第三、第四回合，大家仍沿用舊方法，運算耗時太長時，才給予提示。

問題引導

▶請問第一回合時，大家是注重個人目標，或是以大團隊共同行動？

▶當你已經完成坐下時，若看到還有人站著，你想過要伸出援手嗎？

▶全體沒有完成指定任務，是站著人的責任？還是坐著人的責任？

▶如何讓所有人都能更有效率地完成任務？

▶你認為哪張牌是好牌或壞牌？為什麼？

▶你認為越來越快完成遊戲的致勝關鍵為何？

你還能想到哪些問題呢？

莊老師分享

　　這個遊戲是我在 AAEE 亞洲體驗教育年會中，向黃同慶老師學習的。數字「二十四」有很多公約數，可輕易透過加減乘除得到結果，因此，許多人很直覺地去找幾個人就湊在一起坐下，導致現場有些人還站著，沒能達成任務，也視為全體的任務失敗。

　　我想藉此傳遞幾個重要觀念：

　　首先，團隊不是一個人，有人速度慢，我們一起等；有人速度快，我會願意補位。其次，第一回合可能會只想到自己，但是下一次，會先想團隊共好的可能。先完成的人可以嘗試思考，如何幫助其他人一起完成。

　　就像在每一回合結束後，我都會問：「如果再一次，有沒有機會更快？」學員也總是信心滿滿的回答：「有！」看著大家這麼有自信，當我說出：「只要懂方法，十秒內就可以完成！」這段話總是讓大家難以置信，事實上，如果我們一直沿用相同算數方法，當然很難。

　　舉例來說，運算過程中，常常有人只用加法，而且越玩越慢。我就會補充提示，「關鍵在於零！」此話一出，少數人已經領悟到，「我們先找到一組二十四」，兩個同樣數字相減為零，只要是零乘以剩下的所有數，都會歸零。此時大家才恍然大悟。也曾有個團隊以十點一七秒完成任務，即使沒有達到十秒內目標，但過程中放下自己，成就團隊的精神，就已經全體歡聲雷動。

　　在團隊中把個人「歸零」，是很重要的觀念與策略，才能從中用更平等的視角跟他人互動，有些時候成功不必在我，要學習欣賞與支持其他學員，看見團隊的進步。不管限時規定，最重要的是，每個人願意為團隊努力的那個瞬間，我們不再只是一個人，而是為了團隊奮戰，最後的成功，也成就了我們每一個人。

4-2 各就各位

團隊中的每個人都有各自的職責與定位,各司其職可促進團隊溝通協調,共同解決問題。透過「各就各位」,當你知道自己是誰,清楚自己的定位,就能在適合的位置上扮演好自己的角色。

活動目標

1. 學習團隊的分工合作
2. 培養互助信任的關係
3. 快速凝聚團隊的目標

▲ 各就各位!請拿著同花色撲克牌的人聚在一起。

遊戲人數	52 人以內	建議場地	平坦空間	座位安排	不拘
遊戲時間	約 30 分鐘	需要器材	撲克牌		
適合對象	★中高階主管 ★上班族 ★青少年 ☆視訊互動				
適用情境	活動中期。跨部門分工合作、領導與溝通的培訓、團隊目標設定				

活動流程

1. 帶領者隨機發給每位學員一張撲克牌，提醒蓋在腰後，過程中也不能看牌。
2. 帶領者手拿碼表預備計時，口令：「各就各位，3、2、1，開始！」請學員把牌亮在額頭，並開始移動，依照黑桃、紅心、紅磚、黑梅四種花色，分成四個區塊聚集分類。
3. 全程不可拿下觀看，可以說話但不可告訴對方額頭上的撲克牌花色與數字。
4. 這個遊戲是站著玩，必須透過團隊互助合作的默契，像是手勢指引方向不斷觀察確認，走到「同花色」的位置坐下。
5. 全體坐下時，帶領者停止計時，宣布共花了多少時間完成。
6. 帶領者檢視全體成員是否排對位置。若有人失敗，時間照算但不算成功。
7. 請學員共同討論，下一次要怎麼做會更快或修正錯誤。

延伸思考

【加法】
禁語模式：先在前幾回合開放可以講話溝通，之後禁止說話，也禁止用唇語，只要聽到聲音，時間就再加十秒。
指定時間：在帶領者指定時間內完成，如果沒有限時完成，宣告失敗重頭再來。

【減法】
一直玩花色或只排順序接龍的玩法，目標是不斷追求進步的秒數。

【替換法】
第一回合：分顏色，紅與黑，建議玩兩次。

第二回合：分花色，黑桃、紅心、紅磚、黑梅，建議玩兩次。

第三回合：排順序，根據花色加上數字排序 1 ～ K，建議玩兩次。

第四回合：排順序並同時設定目標，請團隊加碼畫押幾秒內完成。

【改變法】

1. 分組競賽，如果場地空間夠大，分成兩組操作比賽，準備兩副撲克牌。
2. 設定目標，各組設定自己完成的時間目標。操作後檢視成果與目標的差距，並反思是否要重新調整目標？是要往更高的成就，或是降低難度？

動動腦，你還能想到哪些延伸活動呢？

帶領
技巧

1. 預備白板或黑板畫出格線，並用不同的色筆記錄每一回合的時間。
2. 請一位助教或幫手協助計時、洗牌與登記時間、成績等工作。
3. 過程中播放節奏感強的音樂，營造競速氣氛。
4. 每次計時完成，用積極正向的口氣問：「如果再玩一次有機會更快嗎？」、「大家需要時間一起討論嗎？」、「那我們怎麼做會更好更快？」
5. 一開始可以講話模式進行活動，後續才採用不能說話的模式增加難度。

▶請問這是一種個人遊戲或團隊遊戲？為什麼？

▶為什麼每個回合後需要討論？如果不討論會怎樣？對團隊有何幫助？

▶討論過程中，誰主動跳出來領導大家？或提供建議？

▶請問我們是否從中獲得進步？或做了什麼讓團隊可以更進步？

▶達成目標或是突破紀錄的心情如何？為什麼？

你還能想到哪些問題呢？

莊老師分享

　　我常從不同的活動切入點，來設計「各就各位」中的提問，透過引導，可以從五種反思切入點，帶領學員聚焦：

1. 個人參與度：談談學員在活動過程中的團隊自我覺察。
 活動過程中你是參觀者？參加者？還是參與者？
 你是領導者？配合者？建議者？執行者？還是批評者？
 團隊助攻手：觀察團隊中的其他人，如何神救援？
 你覺得團隊中誰貢獻最多？誰最主動說「我來」？誰提供最多想法？誰最能激勵士氣？如果少了這些人願意跳出來做，團隊會變成什麼樣？

2. 面對失敗衝突時：觀察團隊人我互動的交流。
 失敗的時候感受如何？聽到了哪些聲音？你有接納尊重他人嗎？
 討論過程中是否有想法未被採納？你有觀察到，有的人聲音沒被聽見嗎？
 當團隊還沒挑戰成功時，我們用什麼態度去面對？

3. 設定目標過程：談談團隊是如何一起共同設定目標的？
 目標是由誰決定？是個人、還是團隊？是講話大聲、還是資深的人？
 為什麼團隊要一起設定目標？設定目標有何優點？如何決定目標？
 從個人到團隊，從失敗中反省，從目標討論進步，再扣回到真實的人生。

4. 像極了人生：有沒有哪些畫面，讓你想起了過去的人生經驗？
 我是誰，我在哪，該往哪裡去？透過遊戲釐清這三個問題，也可以進一步討論，我們可以透過哪些方式知道我是誰？人生路途上誰幫助我們指引方向？如果指引錯了會發生什麼事？帶領者引導聚焦不一樣，就會引發不同層次的思考脈絡。

適時與適切的提問，會讓活動變得更有層次，引發更多反思。

4-3 每移位都重要

互助合作、承先啟後是一個好團隊不可或缺的態度，建立一種默契，彼此能接續對方完成的部分，透過遊戲體驗團隊中的每一位都重要，而每「移」步也都是邁向團隊成功的關鍵。

活動目標

1. 促進團隊合作與互助
2. 抱持堅持到底的態度
3. 承先啟後，換位思考

▲ 大家準備好了嗎？3、2、1，開始移動。

遊戲人數	30 人以內	建議場地	空地	座位安排	圍成圓圈
遊戲時間	約 30 分鐘	需要器材	有椅背的椅子		
適合對象	★中高階主管 ★上班族 ★青少年 ☆視訊互動				
適用情境	活動後期。幹部交接、跨部門合作、團隊分工合作				

活動流程

1. 請每位學員拿一張椅子，帶領者引導大家站起來，將椅子圍成一個圈。
2. 請學員站到椅子後方，雙手扶住椅背，讓椅腳後端著地，前端翹起騰空。
3. 選出一個人發號施令，負責當第一個人，喊「3、2、1」，當全體聽到口令時，以「人動椅子不動」的方式，所有人往右移動一個位置，並接住右手邊那位夥伴的椅子。每個人輪過一遍回到起點後，宣告團隊一起成功。
4. 過程中，若有椅子「四腳著地」，宣告任務失敗。
5. 不可同時有兩隻不同人的手，扶在同一把椅子上，否則屬違規重來。若椅腳著地，都算失敗，帶領者吹哨喊停，請學員走回到最初的椅子重頭開始。
6. 給失敗團隊討論策略兩分鐘，如何可以做得更好？

延伸思考

【加法】
讓椅腳只剩下單腳著地，另外三支椅腳騰空抬起，加深難度。或拉開椅子之間的距離，整個圓形排列向外移動一步，增加難度。

【替換法】
木棍：可使用一百五十公分童軍木棍，單手執棍，著地接一圈，騰空接一圈。
軟球或布偶：失敗後原地向天空拋接，高度必須高於頭部，接住你右手邊那個人的軟球或布偶。

【改變法】
帶領者改變指定，口令可改變為「向左一步」、「向右一步」，若要增加難度，還可以挑戰向左兩步，向右兩步，以培養學員的專注力和應變能力。

動動腦，你還能想到哪些延伸活動呢？

1. 第一個發號口令的椅子前方，地上可放置一個物品作為起點記號。例如水壺、加油棒。
2. 講完規則後馬上開始活動，刻意不留給團隊討論時間，創造容易失敗的第一回合。
3. 遊戲開始後，只要發現同時有兩人觸碰椅子，要嚴格吹哨喊停。
4. 若要提高活動挑戰難度，可以拉開椅子的間距。若是太困難，可適度拉近距離降低難度。
5. 每失敗三次，給團隊兩分鐘時間討論對策。

▶活動過程中，印象最深刻的是哪一次？為什麼？
▶當他人的椅子倒下時，你的反應是什麼？
▶當團隊一直挑戰失敗，你有什麼感覺？
▶椅子會倒下或四腳著地的原因為何？怎麼做會更好？
▶喊口令的人需要具備什麼能力與態度？
▶如果椅子圍成的這個圈代表一個團隊，那麼椅子象徵什麼呢？

你還能想到哪些問題呢？

 莊老師分享

　　這個活動叫「每『移』位都重要」，原本是在童軍團中學來的，使用的道具是童軍棍，後來就地使用容易取得的椅子，更取其諧音與意義「每移位」都重要。建議帶領這個活動時，帶領者可從以下幾點引導反思：

　　一、學員的專注程度與態度：必須全力以赴，才能足夠專注。有些時候一閃神，就錯過了時機點。當你覺得熟練就放鬆隨便，失敗往往就是敗在自以為是的態度。

　　二、個人主義或團隊意識：一開始大家只想著接住右邊的椅子，而隨手放掉自己手上的椅子，也不顧左手邊的夥伴是否容易接手。另一種常發生的狀況是，喊口號的人並未觀察其他成員是否已經準備好，常常只顧自己，就直接喊「3、2、1，開始」，讓夥伴們措手不及。就像在團隊中只想到自己，不把其他人放在眼裡；身為主管幹部、領導人，要特別關照其他人的進度與能力，而不是只想到自己往前衝。

　　三、團隊中每一位都重要：有人提想法、有人管秩序，有人激勵大家喊加油……當團隊共同付出時，你會發現每一位都不能少。

　　四、失敗後的態度：團隊中，偶爾會有一種人極為負面，因為遊戲失敗，而在團隊裡帶風向：「太難了，不玩了！」接著指責那些挑戰失敗的人，「都是你們害的……」導致惡性循環、團隊氣氛低迷。碰到這種人或遇到困難時，你的態度是什麼，選擇放棄或者越戰越勇？

名牌接龍

好的價值信念值得一代一代傳承下去，一棒一棒不落地。「名牌接龍」這個活動，透過每個人的名牌傳遞錢幣，道具就地取材，就能串聯全員一起把有價值的態度與行動好好傳承下去。

活動目標

1. 凝聚團隊的向心力
2. 創新方法與突破框架
3. 反思傳遞價值的重要

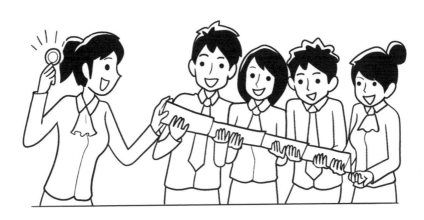

▲ 用名牌接龍成隧道，讓籌碼不落地。

遊戲人數	不限	建議場地	不拘	座位安排	不拘
遊戲時間	約 30 分鐘	需要器材	名牌、籌碼或硬幣		
適合對象	★中高階主管 ★上班族 ★青少年 ☆視訊互動				
適用情境	活動後期。組織幹部交接、跨部門合作、團隊建立				

1. 分組競賽，每組至少六個人，每人準備三角名牌和十元硬幣一枚。
2. 帶領者使用碼表計時，學員透過串接名牌的方式傳硬幣，從第一個人開始傳給所有組員，直到最後一人喊：「完成。」碼表分段計時，記錄各組完成時間。
3. 三角名牌不可嚴重變形，且串接的重疊處不可超過三公分。
4. 只有第一個人手拿硬幣放進名牌時，可以接觸硬幣，接下來的過程中，任何人都不可觸碰，只要有人觸碰到硬幣，或硬幣掉落地面，就必須從第一個人重頭開始。
5. 討論策略三分鐘，各組可嘗試隊形排列並實作練習。

【加法】
1. 限時兩分鐘，看可以傳遞多少個硬幣。
2. 或者所有小組合成一大組，全班一起傳一枚硬幣。

【逆向法】
名牌傳硬幣不必連結在一起，拆開當作接力棒，走兩步才會遇到下一個人，這種玩法需要較長的走道空間，例如操場的畫線跑道就很適合。

【替換法】
改變道具與目標，可以準備四色籌碼，將一整盒籌碼撒在講台的大桌子上，指定傳遞的數字，全組討論後，從第一位傳到最後一位，當達到指定數字時獲勝。

【改變法】
以始為終，從第一位傳到最後一位，再從最後一位回傳到第一位，象徵整組輪過一圈彼此互相串接。最後一個動作

需要第一位先跟群體的名牌接龍分離，走到隊伍最後預備
接住最後一枚硬幣。

動動腦，你還能想到哪些延伸活動呢？

帶領技巧

1. 宣告開始前先高舉手中碼表，並邀請第一位名牌學員高舉硬幣，帶領者喊「各就各位」開始。
2. 當組員人數超過十人時，可安排一名計時手和一名裁判。計時手負責自己組內的時間計時，裁判負責監督其他組有無違例。
3. 秒數成績可寫在白板上或直接打在投影表格上，能看到各組目標與進步的軌跡。
4. 可播放節奏感強烈的音樂增加活動氣氛。

問題引導

▶ 傳遞硬幣簡單嗎？過程中遇到哪些困難？
▶ 當錢幣落下或有人漏接時，你當下的心情如何？
▶ 小組成員如何克服或修正過程中所遇到的困難？
▶ 硬幣從最後一位再傳回給第一位才完成任務，這個規則象徵什麼意義？
▶ 在你的班級、公司、社團、單位，有沒有哪些價值是值得傳下去的？

你還能想到哪些問題呢？

 莊老師分享

　　「名牌接龍」這個活動相信你一定不陌生，過去是用對半的塑膠水管傳乒乓球，在十公尺以外的地方放上一個小型的塑膠桶，團隊透過合作補位，不斷地溝通共識，把乒乓球傳到桶子裡。道具一組上則千元，而且很佔空間，後來靈機一動，運用 A4 名牌來傳十塊硬幣，不但省錢方便，還能在名牌上寫上名字，把名字串起來更有團隊連在一起的感覺，很有情境帶入感。

　　在過去經驗中，一開始玩「名牌接龍」都會經歷多次失敗，可能是沒有串接好，硬幣一落地又撿起來，必須不斷嘗試、發揮不同創意……，直到最後，我才公布祕技，把名牌立起變成垂直隧道，只要最後一個人在底下捏住名牌的尾巴，再傳回第一個夥伴就好了！這種策略掌握得好，「地心引力」會幫助團隊在五秒內完成。

　　大部分人習慣用舊有的思考去行動，因為名牌是橫放的，所以就橫著傳；但換個角度，打破常規更有效率。往往在我的提點下，學員們會豁然開朗，屢創佳績。

　　我想透過這個活動傳遞三種概念：

　　首先，「名牌」代表為自己負責。每個人到了新的公司部門，一個陌生的新名字，有著不同的職位稱呼。做好名牌上那個職位，做好該做的本分，是第一步。

　　其次，「串聯」與他人共事。相逢自是有緣，能共事才是本事，更重要的是如何跟其他人一起合作，建立跨部門的良好溝通，取得共識，交接交辦後，找到同一方向前進才是真本事。

　　第三、「傳錢」意味著傳承。有沒有什麼是你一定要習得的重要技藝？值得傳遞的核心信念？而這樣的價值是否有用適當的方式，承先啟後傳遞給新人？

　　用來傳遞的錢幣，也代表著有價值的事。有時候，我會邀請學員每人拿半張白紙，拿著一塊硬幣描下邊框，寫下個人的職位工作，最重要傳承的一個價值是什麼？畫下一枚五塊硬幣，則代表跨部門間的合作，如何傳遞更重要的價值？至於十塊硬幣，則是討論全體有什麼共同的、好的價值與技術，要一代代傳下去的？最後用大海報畫出要完成的目標，上台分享。

　　二〇一八年底《天下雜誌》做了一個統計，台灣中小企業超過一百四十三萬家，佔全台企業家數百分之九十七點七，其中逾六成沒有傳承規劃，創業的第一代太晚放手，年輕的一輩不願意接棒，中小企業即將面臨傳承的重要挑戰。如果企業因接班斷層而消失，將影響台灣四成GDP，相當於七兆台幣。

　　誠如楊田林老師說過：「新人來兩天，不是來兩年。」部分主管在教導新人時，沒有用新人的角度去體會對方的無助，又或者該教的沒教，處處留一手，等到犯錯時又數落一番，抱怨新人不爭氣。即使是再有拚勁的年輕新人，恐怕熱情也被消磨殆盡，提早走人轉職了。

　　做好傳承人人有責，就像名牌之間的縫隙一樣，只要沒有銜接好，漏掉一個縫，錢就掉了，就像是有價值的東西就此不見。硬幣撿起來可以重來一次，最害怕的是，在現實中喪失重新修正、再次出發的動力。

4-5 三人一劇場

三個人共同演出一個畫面,當第四個人進場時,不只要融入其中,還要繼續接著演下去!邀請你帶著輕鬆愉快的心情,發揮想像力與創造力,跟著大家一起演出這場好戲。

活動目標

1. 激發即興創造力
2. 培養學員觀察力
3. 訓練團隊補位力

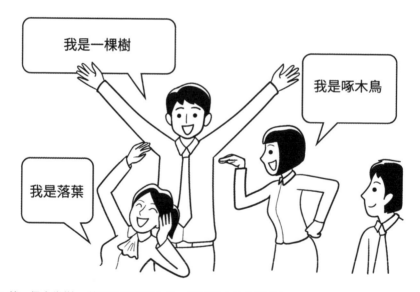

我是一棵樹

我是啄木鳥

我是落葉

▲ 第一個人當樹 ,第二位扮演啄木鳥,第三個人是什麼呢?

遊戲人數	10～30 人	建議場地	寬敞空間	座位安排	圍成圓圈
遊戲時間	約 20 分鐘	需要器材	無		
適合對象	★中高階主管 ★上班族 ★青少年 ★視訊互動				
適用情境	活動初、中期。劇場遊戲、創意發想、團隊合作默契				

預備階段——示範排演「我是一棵樹」

1. 活動場地需要足夠的平坦空間，先確認清空桌椅，全員圍成一圈坐下。

2. 帶領者進入圓圈內，將右邊算起的三位學員依序編號 A、B、C。

3. 帶領者進行示範，擔任第一位演員。例如：我是一棵樹，並雙手平舉演出一棵樹。請下一位演員 A 演出與前者所述（舉例的樹）有關的事物。

4. 例如：A 走到樹的旁邊：我是樹上的蘋果（可演出果實掛在樹上的樣子）。

5. 接著換 B 上台，走到蘋果旁邊：我是摘水果的果農（用手摘水果貌）。

6. 輪到 C 走到果農旁邊說：我是裝水果的大袋子（雙手做出袋子貌）。

7. 活動規則是舞台上維持三個人演出狀態，因此帶領者與學員 A、B，組合成一個畫面後，當 C 上台時，帶領者離開，留下 A、B、C，依序每加入一位成員，一位下台。

8. 每位學員都上台演出後，帶領者請全體為最後三個人所呈現的畫面取名稱，輪流分享剛才演出的心得。

遊戲階段——帶領者提醒

1. 請記得前三位演出的角色，至少與其中一人相關聯，但不重複。

2. 上台的人要在五秒內即興演出，演出內容天馬行空，像是風、快樂的氣氛都可以。不用擔心出醜或對錯。

3. 請每位學員敞開心胸，抱持玩耍的心情參與其中。

4. 帶領者出題：我是一個 _____。請學員接續演出。

延伸
思考

【加法】

上台演出後不用下台，直到全體演出完成一個大畫面。由帶領者拍下合照，放在投影幕上，提供觀察反思與分享。此種玩法可以分成兩大組，一組當觀眾、一組當演員，假設全體成員三十人，可分成十五人兩隊。

【變化法】

舞台上維持三人原則，第四人上台前可任意帶走一個角色，第四個人演出前要宣告：「我要帶走○○○。」被點名的人離開舞台，留在舞台上的兩個人要維持姿勢，並由最後的演出者開頭說：「我是○○○。」（重複說出剛剛所演出的東西），此時第四人再加入演出。

【替換法】

更多題目參考，例如：我是交通警察、一粒米、一隻老鷹、一顆球、一陣大雨、一個盤子、一本書、一碗泡麵、一隻貓、一顆種子、一根紅綠燈、婚禮中的新娘子……。

【視訊互動】

三人上鏡線上劇場

1. 請線上學員先關上鏡頭，教師示範先當第一人，演出前先打開鏡頭。

2. 事先幫學員分組，並排序出場棒次。例如：第一組第一棒請準備。

3. 第一組第一棒在鏡頭前宣告，自己演出的是什麼。例如：「我是一隻貓。」

4. 第一組第二棒隨即打開鏡頭，說出「我是鮪魚罐頭。」第三棒接續下去。

5. 線上視訊中，維持三個鏡頭亮著，當第四位出現時，第一位記得關上鏡頭。

動動腦，你還能想到哪些延伸活動呢？

1. 帶領者示範前，建議找兩個比較「愛演」且活潑的夥伴示範。
2. 示範時務必放開，可配上豐富的表情。
3. 學員演出後，帶領者可視情況補充回應，增加趣味性，例如：我是一根麵條（扭動貌），我是夾麵的筷子（雙手夾），也可現場播報：「這筷子和麵條也太動感了吧！看起來像烏龍麵！」
4. 掌握演出節奏，五秒內要即興演出，若學員太緊張想不出來，帶領者可提供幾種選項供參考。
5. 若學員太即興，看不出與前者的關聯性，帶領者可訪問確認關聯性。再提醒前三位有哪些東西。

▶印象最深刻的一段演出是什麼？為什麼？
▶如果再演一次，你會在哪一段演出加入什麼元素？
▶這段演出的故事情節，你看到了什麼？是否有所啟發？
▶要演好這個三人小劇場，需要具備什麼能力或態度？
▶生活中、職場上有沒有類似場合需要這種能力或態度？

你還能想到哪些問題呢？

 莊老師分享

　　「三人一劇場」原名叫做「I am a Tree」，初玩者往往會莫名緊張不知所措，我常鼓勵學員不妨放開心胸、放下身段，享受演出。若是擔心演不好，請別擔心，帶領者會幫助你融入演出。

　　起初學習這個遊戲時，是跟一群很愛演出的友人一起，沒有按照順序編號，大家圍成圈，只要想演就入場，後來發現根本不用三秒，馬上就有人可以反應補位，而且創意十足。

　　我曾將這個活動帶入校園，發現剛開始的時候，有些人比較害羞或者害怕出糗，若是用原本想到就進來的玩法，會讓某些人一直演，有些人始終只是觀眾，於是我才將規則進行微調，按照順序輪流上場，沒能上場也有帶領者補位。

　　若是發現有些人不敢演，可以一句話來激勵學員，在即興劇場有一個重要的觀念，叫做「先到先得，後者優於前者」（First come, First served），意思是先演出的先選擇，但後面上台的人不用太擔心，一定會演得很好。

　　我的經驗是，玩了一兩回後，大家都能漸漸放得開，並能主動「演很大」。進階者玩的時候，就可加入更多的情緒表情、肢體動作、一句話台詞，來增加演出的豐富性。其中我最喜歡每次演出後，大家一起分享討論的過程。我常常問：「如果演戲不只是演戲，你覺得剛剛的演出像什麼？或是讓你想起了什麼？」

4-6 即興劇場

「即興劇場」是一個透過團隊發想，快速補位演出的遊戲，考驗成員彼此的默契，接續前者的想法，激發團隊臨機應變的能力，參與過程越是入戲，越能看到精采的好戲。

活動目標

1. 激發創造力與想像力
2. 促進團隊合作與補位
3. 臨機應變與主動行動

我是螢幕　我是桌面　我是螢幕　我是喇叭　我是滑鼠　我是檯燈　我是鍵盤　我是空白鍵

▲ 即興劇場演什麼？請大家一起演出──桌上型電腦！

遊戲人數	6～10人／組	建議場地	平坦空間	座位安排	小組狀
遊戲時間	約30分鐘	需要器材	無		
適合對象	★中高階主管 ★上班族 ★青少年 ☆視訊互動				
適用情境	活動初期。劇場遊戲、創意發想、團隊合作默契				

第一階段——分組命名

1. 帶領者將全班分組，每組建議至少六人，不要超過十二人，並請各組取一個名稱。

2. 帶領者說明默契，當帶領者說：「即興劇場。」學員請回：「演什麼？」

第二階段——規則說明

1. 帶領者說出一個情境或物件，請整組學員共同演出相關物件。例如：

❶ 一顆石頭：小組要一起演出一顆石頭，不是一個人演一顆石頭。

❷ 一台桌上型電腦：有人演滑鼠，有人躺下演鍵盤，有人彎手演檯燈、音響。

❸ 颱風天的記者：狂風、倒樹、記者、記者的麥克風、颱風眼、洪水。

2. 限時十五秒內完成演出，帶領者邀請其他學員一起倒數喊秒數。

第三階段——訪問與確認

1. 帶領者請表演的組別定格不動，走近訪問演出者，「你的角色是什麼？」

2. 提醒大家盡情發揮創意，演出與分享的時候，講出不一樣的事物。

3. 正向回饋與回應演出的組別，表演有創意給予掌聲鼓勵收尾。

第四階段——分享與道別

1. 請學員分組圍成圈，分享活動中印象最深刻的畫面。

2. 討論如果要演出精采，團隊與個人需要具備哪些能力？

3. 帶領者帶領回應與分享，可參考下方問題引導。
4. 請學員回想一個他曾演出的角色或物件，與之道別。
　 組員圍成圈輪流說：「我不是大象，我是越翔（說出
　 自己的名字）。」

延伸
思考

【改變法】
1. 請小組討論發揮創意，出題給其他組演出，寫在便利
　 貼上，折成題目紙。
2. 題目設計要具體、易懂，容易共鳴，避免太過抽象或
　 讓觀眾看不懂。

【加法】
加入一個物件（道具）演出，但該物件不可以是原本的用
途。例如：加入一張「椅子」，那麼這張椅子不再是椅子，
而是變身為扛在肩上的攝影機，或滾輪行李箱等等。

【減法】
「即興劇場」中禁止指揮說話，當帶領者說出題目，組員
要靠無聲默契互相補位。

【結合法】
加人物角色：名人、虛擬人物或大家認識的人加入演出。
加一句台詞：一段標語、經典電影台詞、勵志小語。
加一個記者：說出這個畫面告訴我們什麼？有什麼啟示？

動動腦，你還能想到哪些延伸活動呢？

帶領技巧

1. 帶領前提醒演員們「進入劇場」的原則：YES，當下發生都是對的，接納其他隊友的演出，不做批判。AND，接續他人演出主動補位，加上自己的創意，讓演出更豐富。
2. 帶領過程中，帶領者喊「即興劇場」要有精神，現場主持反應要快。
3. 演員演出後，帶領者訪問各組，各自扮演什麼角色。
4. 提醒組員，其他組員已經演出過的物件角色盡量不要重複，請發揮想像力，演出其他符合這個情境的人事物。

問題引導

▶你對哪一次的演出印象最深刻？
▶你覺得哪一個角色的演出最有創意？
▶若要演得精采，需要具備哪些能力或態度？
▶在演出中，哪些人比較主動行動？對團隊有何幫助？
▶當你發現有人演出相同的東西時，你如何轉換預定角色並補位？

你還能想到哪些問題呢？

 莊老師分享

　　這個遊戲是我向曾彥豪老師學習的，他是位專業的喜劇演員，也是企業講師，所以臨場反應與維妙維肖的演技，總能逗樂全場又能感性分享，是我敬佩的老師之一。

　　我曾帶領過一家電子業高階主管課程，他們在活動中互出題目，配合時事新聞，像是大甲媽祖遶境、選舉造勢現場、慶祝公司主管業績達標等等，非常生動有趣。

　　「即興劇場」要帶領成功有三個關鍵：

　　一、主持功力：即興的成敗，得靠「主持人」臨場反應，若要營造歡樂有趣的氣氛，反應要快、回應要即時、說話要幽默、對答要有共鳴。

　　二、肯定鼓勵：激發成員們想要演出的欲望，引導大家發想更多角色。不只肯定表演好的人，更要稱讚那些有創意點子或犧牲自己的演出，鼓勵大家更入戲。

　　三、節奏分明：讓每個人都有機會出演，讓觀眾不會等太久，讓演出不會太拖戲，注意現場的回饋，掌握明快的節奏，讓人人有戲演，戲戲有人看。

　　「即興劇場」不只是演戲，而是對待「存在」的一種態度，上台是戲劇，下台是人生，演出好戲，演好自己的人生。找到自己的角色，把角色演活。我想不一定人人都是專業的演員，但一定都會是自己故事裡的最佳主角。

撲克全壘打

「打擊出去,全壘打!」這一場激烈的競速接力賽模擬自棒球比賽,在攻守之間,攻方動了起來,守方凝聚起來,一方接力出發,一方凝聚分工,是有攻有守,有靜有動的好活動。

活動目標

1. 促進團隊分工合作
2. 討論目標精進策略

▲ 打擊出去,攻方跑壘接力,守方整理撲克牌。

遊戲人數	約 30 人	建議場地	空曠場地	座位安排	不拘
遊戲時間	約 30 分鐘	需要器材	撲克牌、巧拼、壘包或交通錐		
適合對象	★中高階主管 ★上班族 ★青少年 ☆視訊互動				
適用情境	活動中期。團隊建立、凝聚向心力、運動遊戲				

**活動
流程**

預備階段

1. 擺放四個三角錐作為壘包，角錐之間距離八公尺。
2. 準備一副撲克牌，把鬼牌抽出，將撲克牌洗亂。
3. 小隊競賽前將學員分成兩隊，各隊人數平均，建議約五至八人。
4. 請小隊長先排好棒次，提醒跑得越快的人排越前面。
5. 雙方隊長猜拳，決定先攻先守。先攻方的第一棒站在本壘位置，預備出發跑壘。守備方所有人站在四個角錐的場地內。

遊戲階段

1. 帶領者以天女散花的方式，將撲克牌灑進四個角椎圍住的場內，並按下碼表。
2. 先攻方由第一棒開始跑壘，一次一個人出發，直到守備方整理好撲克牌前，可以盡情地奔跑四個壘包，繞過一、二、三壘回到本壘後得到一分。
3. 第一棒回到本壘後，和第二棒隊友擊掌，即換第二棒出發。
4. 守備方必須按照撲克牌花色，黑桃、紅心、紅磚、黑梅，並且根據 1 ～ K 順序排序，從地上撿起來整理好，疊成一疊。
5. 當守備方喊「完成」時，攻擊方停止跑壘，並計算跑了幾分回來。最後跑壘者踩過幾個壘包，計為殘壘，若跑到二、三壘之間，則為殘壘二壘。
6. 帶領者檢查撲克牌，守備方若順序排錯，每錯一張牌對方可推進一個壘位。
7. 攻守交換。雙方可討論策略時間兩分鐘，再重新開始。建議至少操作兩局。

延伸
思考

【加法】
守備方全隊一起跑，從第一位到最後一位視為一個整體，以排尾最後一位踩過的壘包計分。可以搭肩一起跑，更能增加難度。此種玩法可以縮短跑壘距離，增加得分機會。

【減法】
攻方不跑壘，只負責灑出紙牌、檢查紙牌、計時。守方則專心整理撲克牌。

【變化法】
第一回合：全部撲克牌翻正面疊成一疊。
第二回合：整理撲克牌，分黑、紅色兩疊。
第三回合：整理撲克牌，同樣花色四疊。
第四回合：整理撲克牌，同樣數字十三疊。

【替換法】
可以用注音符號ㄅㄆㄇ卡、英文字母 ABC 卡，或數字卡、五言絕句、四色籌碼、工廠程序 SOP、行政業務流程卡、緊急救護應變流程等等。

動動腦，你還能想到哪些延伸活動呢？

1. 建議在空曠場地進行，若在室內進行要先清空桌椅與障礙物。留意三壘回衝本壘的區域，預留衝壘空間。
2. 壘包間的距離可視情況適時縮小、拉長。縮小得分較多，成就感也較高。
3. 準備計分白板、壘包、加油棒、號碼背心，增加比賽情境的臨場感。
4. 播放競賽節奏感強的音樂，增加活動氣氛。
5. 請攻方隊長按碼表開始，守方隊長按停止，讓帶領者在灑牌時不用兩頭忙。
6. 第一回合刻意不給雙方討論時間，直接開始競賽。可從中看出團隊在未進行討論的情況下，有哪些需要改進的地方。

▶如果還有下一局，如何調整修正，做得更好？
▶如果要讓撲克牌更快整理好，成功關鍵為何？
▶第一局和第二局有何差別？團隊做了哪些事情讓我們進步或退步？
▶團隊用了哪些策略分工合作？你觀察到是誰在領導？誰提的建議較多？
▶不論是討論過程、競賽進行中，你是旁觀者？還是參與者？平時你在團隊中扮演哪種角色？

你還能想到哪些問題呢？

 莊老師分享

　　「撲克全壘打」，又稱「棒球撲克」、「打擊出去」，是一個能快速凝聚團隊的競賽活動。有攻有守，動手動腦又動腳，結合了整理撲克牌和棒球跑壘規則，讓整個遊戲變得刺激有趣。我是在亞洲體驗教育年會撲克牌工作坊上，向黃同慶老師學習的。

　　這個競賽除了促進分工合作，還得在有限時間內整理好撲克牌。

　　從規則層面切入，團隊在做的就是「排序」，工作中哪些情境下需要排序？為什麼工作程序很重要？如果沒排好會發生什麼事？

　　從回合差異層面切入，在進步或退步之間，背後一定發生了一些行動上的差異，是否團隊觀察到這點，有許多值得探討。

　　再從責任層面切入，個人要認清角色主動當責，做好分內的工作，有些人搞錯自己的角色，自認是旁觀者事不關己，影響整個團隊氣氛，甚至沒做好自己的本分，其他人必須補位。

4-8 圍圈信任跑

這是一個信任遊戲，加上拿回自己名牌的隱喻，藉此引發更多反思。試想一下，當你閉上雙眼，一片漆黑中，唯一能做的就是全然相信夥伴們，他們會陪伴你、指引方向，完成指定任務。

活動目標

1. 凝聚團隊的向心力
2. 培養團隊溝通默契
3. 增進人我信任關係

▲ 一人閉眼站中間，請組員圍圈引導走向前。

遊戲人數	10 人以內	建議場地	空曠場地	座位安排	不拘
遊戲時間	約 30 分鐘	需要器材	眼罩、繩子		
適合對象	★中高階主管 ★上班族 ★青少年 ☆視訊互動				
適用情境	活動後期。團隊信任與默契、溝通協調、換位思考				

活動流程

1. 將所有人的名牌打散，放在終點線。
2. 以小組為單位，確認各組人數一致，競速比賽前，請先討論棒次及策略。
3. 各組牽手面向圓心圍成圈，第一個出發的挑戰者站在圓圈正中間。
4. 挑戰者在團隊的牽手守護下，閉眼（或蒙上眼睛）行走，超過終點線返回起跑線。
5. 團隊牽手圍著挑戰者，提供方向指引並保護他的行走安全。走到目的地時，拿回自己名牌後即可睜眼，折返回起跑線。
6. 回到起點後換第二棒站在圓心，第一棒則加入圓圈陣容，每一位成員都折返跑一次後，最後一棒回到終點時喊「完成」。
7. 帶領者記錄各組的時間在白板上或投影幕上。

延伸思考

【加法】
在行走的路上增加障礙物。例如：石頭、倒掉的椅子、水壺，讓挑戰者必須小心跨越或繞過去，同時也考驗夥伴的引導能力。

【減法】
兩個人一組，一個閉眼，一個負責引路。閉眼的從起點出發拿回名牌後，雙方交換角色再出發。此種玩法相較於團隊行動速度快，也能讓學員迅速體驗換位。

【替換法】
挑戰者蒙眼挑戰，圍圈人指引，在場地中隨機擺放不同物件，挑戰者一次只能拿一個，其他人禁止用身體任何部位接觸目標物。賦予不同角色，套用不同隱喻，帶出不一樣的寓意。

例如：籌碼象徵短時間內如何帶著團隊有效獲利、突破業績。象棋，站在中間是小兵，圍圈的是將軍、元帥。或者氣球，代表加油打氣，追求夢想，追逐過程中總會迷路，需要神隊友支持指引等等。

【結合法】
用隨手可得的隨身物品，或人人容易辨識的個人物品。例如：胸前掛牌、寫給自己的小卡，透過代表自己的東西，經由團隊指引找回自己。

動動腦，你還能想到哪些延伸活動呢？

1. 起跑線與終點線的記號要夠清楚，可用膠布貼地板，或扁帶、繩子拉線。或是放置交通錐、椅子，作為各組繞過回程的基準標的物。
2. 圓圈的人數以六至十人為佳，人太少會太擠，人太多則太空。
3. 若各隊人數不一致，人數少的組別可以第一棒多跑一次，以示公平。
4. 距離長度建議至少十公尺，可依場地實際狀況調整，若室外場地更適合跑動。例如：用籃球場的一半進行操作，奔跑效果也不錯。

5. 給予小組討論團隊策略的時間，提示排棒次、注意安全與如何保護隊友等重點。
6. 若擔心成員不好意思牽手，可用繩圈或呼拉圈取代實體牽手。

▶閉著眼睛行走時，其他夥伴如何協助你行走？
▶無法看到前方目標時，行走的過程中感受如何？
▶當整組一起拿回自己的東西時，你的感覺怎麼樣？
▶如果再走一次，你覺得過程有什麼可以精進之處？

你還能想到哪些問題呢？

 莊老師分享

　　這個遊戲從規則到遊戲過程，都有很多不同的思考角度。過程中最常見的像是，有些組別小心呵護夥伴慢慢前進；有的直接拖拉著挑戰者衝向終點；有的像是軍隊一樣，有個一致前進的喊聲口號；還發生過方向指引錯誤，拖了些時間……。

　　事實上，在遊戲規則中，就已經鋪排了許多哏，帶領者可以善加運用：

　　一、自取：只有挑戰者可以拿回自己的東西。這裡談的是找回自己，無論路上有多少陪伴你的好朋友，人生路上只有自己能為自己負責。

　　二、閉眼：挑戰者行走過程都必須閉上雙眼。蒙上眼睛行走，談的是相信的力量，相信夥伴會與你同行，當你毫不遲疑地全然相信，行動速度也會越快，至於夥伴們也會因為你的相信，更加放心。

　　三、指路：夥伴圍成圈，提醒前進方向與速度快慢。團隊圍圈談的是換位溝通，一個圓圈位置中，與你方向不同的夥伴說：「向左走！」是否就是蒙眼者的左邊呢？這時候該用誰的視角來決定方向，值得深思。

　　四、換位：回到起點後放置名牌，並與夥伴換位置。收到他人的指引後，也應該適時主動幫助身邊的人，自助助人，用自己剛才的經驗，以他人的角度陪伴前行。

　　五、全員：全員必須維持圓形，完成任務回起點喊「完成」。遊戲中有一群人陪跑，人生中呢？不同的人生階段，陪跑的是家人、朋友、老師、同事，即使途中可能迷茫，但是，更要感謝那些曾經陪你走一段路，尤其那些指引方向的貴人。

4-9 踏繩而過

一條繩子能支撐一個人的重量嗎？一個人能夠順利走完繩圈嗎？「老師，我又沒練過！」看似不可能的任務，只要透過團隊的力量，就能「撐起」每位身旁的夥伴。

活動目標

1. 促進團隊的合作互助
2. 抱持堅持到底的態度
3. 每個團隊成員的重要性

水結打法

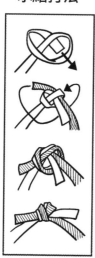

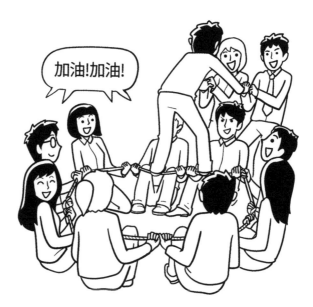

加油!加油!

▲ 雙手握緊堅持到底，幫助隊友撐到最後。

遊戲人數	10～20 人	建議場地	平坦空間	座位安排	不拘
遊戲時間	約 30 分鐘	需要器材	扁帶（拖曳傘帶）、 10mm 靜力繩		
適合對象	★中高階主管 ★上班族 ★青少年 ☆視訊互動				
適用情境	活動後期。凝聚組織向心力，宣告團隊目標、齊心挑戰，換位思考				

1. 帶領者發下一條扁帶，確認扁帶打上牢固的水結（如圖所示）。
2. 請所有人雙手握繩，坐下屈膝腳底板著地，圍成一個圓圈。
3. 選出一位志願者，並選一位他信任的夥伴坐在身旁。
4. 帶領者說明規則：由志願者扮演「挑戰者」，要從繩結附近開始踏上繩索，透過學員們的共同支撐，在繩上走一圈回到原點，才算完成。另一位夥伴扮演「輔助者」，扶著志願者挑戰走繩索。其他學員為「確保者」，是緊握繩索支持的重要角色。
5. 邀請所有人雙手握繩，手掌朝天，雙手張開，抵住左右的拳眼。雙腿屈膝，腳底著地，屁股往後坐時出力。
6. 第一位學員上繩前，先站在繩圈中央大聲宣告自己的名字：「我是王大明，準備挑戰！」確保者們則握緊繩子回應：「大明，加油！」
7. 大明完成後，輔助者成為挑戰者上陣，成為新的走繩者，並由確保者中選出一位輔助者協助，直到每個人挑戰完成。

【減法】
不用每個人都上繩挑戰，只要三位即可。或視現場情況，有志願挑戰者即可。

【加法】
1. 將圈與圈之間重疊，兩個圈變成一個 8 的符號，進行挑戰。
2. 四個圈組合像是奧迪的品牌符號，串聯後象徵部門整合、跨領域合作，邀請夥伴挑戰從第一個圈踏繩而過，

走完全程。因難度較高，過程中兩邊都要有人扶助，注意安全。

【改變法】

確保者從坐姿變成站姿，繩圈離地面抬升高度增加挑戰性。但要特別注意走繩兩旁的空間，可增加人力協助站姿確保者，舉手伸出手同行，注意安全。

動動腦，你還能想到哪些延伸活動呢？

1. 建議用扁帶打上水結，繩頭多留三公分，留意是否牢固並注意安全。
2. 繩圈長度至少預備四公尺以上，在人數控制上，至少十個人在底下比較夠力。上繩前確認繩子長度，五公尺適合九至十一人，六公尺約十一至十四人。若參與活動人數較多，可在圈外伸出雙手，保護走繩人的安全性。
3. 選擇第一個志願者，建議以組長較具「代表性」，或體重較輕的夥伴「較簡易」。
4. 輔助者扶著走繩者時，建議握住彼此手腕，或扶著肩膀，禁止十指緊扣。

5. 上繩前的宣告可改變內容，並精神喊話，例如：「你一定做得到！」

6. 下繩後，視情況預留時間，檢視大家的疲累程度，尤其是支撐繩索時用力的雙手。可透過引導提問或訪問，也讓體驗有反思，讓雙手暫時休息。

▶ 雙手是否發生變化？痛不痛或累不累？

▶ 當走繩者經過繩圈前，大家除了哀嚎喊痛，我們可以做什麼支持他？

▶ 剛剛有人鬆手嗎？如果有人鬆手，誰會先有感覺？

▶ 原先的不可能任務，什麼原因讓我們都能全部完成？

▶ 在生活或工作中，誰會全力支持你，緊握著不放，堅持到底？

▶ 你覺得這條繩子的圓圈象徵什麼？為什麼？

你還能想到哪些問題呢？

莊老師分享

乍看這個遊戲，確實大家都會質疑，怎麼可能做得到？甚至擔心自己身手不夠矯健、不夠年輕不敢上繩，摔下來怎麼辦？

我曾在一場七十多人的中高階幹部課程中進行，當時從地面上的四個圈圈，串接成四個連結交疊的圓，從挑戰者上繩開始直到最後一刻，大家手都緊握著繩子絲毫不敢放鬆。

我特別邀請現場超過十五年的主管出列挑戰，夥伴們站立起來，也有人出手接應，他小心翼翼地走著，過程中大家吶喊著他的名字，喊著加油、堅持！一雙溫暖支持的手，帶領他走到最後。

那位主管走完全程，下繩瞬間，眼眶泛紅，激動得說不出話來。他哽咽地說出，從公司設廠到轉型，經歷過太多不為人知的風雨，一度想要放棄的他，這幾年咬牙撐過來，這一段路還真是不好走……內心充滿感謝的他，點名每位曾經在他狀況最差、最低潮時，給予支援、支持的同事們。

到底哪一種人最辛苦？確保者？輔助者？還是走繩者？每個人在自己的工作場域，又扮演何種角色？經過大家的分享，才發現在公司團體裡面，沒有人不辛苦。就像遊戲中，每個人在圈裡都有辛苦的地方，但重要的是在那個位置上，扮演好自己的角色，並適時地換位思考，了解不同角色的辛苦與為難。

若是問我，這條繩圈像什麼？

這是一段緣，把我們圈在一起，繩圈本身不附有力量，而是團結讓力量撐起。

這是一段信任，讓我相信，只要團隊同心，必能有成。

這是一段關係，因為有你有我，每個人都很重要，才有圓滿的旅程。

我還在路上，我撐得住你，我們一起加油。

第 **5** 章

時間管理

時間就是金錢，掌握時間就是掌握人生。
時間管理的活動讓光陰變得可見，透過回顧過去，
排序當下，行動未來三個步驟，反思自己的昨日，
分享今天的選擇，並透過身旁的夥伴激勵，
一同遇見明天更好的自己。

時間礦泉水

時間只負責流逝，不負責成長。這個活動將時間具像化為流水，反思時間一分一秒流失中，自己是否也一分一秒成長？透過後續的引導提問，找出人生的時間小偷。

活動目標

1. 提升學員課程專注力
2. 引起學員發言的動機
3. 反思浪費時間的行為

▲ 用圖釘在寶特瓶上戳洞，象徵時間像流水般一去不復返。

遊戲人數	不限	建議場地	不拘	座位安排	不拘
遊戲時間	約 20 分鐘	需要器材	600cc 寶特瓶裝水、圖釘、抹布、水桶		
適合對象	★中高階主管 ★上班族 ★青少年 ☆視訊互動				
適用情境	活動初期。適合時間管理相關課程				

第一階段──時光流逝

1. 準備一根圖釘及一支透明寶特瓶，裝滿 600cc 的水。
2. 本活動只由帶領者一人操作，手握寶特瓶並放在講台上。
3. 帶領者詢問學員，在日常生活中，做了哪些浪費時間的事？例如：睡前滑手機、徹夜玩電動、拖延等等。
4. 只要有人說一件浪費時間的事情，帶領者就用圖釘在寶特瓶上戳一個洞。
5. 帶領者輪流訪問台下學員，並持續戳洞流水。

第二階段──把時間裝回來

1. 當學員一一發言，瓶中的水流掉一半後，帶領者把空瓶拿在手中。
2. 請學員思考，什麼方法可以堵住那些小孔（象徵揪出時間的小偷）？
3. 請每人說一個避免浪費時間的具體方法。
4. 帶領者準備一個新的空瓶和倒水的水壺，每當學員講一個具體的好方法，就倒一點水進入空瓶中，直到灌滿一整瓶的水。

【加法】

我曾在超過五百人的演講場合，用兩公升的寶特瓶進行示範，視覺效果更加強烈，示範用的圖釘也可以改為有握把的金屬尖錐。

【減法】

只操作第一階段即可，後續裝水倒入空瓶的動作可以省略，直接分享。

【替換法】

因應課程主題，作為不同隱喻。例如：注意力流失，就作為提升專注力的課前引導；浪費金錢，可以作為投資理財的課前引導；還有青春會流逝、感情會消退等等主題。

【變化法】

學員上台操作：讓學員上台親自操作，自己說完自己戳，更能近距離體會。不過活動節奏會變得較為緩慢，可請接下來的兩位學員在一旁預備排隊，節省等待時間。

帶領者帶瓶走動：由帶領者帶著水瓶走近學員，並一一訪問他們，此種作法很有臨場感，所到之處都能快速抓住學員注意力。但要小心可能會有水不小心噴濺到學員，尤其不宜往人的臉上噴，帶領者的手可放鬆寶特瓶，控制水流方向。

動動腦，你還能想到哪些延伸活動呢？

1. 事先準備水桶或塑膠容器接住流出的水。事前評估場地是否適合進行，並且準備抹布及拖把，擦去不慎流在地面或桌面的水。
2. 撕去寶特瓶的標籤，使其完全透明，能更清楚看見流水的軌跡。
3. 戳瓶時，用手捏住水瓶略微施壓，讓水柱噴濺更明顯。
4. 當每個人輪流說話時，準備一顆球作為發言球，或者拿一瓶礦泉水輪流講話。
5. 將水放在全班看得到的講台上，避免後方學員看不見。

▶問大家，時間是有限的，還是無限的？

▶流掉的水是否收得回來？過去浪費的時間是否也如此？

▶日常中有哪些時間小偷像這個寶特瓶一樣，默默地偷走你的時間？

▶你平常有沒有什麼壞習慣，慢慢累積成難以收拾的人生困難？

▶我們可以怎麼做，讓這些流水的洞少一點？

▶圖釘象徵什麼？是壞習慣、拖延症、懶惰、愛遲到……它是如何介入你的生命？

你還能想到哪些問題呢？

 莊老師分享

這是個非常聚焦吸睛的小活動，能快速抓住眼球，尤其當我舉起戳了十幾個孔的寶特瓶，讓水流洩到地板上，水花噴濺在現場學員腳邊，大家無不驚呼。

我常常會問完一輪指著空寶特瓶，問大家流出去的水是否收得回來，大家都是搖搖頭，發現過去流逝掉的光陰已經「覆水難收」，與其哀怨過去浪費的時間，不如想想現在、未來可以做些什麼改變，把握住當下。

這個活動最重要的是透過提問，幫助學員反思生活中的時間小偷，並改變現況。因此，也有多種延伸作法，除了時間管理，歐陽立中老師便曾請學生一一講出自己的壞習慣，吳昌諭老師則拿來提醒學生考試作弊後的信任流失。

我在校園裡的班級經營，則用來問學生，哪些行為會讓班上的學習氛圍越來越不好？學生們輪流回答：有人上課愛講垃圾話、有人打掃時間都在混、有人會霸凌同學、有人會擅自亂拿別人東西……當全班講完一輪，整瓶水幾乎都見底了。

同樣我接著問同學，大家可以做些什麼讓班級變得更好？然後每個人拿起裝著水的茶壺，每說一點，就加點水到新瓶子裡。那天我記得全班圍著那個瓶子，專注地回應，沒有平時的玩笑垃圾話。

人生有很多事情覆水難收，重要的不是一直懷悔過去，而是從中記取教訓，彌補那些錯誤與破洞，不斷精進後遇見更好的人生。

5-2 光陰轉盤

在有限的時間內,把撲克牌按照數字大小排序完成,透過擺放卡牌的過程,跟著團隊一起思考策略,精進每一次排序行動。從中回顧自己過去的生活,把握當下,規劃未來。

活動目標

1. **暖身破冰並且熟悉組員**
2. **反思時間對自己的意義**
3. **分享過去與未來的故事**

▲ 將撲克牌排列成放射狀圖案。K 放中間,其他數字圍成一圈。

遊戲人數	30 人	建議場地	室內平坦空間	座位安排	不拘
遊戲時間	約 30 分鐘	需要器材	撲克牌		
適合對象	★中高階主管 ★上班族 ★青少年 ☆視訊互動				
適用情境	活動中期。時間管理課程、年初、年末設定目標				

**活動
流程**

第一階段──四色疊牌

1. 五～十人一組,每組發下一副洗亂的撲克牌,牌面朝下放在桌上。當各組完成帶領者的指令時,整組一起喊:「完成。」

2. 請學員拿出黑梅十三張牌,排列成時鐘一～十二點的時刻位置,K放在圓心。請所有人分享昨天晚上幾點睡?並且用手指向該數字牌。

3. 接著拿出紅磚十三張牌,疊在剛剛黑梅撲克牌所對應的數字。拿起一張紅磚牌,分享過去投入的專業有多久時間?超過十三年就拿K,從數字最小的開始分享。

4. 請學員拿出紅心十三張牌,疊在桌上紅磚對應的數字。接著拿起一張紅心牌,分享今年投注最多心力的事情是在幾月?為什麼?

5. 請學員拿出黑桃十三張牌,疊在桌上紅心對應的數字。接著拿起一張黑桃牌,分享未來最期待發生的事情是在哪個月?超過一年就拿K。

第二階段──整理撲克牌

1. 將桌面上排成時鐘形狀的五十二張牌重新洗牌,並重整成一疊。

2. 若分組競賽,則將洗好的撲克牌與其他組別交換。

3. 各組透過團隊分工合作,將撲克牌排序成第一階段的時鐘狀。由下而上,按照黑梅、紅磚、紅心、黑桃順序排列,K放最中間。

4. 帶領者負責計時,並記錄小組完成時間,最快完成的小組一起喊:「完成。」

5. 挑戰下一回合前,團隊討論時間兩分鐘,帶領者提醒下次要更快完成。

延伸思考

【加法】
第一階段加上互動回應，分享時迅速選一張牌放胸前，短節奏的一句話，易於掌握時間。
紅磚分享專業：「我從事○○○第○年了。」大家比讚回應：「您真專業。」
紅心分享用心：「我投入○○○第○個月了。」大家比愛心回應：「您真用心。」
帶領者可邀請各組推派一位「最資深」或「最有心」的成員來分享。

【替換法】
取代用手拿撲克牌（或者手比）的方式，將大撲克牌放地上，請全班走到相對應的數字前排隊，例如：同樣用黑梅分享睡眠時間。

【變化法】
只操作第二階段，全班只疊一副牌，每個人發一到兩張牌，不可換牌，按照時間順序擺放完成。帶領者計時，並在下一回合進行前，給各組時間討論如何進行得更快，預計多久可以完成？

動動腦，你還能想到哪些延伸活動呢？

帶領技巧

1. 準備好撲克牌後，洗亂五十二張牌，也可請學員確認後洗牌。
2. 將撲克牌擺放成時鐘形狀，可先進行範例，易於理解。
3. 第一階段分享時刻，帶領者先示範，分享自己的時間安排。
4. 拿起牌卡分享後，請放回原位，讓撲克牌維持完整的時鐘形狀。
5. 第一階段每當要疊上新花色牌卡時，請直接覆蓋，下方的牌卡不用移動。
6. 建議用大張撲克牌，不僅視覺上清楚，更適合討論與分享。

問題引導

從過去、現在、未來三個時間點來思考：

▶過去讓你發生最大的轉捩點是在幾年前？去年哪一個月讓你印象最深刻？你平均一天滑手機時間有多長？
▶今天幾點起床？今天的精神指數為何？到今天為止，累積最久的好習慣維持多久了？今天你最開心的時刻是幾點？
▶你希望今年的目標，在未來的幾個月或幾年內完成？未來最想學習的事情或投入的專業，預計花幾年完成？說出一件明天幾點即刻會去改變的行動。

你還能想到哪些問題呢？

 莊 老 師 分 享

「我從事護理工作十五年了。」「我從事社工二十年了。」
「您真專業」、「您真專業」、「您真專業」……「完成」！

此起彼落的聲音，迴盪在教室中，學員們有時候萬萬沒想到，旁邊這位「素人」，竟然是某個領域的資深專家。

「光陰轉盤」是一個適合相互認識的暖身遊戲，可以增進彼此的認識，也透過「時間」概念了解每位夥伴從事的專業、投入的時間。若活動時間足夠，可以分享更多彼此的工作與事業。若時間有限，建議省略第一階段的疊牌，直接進入整理撲克牌的階段。

「光陰轉盤」的背後設計，從時間的過去、現在、未來慢慢鋪陳、分享討論。帶領者可自由搭配上述的問題引導，若是要做好時間管理，就要好好地回顧過去、活在當下、規劃未來，而後續最重要的還是「行動」。所以，在疊完撲克牌分享後，我常常會接著安排一個團隊的行動任務——「整理撲克牌」。

透過團隊分工合作，再次整理時間的牌卡，找到好的方法設定更好的目標，向著更好的下一次前進。這個活動可以隱喻很多尚未完成的事情，若不是一個人完成，那麼透過團隊可以用什麼心態進行合作或行動？適合用在反思年度目標，激勵團隊。

 時間碎片

時間就是金錢,人人都知道,但是卻看不到也抓不到。透過「時間碎片」和時間賽跑,抓一把象徵時間的籌碼撒向空中,看看團隊如何在有限時間內,能收集到最多籌碼「搶時間」。

活動目標

1. 提升學員的專注力
2. 激發團隊合作動力
3. 反思選擇的重要性

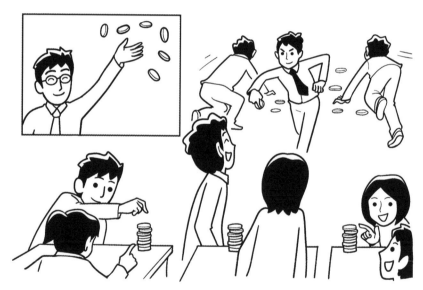

▲ 帶領者朝上方拋出籌碼,分組限時搶錢競賽。

遊戲人數	不限	建議場地	桌子、空地	座位安排	不拘
遊戲時間	約 20 分鐘	需要器材	籌碼、碼表		
適合對象	★中高階主管 ★上班族 ★青少年 ☆視訊互動				
適用情境	活動初期。時間管理課、生涯規劃課、設定目標前				

活動
流程

第一階段——時間就是金錢

1. 準備一盒不同顏色與幣值的籌碼，先放在桌面上，帶領者一一介紹各色籌碼象徵多少錢。
2. 帶領者向空中拋出手中面額最小的粉紅色五十元籌碼，其他同顏色的籌碼片也順勢全數拋向空中。接下來依序拋出綠色（代表一百元）、黃色（代表五百元）、藍色（代表一千元）。
3. 地板上散落著各色籌碼，帶領者說明規則：時間就是金錢，請各組限時六十秒內，拾回現場撒落的各色籌碼，面額總數最高者獲勝。

第二階段——分組競速搶籌碼

1. 分組競賽，每組每次一個人出發，每人只能拿一片後與下一棒擊掌，下一位再出發。
2. 遊戲開始前每組花兩分鐘討論出發順序，運用的策略為何？
3. 帶領者請第一棒起立後，宣布遊戲開始，開始計時。
4. 每次拿回的一片籌碼，請用疊高的方式疊在各組桌上，組員可以互相協助，但其他組別不可來拿取或破壞。
5. 當時間截止，籌碼面額加總最高者獲勝。

延伸
思考

【替換法】

重新定義目標，改變行動策略，例如：

目標 A：不比顏色與面額，拿到最多籌碼片數的獲勝。

目標 B：不比片數、顏色、面額，將籌碼疊最高的獲勝。

目標 C：以四種顏色各一片為一分，拿到最多分數的獲勝。

【結合法】

每個人各拿一片四色籌碼，代表人生最重要的四件事：關

係、健康、工作與財富。請依照自己重視的程度,由左至右擺在桌上,跟組員分享,人生中排序的第一位為何?為什麼?

【變化法】

1. 全體成員同時出發「搶錢」,進行到時間結束或籌碼拿完為止才結束。活動前要考慮到場地空間大小、人數多寡、籌碼數量,建議人數少於十人,空間足夠時,才使用全員出發的方式。

2. 各組指派一位代表搶籌碼,其他組員幫忙加油,建議找速度最快或最積極的學員。這種玩法適合人數多、場地空間有限的情境操作。如果只有五個人,可每次限時十秒,看時間結束時,誰手上的籌碼最多。

動動腦,你還能想到哪些延伸活動呢?

1. 撒籌碼時,要依照地形與障礙物,將各色籌碼平均分散在各處。
2. 留意場地安全,請學員收妥桌椅及個人物品,不至於影響動線。
3. 放一個塑膠圓圈、金屬鐵環、透明盒,或橡皮筋作為放置籌碼的聚集點,視覺有質感,體驗更正式。
4. 提醒一次只能拿一片籌碼,禁止使用身體任何部位撥動位移籌碼。

5. 這個遊戲操作完，可參考「5-4 最重要的三件事」，兩
　個活動一起操作，一個當作引起動機，另一個作為後
　續的反思。

▶明明每個人經歷相同的時間，為何會產生不同結果？
▶人生當中有沒有類似情形？為何花一樣的時間，結果卻
　不同？
▶當各組策略都差不多時，贏的隊伍做對了什麼？
▶在搶時間碎片的過程中，哪些態度和想法最重要？
▶在你的人生中，最重要的事是什麼？你是否有像參與這
　項活動一樣積極爭取？

你還能想到哪些問題呢？

 莊老師分享

　　有時候，我會把「時間碎片」稱作「時間銀行」，收集錢的團隊競賽，可以在短時間內引起學員的動機，凝聚向心力，很適合作為課程初期的活動，不僅吸睛，又可以提醒大家珍惜時間、積極行動、清醒做選擇。

　　在時間的競賽中你會發現，速度快的擊敗速度慢的、位置遠的比位置好的吃虧、選擇高價值的才是勝利的關鍵。當大家速度相同、位置相似、選擇策略也一樣的時候，就是比誰先出發。遊戲結束後，我常常會帶領學員回顧剛剛活動中進行的三件事：收集、排序與行動。

　　這三件事也可以延伸為：收集過去的經驗、排序未來的行程、行動當下的專注力。在有限的時間中要設定目標，收集、排序、行動缺一不可。好的收集與排序可以優化行動，缺乏行動的收集與排序，那些目標設定就像假動作。

　　就像是有人要減肥，買了球鞋、找了健身房、安排一週的運動菜單，結果，卻什麼都不做，自然也無法達到目標。

　　我相信，「這世界上沒有忙碌的人，只有不在意的事」。如果你夠在乎這件事、這個人，你的意念就會驅動著完成使命。光陰不斷流逝，快快拾回你最寶貴的時間碎片，就從今天開始改變吧！

5-4 最重要的三件事

對你而言,今年最重要的三件事是什麼呢?你最想要立即改變什麼習慣?若是能完成哪三件事會讓你覺得很踏實?這個活動運用籌碼排序重要性,再透過夥伴們一起幫你想辦法。

活動目標

1. 了解目標設定的重要
2. 具體設定目標與行動
3. 促進自我反思與進步

▲ 寫下三件最重要的事,跟夥伴輪轉自己的目標紙,給予建議或一句祝福的話。

遊戲人數	不限	建議場地	有桌椅的教室	座位安排	不拘
遊戲時間	約 30 分鐘	需要器材	籌碼、紙筆		
適合對象	★中高階主管 ★上班族 ★青少年 ★視訊互動				
適用情境	活動中期。時間管理課、生涯規劃課、設定目標前				

第一階段——預約你的目標

1. 準備一盒籌碼，不同顏色代表不同幣值，通常市面上販賣的是一千、五百、一百。請每個人拿取三片不同幣值的籌碼。

2. 大小排序：將 A4 紙對折四次後攤開成為十六宮格（詳見插圖），最左上角格子中寫上自己的名字＋目標，並將三片籌碼依序放在目標的右邊三格上，依照幣值由左至右，由大到小排序一千＞五百＞一百。

3. 設定目標：將籌碼放在紙上外圍描線，拿起籌碼後，在圓圈內寫上今年最希望完成的三件事。由左至右請依重要性寫下（詳見插圖）。例如：完成證照考試、看完幾本書、英文檢定、持續運動、減重成功等等。

4. 具體期限：寫好目標後，在下方空格寫下一個具體行動和完成期限，如減重五公斤，希望在半年內完成、每星期跑步十公里。

5. 第一步驟：寫下若要完成這件事情，第一步你會做的行動是什麼？

第二階段——具體策略＋激勵祝福

1. 陸續找三位不同的學員，交換彼此的目標紙。

2. 自由選擇對方目標紙下方的空格，寫下一個具體行動的建議或一句祝福的話。

3. 三個項目找到各三位夥伴留言後，回到小組分享，或者找到二～三位夥伴圍成圈，分享這些行動方案的可行性。

4. 相約活動後一段時間，分享自己已經改變的行動。

延伸思考

【減法】

將三個目標改為兩件事或一件事,縮短時間更聚焦,專注在預約一件事情上,所需要進行的各種準備。

【替換法】

業績目標:如果要在時間內達成工作業績,我要先完成哪三件事?

志願目標:如果想考上理想志願,要加強哪三個科目?

習慣目標:如果要新增一個有益生活的好習慣,我會先做哪三件事?

關係目標:如果要改善跟某人的關係,我會做哪三件事?

【視訊互動】

1. 帶領者先預備一個共創的白板,或開啟 Google 簡報。

2. 帶領者在簡報上秀出格線與 PPT 模板,讓學員清楚知道格式順序。可先秀出自己的簡報頁面,並引領學員們思考自己最重要的事。

3. 學員一人一頁,按照號碼分配至不同的分頁,開始操作打字。

4. 設定目標限制時間五分鐘,先完成的學員可逛逛其他人的目標頁。

5. 接著逛逛不同學員的目標,互相給予具體策略與激勵祝福十分鐘。

6. 帶領者回應比較少人留言回應的學員,並在最後歸納統整。

動動腦,你還能想到哪些延伸活動呢?

帶領技巧

1. 在學員動筆反思前，帶領者示範或舉例。
2. 議題的設計很重要，越聚焦越容易完成。例如：年度最需要精進的三大能力、最想要改變的三個壞習慣、成為一個優秀教育工作者最重要的三個態度等等。
3. 學員寫完後，帶領者安排分組分享，或徵求三位志願者，分享自己最重要的一個目標，以及要採取的第一步行動為何。

問題引導

▶為什麼會覺得這三件事情對你最重要？
▶為什麼會做出這樣的排序？
▶從他人的建議分享中，有什麼看見與學習？
▶你的排序與行動有一致嗎？
▶離開教室後，你會採取的第一個行動是什麼？

你還能想到哪些問題呢？

 莊老師分享

　　這個活動可作為「時間碎片」活動後的延伸活動，也是再度強化學員印象的概念。

　　我會請學員每人先拿三色籌碼，再開始進行排序反思，這個活動設計上有以下幾項特色：

一、籌碼數字與顏色視覺化，分類清晰易看好懂。

二、三件事的議題設計多元彈性，可依照學員需求與課程目標，設計不同題目。

三、向他人請教行動方案，自己想不到的，請他人幫你想辦法。

　　至於後續的反思，是從第一步的行動開始，並加上夥伴的建議與祝福，設計概念源自於《成功，從聚焦一件事開始》（*The One Thing： The Surprisingly Simple Truth Behind Extraordinary Results*）一書，書中提及要完成一件事，不妨嘗試用「預約」的心態來安排，從日常一定要完成的小任務開始，思考我做了哪些事情，會讓我預約的那件事比較容易完成。

　　通常操作下來後，學員們會收集到很多來自不同夥伴的想法與祝福，也能給予學員更多的行動力量與反思。

5-5 蛻變宣告

公開宣告自己要改變這件事需要一點勇氣,有夥伴一起宣告會更有動力!「蛻變宣告」是一個反思自身的活動,坦承接納自己的不完美,去除惡習,再告訴自己可以重新開始的歷程。

活動目標

1. 檢視目標,反省自己
2. 宣告改變,勇於行動

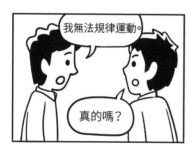

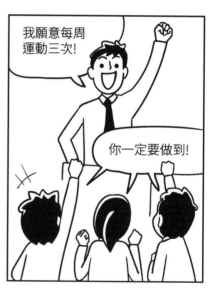

▲ 兩兩一組,互相分享,一起宣告「我要改變」!

遊戲人數	約 30 人	建議場地	不拘	座位安排	不拘
遊戲時間	約 30 分鐘	需要器材	A4 白紙、筆		
適合對象	★中高階主管 ★上班族 ★青少年 ★視訊互動				
適用情境	活動後期。年初、年末設定目標時,期末課後回顧反思				

第一階段──回應「我無法」

1. 請學員坐定位，每個人拿出半張 A4 紙，將紙橫擺畫線分成三等分（詳見插圖）。

2. 在最左邊一行上方，寫下「我無法」，右下角寫上年分與日期。

3. 回想這一年來，哪些事是你想要完成，卻一直無法達成的事，請寫下至少三件事。例如：我無法控制玩手機遊戲的習慣、我無法準時交報告、我無法準時睡覺、我無法穩定運動等等。

4. 寫完後，找一個隊友面對面分享。每當念完一句「我無法……」時，隊友請回應「真的嗎？」直到念完三個「我無法……」，換人繼續進行上述步驟。

第二階段──回應「我不要」

1. 互相分享完後，在第二格上方，寫上「我不要」。可延續前述「我無法」的內容，寫下你真心不想要的壞習慣，或舊有的生活狀態。例如：我睡前不要再玩手機了、我不要再拖延繳交報告了等等。

2. 寫完後，找到原隊友面對面分享。同樣地，每當念完一句「我不要……」時，隊友請回應「你真的不要嗎？」直到全部念完，換人進行。

第三階段──回應「我願意」

1. 互相分享完後，在第三格上方寫下「我願意」。可延續前述「我不要」的內容，繼續寫下解決方法。例如：我願意每週少玩一點手機、我願意先完成報告再進行休閒娛樂、我願意每天運動一小時等等。

2. 寫完後，到全班或小隊前大聲宣告，例如：「我願意一個月讀兩本書。」大家一起回應：「你一定要做到！」或「你一定做得到！」

延伸思考

【加法】
每個人在宣告時，先逐條念完後，再從頭開始宣告，持續反覆不停宣告，直到帶領者喊停時才停止。

【變化法】
拿著自己的宣告清單，大聲且堅定地向夥伴宣告，夥伴以堅定的眼神回應，並給予支持。若發現有人偷懶或沒有盡全力，可提醒該學員重做。（宣告時看人不看稿，要對自己的宣告內容有信心，記住文字，堅定地訴說）

【視訊互動】
1. 請每個人準備一張 A4 紙，預備一枝彩色筆畫格線，另一枝原子筆寫文字。
2. 帶領者在簡報上秀出格線與示範 PPT，讓學員清楚知道格式順序。
3. 帶領者改變自己鏡頭位置，調整至書桌上的白紙，讓學員清楚看到操作過程。折紙、畫線、寫字時，因為訂定目標的過程可能涉及隱私，不一定要開鏡頭。
4. 播放溫和的音樂，營造全班一起陪寫共畫的氛圍。
5. 活動分成三個階段，從「我無法」、「我不要」、「我願意」，每個階段之間請人自願分享並訪問，參考上方規則給予回應。
6. 若班級人數少於十人，且彼此有信任基礎，可參考「5-4 最重要的三件事」視訊互動的同步共創簡報，讓每個人輪流發表並回應，若人數較多，則建議挑選幾位代表示範，並與帶領者互動即可。

動動腦，你還能想到哪些延伸活動呢？

帶領技巧

1. 在第一階段寫下「我無法」時，可多提供一些案例示範，避免寫出不具建設性的答案。其中，可提醒有兩種「不要寫」：
 ❶ 無法控制的別寫：我無法改變長官的脾氣、我無法維持世界和平、無法控制疫情的傳染速度。
 ❷ 不想改變的別寫：必須是真的想改變的個人習慣，如果還是想喝手搖飲，就不用勉強寫下我不要再喝。概念是改變從自己出發，自己想改變，可慢慢改變的才寫下來。
2. 帶領者邀請學員相互練習回應時，可自己先進行示範，讓台下學員回應互動。例如：我無法看完所買的書。台下一起回應：「真的嗎？」
3. 第三階段「我願意」的宣告，可搭配「5-6 反思迴紋針」的操作方式，投一根迴紋針前先宣告，我願意……。

問題引導

▶ 說出「我無法」的時候，是什麼樣的心情？聽到「真的嗎」，是什麼樣的心情？
▶ 活動中寫下的「我無法」、「我不要」的事情，是真的無法改變的習慣嗎？
▶ 設定改變的目標，對你來說很困難還是普通？你又如何訂定目標？
▶ 向眾人宣告「我願意」有什麼感覺？
▶ 是否曾有人在改變的路上不看好你？甚至說你做不到？
▶ 如何面對有些嘲諷或詆毀的人？選擇證明做得到，還是逃避？有沒有更好的回應方式？

你還能想到哪些問題呢？

莊老師分享

　　這個活動是向王一郎老師學習的。王一郎老師是著名的企業講師，對自己要求甚高，也在乎學員有沒有把生命當下活出一回事，每次看王老師操作，就再次反省自己，有沒有一一完成過去的承諾。

　　我帶領這個活動時，常常會有很多內心劇場。尤其當我聽到「真的嗎？」、「你真的不要嗎？」的時候，好像心底真的會有一種聲音跑出來說，「真的啊，我真的就愛拖延。」、「真的啊，我真的沒有固定持續運動啊！」

　　這世界上唯一不變的，就是變。很多人常常把改變掛在嘴上，卻沒有付諸行動，找了很多藉口，讓那些長期無法做到的事情一再拖延，後來發現有些事情不是自己無法，而是心態上不夠「願意」。當你願意成就一件事，正式向這世界宣告時，改變就正在萌芽。

　　或許當我們願意為自己展開行動時，生命也有了改變的契機，透過活動找一個人聽你說，也回應你所說，不僅代表著真實的互動，也像是對自己照鏡子，說真話。

　　最後，我總會邀請每個參與的人要好好感謝一起分享的夥伴。這些人都是從見證你「無法」到你「願意」的貴人，給予祝福、與你同行，也會互相鼓勵，直到你看見更好的自己，不只是來自活動的宣告，而是願意改變的自己。

5-6 反思迴紋針

猜猜看，一杯裝滿水的玻璃杯內，能裝進多少迴紋針？
不論你猜測的數量是多少，只要沒有真的「投入」，就
不知道猜測是否正確？而當你嘗試了，會發現結果完全
超出自己想像。

**活動
目標**

1. **反思自我精進的行動方案**
2. **培養先相信再看見的信念**

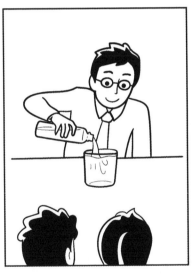 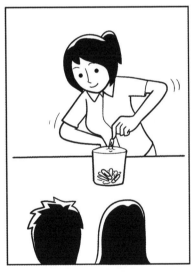

▲ 眼看著水就要溢出，大家一起來猜猜，還能裝進多少根迴紋針呢？

遊戲人數	不限	建議場地	桌子	座位安排	不拘
遊戲時間	約 30 分鐘	需要器材	透明杯、水、迴紋針		
適合對象	★中高階主管 ★上班族 ★青少年 ☆視訊互動				
適用情境	活動後期。目標設定前、信心激勵的課程				

1. 帶領者在桌上放一個透明空水杯，慢慢將水注入水杯中，並對台下學員說：「當你們覺得水快滿的時候，請喊停。」
2. 一人發一根迴紋針，詢問學員：「請大家猜猜看，滿水的杯子內還能裝進多少根迴紋針，才會流出第一滴水？」
3. 請大家用手指在胸前比出數字，帶領者喊：「3、2、1，請表態。」
4. 請每位學員輪流上台在水杯中放入迴紋針，請大家一起喊出持續累加的數字。
5. 帶領學員一起反思，什麼原因讓我們開始「相信」它可以裝更多迴紋針？生活中有沒有哪些事情是一開始不相信，後來結果卻讓人意外驚喜的？

【替換法】
迴紋針可以換為其他道具。例如：以圖釘象徵生活中的干擾，或是尖銳的人身攻擊、不必要的介入。一塊錢象徵有意義的事情、有價值的投入。或以迴紋針的大小，象徵一件事情你所在乎的程度或影響的大小。

【變化法】
❶ 講收穫：說出這門課程在這段時間裡，你的收穫與看見。例如：我學到投資理財的知識、我認識了控制體重的運動方法。「我學到……」
❷ 講困境：說出一個這一年內，你想努力，卻一直沒辦法做到的事。例如：我無法改掉我拖延的習慣、我無法改掉熬夜的習慣。「我無法……」
❸ 講反省：說出一個你明明知道這樣不好，但又持續做出的壞習慣。例如：我不要再抽菸了、我不要再沉迷手機了、我不要天天喝珍奶吃雞排。「我不要……」

❹ 講期待：對自己或同學、整個課程後續的期許，必須是具體且有機會完成的。例如：希望不要再有人影響班上秩序、希望自己能在課程中全力以赴。「我希望……」

────────────────────────────

動動腦，你還能想到哪些延伸活動呢？

1. 若要讓放入的迴紋針數量更多，一開始時刻意不把水倒太滿。
2. 把水倒滿時，可以讓學員見證有水滑落的真實畫面。若水沒有裝滿，則可以用手指刻意撥弄水面，讓水不經意地流出一些，確認沒有造假。
3. 提醒放入迴紋針時，請將其豎直「垂直」於水面，再輕輕放入。
4. 為節省時間，活動後期可由帶領者負責放置，以掌握現場節奏。
5. 現場準備抹布或拖把，也留意該場地能否灑水、弄濕。

▶滿水位的杯子內可容納多少根迴紋針？
▶你選擇可以放入多少根迴紋針的數量？為什麼？
▶一開始說可放入十根迴紋針的人請舉手？你覺得還可以裝更多嗎？那會是多少？
▶你是否想要改答案？新修正的這個數字，你一開始有想到這麼多嗎？
▶人們容易「先相信再看見」，還是「先看見才相信」？
▶在生活中或工作中，有沒有類似上述的經驗？

────────────────────────────

你還能想到哪些問題呢？

莊老師分享

　　這是我在課程尾聲常操作的活動，可以搭配「5-5 蛻變宣告」的最後一個活動進行，說出自己願意做出什麼行動，為生活帶來改變。

　　因為表面張力，迴紋針沒有如預期的滿出來，只要放迴紋針時，沒有嚴重破壞水的表面張力，質量很輕的迴紋針可以放入非常多。常有許多學員覺得很神奇，因為過去太習慣眼見為憑，而忘了簡單的物理原理。

　　我希望透過迴紋針傳遞三個重要信念：凡相信、去投入、就有可能。若從反面去思考，不相信、不嘗試、就不可能。抱持凡是多嘗試的信念，延伸出只要願意，就有無限可能。

　　帶領時可以嘗試從以下三個面向去設計活動：

一、「回」想故事：邀請學員回想議題，這個故事如何與自身相關。

二、「文」字描述：用手寫的方式記錄。例如：我學到、我希望。

三、「真」實面對：投入時同時宣告當時所寫的文字，向眾人宣告最
　　　真實的自己。

　　這樣的設計目的，無非是希望透過自身反思，向眾人宣告，同時大家一起投入行動，漸漸看見自己原本不相信的事情，透過「投入」可以有更多的可能性。

　　帶領者可以看著數字增長，適時停下來提問引導反思。像是丟到第十根的時候，先訪問在場學員，一開始猜測十根以下的人認為還可以再裝幾根？為什麼你一開始不相信，後來說出了兩倍以上的可能，是什麼原因讓你相信這樣的數字與可能性？

　　帶領者透過每一次突破大家想像的數字，再次重新設定新的目標，讓大家逐步相信，只要投入，就有可能，沒有嘗試，就沒有值得回憶的故事。

5-7 清單管理大師

你用什麼方式提醒自己日常行程，會不會事情一多就亂成一團？不管是桌曆、便利貼、雲端行事曆、手寫日記……，這些時間管理大師「清單」都有各自優點，讓我們一窺究竟吧！

活動目標

1. 認識多種的時間排程清單
2. 討論不同清單的優缺點
3. 尋找適合自己的管理方式

▲ 將自己慣用的時間清單寫在便利貼上，找到使用同樣方法的學員一起討論優缺點。

遊戲人數	30 人	建議場地	有桌椅的教室	座位安排	分組桌椅
遊戲時間	約 30 分鐘	需要器材	海報紙、彩色筆、便利貼		
適合對象	★中高階主管 ★上班族 ★青少年 ★視訊互動				
適用情境	活動中期。時間管理課程，認識時間管理清單工具				

**活動
流程**

準備階段──寫下清單

1. 每位學員先拿一張便利貼，用粗彩色筆寫下自己最常
 使用的行事曆。例如：日曆、桌曆、手寫小本、雲端
 行事曆……。

2. 將便利貼直接貼在手掌上，能讓其他人明顯看到的位置。

第一階段──清單大會師

1. 請學員在教室裡邊走邊揮手，與其他學員（即清單管
 理大師）打招呼。

2. 找到同類型的清單夥伴，聚集一組並找座位坐下。

3. 帶領者請留意，每組人數盡量不超過十個，可以拆成
 兩組；若是人太少的組別，可以合併相近的類別。例如：
 掛牆上的月曆和桌曆可分在同一組。

4. 各組討論後，統整出該清單的三個優點、三個缺點，
 並寫在海報上。

第二階段──時間管理大師分享會

1. 請不同類型的時間管理大師，上台分享優缺點。

2. 上台分享時請人負責拿海報，或是將優缺點寫在大白
 板上。

3. 帶領者補充各種不同清單的優缺點，或適用情境、適
 用工作類別。

**延伸
思考**

【減法】

教師直接將現場分成五組，請組長出來抽題目：靠大腦
記、便利貼、手寫行事曆本、桌曆日曆、手機電腦雲端行
事曆。各組隨即用五分鐘討論該主題的三種優缺點，並列
點分享。

【結合法】

採用時間咖啡館的方式，直接分五桌，每張桌上放一張大
海報和若干彩色筆，分別是：靠大腦記、便利貼、手寫行
事曆本、桌曆日曆、手機電腦雲端行事曆。

每三分鐘要換桌，每桌人數最高限制為學員總數除以五再
加一。到該桌討論並直接寫下優缺點，當聽到響鈴，可自
由選擇要到哪一桌。

轉換三次後，由停在該桌的成員推派組員分享海報內容。

【變化法】

改變情境，改變隱喻；請學員以類似殭屍被貼符咒的方
式，將便利貼黏在自己額頭上，因為殭屍不會說話，全員
請用雙腳跳躍方式前進，尋找同樣的殭屍隊友，全員聚在
一起才能說話。

🎥【視訊互動】

同步共創白板

1. 帶領者先開好一個Jamboard共創白板，發送網址給學員。
2. 運用共創白板便利貼功能，每個人貼上一張有名字和
 常用清單的便利貼。
3. 請同樣寫下類似的工具便利貼，在白板找一個角落聚
 集在一起。
4. 後續依照不同種類的工具，開設新的分頁白板。例如：
 手寫小本行事曆第二頁、書桌月曆第三頁、線上行事
 曆第三頁、沒有行事曆第四頁、朋友提醒第五頁……。
5. 請學員至不同的分頁留言，運用 Jamboard 上便利貼的
 功能，在白板上用貼便利貼的方式分享這個工具的優
 點和缺點，各歸納出三個。
6. 進行三分鐘後，帶領者請各組推派出領袖，分享不同

工具的優缺點。

動動腦，你還能想到哪些延伸活動呢？

帶領技巧

1. 帶領者事先收集各種清單的優缺點，若自身體驗過，更能夠分享其中的優缺點。
2. 活動過程中可播放節奏輕快的音樂。
3. 務必精準控時，可以把倒數計時器或時鐘放在現場明顯可見的位置。
4. 各組的海報可選用不同的顏色作為分類。
5. 海報的清單字體畫大畫粗，三個優點和缺點要寫重點，其他可畫插圖。

問題引導

▶你最常用的是哪一種時間清單？
▶聽完大家的分享，你想要嘗試使用哪一種新工具？
▶時間清單對日常生活或者工作中有什麼重要的意義？
▶你還有想到哪些時間管理 APP 或實用的清單工具？
▶時間清單對你來說有用還是沒有用？為什麼？

你還能想到哪些問題呢？

 莊老師分享

俗話說：好記性不如爛筆頭。最簡單常見的清單，只要一張紙、一枝筆，想到什麼待辦事項、尚未完成的任務，隨手就快速寫下，避免忘記。清單向來都是時間管理上不可或缺的好工具，市面上有非常多書籍分享如何做筆記、如何分類、如何讓自己寫下來還記得住，還有記得行動。

這個活動是向專業的時間管理講師張永錫老師學習的，當時上課的畫面還記憶猶新。老師請我們把便利貼黏在額頭上扮演殭屍，在教室裡雙腳跳躍找隊友。殭屍的隱喻很有趣，為求直接明瞭，我改為「清單管理大師」，改用揮手方式與他人互動。

經過操作數十場的時間管理活動設計課程後，我簡單歸納大家對不同清單的看見與想法，就以「手寫排程」與「雲端電子」作為最常見的兩種清單做比較。

「手寫」清單
優點：簡單快速、記憶較深刻、不受網路斷訊影響、沒有電力干擾。
缺點：只記到重點沒記到細節、本子丟了一切歸零、忘記帶本出門。

「雲端」清單
優點：雲端資訊保存良好、功能多元標記清楚、可設鬧鈴提醒事項。
缺點：電力不足容易錯過、手滑錯置日期、記憶沒手寫的深刻。

不論是哪一種清單，沒在第一時間記下來都容易忘記。希望透過活動提醒大家「時間」觀念，在生活中可以透過清單提醒自己，讓行動變得可見，跟拖延惡習說再見。

5-8 飄移的起跑線

人生，並非人人都能贏在起跑點，有人必須靠後天努力才能迎頭趕上。但是，終點未到，沒人知道誰會是最後贏家。具象化的飄移起跑線，更能讓參與者反思天賦與努力的關係。

活動目標

1. 反思自己的天賦與努力
2. 反思學習態度上的精進
3. 覺察自己與他人的距離

▲ 誰贏在人生起跑線，誰又能最快抵達終點呢？

遊戲人數	30 人	建議場地	跑道	座位安排	不拘
遊戲時間	約 30 分鐘	需要器材	起跑線的繩子、終點線的獎品		
適合對象	★中高階主管 ★上班族 ★青少年 ☆視訊互動				
適用情境	活動中期。反思自己在某個階段所付出的努力				

第一階段──先天的條件

1. 在至少二十公尺長的平坦空間，拿繩子設置起跑點與終點。

2. 這是奔跑搶物的遊戲，終點放置零食、飲料等小禮物。

3. 請所有人集中到起跑線位置，不可越線。

4. 聽從帶領者指令，符合條件者往前跨一步。例如：你出生在直轄市嗎？從小到大，考過全班前三名或擔任學校代表參加外界比賽嗎？父母會陪你讀書嗎？以上答案會的往前跨一步，不會的停在原地。

第二階段──後天的努力

1. 請學員看一下現場的相對位置，你跟其他人差距有多遠？

2. 待到先天的題目講差不多時，加入後天努力的題目，並說明符合以下條件者，可往前跨兩步。

3. 題目依照不同場域情境調整，必須是後天努力或者自己選擇的來設計題目。例如：上課、上班都不會遲到的人往前跨一步；除了教科書，仍保持閱讀習慣的人往前跨一步；對未來目標非常明確的人往前跨一步⋯⋯。

4. 當前三個玩家前進超過一半距離時，提醒等下跑步取物時，每人最多只能拿一個禮物，注意安全，勿干擾拉扯其他人跑步。

5. 帶領者宣布起跑。當學員拿取不同獎勵品後，圍圈坐下帶領反思。

【加法】

建議活動空間的長度要超過二十公尺，跑道必須夠長，可加大步伐差距，增加符合條件的往前跨三步；反之，不符以上條件的人後退一步，直到退至起跑線為止。

【減法】

去除先天條件，只操作第二階段，適合用在評估個人於團隊中的貢獻表現。此種玩法比較不會牽涉個人成長隱私，單就團隊中的表現來選擇。常用的題目如下：你在小隊中主動發言、你擔任小隊幹部、你在課程當中主動幫助隊友、你在活動中常常主動提出建議。

【替換法】

人人有禮物：準備與人數相當的禮物，禮物的多元性要足夠，有汽水、礦泉水、糖果，也可以只是一顆小軟糖。

限量禮物：準備的禮物少於總共的學員人數，比例可依照班級狀況調整，讓少數人有機會拿到，更貼近現實世界。

禮物送到心坎裡：不同對象改變不同禮物，如企業內訓或尾牙活動，可改為特休一天假、現金五千元等等。

【變化法】

同心圓：可在體育場或戶外籃球場空地，中央圓圈圓心擺上零食禮物，再用大繩框出一個大的正方形，請所有同學腳尖切齊正方形外圍，每次走一個腳掌的距離，慢慢接近圓心。題目太多的話則正方形的框要夠大，否則看不出差別。

爬階梯：往上爬階梯象徵努力向目標邁進的過程，優點是可以更公平的平衡跨步，避免步伐大小不均。另外，爬階後若有一個平坦空間，也很適合出發後奔跑搶物。

動動腦，你還能想到哪些延伸活動呢？

帶領技巧

1. 準備足夠長的繩子作為起跑線，先放在地上。
2. 終點的禮物不一定要貴重，但要能讓學員有感，或具有其他隱喻。
3. 每個人的步伐大小不一，建議統一「一步」的定義。我最常以地磚、格線作為區別，最為公平。
4. 每跨幾步，可留五秒讓大家檢視彼此位置。
5. 結束後可用起跑線與終點線的繩子，綁成大繩圍成圈，坐下分享討論。

題目參考：

❶ 天生環境造就「往前跨一步」。例如：出生在首都、家人都是大學學歷、從小到大有補過才藝、家人會陪你一起學習念書、國小到國中都跟家人一起生活⋯⋯。

❷ 後天努力成就「可依情況跨兩步或三步」。例如：你有養成閱讀習慣、你目前上課全勤不曾遲到、你曾經代表校隊參加比賽、你會自律運動留意身體健康、你會自主學習求取新知、你每天花在 3C 時間不超過一小時⋯⋯。

問題引導

▶ 這個遊戲是不是公平的？人生是不是公平的？有哪些地方不公平？
▶ 第一階段的提問跟第二階段的提問有哪些差別？
▶ 先天的條件與後天的努力在真實的世界中，哪個影響比較大？為什麼？
▶ 先天沒優勢加上後天不努力，會如何影響日常生活？
▶ 先天條件落後，後天肯努力的人，他們與沒優勢又不努力的人差別在哪裡？
▶ 終點的禮物獎品象徵什麼？人類在一生中會追求哪些事物？

你還能想到哪些問題呢？

 莊老師分享

　　「飄移的起跑線」活動是向歐陽立中老師學習的。立中老師帶領班上的同學思考，「學習」+「努力」的重要性，強調「不公平」是人生的本質，即使奔跑也不一定有機會追上，但是不跑一定沒有機會。若是能透過學習增加能力，才有機會拉近那段不公平的差距。

　　真實的世界，有人因為先天的優勢，多往前跨十步以上；有人因為先天環境的劣勢，或許因為資源缺乏，在人生路上延遲出發。不論起跑點在哪，不要停止努力、不要停止學習。人生最怕先天不如人，後天還不努力，最後發現自己付出時間的跑道，根本不是自己想要走的方向。

　　我受到啟發後，也常透過各種不同方式來帶領，從場地延伸，階梯的、百米跑道的、同心圓的、綠地的，各有各的隱喻；從禮物著手，限量的、人人有獎的、只有一個獎的，也都曾操作過。

　　後來發現這個活動帶領成功的要訣，在於題目設計與活動之後的引導反思，或許你可以嘗試透過提問，讓學員在體驗的過程中，反思自身的位置跟自己還可以努力的方向。讓學員反思自己有沒有在人生的跑道上努力著？如果跑的不是自己想要的方向，或許可以換一條路徑再出發。

5-9 名牌迷宮

延伸閱讀

你是誰？你在哪裡？你要往哪走？面對升學時期的十字路口，很多人都是在迷路過程中慢慢找路前行，透過個人目標與群體任務的設計，讓大家一起走出迷宮，邁向未來。

活動目標

1. 設定自己的未來目標
2. 培養解決問題的能力
3. 體驗失敗再起的行動力

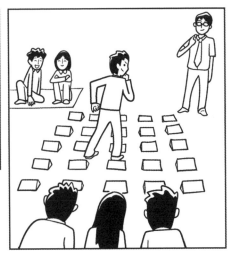

▲ 團隊在名牌迷宮中，一同前行，一起完成。

遊戲人數	30 人	建議場地	平坦空間	座位安排	無
遊戲時間	約 30 分鐘	需要器材	A4 白紙、彩色筆、哨子		
適合對象	★中高階主管 ★上班族 ★青少年 ☆視訊互動				
適用情境	活動後期。設定升學志願、團隊目標設定、團隊合作共識				

**活動
流程**

準備階段──志願名牌

1. 請學員以 A4 紙製作桌牌，用彩色筆在正面寫上名字。
2. 桌牌背面寫上升學志願的校名、系名、科別，以自己的能力與期望寫下。（本篇先以學生升學為例）
3. 完成正反兩面後，請將桌牌摺好交到帶領者的手上。

第一階段──宣讀志願

1. 帶領者宣讀學員志願，「莊阿翔，西松高中」，朗讀時請慎重且平實，留意不帶比較的情緒與先入為主的批判角度。
2. 帶領者宣讀時，請學員在黑板上寫上志願名稱並簽名。
3. 學生簽名時，帶領者將名牌擺在地上。一個一個慢慢的擺。
4. 帶領者將名牌擺成長方陣，比如說 5×5 或 6×5，每個名牌前後左右之間留下三十公分的距離，作為第二階段迷宮的走道。
5. 當所有的名牌擺放完，若沒有成為完整的長方形，像是二十九缺一成為三十，教師自己預備增加一個，讓整個矩形沒有缺口，各個名牌標齊對正。

第二階段──討論策略

1. 眼前這條升學之路，只有帶領者手上有地圖（如圖左下方），也只有一種走法可以走出這個迷宮。必須集全班之力，只要有一個人從起跑線走到終點線，便是闖關成功。行走的過程不可用跳躍的，必須一行一行的向終點推進，每一行只有一個正確走道前往下一行。
2. 每次只能一個人出發，各自決定誰先出發，過程中不得帶任何小抄。
3. 請帶領者事先畫好地圖路線，挑戰者要憑直覺行動，

無法獲得任何提示，只要有人一走錯，就會聽到哨音回到陣亡區等待。考驗挑戰者們的記憶力，還有勇於嘗試的犧牲奉獻態度。

4. 只要跨出起跑線就不可回頭，路線只有往前走，沒有往後走。過程中禁止交談、提醒、發出聲音。陣亡區的人也不可給予提示。

5. 全體討論五分鐘，並說明討論結束後，不可再交談說話。

第三階段──勇闖迷宮

1. 說明迷宮挑戰時間十分鐘，若沒有完成，視為全體失敗。

2. 帶領者預備碼表跟節奏感強的背景音樂。

3. 嚴格執行吹哨示警。例如：講話發出聲音、走錯、越線、回頭看，都要吹哨。另外，也可進行提示，走路橫移不吹哨，往前走走錯格數就吹哨。

4. 若有人重蹈覆轍，走上前人的錯路，帶領者吹哨後，請對方到陣亡區的另一端「走錯陣亡區」等候。這條規則在第二階段時，先不公開說，發生的時候才執行。

5. 不論勝敗，帶領反思。請參考「問題引導」。

延伸
思考

【減法】
名牌可不用寫任何文字，直接用撲克牌、椅子或軟墊取代。拿掉情境包裝，沒有文字在名牌上的玩法，適用討論團隊合作、個人犧牲奉獻、不貳過的概念，可用於跨組織部門的團隊訓練、大學生的幹部訓練。

【結合法】
將志願改為人生短期的目標，寫上一個很想完成卻一直拖延未完成的事項，當群體完成任務時，在目標那一面的四

個角落，寫上四個具體的小行動，每一個小行動必須能幫助自己更容易達到這個目標。最後再跟朋友分享。

【變化法】

目標改為求職之路、大師之路、證照之路、婚姻之路、夢想之路等等，上面只寫名字即可，另外一面請每個人寫上：如果要踏上這條路，需要具備什麼樣的能力、態度和特質？每寫上一個，擺上一個。

動動腦，你還能想到哪些延伸活動呢？

帶領技巧

1. 課前預備好迷宮地圖、提前製作好名牌，並預備敗戰引導語。

2. 操作前讓學生調整以下心態：大概知道自己的志願、願意放下心防分享，老師建立志願不是比成績，而是比動機的概念。

3. 介紹第二階段規則時，清楚說明入口有哪些，如果是5×5，概念有五層迷宮，每層迷宮包含最左道跟最右道，都有六個入口。

4. 教師親自走進迷宮，示範會被吹哨的行為。例如：往左往右猶豫來回走，不會吹哨；往前踏錯就會吹哨。

▶在遊戲過程中，最先出發的五個人是誰？他們具備什麼特質？

▶這些先出發的人重不重要？為什麼？他們象徵什麼呢？

▶為什麼陣亡區要分兩邊？有何差別？

▶你覺得最後剩下個位數的人，有機會成功嗎？成功關鍵為何？

▶面對失敗的結果，請問什麼原因讓我們沒能走到終點？

▶你對於成功與失敗的定義？失敗的人常有什麼態度？

你還能想到哪些問題呢？

 莊老師分享

這個活動源自於康輔活動裡的「魔王迷宮」，又稱「人生路」，過去是用軟墊巧拼或撲克牌作為道具，常用於團隊合作，一起面對挑戰解決問題的情境，反思個人的決策選擇是如何影響組織的運營。

我將這活動帶入校園，改變進行方式，改用名牌配志願操作情境，增進升學之路的臨場感，希望透過活動體驗，讓年輕學子反思以下幾件事：

一、「勇敢試錯」：害怕失敗就無法前進，感謝有人走在我們前面。

二、「個人付出」：每個人願意付出一點，就能成就團隊完成。

三、「出發順序」：反思自己出發的順序，觀察誰先出發？這些人的特質是？

四、「清醒選擇」：專注當下他人曾走過的錯路，不要重蹈覆轍。

五、「運氣努力」：人生這條路上，運氣比較重要還是努力？

人生是一段漫長累積之路，每個人都應該掌握自己的前途，學習慢一點沒關係，至少你要開始「找路」。成功者，都是經過不斷體驗失敗才找到出路。我相信，人生沒有白走過的路，每一步，都算數。

第 **6** 章

群眾智慧

俗話說：三個臭皮匠，勝過一個諸葛亮。
透過眾人的智慧，讓思考有更好的發揮，
每個人分享自己懂得的一點點，
就能創造更多元的洞見。
本章探討團隊討論、腦力激盪，反思發想，
投票選擇，意見溝通，分享交流。

6-1 支援前線　6-2 按鈴接龍　6-3 意見投票箱

6-4 早餐笑話　6-5 上傳下載　6-6 接力寫手　6-7 紙盤 Take and Talk

6-8 揮別病毒　6-9 消失的字母

6-1 支援前線

「支援前線」是一個經典團康遊戲，前線需要補給，請求支援。在有限的時間內，成員們必須快速收集物品，提供給前線，完成指定任務，過程中能迅速凝聚團隊，增進合作默契。

活動目標
1. 促進團隊共好
2. 共同解決問題
3. 訓練反應速度

▲ 老師：「支援前線。」學員喊：「支援什麼？」

遊戲人數	不限	建議場地	不拘	座位安排	不拘
遊戲時間	約 15 分鐘	需要器材	繩圈、桌子、置物籃		
適合對象	★中高階主管 ★上班族 ★青少年 ★視訊互動				
適用情境	活動前期。迅速團隊凝聚，共同解決問題時				

活動流程

預備階段──規則說明

1. 每支小隊六～十人，發下繩圈，圍成一圈後雙手握繩，作為預備動作。

2. 帶領者說：「支援前線。」學員齊聲回應：「支援什麼？」

3. 帶領者說出題目：「支援一只手錶、一副眼鏡、兩枝筆。」

4. 這是一個競速比快的活動，小隊成員要用最快的速度，把上述物品放入繩圈，當指定物件都備齊時，成員高舉繩圈喊：「完成。」

5. 限時十五秒（依支援項目難度調整），在指定時間內完成都能得分，最快完成的隊伍多加一分。

第一階段──隨身物品篇

1. 出題時留意該物品必須現場可取得，避免找不到。

2. 建議每次不要超過四種物件，以免口令拖太長，學員記不起來。若超過四種，請用黑板、小白板、任務小卡、手寫海報或投影成簡報，方便記憶。

3. 建議支援物品為隨身物品，例如：水壺、筆、雨傘、手錶、眼鏡、鑰匙、手機、書、十元硬幣、筷子、發票、悠遊卡，或黑色物品、食物，也可以是圓形、三角形、正方形的東西等等。

第二階段──人物肢體篇

1. 以團隊共同參與，每個人都可盡心力的角度設計。

2. 將指定的人物「肢體」放入小隊圈中，全數入圈一起喊：「完成。」

3. 人物肢體是指：三隻左腳、四隻右手、一位隊長、三個坐下的屁股、一張小隊合照、兩隻大拇指、兩根頭髮、一個最高的隊員、衣服穿最多的隊員、用身體排出一

個英文字母 A、喜怒哀樂四種表情的人等等。

第三階段──集思廣益篇

1. 需要團隊分工思考，寫下文字或做出行動的設計，可先發下彩色筆、白板筆、小白板或空白答案紙（可依人數調整紙張大小）。
2. 集思廣益題目參考：寫下團隊三個優點、寫下課程三個學習點、三句話形容這堂課程的感覺、優秀的領導者應具備哪五種特質、好的團隊應具備哪五種特點、一張紙上要有全體的名字、每個人的拇指印，或描下所有成員的手掌等等。

【加法】

增加跑動距離，小隊出發點與小隊圈距離可視場地大小調整，成員必須增加跑動置物過程，當所有物件備齊，喊完成。此種玩法可增加一個條件：一次只能一個人出發，每人只能擺放一件來增加挑戰難度。

【結合法】

根據該場域設計題目。例如：公園裡的一顆石頭、一片落葉、一顆落地的果實、一片落地的花朵。也可指定物種類別，拍下不同鳥類、昆蟲，收集頁岩、蕨類照片等等。若是家政烹飪課程，帶領者活動前先預備數十張食材、食品卡。例如：找出奶蛋魚肉豆類、醬料，或者富含蛋白質、高纖低卡、富含維生素 B 的食物等等。

【視訊互動】

1. 挑選三位網路音訊穩定的學員培養口令默契，帶領者說：「支援前線。」三位學員回：「支援什麼？」

2. 帶領者說出指定的物品，請示範的三位學員立刻打開鏡頭，並在鏡頭前秀出物品。

3. 接下來請全員打開鏡頭，以個人為單位，看誰最快完成支援前線的挑戰。

4. 視訊互動常用的題目：可以支援會發光的東西、療癒小物、喜歡的一本書、愛吃的零食、支援一張白紙、一枝筆，也可藉此鋪陳接下來課程要使用的教具。

動動腦，你還能想到哪些延伸活動呢？

帶領技巧

1. 活動首重安全，較為貴重脆弱的個人物品，像是眼鏡，請大家謹慎放入。

2. 不建議操作脫掉上衣、脫襪子等過於隱私的特殊指令。

3. 帶領者在第一階段只說兩個物件，目的在於難度從簡單開始慢慢加深，先讓學員熟悉物件要放在小隊圈內，並習慣完成後一起喊聲的動作。

4. 若沒有小隊繩圈，可改用桌子，或用有色膠帶貼在地板上做記號。

5. 每階段結束後，幫前三名完成的小隊加分，增加榮譽感。

問題引導

▶活動中誰提供的何種物件，讓你印象最深刻？

▶支援前線時，誰是隊上最積極、付出最多的人？

▶日常生活或職場中有哪些地方類似支援前線的經驗？

▶團隊展現出哪些態度或能力，能有效幫助完成任務？

你還能想到哪些問題呢？

莊老師分享

「支援前線」是一個老少咸宜的團康活動,簡單好懂又快速上手,我曾在不同的場合、不同的年齡段中帶領,透過不同的引導,讓學員體會支援前線的樂趣。

像是幼稚園老師,藉此訓練孩子的專注力和生活習慣;先準備不同的收納籃,讓孩子用支援前線的方式,收集原本四散的玩具,可以學習收拾玩具並做好分類。

國小老師則帶著學生去資源回收場,把「支援」前線改成「資源」前線,讓學生練習資源回收,將散落不同的回收物分門別類集中好。

高中社團常見以支援前線作為跑大地遊戲的關卡,由學長姊擔任關主,帶領學弟妹的小隊,完成團隊合作的闖關任務,也增加互動。

還有婚宴尾牙上,使用「支援前線」作為來賓與台上主人互動的遊戲,最快完成的會獲得禮物或拿到紅包沾沾喜氣,增加喜宴趣味性。

這個遊戲的背後,在於傳遞每個人都可以對團體付出,當你越積極主動,就能夠在短時間內,更有效率地完成目標;反之,若是每個人都不願意付出,時間越拖越長,前線作戰的隊友就越辛苦。

6-2 按鈴接龍

「按鈴接龍」是團隊透過接力方式講一則故事,當鈴聲響起,就馬上換人繼續說故事。除了考驗大家是否專心聆聽、共創故事、說故事的能力,也考驗著即興創意的發想能力。

活動目標

1. 培養聆聽的專注力
2. 激發即興的創造力
3. 練習故事的表達力

▲ 拍手時換人講話,換人接續講故事。

遊戲人數	30 人	建議場地	不拘	座位安排	不拘
遊戲時間	20 ~ 30 分鐘	需要器材	雙手、鈴鐺、搶答鈴		
適合對象	★中高階主管 ★上班族 ★青少年 ★視訊互動				
適用情境	活動中期。創意即興遊戲,口語表達課程				

預備階段──教師示範

1. 選一則耳熟能詳的童話故事當開頭。例如：三隻小豬、白雪公主。

2. 帶領者找一個比較善於表達的學員一起示範，請另一個學員協助按鈴提醒。

3. 每當鈴聲一響，就必須停止說話，換人接著講。即使句子還沒講完整，也必須停止。

4. 帶領者率先示範：「從前從前有三隻小＿＿」叮（鈴聲響）。示範學員：「豬，住在森林裡，分別是豬大哥、豬二＿＿」叮（鈴聲響）。帶領者：「弟、豬小弟……。」

遊戲階段──分組說故事

1. 至少三個人一組，一個負責按鈴，其他人則進行故事接龍。

2. 按鈴的動作改為用拍手代替，比較不會干擾各組活動進行。但十五秒內一定要拍一次手，避免一個人講太久，其他人都沒說到話。

3. 挑選一個耳熟能詳的故事，每組都以這個故事作為開頭：「從前從前……。」收尾皆用：「這個故事告訴我們……。」

4. 當帶領者按鈴三聲時，代表故事結束，不論故事情節走到哪裡，請拍手的人負責收尾，「這個故事告訴我們……。」

5. 最後由帶領者輪流訪問各組，「剛才的接龍故事，帶來什麼啟示？」

延伸
思考

【加法】

可選擇下述幾種元素，編一則全新的故事。

加情緒：指定一種情緒，用此情緒來訴說故事。

加台詞：指定一句台詞加入故事中。例如：我愛你。

加道具：指定道具，必須在故事中使用上。例如：菜瓜布、電蚊拍。

加情境：加入指定情境類別。例如：浪漫愛情、溫馨喜劇、推理懸疑。

加人物：加入指定角色，一起參與故事劇情。例如：孫悟空、外星人。

【逆向法】

聽到鈴聲時，可自行發揮創意改變台詞，換句話說，更換前一句話中的某個元素。例如：「從前從前有三隻小豬。」（鈴聲響）「從前從前有三隻黑毛豬，大黑毛豬住在茅草做的房子裡。」（鈴聲響）「其實，大黑毛豬住在開心農場裡。」

【變化法】

個人單獨講故事，當聽到鈴聲響時，要換句話說改掉前一句話。例如：「今天早上我吃了一顆蘋果。」（鈴聲響）「我喝了一杯蘋果汁，我還吃了一顆荷包蛋。」（鈴聲響）「其實是我弟弟吃掉的。」

【結合法】

帶入情境與賦予角色，例如：

時事新聞議題 vs. 主播、記者、時事評論員。

電影或電視劇 vs. 導演、編劇、影評人。

旅遊旅行節目 vs. 導遊、領隊、導覽員。

📷【視訊互動】

排棒次按鈴接龍

1. 先將學員分組，每組約四～六人，之後請各組排序出場棒次。
2. 出場時，請打開麥克風與鏡頭，其他學員請關鏡頭以利辨識。
3. 當帶領者按下搶答鈴時，該棒次停止說話，請下一棒繼續說故事。
4. 直到最後一棒時，聽到鈴聲響起，回到第一棒繼續故事接龍。
5. 當帶領者按三下搶答鈴時，請下一棒為故事收尾，「這故事告訴我們……。」
6. 輪下一組操作線上故事接龍。

動動腦，你還能想到哪些延伸活動呢？

帶領技巧

1. 一開始的示範很重要，挑選適合的學員協助示範，會讓大家快速進入遊戲情境，理解遊戲的步驟與規則。
2. 為避免有人不知道可以接著說什麼，可先挑選大家熟悉的故事或題材。
3. 第一回合結束時，可邀請其中一組上台，示範剛剛的即興創作過程。
4. 遊戲帶領由淺入深，視情況與時間，慢慢增加不同條件規則。
5. 鈴聲可改為手搖鈴或哨音，若要讓全班好操作，可直接用拍手的方式進行。

問題引導

▶你覺得故事要講得精采,需要具備什麼能力或態度?

▶為什麼傾聽的能力很重要?如果沒有專心聆聽會發生什麼事?

▶剛剛講故事的時候,有沒有遇到什麼困難?為什麼?

▶為什麼每組都是一樣的故事開始,卻有不同的結局?

▶人生中有沒有類似上述情況?為什麼?

▶你喜歡充滿意外,還是按部就班的故事?為什麼?

你還能想到哪些問題呢?

 莊老師分享

　　這個活動設計源自於即興劇,當初是參加歐耶老師的即興劇工作坊,身為脫口秀演員的歐耶老師,帶領風格生動有趣,妙語如珠,並將豐富的表情帶入戲劇,讓現場在輕鬆愉悅的氣氛下,聽到各種不同版本的故事。

　　即興創意類型活動,帶領成功關鍵在帶領者的控場能力,還有臨機應變的回應能力。因為歐耶老師熟練的示範引領,更能激發學員自由的發揮創意,不用擔心講不好或講錯,也相信下一個夥伴,不管怎樣都能幫我們接下去說故事。

　　在帶領活動前,我常引用《成功創意,不請自來》(*Improv Wisdom: Don't prepare, Just show up!*)一書中的五個原則,作為即興故事接龍前的引導語。

　　說 Yes:不論前面的人講到哪裡或有多難接,面對挑戰接續下去。
　　別準備:沒有人是準備好才上陣,不必追求完美,充分準備反而更多
　　　　　　限制。
　　請犯錯:犯錯是被允許的,講得跟原作不一樣也可以,如此才有更多
　　　　　　創意。
　　享受旅程:享受說故事與聽故事的過程,你將會體驗到不一樣的旅程。
　　現身就對了:參與其中,每個人在共創故事的過程都是重要的一分子。

6-3 意見投票箱

常見的三角名牌，換個方向「立起來」就搖身一變成為
投票箱，在上面寫下自己的意見或心願，讓大家一起參
與觀摩，投下你最有感、最神聖的選票，用行動支持自
己認同的意見。

活動目標

1. 激發學員想法的動力
2. 不同想法的交流溝通
3. 歸納想法並找到共識

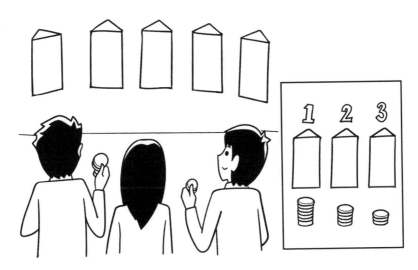

▲ 將三角名牌立在桌上，投進你最認同的投票箱。

遊戲人數	30 人	建議場地	不拘	座位安排	不拘
遊戲時間	約 20 分鐘	需要器材	三角名牌、籌碼、彩色筆、圓點貼紙		
適合對象	★中高階主管 ★上班族 ★青少年 ★視訊互動				
適用情境	活動中期。集思廣益投票時，選出最佳團隊共識時				

1. 活動操作前，每個人先製作三角名牌。
2. 帶領者準備討論議題。例如：課程開始前先詢問學員，大家對這堂課程的期待？請寫下一個願望，或希望藉此帶來什麼改變？想法不要過度抽象，必須是具體的、可行的、讓人一看就懂。
3. 將名牌以直書由上至下的寫法，用粗的彩色筆寫下想法。寫完後，豎直擺放在桌上，讓大家可以在期間走動觀看，營造看展氛圍。
4. 每個人發下兩枚等值的籌碼代幣，開放逛投票箱時間一分鐘，只能先看不能投票，邀請學員多看多比較多思考，當帶領者說：「請投票！」此時，請將自己神聖的兩票投入其他學員的投票箱（不能投票給自己）。
5. 選出前五名高票者進行開箱，宣布得到多少票數，請他們分享各自的想法理念。

【減法】
先與鄰座或其他夥伴分享自己的想法，並予以優化、具體化。也可三人一組，互推一個最好的想法，每組設一個投票箱即可。此種作法適合人多、時間少的時候，也可減少重複意見的投票箱。

【逆向法】
由帶領者準備道具，預先設計好數個投票箱，提供學員投票，依照票數多寡排序，再由帶領者說出規劃想法。

【變化法】
1. 每個人準備兩枚一元硬幣，用硬幣投入投票箱，概念是有價值的好想法。

2. 用不同面額的籌碼，每個人可根據第一志願投入價值較高的籌碼。
3. 用圓點貼紙貼上投票箱，結束時看哪一個點點數最多，表示想法有亮點。
4. 用簽名的方式，留下名字，表示最佳人氣。
5. 用排隊的方式，一人一票，走到最喜歡的投票箱前排隊投票。

【視訊互動】
共創白板選票拖曳

1. 開一個 Jamboard 共創白板，把投票的選項編號後製成圖片，貼上共創白板。
2. 使用圖形功能製作出多個小圓點作為選票，也可搜尋圖片，找按讚或愛心當選票。
3. 請學員點選滑鼠以拖曳的方式移動選票，貼在自己支持的圖片周圍。
4. 被投票的圖片選項可以是大頭照、純文字便利貼、物品材料、風景照、實體作品翻拍照等等。
5. 更簡易的方法，Google 搜尋「線上投票工具」，挑選適合的工具完成線上投票。

動動腦，你還能想到哪些延伸活動呢？

帶領技巧

1. 投票前，讓學員多看看不同「意見」，提醒大家，聽到請選擇的指令才可投票。
2. 為避免想法太相近，帶領者可先收集所有的投票箱，念出上面的訊息，並將想法類似的投票箱擺一起，以其中一個為主要投票箱。
3. 書寫、逛投票箱時間長短，可依現場狀況與人數調整。
4. 可限制文字數量，一來精煉想法，二來縮短其他學員觀看的時間。
5. 給票的數量可依人數多寡調整，希望想法多，就多給票的張數。
6. 以籌碼投票時，不論顏色或上面寫的面額，每一片都代表一千。如此疊起來後比的是數量高度，此種玩法結算統計最有效率。

問題引導

▶請問為什麼不直接問大家想法，而是寫下來？
▶為何寫完想法不直接宣告，而是先找人討論？
▶在逛投票箱的過程中，你有什麼想法或感受？
▶為什麼要先逛一分鐘後，才開始一起投票？
▶當你的想法受到其他人肯定時，你的心情如何？反之又是如何？

你還能想到哪些問題呢？

莊老師分享

　　我曾在教師研習中運用「意見投票箱」，徵求大家今天想要聽什麼主題的課程？當時我提出十二個主題，請這些教師學員幫忙寫在三角名牌上，一字排開，請大家投票。之後我也依照大家的興趣票數多寡來安排課程內容。或許有人好奇，為什麼要多此一舉？事實上，這樣做有兩個好處：一是直接藉此進行教學示範，二是學員們選擇到自己有興趣的主題。

　　設計投票箱時，有三個重要原則：

一、讓想法被聽見，所以我會先安排兩兩一組，先用說的，把想法講得更完整，並透過夥伴的聆聽，互相回饋優化想法。

二、每個人都值得被看見、被尊重。之所以讓每個立牌用環繞的方式，沒有誰先誰後擺放，而是大家一起擺，圍成圓形也代表沒有優先、起始順序，讓大家也比較好逛。

三、歸納行動方案，行動永遠比說的更有力量，下一步如何讓這些想法落實，並分工下去一起完成，聚集沒有前三名的好想法，有助於前三名方案更有可行性。

　　有時候討論事情時，最擔心大家「沒意見」。但事實上，有些人並不是真的沒有意見，而是怕想法被否決，或講出來被取笑。透過半隱匿的投票方式讓自己想法被看見，比較不會有從眾投票心態，也讓那些比較不擅長口語表達的內向者，透過文字表達出真正的內心想法。

6-4 早餐笑話

台式早餐店的飲料杯蓋封膜上，常常會印上笑話或幸福小語，讓顧客每次都有不同的驚喜與樂趣。這個活動則改為透過寫便利貼的方式，選出大家最有共鳴的笑話，交換給分。

活動目標
1. 暖身破冰活絡氣氛
2. 促進交流取得共識

▲ 兩兩分享笑話，看誰的比較有創意、比較好笑的給高分。

遊戲人數	30 人	建議場地	不拘	座位安排	不拘
遊戲時間	約 30 分鐘	需要器材	圓形便利貼、筆		
適合對象	★中高階主管 ★上班族 ★青少年 ☆視訊互動				
適用情境	活動初期、中期、後期。選出最有人氣的想法，取得團隊共識				

預備階段──寫笑話

1. 上課前分組，每組五～八人。
2. 帶領者事先收集笑話並分類列印，放在不同組別的桌上，每張清單上至少十則笑話供參考。
3. 請組長領取不同顏色的便利貼，同一組用同一顏色。
4. 每個人寫上一則自己認為有趣的笑話。正面寫題目，背面寫答案。例如：正面「布跟紙怕什麼？」反面「布怕一萬，紙怕萬一」。
5. 笑話來源不一定要抄寫清單，也可以自己收集，覺得好笑的。

第一階段──兩個笑話五塊錢

1. 請學員帶著手上的便利貼，跟其他組別的一位學員分享。
2. 兩個人互相分享笑話後，討論哪個笑話比較好笑。
3. 一起為這兩則笑話打分數，寫在便利貼背面，計分方式為加總分數，兩人總和五分，所以得分可能是 5 ＋ 0、4 ＋ 1、3 ＋ 2 等排列組合。為了清楚結算分數，可以簡寫＋ 5、＋ 4、＋ 3……。
4. 彼此分享、打過分數後，交換便利貼，帶著這張交換來的便利貼找下一個學員。
5. 直到這則笑話便利貼上累積至六個分數時，回到座位並加總成績。
6. 若人數不多且時間充足，結束後可視情況拿回自己的便利貼。

第二階段──最值錢笑話

1. 經過六輪交流，若每次每則笑話最高五分，最低零分，最高分者可以得到三十分。帶領者詢問，有沒有超過二十分的笑話。

2. 請當初寫下高分笑話的學員上台分享，或由帶領者分享更有效率。

3. 分享後把高分的笑話貼在牆上。

延伸
思考

【加法】
加單次的價格：兩個笑話共七元，共玩五回合，最高三十五元。
加交流的次數：共找十個人交流，適合時間充裕或人數多的場合。

【變化法】
正面寫題目，背面寫答案，答對一個加十分，答錯得零分。每則笑話都讓五個人猜過，將卡片正面寫上得分數，貼在白板上。適合課程收尾複習，帶領者準備好題目，讓學員輪流互問；可藉此知道什麼題目比較困難，哪些地方學員還不夠了解。猜燈謎也可用此方式操作。

【替換法】
名人金句：與課程主題相關的名言佳句，課前先列印出來讓大家參考。
好的政見：對班級經營的好意見，適合開課開學前使用。
好的反思：對某議題提出想法，彼此交流選出好想法。
好的影評：看完電影後的心得，寫下最有感觸的觀點。

動動腦，你還能想到哪些延伸活動呢？

帶領技巧

1. 選用圓形便利貼，更有早餐店飲料杯的帶入感。
2. 開始帶領前，先與學員示範，互相分享討論完，寫下分數並交換。
3. 若希望貼上白板後能夠看得更清楚，可用生日蛋糕紙盤，或更大的圓形圖紙，用粗彩色筆寫字。
4. 事先提醒因為每個人笑點不同，給分標準比較主觀，有些低分便利貼，不代表內容不好，只是比較沒有共鳴。同時進行反思，高分便利貼也不代表最好，只是在這次活動體驗中，大家比較接受，並不能代表全體意見。

問題引導

▶哪張便利貼讓你印象最深刻，上面寫了什麼？
▶那些最高分的便利貼內容，有哪些共同點？
▶當自己所寫的想法獲得很高評價時，心情如何？
▶人生中是否曾發生過自己的想法未被接受？當時的感受如何？
▶當別人未能接受自己想法時，如何讓自己心情好一點，或優化自己的想法？

你還能想到哪些問題呢？

莊老師分享

　　這個活動是在蘇文華 Wally 老師的課程上學到的，源自於印度遊戲設計大師 Thiagi 設計的活動「三十五分錢」。概念是一個想法七分錢，根據好感程度分配七分錢於兩張便利貼的內容上。

　　當初上課是運用於課程收尾的反思，蘇文華老師讓我們回顧當天的課程學習點，或寫下一個「行動方案」，並讓現場學員們互相交流。這樣的操作手法，快速讓同學們複習內容，在寫的過程中，先開啟學員第一層次的思考，再用說的開啟第二層次，將知識內化重組表達，換牌後再開啟第三層次，從別人觀點再強化學習的廣度。

　　我改變了其中的玩法，將七分錢簡化為五塊錢，分數更好計算。再加上早餐店飲料杯上的笑話靈感，鼓勵不太愛講話的學員，也能勇敢表達、樂於分享。

　　我以此活動開場，想不到效果極佳，一來笑話可以讓人放鬆、引起興趣，二來一句話很容易分享，現場氣氛不到十分鐘就活絡了起來。

6-5 上傳下載

不論是用畫的、用寫的或用說的,「上傳」自己的想法,「下載」他人的分享,彼此交流後再整合,不僅可以擴大自己的思考範圍,同時也能促進人我之間的互動反思。

活動目標

1. 更加深學習的記憶
2. 刺激不同反思模式
3. 欣賞他人心得分享

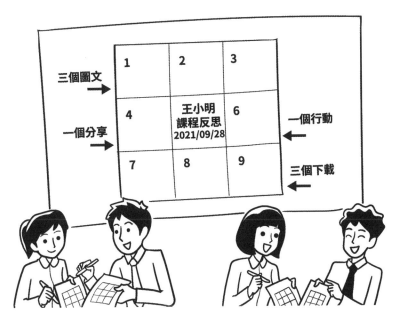

▲ 上傳下載九宮格,互相參考心得。

遊戲人數	30 人	建議場地	不拘	座位安排	不拘
遊戲時間	約 30 分鐘	需要器材	紙、筆		
適合對象	★中高階主管 ★上班族 ★青少年 ☆視訊互動				
適用情境	活動後期。回顧課程學習點,收穫想法交流				

1. 在白紙上畫下九宮格，中間的格子內寫上自己名字、日期，以及反思主題，範例可參見圖示。

2. 九宮格上方的三個格子（如圖示 1、2、3），畫下印象最深刻的學習畫面或概念。並在圖案下方，寫下簡單一句話註解。

3. 帶著自己的九宮格，找不同組別的三個人分享。每分享自己的一張圖，便同時「下載」對方的一張圖，複製在九宮格下方的三個格子內（如圖示 7、8、9）中。

4. 完成指定任務後，回到各組與組員分享印象最深刻、剛下載的一則圖文。同時從組員的分享中，下載一則新圖文複製在格子 4。

5. 格子 6 則寫下課程結束後，你會立即嘗試的行動，做什麼、怎麼做，並寫上日期與期限。

【加法】
用原子筆在個人的紙上先畫三格，接著帶領者發一張大海報紙給各小組，小組透過討論，選出最有共識的八個圖案，用彩色筆畫在海報紙上，繪製完成後，請各組派一名隊員帶著海報出來分享。

【減法】
從九宮格減少為六格或四格，可節省時間，也有較大空間可寫下更多建議與想法。

【替換法】
1. 全部下載內容為圖案，不附上文字。
2. 全部下載內容為文字，不附上圖案。

【變化法】

原先九宮格的內容分配是：姓名日期一格、行動一格、三格上傳內容、三格下載內容、一格組員內容。可依教學需求，扣除中間那格不動後，調整內容與比重。例如：

全下載：自己只畫一格，另外七格供下載用。

全反思：自己畫七格，留下一格下載用。

全行動：寫下自己的行動方案，離開教室第一步會做什麼？

組內傳：自己畫三格，其他由組員幫忙完成，可將自己的紙向右傳一個組員，一分鐘後再向右傳一個，直到九宮格畫滿為止。

動動腦，你還能想到哪些延伸活動呢？

帶領技巧

1. 九宮格紙可事先印好，建議 A4 大小一張剛剛好。
2. 若現場手繪，建議先準備粗細不同色筆，粗筆畫框線，細筆畫圖案。
3. 可先用簡報示範圖案，或由帶領者試畫，加深學員印象。
4. 提醒學員，這個遊戲不是美術競賽，盡力模仿即可。
5. 控制時間進度，不必等待全班都畫好三個，才開始操作活動。
6. 最後收尾讓全班都上台，分享自己的行動計畫。

問題引導

▶ 下載過程中，你有沒有什麼新發現？或看到什麼不同之處？
▶ 別人畫重點的地方，哪一個讓你特別印象深刻？
▶ 為什麼要用這麼多方式回顧課程？有什麼好處？
▶ 為什麼最後一格是行動？你認為反思和行動，何者重要？

你還能想到哪些問題呢？

莊老師分享

　　「上傳下載」這個活動是由我命名的，還記得那是二〇一七年我報名吳兆田老師的工作坊學習到的，兆田老師也是台灣體驗教育的重要先驅。那次工作坊中，有個「記憶窗戶」（Memory window）活動，概念是透過不同方式的刺激反思，從各種感官體驗中，加深學習的記憶深度。

　　經過研究證實，圖像式的視覺紀錄能夠強化學習效果，加深學習者印象，於是我改造這個「上傳下載」活動，讓同樣的訊息、不一樣的消息內容，不間斷且重複的上傳下載，其中運用多種層次的感官堆疊，共計有以下七個方式，包括：圖像產出、文字收斂、分享表達、下載不同的看見、轉述下載後的分享、選擇最有感的繪圖、自我反思行動等，讓學習者能獲得多層次的刺激。

　　我曾採用 APP 作為情境隱喻，改變其中一些規則，發現這樣的操作模式很適合課程反思討論，尤其是知識量大、重點多、畫面多，需要歸納統整的課程或旅程。例如：學校的期末反思、旅行印象最開心的畫面、畢業前最感謝的人事物、三天兩夜工作坊的課程統整、整本書閱讀的心得重點。

　　藉此活動讓學員的多元能力得以展現，有人擅長畫畫，有人擅長運用文字，有人擅長口說表達，有人擅長統整分享，讓不同的能力與專長，都可以同時有所發揮，也有不同的激盪，訓練出不同的反思模式，並培養欣賞他人的眼光，是一個相當適合歸納統整的反思活動。

6-6 接力寫手

白板筆就是你的接力棒,透過競速鬥智兩分鐘,除了分享自己所想到的,也透過他人的分享,看看哪些是自己沒想到的?團隊一起集思廣益,看誰下筆快、寫得多!

活動目標

1. 促進團隊的集思廣益
2. 短時間收集想法資訊
3. 複習並回顧學習成效

▲ 以四色白板筆為接力棒,大家輪流上台各抒己見。

遊戲人數	50 人	建議場地	不拘	座位安排	不拘
遊戲時間	約 20 分鐘	需要器材	白紙、海報、彩色筆、白板筆、黑/白板		
適合對象	★中高階主管 ★上班族 ★青少年 ★視訊互動				
適用情境	活動後期。回顧課程學習點,大家一起腦力激盪				

1. 帶領者拋出一個議題後，發下 A4 白紙，請各組集思廣益，並以條列 1、2、3、4 的方式列在紙上。例如：環保人人有責，請問在生活中如何節能減碳，減少能源浪費？
2. 帶領者將議題寫在白板上方，並於黑板由上至下，畫上區隔分組的直線。如分成四組，畫三條直線將大黑板分成四格，並標註 1、2、3、4。
3. 請各組成員討論棒次，準備四色白板筆代表每組顏色，也作為接力棒，每次輪一位組員上台寫想法。計時兩分鐘，若是輪到最後一棒，請再輪回第一棒上台繼續寫。
4. 每寫下一個想法得一分，若是其他組沒寫過的，該想法得兩分，加總後看哪組獲勝。
5. 帶領者帶領討論議題的發想與結果。

【替換法】
替換議題全班討論，分隔線作法如上，有幾組就畫出幾個區塊，每小組有一個區塊可以填寫答案，最後算出有效答案數量。這種分組競賽適用於以下情境：
❶ 創意發想：員工旅遊的型式？晚會表演的節目？如何讓陌生人認識你？
❷ 收集想法：讓班級更好的班規、認識社區的方式、媒體識讀為何重要？
❸ 趣味問答：讓別人開心的一句話？紅色的食物有哪些？減肥的方法？
❹ 知識搶答：亞洲有哪些國家？哺乳類動物有哪些？飲酒過量的結果？

【變化法】
多個議題全班討論，每一格都可自由填寫，發下屬於各

組別顏色的白板筆，接力上去寫，結算成績時，看哪一種顏色的答案最多獲勝。例如：如果你是這位詩人，閱讀歐陽修的〈醉翁亭記〉後，心情感受如何？如果他是你的好朋友，你有什麼話想對他說？身處這個時代，你有哪些煩惱？現實生活中除了寫作，還有哪些方法可以解愁、降低壓力？

【視訊互動】

1. 帶領者先開好一個 Jamboard 白板，畫線為四等分後，發送網址給學員。
2. 運用共創白板便利貼功能，將四格分成黃、綠、藍、紅四組。
3. 限時兩分鐘，看哪一組可以累積到最多不同想法的便利貼。
4. 時間結束時，帶領者將畫面截圖貼上 PPT 簡報，避免有人多作答或亂版面。
5. 歸納統整各組寫得不錯的便利貼，請便利貼原主人分享想法。

動動腦，你還能想到哪些延伸活動呢？

**帶領
技巧**

1. 寫在白板上的文字，以能讓台下看清楚為原則。
2. 白板或黑板的橫幅要夠寬，為避免擁擠，評估一次能
 幾個人上台，就準備多少顏色的白板筆。如此顏色更
 加鮮明，能分辨組別。
3. 學員寫白板前，應給足討論時間。
4. 遊戲結束後提醒學員，遊戲重點不在於輸贏成敗，而是
 收集到很多很棒的想法，更重要的是大家發想的過程。
5. 可針對遊戲結束後的產出，再延伸討論。

**問題
引導**

▶活動中，有沒有人想法跟你相同？
▶當你看見大家的想法時，有沒有值得學習的地方？
▶小組討論過程中，誰負責帶領討論？誰主動提出想法？
 誰負責寫？
▶你在「接力寫手」活動中扮演什麼角色？你覺得還可以
 為團隊做什麼？
▶這樣的創意發想接力活動有哪些優點？

你還能想到哪些問題呢？

 莊老師分享

　　「接力寫手」可以在短時間內迅速收集不同的訊息，考驗學員的手腳速度，更激發團隊的腦力激盪，促進凝聚，還能同時看到不同組別的角度與看法，是個刺激的分組競速遊戲。

　　我常常運用在課程最後的反思回顧，請大家思考四個問題：今天體驗了哪些活動？運用哪些教學技巧？如何精進帶領技巧？請用兩個字來形容這堂課程的心得。

　　這類競速鬥智的活動，若少了「討論」的步驟，就不容易深入，建議在操作「接力寫手」前，組內預留五分鐘，讓大家仔細討論思考帶領者提出的議題，並寫在小組的紀錄紙上後才出發。短短兩分鐘的遊戲很快結束，總會看到寫得滿滿的各種反思與想法。

　　類似這樣草船借箭的活動很多，我特別喜歡「接力寫手」的主要原因，在於大家會因為其他組積極的速度，自己也賣力地發想填寫，其他組員也沒閒著，不但要準備起跑出發，也要當智囊團，觀察白板上已經寫好的答案，適時地指引提示同伴。

　　直到最後寫滿牆面，學員紛紛拿出手機拍下整面牆，而且透過手寫動作，更能加深印象，特別有感。最後大家往往不再計較輸贏，因為討論的過程、急中生智的歷程、快速回顧的流程，全班都是統整學習成果的贏家。

6-7 紙盤 Take and Talk

人人都喜歡收到祝福，在便利貼上寫一段祝福的話貼在盤子上，聽到鈴聲響起，再換一個盤子寫下祝福。看似隨手的祝福，簡單的文字，卻能讓人帶走暖暖的感受。

活動目標

1. 給予夥伴祝福與感謝
2. 自我反思與集思廣益
3. 思考自己的精進點

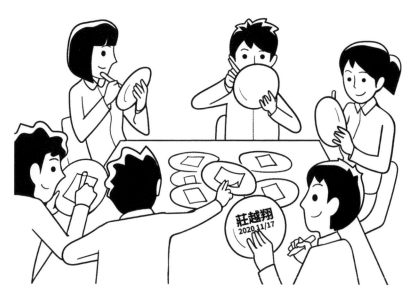

▲ 紙盤中間貼一張便利貼，給予回饋後再拿起另一個盤子。

遊戲人數	50 人	建議場地	教室	座位安排	不拘
遊戲時間	約 30 分鐘	需要器材	手搖鈴、蛋糕紙盤、便利貼		
適合對象	★中高階主管 ★上班族 ★青少年 ☆視訊互動				
適用情境	活動中後期。畢業回饋、期末互評、營期收尾反思				

**活動
流程**

預備階段──製作個人紙盤

1. 準備一疊紙盤，每個人發一個紙盤。
2. 請大家在盤子底部寫上姓名，加上當天日期（年月日）。
3. 每個紙盤正面貼上一張便利貼。
4. 將盤子連同便利貼，放在教室中央的大桌上。

活動階段

1. 每個人隨機抽走一個（其他人的）盤子，在便利貼上寫下對這個人的「回饋」，寫完後放回大桌上。
2. 等到下一次手搖鈴響，再拿一個新盤子。根據以下流程的題目各操作兩次。
3. 第一回合請在便利貼正面寫上紙盤主人在課程／活動中做了什麼很棒的事值得稱讚，值得嘉許。
4. 第二回合請寫在便利貼正面：紙盤主人有幫助你什麼事嗎？請寫上你的感謝。
5. 第三回合請掀開便利貼，「寫在盤子上」並用便利貼蓋起來，針對紙盤主人有沒有需要進步的地方，寫下一個建議，讓他變得更好。
6. 拿起一個新紙盤，把這個盤子交還給原主人，並對他說一句祝福的話。

**延伸
思考**

【加法】

以三種顏色便利貼代表三個題目，將不同顏色代表的題目寫在黑板或投影幕上，拿到紙盤選擇一張還沒被寫滿的便利貼，寫完後再貼回盤子上。

【減法】

全班圍成一大圈，按照順序往右傳一個，聽到鈴聲後往右再傳一個。

【替換法】

更換題目，寫下一句對紙盤主人的第一印象、對紙盤主人的感覺，或者這段時間相處下來帶給你什麼感覺？寫下一句對紙盤主人的祝福，送他一個願望等等。

【變化法】

把紙盤全部擺在地上，像是逛跳蚤市場一樣，在周遭隨機走動，隨機找不同的盤子回應，撿起來寫再放回去。此種玩法不受鈴聲限制。

動動腦，你還能想到哪些延伸活動呢？

1. 紙盤上的便利貼紙，若是一張不夠寫時，可多貼一張預備。
2. 留意便利貼黏性是否牢固，可用膠帶做加強。
3. 便利貼的顏色可以更多元，增加繽紛感覺，較容易辨識，不會誤拿。
4. 有些紙盤面比較光滑，建議用油性筆寫。
5. 鈴聲象徵轉換盤子，響一聲代表剩下二十秒，響兩聲時才正式交換。提醒不要響一聲就交換，避免造成趕時間的急迫感，無法好好寫。
6. 盤子重複使用，可減少浪費，或多貼幾張便利貼作為底部簽名用，並提醒學員不要在盤子的任何地方寫字。

▶你的紙盤上收到哪些訊息？感覺如何？

▶你喜歡其他同學的回應嗎？為什麼？

▶如果再操作一次同樣的活動，你希望自己的盤子上增加什麼呢？

▶要做哪些行動，才會讓這些好的特質或印象留在他人心中呢？

你還能想到哪些問題呢？

莊老師分享

　　我曾在學期末最後一週,在學校班級操作「紙盤 Take and Talk」活動。只見蛋糕紙盤上的便利貼寫得密密麻麻,學生們聽到鈴聲響起,熟練地轉換紙盤,又寫上新的反饋。內容包羅萬象,回饋滿滿,像是:沒嗆過老師、很大方、融入班級課程用心積極、謝謝你分享零食、謝謝你讓班上的氣氛變好、謝謝你英文課時幫我翻譯、謝謝你幫我數學作業、謝謝你陪我談心事、希望你正面一點、希望你講話小聲一點……。

　　稱讚與感謝變得顯而易見,也讓建議與祝福保有一些隱私,更重要的是,每次隨機拿盤子,讓每個人都有回饋的機會,不會只跟自己熟悉或喜歡的人回饋,更不會有特定學生完全沒收到回饋的情形。

　　活動最後,將所有紙盤集中在一張桌子上,同樣隨機拿起一個不是自己的盤子,看看紙盤主人是誰,親手交還對方,並給予一句謝謝或祝福。

　　我相信,當對方收到大家的回饋,再回頭想想自己與他人共處的日常,做了哪些好事?有哪些需要改進的地方?下次會記得,要讓人更記得你的好,讓自己變更好。

6-8 揮別病毒

二○二○年全球新冠疫情肆虐,從城市鄉鎮擴散到各個國家,人人自危。各國政府無不希望在這場防疫之戰中保護人民、抗疫成功。與病毒對抗人人有責,讓我們一起跟病毒揮手說再見。

活動目標

1. **防疫不分你我,人人有責**
2. **先照顧自己,再照顧他人**
3. **勿散播謠言,學習同理心**

▲ 手掌上貼一個圓點貼紙,抽撲克牌確認角色後跟其他人打招呼。

遊戲人數	30 人	建議場地	平面空間	座位安排	不拘
遊戲時間	約 30 分鐘	需要器材	撲克牌、圓點貼紙、時鐘		
適合對象	★中高階主管 ★上班族 ★青少年 ☆視訊互動				
適用情境	活動初期。疫情擴散前還在校時的衛教宣導				

準備階段──遊戲規則

1. 帶領者視學員人數準備撲克牌。例如：全班二十人，便準備二十張撲克牌，其中包含一張 K，其餘都是數字，隨機發給學員。

2. 撲克牌 K 在遊戲中代表新冠病毒，拿到 K 的人，目標是要把病毒傳染給其他學員，也就是拿著數字牌的村民們。

3. 每個人在手心貼上象徵帶原體／被感染者的「紅點」貼紙一張，貼在左右手皆可，活動過程中，也可換手貼。

第一階段──疫情四起

1. 帶領者宣布遊戲開始後，學員隨機找人伸手揮揮手說：「哈囉！」

2. 村民揮動沒有紅點的手打招呼，病毒 K 則必須揮動貼有紅點的手。

3. 村民只要看到紅點，表示自己被感染，便改揮動貼有紅點的手，開始傳染給其他村民。打招呼過程中必須面對面，不可迴避或閉眼。

4. 限時三十秒，遊戲結束時，看一共有多少人被傳染。這個階段的遊戲沒有輸贏，甚至讓全班知道 K 是誰都可以，目的在讓學員熟悉手上紅點的用法。

5. 帶領者與學員進行反思，在此階段要注意兩個重點：

❶ 病毒擴散的速度：一開始疫情之所以擴散，是不是因為沒有積極處理，直到擴散嚴重時才啟動防疫計畫，亡羊補牢。

❷ 沒被感染的人「在幹嘛」？觀察未被「病毒」感染的學員，他們採取哪些措施，是躲到牆角或走入人群，以降低被感染風險？請所有學員務必在現場走動，並逢人說：「哈囉！」

第二階段──跟疫情賽跑

1. 全班二十人便準備二十張撲克牌，全班隨機抽牌。其中有一張 K 是病毒（不公開身分），一張 A 當防疫隊長，公開身分並拿著時鐘，象徵這場比賽是跟時間賽跑。

2. 遊戲開始，全體人員四處走動，逢人揮手說哈囉。病毒 K 的目標是傳染給全部村民，此時的 K 可決定要舉起有紅點的手，或隱藏身分舉起沒有紅點的手打招呼。在此階段被傳染的村民要直接大喊：「啊～我陣亡了！」

3. 防疫隊長 A 的任務是抓到病毒 K。在有人陣亡後，此時帶領者吹哨喊暫停：「村民小明確診了，請問防疫隊長要不要指認（病毒）？」

4. 在遊戲中，只要有村民陣亡，A 就可以跳出來指認誰是病毒。但若是指認錯誤，會害到該村民也陣亡，在此階段防疫隊長可以自由走動，不會受到病毒 K 所感染。

5. 被傳染的村民會進到隔離區，象徵此階段陣亡，之後只可在該區觀察，不可說話。

6. 帶領者與學員進行反思，同樣有兩個重點：

 ❶ 陣亡區的視角：也就是所謂的隔離區。訪問第一位被感染者，看其他人在場上玩得很開心，到處走動的心情如何？換個角度，現實社會中，大部分人或許從未注意那些角落跟自己無關的隔離者，也無法體會他們渴望自由的心情。

 ❷ 防疫隊長的判斷：當學員人數超過二十人，防疫更加辛苦，防疫人員無法迅速準確地找到病毒，況且病毒可以偽裝成村民身分，舉沒有紅點的手打招呼。當你發現防疫隊長錯誤判斷，誤認病毒，會怎麼做呢？換位思考一下，如果你是防疫人員，會做得更好嗎？或者更能體諒對方的辛勞與難處。

第三階段──全民抗疫

疫情已經開始蔓延，村民覺醒要一起對抗疫情。

1. K 增加為三張，代表「三個病毒帶源」，目標是感染所有人，包含防疫隊長。

2. A 增加為三張，代表「三個抗疫專家」，目標是指認出 K，此階段可隱藏身分。

3. 若有人在此回合陣亡，村民可指認，抗疫專家 A 隨時皆可指認。

4. 村民若指認錯誤，也會「陣亡」進到隔離區，象徵散播假消息。

5. 可參考口令：天黑請閉眼，全班請面壁或面窗，請病毒 K 張眼互看，避免過程中誤殺。（待彼此確認後，繼續口令）天亮請睜眼，開始病毒揮手哈囉！

6. 此階段有兩個反思重點：

 ❶ 村民的謠言：為什麼老師要設計村民指認錯誤後，也要受罰？有些人是被村民的謠言所害，象徵散播假消息者，應予以懲戒。

 ❷ 村民的助攻：村民加入指認，或只有防疫人員獨立作業，比較容易抓到病毒？答案顯而易見，對抗疫情要靠大家，才能更有效地控制住疫情不致擴散。

第四階段──稀缺的醫療資源

疫情期間，若醫護人員也被傳染導致院內感染，後果將不堪設想。

1. 所有人在沒貼紅點的手上，增加一張藍色貼紙，代表醫護人員。

2. 準備二十張牌，十張奇數代表病毒，十張偶數代表醫護，隨機抽牌決定角色。

3. 「醫護人員」揮動藍色的那隻手，即可醫治所有人，

包含病毒帶原者。「帶原者」揮動紅色點點那隻手，亦可感染醫護人員。

4. 感染與被醫治的判斷是，誰先舉手看到對方的點，就會被醫治或被感染。被感染後不會進到隔離區，而是像第一階段，具備再感染的能力。

5. 此階段不用指認的人，純粹由醫護人員對戰帶原者。限時一分鐘，看醫護戰勝疫情或病毒毒害全場。

6. 此階段有兩個反思重點：

❶ 珍惜醫療資源：疫情擴散速度驚人，光是醫療人員根本無法與病毒抗衡。反觀自己，在醫療資源有限情形下，更該珍惜現有醫療資源。

❷ 別讓醫護孤軍奮戰：刻意讓病毒占一半人數，醫護很容易被感染。此外抽離防疫隊長、村民指認的功能，象徵抗疫是全民的事情，保護好自己就是醫師的好隊友，如果行有餘力還能照顧他人，便是這片淨土的神隊友。

延伸思考

【減法】
可挑選其中一個或兩個階段操作，讓學員有防疫意識即可。

【加法】
新增 Joker 鬼牌角色，進場散播假消息，可亂指認他人為帶原者，自己可扮演帶原者也可扮演一般村民。帶著學員思考真實的世界中有沒有類似的狀況？

【結合法】
將第四階段的藍點貼紙隱喻成疫苗，象徵疫苗注射普及率越高，越能遠離染疫風險。

動動腦，你還能想到哪些延伸活動呢？

帶領技巧

1. 建議帶領者在操作活動之前，先熟悉「狼人殺」的遊戲規則，可以查詢相關 Youtube 影片參考，如此更有帶入感。
2. 各階段可拆分開來玩，若時間有限，可選前兩階段操作即可。
3. 課程時間有限，大部分人都是扮演村民，無法體驗到特殊角色，若要讓大家比較有參與感，第三階段可以操作數次，或自己增加角色。

問題引導

▶ 你期待抽到哪個角色嗎？為什麼？
▶ 抽到特殊角色，例如病毒、防疫隊長時，你的心情如何？為什麼？
▶ 當你被隔離時，看其他人繼續玩遊戲，感覺如何？
▶ 你覺得這個活動有何啟發？真實生活也是如此嗎？
▶ 如果疫情變嚴重了，我們如何保護自己也幫助他人？

你還能想到哪些問題呢？

 莊老師分享

「揮別病毒」是我在團體動力課上，藉由狼人殺的遊戲規則，帶入疫情防治的引起動機活動，不熟悉狼人殺的朋友可以先在 Youtube 搜尋狼人殺。活動主要傳遞三件事：

一、照顧好自己，再照顧好他人：關於對抗疫情這件事，病毒不會選擇對象，不論你的年齡大小、家境貧富，也不論宗教信仰等等，都可能被傳染；所以先照顧好自己，才不會造成他人困擾，甚至可以彼此提醒照應，當個神隊友。

二、假消息蔓延，我不要成為造謠者：疫情蔓延之際，假消息也同樣被不知情的人們所傳送。有時候，我們不是被病毒殺死的，而是被不存在的恐懼害死的，願我們能有足夠的媒體識讀能力，也讓自己分享文章和傳送訊息時，可以多思考、查證一下事實與真相。

三、用感謝的心，肯定抗疫的人：謝天謝地，謝謝辛苦用心防疫的人們。就像我們能重回校園、走進教室上課，要感謝太多的人，從門口警衛，到衛生組長到主任，到整個行政處室老師們，還有班導、同學們……，真心感謝每一次共學的時刻與緣分。

每次見面，彼此揮手說聲「你好」，揮揮手說聲「明天見」。真心希望，明天，我還能見到你。

6-9 消失的字母

字母村裡住著二十六個字母,在一個夜裡走丟了幾個字母,大家得要摸黑找出來,請大家閉上眼睛,只透過觸摸字母拼圖,與團隊一起找出消失的字母吧!

活動目標

1. 培養團隊溝通力
2. 凝聚團隊的共識
3. 了解傾聽的重要

▲ 閉上眼睛拿取字母拼圖,找出消失的字母是哪一個。

遊戲人數	30 人	建議場地	平坦空間	座位安排	分組圍圈
遊戲時間	約 30 分鐘	需要器材	字母拼圖		
適合對象	★中高階主管 ★上班族 ★青少年 ☆視訊互動				
適用情境	活動中期。團隊溝通課程、專注傾聽練習				

預備階段

1. 將全體學員分組，每組最多十五人，最少五人。
2. 將 A ～ Z 的二十六個字母小拼圖，發給小隊。
3. 請小隊觀察二十六片字母拼圖兩分鐘，觀察越仔細，越有助於接下來的競賽進行。
4. 帶領者收回二十六片字母拼圖，並清點是否齊全。

第一階段——抽走一個字母

1. 帶領者先抽走一個字母。假設抽掉的是「I」。
2. 帶領者宣告：「天黑請閉眼。」所有人閉上雙眼。
3. 請所有學員做出稍息動作，雙手放在後腰上、手掌朝上。帶領者在每位學員手中隨機放上一～三片字母拼圖。
4. 發拼圖的過程中，學員可以觸摸字母拼圖，但不可發出任何聲音。
5. 當帶領者確認每個人都拿到拼圖後宣布：「昨晚有一個字母消失了！請大家幫忙找回來。」強調只能透過「講話與觸摸拼圖」的方式回應，請組員們開始討論。遊戲過程中不可張開雙眼，直到找出遺失的字母。
6. 找出消失的字母後，記下各組完成的時間，同時等待尚未完成的組別。

第二階段——抽走兩個字母

1. 帶領者提問：如果再玩一次，怎麼做會更快？剛剛在團隊中，你們做了什麼有助於活動更快完成？哪些行為導致完成時間更慢？
2. 帶領者抽走兩個字母。依照第一階段流程，開始討論遺失的字母。
3. 記下各組完成的時間，同時等待尚未完成的組別。

第三階段──抽走四個字母

1. 帶領者提問：這一階段的操作經驗，跟第一階段有何差別？你們的團隊在哪些方面更進步了？請討論如何溝通更加有效？溝通時你的感覺如何？
2. 帶領者抽走四個字母。依照第一階段流程，開始討論遺失的字母。
3. 記下各組完成的時間，同時等待尚未完成的組別。

延伸
思考

【加法】

增加遺失拼圖的總數量，建議不要超過十三張。

【減法】

1. 全員不用閉眼，直接討論，當作暖身回合，讓大家熟悉字母，可看可說話。
2. 討論過程中，所有的字母拼圖都必須放在身後或口袋裡面、桌子下方；基本原則是每位學員都不可以直接看到手上的字母。

【結合法】

用字母拼湊出團隊溝通意義，例如：

兩字：按照字母順序排 EW → WE、SU → US

四字：AETM→ TEAM、AERD → READ、AEHR→HEAR

六字：EILNST→ LISTEN／SILENT、ACEGHN→CHANGE

【替換法】

更換物件為ㄅㄆㄇ拼圖、數字拼圖，或七角板拼圖等等。

【變化法】

團隊之間競賽，由帶領者指定該回合消失的字母字數，討論要抽走哪幾個字母，再將拼圖交給另一組。

動動腦，你還能想到哪些延伸活動呢？

帶領技巧

1. 帶領者可以準備眼罩，學員不用將手背到身後，活動起來較舒服。
2. 若是組別較多，可安排協助發拼圖的助教、減少參與者等待開始說話的時間。
3. 將連續的字母拆開後，再發給同一個人，若依字母排序會降低挑戰難度。
4. 帶領者準備哨子或手搖鈴，作為計時開始與結束的訊號。
5. 若超過三組以上，建議將團隊座位距離拉開，避免干擾。
6. 分組競賽用同樣的題目有助於控場，用不同的題目可避免偷聽。
7. 若組別人數太多，可安排幾個觀察者注意各組溝通互動過程，不可提供想法或建議，並在結束時分享觀察。

問題引導

▶ 活動過程中，誰先開口說話？
▶ 第一階段的前三十秒，大家都在說什麼？團隊做了什麼？
▶ 誰先跳出來領導大家？他做了什麼？團隊少了領導會變怎樣？
▶ 找到消失字母的關鍵為何？成功的團隊與溝通需要什麼？
▶ 剛剛我們花了很多時間做什麼？溝通上有什麼問題嗎？
▶ 生活中有沒有類似狀況？你還想到哪些呢？

你還能想到哪些問題呢？

莊老師分享

　　我曾在不同年齡層的學員課程中操作過這個活動，不論是小學生、研究生到企業員工，不論年齡大小，活動一開始時都出現「各說各話」的狀況，先急著講出自己的字母，缺乏有人統整歸納。但是通常經過一分鐘後，會有人適時跳出來控制流程、提醒大家輪流講話，專心聽別人怎麼說。

　　最初操作「消失的字母」，是用於大學生社團幹部訓練，有些成員很「擅長說」，有些人明明知道「又不說」，有些人自以為知道「把話說錯」，這些都是日常會出現的溝通阻礙。

　　另外，我慢慢開始將想傳遞的主題文字更進一步連結。例如：第一階段遺失的字母可能是「I」、第二階段「AEMT」、第三階段「EILSTN」。並且請問學員，如果重新拼湊這些字母，會出現什麼字？漸漸的，大家也在刻意引導下，有了不同的思考。

　　當與人溝通前，要先放掉自己，就是「I」。如果不放下自己，帶入自己的預設觀點，那很容易只講自己，聽不見別人的話。就像第一階段時，大家都只想被聽見，自說自話，無視於他人。

　　「TEAM」是當我們可以放掉自己的成見，先不要回到自己，輪到自己講話的時候才開口，專注聽一個人帶領，聽他人分享。當我們願意傾聽，專注記憶訊息，並找到共識，一起合作完成，縮小個人用心投入，團隊就開始慢慢形成。

　　「LISTEN+SILENT」則是傾聽的力量。溝通是雙向的，有說，也有聽。學好溝通前，必須先是一位好的傾聽者，願意專注聽他人的訊息並給予尊重，當他人講話時不要打斷，保持安靜。溝通上往往出現失敗，不是在於聽，而是在於說出不適切的話語，傷害他人。

第 **7** 章

感覺分享

此刻的你心情如何？
是快樂、開心、悲傷、生氣，還是有一點煩悶？
在這一章，可以學習如何分享感覺。
我相信，情緒需要出口，
心情需要照顧，讓情緒清楚地呈現，
讓分享安全地被聽見，先照顧好心情，
更能辦好生活中的事情。

7-1 情緒變臉

同一句話，在不同情緒下說，會讓人接收到不同能量的訊息。透過這個活動，讓我們自我覺察如何正確表達情緒，讓聽到話的對方能接收到我們真正想表達的訊息，而不會誤會。

活動目標

1. 暖身破冰並促進交流
2. 練習表達自己的感受
3. 覺察他人的不同情緒

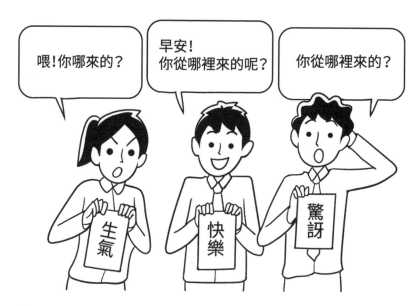

▲ 隨機抽卡，請用指定的情緒與其他學員問候交流。

遊戲人數	不限	建議場地	不拘	座位安排	不拘
遊戲時間	約 10 分鐘	需要器材	情緒卡		
適合對象	★中高階主管 ★上班族 ★青少年 ★視訊互動				
適用情境	活動初期。暖身破冰時、情緒管理課程、人際互動課程				

活動流程

預備階段──示範情緒一句話

1. 帶領者隨機抽出一張情緒卡，並用該情緒說：「你是哪裡來的？」
2. 請一位學員擔任回應者，並抽出一張情緒卡，回應者要模仿帶領者的口氣回答。例如：帶領者用生氣的口氣問：「喂，你是哪裡來？」回應者同樣用生氣的口氣答：「我台北來的啦！」接著，換回應者用手上的情緒卡反問帶領者：「那你從哪裡來的？」帶領者用同樣的情緒回應：「我從新竹來的喔！」
3. 當雙方完成問候與回應後，互相交換卡片，再拿著這張情緒卡尋找下一位。

第一階段──模仿對方情緒回應

1. 隨機發給每人一張情緒卡。
2. 指定一句問別人的話，像是「你吃飽了沒？」、「你從哪裡來？」
3. 找五個人互相問候交換情緒卡後，回到座位。
4. 剛剛分享時，你演出哪些情緒？對哪一種情緒印象最深刻？過程中，是否會受到對方情緒影響到自己的回應方式？生活中有沒有類似這種經驗？

第二階段──用自己的情緒回應

1. 用自己手上的情緒卡回應，不必模仿對方的情緒。
2. 互相問候完再交換情緒卡，接著再找五個人分享後，回到座位。
3. 哪些情緒不適用於活動中所引用的這句話？這句話會讓人覺得不舒服或厭惡？你覺得哪種情緒很適合這句話？你喜歡別人用什麼情緒問候？

【加法】

互相問候完後，猜猜對方的卡片是什麼情緒。

【減法】

問句改成問候，無須回應，兩人都講同一句話。例如：早安、晚安、你好、謝謝、對不起、要認真上課唷、再見、下次再聯絡、早點睡。

【逆向法】

拿一張情緒卡，過程中不換牌，一直用同樣的情緒跟他人互動。

【替換法】

更換問話內容。例如：你放假去哪玩？你假日吃了什麼美食？放假時看了什麼電影、電視劇、卡通？你的興趣是什麼？你喜歡的食物是什麼？你平常做什麼運動？

【視訊互動】

換簡報猜表情

1. 帶領者先將多種人臉表情照片製作成多頁 PPT，一頁一張表情（不附上文字）。

2. 請全體學員打開鏡頭，模擬照片中人臉的情緒來說話。

3. 先點選一個比較活潑且表情豐富的學員打開麥克風，跟帶領者互動作為示範。

4. 每次線上互動都是一對一，雙方結束一次對話，請學員們在聊天室留言猜猜看，這樣的表情與說話口氣代表什麼情緒？

5. 大家猜完後，由帶領者揭曉答案，並請互動者自己說出感受，換一頁新的 PPT 輪下一組。

動動腦，你還能想到哪些延伸活動呢？

帶領技巧

1. 預先準備的情緒卡必須足夠全員使用，並事先篩選，拿掉較難表現或複雜的情緒卡。例如：尷尬、忌妒、靦腆、彆扭、溫暖、滿足、勇敢等等。
2. 挑選較容易表現的數種情緒開場暖身，像是開心、悲傷、憤怒、討厭和驚訝，後續再加入更多的情緒表現。
3. 找一位比較能表現情緒的學員示範，讓其他學員更容易進入狀況。
4. 情緒卡上若有真實的面貌表情，能讓拿到的人更知道如何表現。

問題引導

▶印象最深刻的情緒是什麼？
▶有沒有哪種情緒很難表現？這種情緒適用在什麼情境？
▶你遇過常用「憤怒」情緒對話的人嗎？感覺如何？
▶為什麼要察言觀色？覺察他人的情緒有什麼好處？
▶你容易受到其他人情緒的影響嗎？如果帶著憤怒的情緒溝通，可能會有什麼結果？

你還能想到哪些問題呢？

 莊老師分享

美國著名心理學家保羅・艾克曼（Paul Ekman），致力於研究人類的情緒與面部表情，他提出人類包含六種基本情緒：快樂、悲傷、憤怒、恐懼、厭惡和驚奇。皮克斯經典動畫《腦筋急轉彎》就運用了其中五種，塑造了樂樂、憂憂、怒怒、驚驚、厭厭五個角色，其中「驚驚」這個角色融合了恐懼與驚訝。

其實，人類情緒複雜且豐富，絕對不只上述五種。就像課堂上，我也會遇到一群「封閉感覺」、「説不出感受」、「拒絕分享」的族群，活動過後也很難覺察他們真實的感受。後來我運用情緒變臉活動，讓不擅長表達感受，或羞於表達情感的人能夠具體回應，讓他們的感覺被知道，甚至還有回應。也藉此讓學員對情緒有不同的認識，更懂得察言觀色，用適合的情緒來回應他人。

「情緒變臉」很適合用於暖場破冰，透過不同的問候語設計，讓學員們彼此交流回應。我希望藉此遊戲傳遞三個重點：

一、照顧好心情，更能夠專心。每個人帶著不同的心情來到課堂上，請大家先放下之前的情緒，先收心了才能專心。

二、主動找人連結，多多關心。覺察夥伴們的感受，多多交流，關心彼此的需求。

三、專注情緒，控制脾氣。我們無法控制天氣，但能好好控制自己脾氣，用適合的情緒講適切的話。

這裡的課前提醒，並不是要大家收起生氣難過的負面情緒，而是真實地覺察各種不同的感受，同時關心夥伴之間的心情。我相信把心情照顧好，更有助於提升學習效率與安頓教室的學習氣氛。

情緒車站

「情緒車站」是一個讓「感覺動起來」的延伸活動。情緒就像是一輛列車，而我們是列車的車長，即將啟動情緒的探索之旅，請選擇自己真實的感受，停在最貼近自己的情緒站牌前。

活動目標

1. 表達自己的情緒
2. 同理他人的感受

▲ 今天，你想停靠在哪個「情緒車站」呢？

遊戲人數	30 人	建議場地	平面空地	座位安排	不拘
遊戲時間	約 20 分鐘	需要器材	情緒卡		
適合對象	★中高階主管 ★上班族 ★青少年 ★視訊互動				
適用情境	活動初期破冰。中期分享事件感受，後期課程回饋				

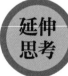

活動流程

第一階段──情緒車站

1. 挑出十五種不同的情緒卡放地上，圍成一個放射狀的圓形，每張卡代表不同的「情緒車站」。
2. 帶領者先描述一個情境。例如：當你發現自己中了樂透，獲得兩億元彩金，當下感受如何？
3. 請每個人移動到該情緒卡前排隊。
4. 帶領者訪問學員們的感受，並分享原因。
5. 請學員們反思，為什麼同一個事件大家會有不同感受？同樣的情緒背後，為什麼會有不同的原因？
6. 接著，再繼續操作下一個情境。

第二階段──同理站長

1. 選一位情緒站長，出一道情境題。
2. 請站長先選兩個與這個情境相關的情緒、感受。
3. 請學員以站長的角度猜猜看，站長會選哪一個？
4. 當大家完成移動並排好隊，由站長公布正確答案。猜對得一分。
5. 請大家猜猜看，站長為什麼會選擇這樣的情緒，猜對再得一分。

延伸思考

【減法】

若現場空間有限，以組別為單位，將情緒卡放在小組桌上，改用手指向卡牌的方式進行。

【替換法】

在活動前，先在教室牆壁貼好情緒卡，高度約比一般人身高再高一點的位置。帶領者事先預備好環境，活動規則操作更簡易。此種玩法教室中間要清空，留出足夠空間才有地方排隊。

【結合法】

學員自訂事件，把最近自己很有感的事情寫在便利貼上，隨機抽出一張便利貼，請大家猜猜看這個便利貼主人的心情如何。此種玩法重在練習同理他人，感覺他人的感受。

【視訊互動】

換簡報猜表情

1. 網路上搜尋九宮格或十六宮格的人臉表情圖片，編號後製作成一頁 PPT。
2. 請全體學員選擇一個最符合自己感覺的表情，並把號碼打在聊天室中。
3. 挑選最多人選擇的號碼，訪問其中兩位學員，請他分享這個表情是什麼意思？
4. 再請同學們為自己前面選擇的數字，加上文字說明，並打在聊天室當中。
5. 帶領者後續可引導學員，為什麼同樣的表情會有不同的感受？

動動腦，你還能想到哪些延伸活動呢？

帶領技巧

1. 直接把情緒卡貼在「椅背」上，讓大家易於看見。若沒有椅子，放在地板上也能營造出另一種效果。
2. 如果時間足夠，讓每個人都拿著一張情緒卡圍成圈，念出自己的情緒卡，之後放在腳尖前方，有助於讓大家清楚該情緒的位置。
3. 選擇情緒感受後，在學員移動前，帶領者可先提醒：
 ❶ 情緒感受沒有對錯，尊重每個人的選擇。
 ❷ 要與自己的經驗連結，肯定自己的感受。
 ❸ 面對自己真實的感受，不必和他人一樣。
4. 參考題庫：完成一件準備好久的事，你的感覺如何？最心愛的寵物離世，你的感覺如何？外面下著豪雨，你卻必須外出工作的感覺如何？你在馬拉松比賽中，突破個人最佳紀錄，你的感覺如何？熬夜準備的提案卻被主管退回，你的感覺如何？因為疫情影響經濟活動，許多人因此失業了，你的感覺如何？

問題引導

▶為什麼了解情緒很重要？為什麼表達感受也很重要？
▶為什麼同一件事，不同的人會有這麼多不同的感受？
▶當很多人與你相同或不同時，感覺如何？
▶當別人能清楚說出你內在的感受，感覺如何？

你還能想到哪些問題呢？

 莊老師分享

你是否有過這樣的經驗？台上講得天花亂墜，台下聽眾卻「已讀不回」，留下尷尬的氣氛，眼神想討個回答，還找不到交集。

「你有什麼感覺？」是課堂上我最常用的問句之一。不過有時候，就真的沒人回應，追究其因，可能是素材刺激太少，讓聽眾無感；或者帶領者提供時間不夠，大家還在思考；或者學員不擅長表達，不喜歡面對群眾；甚至有人擔心說了蠢答案，被他人笑；最糟糕的，莫過於學員不喜歡老師，就是不想回應你。

以上幾種狀態，原因不同，但卻產生同樣的結果——「感覺沒有表達出來」。

「情緒車站」有很多優點，讓感覺變得可見，讓反思變得動態具體，讓不喜發言的學員有機會表達，讓分享變得多元且有趣。每個參與者都是感覺的主人，選擇最貼近自己感受的同時，可以看看誰跟你有同感，誰又跟你觀點不同，學習表達自己的真實感受，也尊重他人的心情與我不同。當你看到全班都在走動，那些平常比較被動的，也會跟著走。

想知道、聽到學員們有什麼感覺，又要顧及全班心理上的安全感，不妨嘗試「情緒車站」的活動延伸方法。我在下一篇的「預約心情」中，就是運用此種方法，讓大家可以想像結束時的心情感受。

7-3 預約心情

延伸閱讀

不論你帶著什麼樣的心情走進這間教室,開啟一整天的課程,你希望課程結束時帶著什麼樣的心情離開?為自己的心情留個位置,在課程結束前就先預約起來。

活動目標

1. **覺察當下的情緒**
2. **預設期待的心情**
3. **具體的行動方案**

▲ 你希望課程結束時,有何心情感受呢?請將情緒卡往圓心推進。

遊戲人數	不限	建議場地	不拘	座位安排	不拘
遊戲時間	約 30 分鐘	需要器材	情緒卡		
適合對象	★中高階主管 ★上班族 ★青少年 ★視訊互動				
適用情境	活動初期。暖身破冰,課前學員反思,學員表達感受困難時				

預備階段──預約你的心情

1. 準備二十張情緒卡，字面朝上，在地板上圍成一大圈。情緒卡盡量選擇正向情緒，像是滿足、溫暖、信心、感恩、開心等等。

2. 圓心放置一個標的物。例如：球、水壺、公仔、愛心小抱枕。

3. 請學員一一念出情緒卡牌上的文字，音量必須大到全場都能聽到。

4. 請每個人選兩張情緒卡，並將卡片往圓心推動約一張卡片的距離。

5. 移動完情緒卡後的學員，請先離開場中央，讓其他人進圈選擇。

6. 上述玩法也可拆分成不同小組，將情緒卡放在桌上進行，前提是桌子要夠大，約可擺放二十張名片大小的卡牌所繞成的圓形空間。

行動階段──寫下你的行動

1. 帶領者挑選出最接近圓心的四張情緒卡牌，分開貼在牆壁或黑板上。

2. 每個人拿兩張便利貼，作為自己的心情預約單。

3. 挑選兩張卡牌，分別在兩張便利貼上寫一個具體的行動，這個行動能幫助自己，更容易擁有這樣的心情。例如：選擇「開心」卡，行動是敞開內心，願意與他人一起歡笑。選擇「滿足」卡，行動是認真學習，勤作筆記。

4. 將寫好的便利貼，分別黏貼在對應的情緒卡下方。

5. 帶領者統整歸納預約清單，並激勵大家一起完成。

延伸
思考

【加法】

市面上很多種情緒卡牌可以選擇，也可以加入負面情緒的操作方式，看看現場的負面情緒被留在圈外或者往圈內推進。

【替換法】

「改變卡」預約你的希望，往圓心推進一步，看看最需要的是哪一類的祝福。

「強項卡」預約你的優點，往圓心推進一步，看看我們最希望精進的是什麼。

「職涯卡」預約你的職業，往圓心推進一步，看看同學最希望投入什麼職業。

「團隊卡」擺放各種圖卡，預約團隊圖像，看看大家期待團隊是什麼模樣。

【變化法】

將四張主要情緒卡，分給四組。若有五組就挑選出前五名情緒卡，以組別為單位討論，我們可以做哪三種行動表現出這種心情，最後推派出一個發言人，分享行動方案。

【視訊互動】

表情選擇

1. 網路上搜尋九宮格或十六宮格的人臉表情圖片，編號後製作成一頁 PPT。
2. 請學員選擇課程結束前期待的情緒表情，寫下編號留言在聊天室中。
3. 看哪個號碼被大家選擇最多，帶領者從中挑選三人，請他們分享原因。
4. 帶領者引導說明：同一個表情，可能會因為不同人而產生不同的解讀。

5. 請每個人重新在聊天室打上表情編號，加上情緒說明
（或增加具體行動方案）。

動動腦，你還能想到哪些延伸活動呢？

1. 若是場地大、人數多，用大張的情緒卡放在地上操作；
場地小、人數少，可用小張的情緒手卡放桌上即可，
但是小張情緒卡要準備比較多盒，以提供各組使用。
2. 挑選情緒卡片時，視情況調整，正向情緒的比重多一
點，負面情緒卡片少一些。
3. 情緒卡牌可由參與學員擺放，若班上不超過三十人，
每人隨機抽出一張後，念出來放在地板上即可。
4. 可先放置六條不同長度的繩圈，圍成同心圓。如此，
在往內圈推動一格的指令上更為明確。

▶哪一種情緒卡被預約最多？為什麼？
▶哪一種感覺沒有被預約，此時此刻你有這種感受嗎？
▶你最希望把哪種情緒放在圈圈外圍？
▶如果我們什麼行動都沒做，會發生什麼事？
▶如何讓大部分的人一起獲得預約的情緒？而不是只有少
數人擁有？

你還能想到哪些問題呢？

 莊老師分享

　　我常常遇到非自願來上課的學員，不想上課的心情全寫在臉上，但礙於課程長度，沒有足夠時間了解他們的困難或情緒。事實上，任何學員的表情神態，都很容易影響到台上的講師，還有其他學員上課的氣氛。即使直接詢問探聽，也經常無法獲得有效的回應。

　　我清楚知道，若能夠好好把握教室氛圍，對接下來的課程一定有幫助。因此，「預約心情」是一種較為積極的行動策略，讓每個人有機會把期望的感覺表達出來，甚至透過遊戲的互動過程，把那些不想要的行為停留在圈外。我想透過「預約心情」傳達三個訊息：

一、教室氣氛人人有責，是老師，也是學員們共同的責任。

二、當你做出行動，對自己有所期待，就有機會改變當下的狀態。

三、即使走進教室前可能有些不如意，但你可以決定如何度過接下來的時間。

　　這個活動讓許多人隱藏的情緒、思考變得清晰可見，透過推動情緒的體驗方式，讓全班的感受更有向心力。若在課程收尾時運用，也能達到這樣的心情分享，請記得感謝那位願意好好學習的你，感謝那位付出行動的你，因為你就是情緒的主人，不再受情緒所困。

與你同感

在特定情境或議題討論時,這次不表達自己的意見,而是猜猜別人的感覺。從他人喜好去猜測對方的選擇,換位思考一下,不僅能夠與人同理、產生連結,更能建立良好關係。

活動目標

1. 培養個人同理心
2. 學習換位思考
3. 覺察他人感受

▲ 看完這則新聞後,猜猜看小明的心情是哪一種?

遊戲人數	不限	建議場地	不拘	座位安排	不拘
遊戲時間	約 20 分鐘	需要器材	撲克牌、數字牌		
適合對象	★中高階主管 ★上班族 ★青少年 ★視訊互動				
適用情境	活動初中期。觀點分享,事件反思,同理心練習				

活動流程

1. 帶領者出一道選擇題，並提供八個選項，可秀在投影幕上或寫在白板上。
2. 每次遊戲選一位學員當玩家，學員們要猜中玩家最認同的兩個選項。例如：看完這段影片後，猜猜看小明內心的感受，是①開心；②恐懼；③意外；④無言；⑤有趣；⑥認同；⑦焦慮；⑧傷心等等。
3. 學員選擇兩個選項，可用寫的或雙手比出數字展現出來。公布答案前，左右互看他人選什麼。
4. 玩家公布答案，並分享原因；可以請猜其他數字的學員分享為什麼？
5. 答對兩個得三分，答對一個得一分，答對零個得零分。
6. 選下一個玩家上台，帶領者可重設情境或設定玩家的角色，並以此角色的立場角度去思考，對方的感受如何。

延伸思考

【改變法】
各組發下一份情緒清單，上面寫下二十種情緒，選出一個玩家，十秒內演出其中兩種，讓大家猜猜看。

【替換法】
變更主題，像是針對「事件感覺」：當你看到這則新聞，猜猜看他的感覺是什麼？當你閱讀完這篇故事，猜猜看他的心情感受是什麼？
針對「價值選擇」：如果要選擇一個好伴侶，猜猜看他最在乎什麼？猜他最厭惡的兩種人格特質？
針對「個人能力」：猜他最想要哪一種超能力？猜他自己覺得最需要加強哪種能力？
針對「獨家口味」：猜猜看他最喜歡的水果是什麼？猜猜他最喜歡的兩種便當口味是？

📷【視訊互動】

聊天室留言

1. 規則同上，帶領者將八個選項做成簡報，秀在線上會議室中。
2. 請大家猜猜看，帶領者內心的選項是哪兩個，並在聊天室留言。
3. 可再加一條規則，留言不只有編號，還要猜原因，猜對者多加一分。
4. 帶領者覺得學員回應得差不多後，在聊天室用刪節號「……」作為答題截止線。
5. 公布正確答案，統計該回合分數後，換下一個學員當主角。

動動腦，你還能想到哪些延伸活動呢？

1. 帶領者可先設計與活動主題相關的問題，用簡報方式投影出來。
2. 讓不同學員輪流當玩家，提醒答案都沒有對錯，要尊重每個人不同的選擇。
3. 可選擇一個不在場的人當玩家，事先訪問他的選擇，請大家猜猜他怎麼想？
4. 同樣題目可換一個人當玩家，再玩一次，也可以看見不同人的不同選擇。
5. 玩家還沒公布答案前，先訪問其他學員，為什麼會這麼猜？

6. 玩家公布答案後，訪問全都猜對，或全都猜錯的學員說法。
7. 讓大家多一點成就感，把八個選項降為六個；反之，增加選項則難度越大。

▶被別人猜中的感覺如何？被他人了解的感覺如何？
▶那些猜到最高分的人，什麼原因讓他每猜必中？
▶有沒有什麼讓你出乎意料？是什麼原因造成的？
▶當你了解一個人的喜好選擇，有哪些好處？
▶有哪些方式可以去更加了解與觀察他人的喜好？

你還能想到哪些問題呢？

 莊老師分享

　　這個活動發想源自於一款桌遊「Feelinks」，譯作「同感」。顧名思義是要與他人的感覺同在，玩法是先從情境卡牌中抽取其中一個事件，讓遊戲者嘗試猜測對方的感受為何，嘗試站在其他人角度思考。

　　「與你同感」可以面對面操作，也可線上操作。二〇二〇年初因為全球新冠疫情關係，我任教的學校所有課程都轉往線上教學，當時我請同學打開視訊鏡頭，準備數字或撲克牌作為互動道具，或直接在聊天室裡留言做答。

　　當時我設定一個新聞時事情境，「報復性出遊，觀光區在疫情後湧現大量人潮」；選擇項目依序包括：驚訝、無奈、有趣、開心、難過、生氣、懷疑、焦慮等八種。我請學生在鏡頭前亮出選擇數字牌增加互動感，最後才由我公布心中的答案，並請大家分享自己的看法。

　　更進一步，我也請學員們用不同角色立場來思考這個問題。例如：同樣是「出遊」這件事，換成自己是夜市攤商、導遊領隊、旅行社主管、觀光局官員、環境保育人士，不同角色會怎麼想？

　　我願，在這個變動的時局，每個人都能好好照顧自己的心思意念，也能接納他人與我的不一樣，換位思考尊重不同聲音的同時，也好好照看自己的感受。凡事在批評與價值判斷之前，嘗試站在對方角度，去體會他的難處及感覺，相信我們可以更有溫度地去回應那些不完美。

　　當你開始理解其他人跟我不一樣，你也正在慢慢強壯自己的同理心。不求他人多麼了解我，但求我嘗試去同理他人。

7-5 壓力回收箱

不管是職場上、家庭裡，現代人的生活壓力如影隨形，平時生活緊張忙碌彷彿壓力鍋，越接近時間底線，壓力越來越大，該如何面對這些壓力呢？不妨先全部丟進「壓力回收箱」吧！

活動目標

1. 釐清壓力來源
2. 正向看待壓力
3. 轉移負面能量

▲ 每講一種壓力來源，就丟一瓶水到「壓力回收箱」中。

遊戲人數	30 人	建議場地	不拘	座位安排	不拘
遊戲時間	約 30 分鐘	需要器材	紙箱、寶特瓶裝水、籃子		
適合對象	★中高階主管 ★上班族 ★青少年 ☆視訊互動				
適用情境	活動初期。壓力管理、情緒紓壓課程				

活動流程

第一階段——收集壓力釐清來源

1. 準備一個紙箱或塑膠籃作為回收的容器。
2. 帶領者提問：你有沒有遇過壓力很大的時候？是什麼原因造成的？
3. 帶領者請一個學員拿著空紙箱或空籃子，一一訪問壓力大的原因。例如：事情多到做不完、人際壓力、別人的期待、睡不飽、錢不夠用等等。
4. 每分享一個壓力來源，就把自己的水壺或水瓶放進箱子裡，直到裝滿箱子，或重到無法負擔的時候停止。

第二階段——釋放壓力轉移目標

1. 請每個人說一種排解壓力的方法，如果要讓自己心裡好過一點、舒服一些，你會做什麼事？或找誰聊天？
2. 帶領者將裝滿水壺的箱子交給最後一個分享者，當分享者說完紓壓方法後，取回自己原本放入的水瓶，再將箱子轉交給下一位學員。
3. 每個人輪流分享並取回水瓶，直到回收箱中的水瓶全部被拿光為止。
4. 帶領者單手舉起全空的紙箱（或空籃子），帶領反思。

延伸思考

【變化法】

壓力回收箱改為雙肩背包，由一個學員負責背，其他人輪流把重物放進背包。直到背包裝滿，外加左右手提袋子，象徵沒有做完的事情，變成生活品質的負擔。

【替換法】

例如：準備數十本書，請一個人扮演書架，雙手平伸手掌朝上預備捧書。每本書就相當於一個事件、一個任務、

一個科目，每講一件事情，就疊一本上去，直到「書架」負荷過多，無法承受為止。

動動腦，你還能想到哪些延伸活動呢？

帶領技巧

1. 以個人水瓶作為壓力負重象徵，或預備一箱礦泉水作為教具。
2. 準備透明塑膠箱或可透視的大提袋，視覺效果更好。
3. 創造一個情境、指定扮演角色，讓聽眾較容易說出壓力所在。例如：想像自己是大考前一個月的考生，或下個月要業績達標百萬元的業務，累積太多工作沒做的人等等。
4. 請一名壯丁協助搬紙箱，讓帶領者能更從容主持。
5. 請一個字體工整的學員擔任記錄，協助把大家的想法寫在白板上或海報上。

問題引導

▶ 你的日常生活有壓力嗎？壓力來源來自哪裡？
▶ 壓力很大的時候，你通常是選擇逃避還是面對？
▶ 如果內心的壓力一直沒處理，會對自己造成什麼影響？
▶ 有哪些正向的休閒活動能有效紓解壓力？
▶ 一有壓力的時候，你會找誰分享你心中的難？

你還能想到哪些問題呢？

 莊老師分享

　　「壓力」就是這麼一回事，從來不是天上掉下來就這麼重，都是慢慢累積而來，一次放一點點進到你的生命中，有時候你不以為意，拖延、放任、忽略，選擇逃避，壓力就會慢慢擠壓你的心靈空間，直到有一天，占據了你的生活，讓你的生理、心理也漸漸被擠壓到沒有呼吸空間。

　　遇到壓力時，你的反應是什麼？緊張、焦慮、沉重、胸悶、易怒，呼吸急促、血壓升高、胃食道逆流，開始失眠、頭痛、做事提不起勁……種種身心靈的壓迫，讓自己的情緒上受到影響，導致生活上的表現，大打折扣。

　　在帶領這個活動前，我常引用一段話，「你不處理壓力，壓力就處理你。」有些人一蹶不振，有人克服壓力，東山再起。

　　「壓力回收箱」是一個讓壓力變得可見的延伸活動，特別適合在大考、業績未達標之前，或是團隊目標倒數截止日之前操作，可以增加一句引導語提醒，「有哪些事情不做或你還沒有完成，會讓你壓力越來越大，一再拖延呢？」請大家每說一個就放一件東西在箱子中。

　　道具隨手可得，紙箱、袋子、背包，都可以成為壓力的載具。當每個人輪流說著紓壓的方法，看著逐漸變輕的箱子，像極了一個放下胸口大石的人如釋重負的感覺。我希望透過「壓力回收箱」的體驗傳遞三個訊息：

　　一、「承認」自己有壓力，面對他，與他好好相處。
　　二、壓力超載時不是埋頭苦作，而是「釐清」壓力來源。
　　三、尋求方法「紓壓」，適度的釋放壓力，釋放沉重的身心靈。

　　壓力並不可怕，可怕的是累積太多，一直沒有好好處理的心靈之箱，越重越難受。當你願意開始面對，為自己的壓力找到適當的出口，我相信，壓力也會漸漸被釋放。

7-6 快猜慢想風景卡

上完今天的課後，你有什麼收穫嗎？這一次不用長篇大論，而是用一張風景卡代替心情，先請其他學員猜，再來分享。過程中不僅要發揮想像力，也要同理他人，更能複習當日課程。

活動目標

1. **培養聯想與反思的能力**
2. **分享感覺與表達的經驗**
3. **對他人的思考感同身受**

▲ 拿著你的風景卡，讓別人猜猜為什麼自己選這張。

遊戲人數	不限	建議場地	不拘	座位安排	不拘
遊戲時間	約 20 分鐘	需要器材	風景卡、明信片		
適合對象	★中高階主管 ★上班族 ★青少年 ★視訊互動				
適用情境	活動後期。暖場破冰、影片反思、體驗活動後分享、課程反思				

**活動
流程**

1. 課程進入尾聲，請學員回想整天的活動體驗，選擇一張風景卡，代表今天的收穫與感受。
2. 帶領者先示範。請選好後的學員，每四個人一組，圍成「口字型」進行分享討論。
3. 請拿著顏色最鮮豔風景卡的人第一個分享。
4. 請其他三位夥伴輪流「猜想」，為什麼對方選這張風景卡，並表達自己的想法。
5. 最後由風景卡的主人分享，選擇這張風景卡的原因。
6. 全組四個人都輪流猜想、分享結束，即完成活動。

**延伸
思考**

【替換法】
替換主題。例如：
針對「團隊現況」，選一張風景卡象徵組織目前的狀態與氛圍。
針對「一週近況」，請用一張風景卡代表本週的感覺。
針對「個性優點」，如果要用一張風景卡形容自己，你會選擇哪一種畫面呢？
針對「未來目標」，你的年度目標是什麼？選一張風景卡描繪你想要的未來。

【變化法】
選一張風景卡，在教室中隨機找一位學員分享，猜想對方的收穫與反思，之後由被猜者公布真正的心情感受。互相分享後，帶著原本的風景卡再找下一個人，重複上述動作。可以限時十分鐘，或找到五個人分享，完成指定任務後回到座位。

【逆向法一對一換牌】
由帶領者出題，每個人選一張風景卡後，隨機找一位學

員，並將自己選的卡牌亮在胸前，請對方解讀。例如：你覺得人生像什麼？由對方回答，為什麼這張風景卡跟人生有關。要特別注意的是，答案沒有對錯，也不用多加評論，雙方講述完便「相互換牌」，帶著新的風景卡，再去找下一個人分享感受與收穫，並且交換。

📷 【視訊互動】

共創白板

1. 帶領者打開一頁 Jamboard 共創白板，使用新增圖片功能，示範如何在白板貼圖片。
2. 將學員分組，每頁最多六個人一組，超過就容易延遲，也造成版面太擁擠。
3. 請學員運用網路 Google 搜尋圖片，並貼在指定組別的白板頁面上。
4. 帶領者以同步全螢幕的共享白板畫面，讓全班可以跟著帶領者的引導看畫面。
5. 隨機抽點一張圖片，請大家猜猜看圖片的原主人在想什麼，並在聊天室留言。
6. 最後再請圖片原主人分享自己的想法，若時間不足可省略步驟五。
7. 請每個人在自已的圖片旁貼上文字便利貼，寫上圖片的解釋。

動動腦，你還能想到哪些延伸活動呢？

1. 風景卡的數量拿捏，建議是活動人數的三倍以上，讓參與者有較多選擇。
2. 全員分享前，由帶領者進行示範，分享自己在活動中的感受與收穫。
3. 猜想階段，建議四人一組，讓成員都有機會講到話，時間也較好掌握。請第一個人擔任組長，控制一張風景卡分享加猜想的時間不超過三分鐘。
4. 帶領者控制時間，可視情況延長或縮短帶領時間。

▶哪一張風景卡是別人正好說到你的心坎裡，讓你始料未及的？
▶為什麼同一張風景卡，可以有這麼多不同的看法？
▶當別人可以體會你的感受時，感覺如何？
▶由他人來描述你的感受或收穫，能夠培養什麼能力？
▶你猜中他人的感受嗎？那是什麼樣的感覺？

你還能想到哪些問題呢？

莊老師分享

「快猜慢想風景卡」，透過別人猜想的方式進行心得反思。有別於過去直接拿卡分享自己的心得，快猜慢想目的在於多方收集不同的想法，透過他人的學習觀點，也重新整理自己的收穫。換一種主題，就換一種氛圍，這個活動可以是報到暖身遊戲，也能視為課程收尾，透過大家一起想像與課程主題相關的畫面，選擇一張風景卡後，促進交流。

我曾在一家科技公司企業培訓課程中，發下風景卡後提問：「你覺得公司團隊氛圍像哪一張圖？」接著請大家選一張風景卡後，回到各組討論交流，再選出一位代表上台分享。一來可以與不同學員交流經驗，二來我也更認識這家公司的文化氣氛。

還有一次，則是在教師研習的收尾後提問：「你覺得教育是什麼？請選出一張能代表你心目中教育的風景卡。」

這個活動我最常用於一次性的工作坊，在學員彼此還很陌生的情況下，請大家挑選一張能代表自己「個性」，或選一張代表「近況」的風景卡，讓學員們互相猜猜看彼此是什麼樣的狀態，這種玩法能迅速地觀察他人的「心情風景」，並透過猜想、聯想的方式與組員互動，最後再分享自己真實的現況。

即使猜錯也沒關係，每個人本來就會因為背景、經驗、想法不同而有不同解讀。猜對了恭喜你，你對他人有很高的敏感度，又或者說你可以從對方的世界裡，詮釋他此時此刻的心境。我相信，透過觀察、嘗試詢問的過程，都能夠提升人我之間的同理心。

7-7 我的代言人

每個人都有屬於自己的人生故事,透過風景卡、心情卡、明信片畫面分享,創造更多的想像與連結,聆聽者可藉此走進說故事者的人生與經歷,體會不同的詮釋方式,加深彼此了解。

活動目標

1. 培養傾聽力與記憶力
2. 培養聯想與反思能力
3. 從他人角度分享故事

▲ 寫下文字、選擇卡片,先小組分享,再選出代表與全班分享。

遊戲人數	不限	建議場地	不拘	座位安排	分組排列
遊戲時間	約 20 分鐘	需要器材	椅子、風景卡		
適合對象	★中高階主管 ★上班族 ★青少年 ★視訊互動				
適用情境	活動初期、後期。破冰分享、課程反思				

活動流程

預備階段

1. 寫字：請寫下一個字代表自己最近的狀態；再寫下兩個字，形容近況的感受。最後寫下「一句話」或畫出「一個畫面」，來描述最近的生活。

2. 選卡：接著選擇最能夠貼近你生活近況的一張風景卡，並為該卡下一個標題。

3. 分享：學員分組，每組至少三人以上。小組內輪流分享風景卡，搭配標題與文字進行解說介紹。

4. 傾聽：每個人分享約一分鐘，提醒大家專心，因為要選出一個最佳故事。

5. 票選：組員都輪流分享完後，將自己手上的風景卡當作選票，投給最佳故事得主。

分享階段

1. 轉手分享：帶領者請最佳故事得主拿著自己的風景卡起立，把自己的風景卡交給同組的一位組員。

2. 複習故事：被選中的組員成為「最佳說書人」，限時三十秒進行排練，並與最佳故事得主確認相關情節。

3. 上台分享：請說書人以第一人稱「我」來分享這幅風景故事。例如：最佳風景故事得主是小明，而小明把自己的風景卡交給小美，小美則要化身小明，對全班進行分享。

延伸思考

【加法】

各組推派說書人分享原作者的風景卡故事，當全員都分享結束後，每位學員各拿一張風景卡作為選票，投票給剛剛分享的說書人。得票高者獲勝，並請大家分享這位說書人的優點。

【減法】
省略「寫字」步驟直接選風景卡，考驗大家的聯想力。
省略「複習」動作，選出說書人後，直接上台說故事。

【逆向法】
上述玩法是不知道會換牌的前提下進行分享；這裡是選
牌後，分享前，互換角色，互相自評。帶領者事先提醒，
分享後互換角色，用對方的角色再說一次故事，由原作者
給分數。給分標準是：十分代表滿分，表示有完整陳述；
六分則是及格，大致描述故事原貌，但有些小缺漏。

【替換法】
例如：暑假時印象最深刻的畫面、旅行時最有記憶點的回
憶、分享人生中最有成就感的事。

【變化法】
每三人一組，結束後往右傳一張風景卡，每個人都要上台
分享另一個人說的是什麼，這種玩法適合時間充裕，每個
人都有相當程度熟悉的學員班級。

📷【視訊互動】
1. 帶領者打開一頁 Jamboard 共創白板，使用新增圖片功
　能，示範如何在白板貼圖片。
2. 學員進行分組，每頁最多五個人一組，超過人數越多，
　時間就越難控制。
3. 為能精準控制時間，帶領者可限制三分鐘內貼上一張
　符合近況的照片在白板上。
4. 帶領者以同步全螢幕的共享白板畫面，讓全班可以跟
　著帶領者的引導觀察各組進度。

5. 當各組照片貼差不多時，帶領者貼上預備好的分組聊天室連結，預告十分鐘後回來。
6. 請各組在會議室內各自分享自己的照片與近況（亦可用本篇的玩法互相猜猜看）。
7. 十分鐘結束前，帶領者提醒大家一分鐘後回到大會議室，各組推派一名分享。

動動腦，你還能想到哪些延伸活動呢？

帶領技巧

1. 分享前，請學員從寫下簡單的幾句話開始。
2. 當學員寫字時，拿出風景卡或其他圖卡擺放在桌上。
3. 桌子要夠大，可讓圖卡擺放平均分散，易於觀看與拿取。
4. 除了風景卡，也可用實際明信片，或桌遊的圖卡。
5. 事前不要提醒活動過程會更換圖卡分享，刻意讓人感受聆聽的重要性。
6. 若發現說書人有講不出來的表情，給各組一分鐘的時間複習故事。

問題引導

▶一聽到題目，你的直覺是什麼？腦海中浮現什麼畫面？
▶有沒有人和你選到類似的風景卡？你有何感覺？
▶有沒有人跟你有完全不一樣的風景卡想像？你從中學到什麼？
▶每個人都在乎自己的故事被聽見，你是否也好好聆聽他人的故事？
▶什麼是好的聆聽？

你還能想到哪些問題呢？

 莊老師分享

　　交換風景卡，換你來講的概念，源自於二〇一三年我在龍門國中的一項活動設計，當時將活動命名為「心有所暑」，教學目標是希望透過學生與學生之間的分享，在開學返校的第一堂課，了解彼此暑假的狀況。

　　因為有些學生不擅長表達，所以我借用色彩豐富、素材多元的桌遊「妙語說書人」來操作這個活動。

　　一開始先把遊戲牌卡攤在共用桌上，提醒同學們在作業本中用三十個字形容自己的暑假，先寫完的人才可以選擇卡片。這時候要特別提醒學生，這個故事可能會讓全班同學知道，所以請用心思考你要挑選哪個畫面與班上分享，避免有亂寫的情事，或過於隱私的故事。

　　若活動時間充裕，我會讓每位同學都上台分享，並架設攝影機在教室後方，增加臨場感與慎重程度，訓練大家面對鏡頭與公眾的表達能力，而且全班座位排成看電影隊形，欣賞不同的同學分享另一個同學的暑假故事，極具效果。

　　這個活動綜合了聆聽、表達、寫作、繪畫、分享的能力，過去在做報告分享的活動時，大部分都是表達外向的孩子被看見，而「我的代言人」這個活動，希望能夠透過不同的表達方式，讓不同能力的孩子能夠在活動中被看見，也各展所長。

7-8 情緒可樂

延伸閱讀

情緒就像一瓶可樂，不動時靜若止水，搖動時馬上就有「氣」。最近有沒有什麼事讓你生氣？這時候，想想這瓶「情緒可樂」吧！覺察自己的氣從何而來，同時覺察為何他人的怒氣高漲。

活動目標

1. 提升學員的課程專注力
2. 抒發學員近日心情感受
3. 反思情緒對自己的影響

▲ 想像情緒就像這瓶可樂，分享生氣的事件，並搖動可樂產生氣體。

遊戲人數	不限	建議場地	不拘	座位安排	不拘
遊戲時間	約 20 分鐘	需要器材	600cc 寶特瓶裝可樂一瓶		
適合對象	★中高階主管 ★上班族 ★青少年 ☆視訊互動				
適用情境	活動中期。情緒管理課程、壓力管理課程				

遊戲階段

1. 準備寶特瓶裝的可樂一瓶，放在桌上。詢問聽眾：請問平常有沒有生氣的時候？想想最近有沒有什麼事情讓你最有情緒？最生氣？最不開心？

2. 講者自身舉例分享：「我被人誤會了，覺得很生氣。」講完後搖動。

3. 學員輪流拿到可樂，分享一件有情緒的事情後搖動可樂。每個人分享約十秒，分享完搖晃可樂瓶，再傳給下一個人。

4. 直到大家都分享後，最後一位搖完可樂後傳回帶領者，帶領反思。

反思階段

情緒就像這瓶被大家傳遞的可樂，隨著累積的負面能量，逐漸滿載，面對負面情緒滿滿的人，不論是自己或是他人，先嘗試讓情緒緩解一下。當怒氣無從發洩，不妨參考以下五個步驟，避免衝動說錯話，或讓他人也因為你的情緒而受傷。

1. 「迴避」：帶領者把搖滿氣的可樂放在桌上，請學員一起觀察。同時思考當人在火線上，是否先拉開距離，抽離到一個安靜的環境，先讓自己暫停一下，保持距離避免被噴濺。

2. 「覺察」：帶領者請大家觀察瓶子氣有沒有消退，思考這些氣從何而來？觀照生氣的點，了解起火的原因，覺察瓶子代表著什麼樣的體質個性，為什麼會如此憤怒，對方真正在乎的是什麼？

3. 「試探」：帶領者準備轉開瓶蓋並詢問學員，要慢慢試探還是快快轉開？可先轉開一點點，發出氣體外露的聲音，藉此提醒學員，面對還有情緒的人時，不要正面衝

突，慢慢地了解測試，對自己反思，對他人真誠的關心。

4. 「放鬆」：先把搖晃多次，已經有滿滿氣的可樂瓶放一旁，等氣消了再說。延伸反思適度地放鬆，轉移滿載的情緒，此時可以轉移地點，轉移目光去做其他讓自己放鬆的事情，當你專注力轉移到其他事情上，就比較能降低憤怒指數。

5. 「時機」：帶領者慢慢打開瓶蓋，可樂並沒有衝出瓶口，並說明用時間先緩衝，找到好的時機，等氣消了，自然可以慢慢平復情緒，好好對話。

延伸思考

【改變法】

把象徵情緒的可樂，換為潛力爆發的隱喻，引發學員有不同的反思方向，像是你覺得什麼事情會讓你有動力？做什麼會讓你不顧一切向前衝？哪些訓練會讓你有爆發性的表現？哪些培訓能讓你突飛猛進？

【對照法】

拿一瓶礦泉水（或白開水）與一瓶可樂作為對比，帶領者先搖動可樂，讓學員明顯看到氣體冒出後，將可樂放置桌上，再搖動礦泉水。觀察比較兩者的差異，一種情緒（氣體）馬上冒出，另一種始終平靜。請學員思考，哪一種人比較需要被關心？是只要出事就情緒外顯的人，還是有事也都不表現出情緒的人？

動動腦，你還能想到哪些延伸活動呢？

帶領技巧

1. 留意現場心理安全感界線，帶領者可調整適合的生氣故事舉例，留意不可指名道姓，以免有人對號入座。

2. 帶領者盡量多舉例，從生活小事到工作場域，或回到自身的不愉快皆可。

3. 經過多次課程測試，可樂噴發不怕搖動，只怕摔在地上。可提醒學員我們可以生氣，但不要放棄不管，放棄可能會造成更多的意外。

4. 若班上人數多於三十人，可十個人分享搖動即可，或指定樂於敞開的學員分享。

5. 若是有學員始終想不到或不願意敞開心房，可視情況跳過，或請他說：「想不到啊，真是太生氣了（搖搖搖）。」

問題引導

▶請問你遇到什麼事情最容易產生情緒？

▶請問你遇到什麼人最容易情緒爆發？

▶請問你憤怒的時候，如何讓自己冷靜下來？

▶若是朋友憤怒的時候，我們可以做些什麼幫助他？

你還能想到哪些問題呢？

莊老師分享

某次課程中，我手上的瓶裝可樂在各種負面分享下搖動後，累積了大家滿滿的怒氣。我手握瓶身，作勢將瓶蓋指向學員，「你還會想喝這瓶可樂嗎？」「讓你開開看好不好？」男學員趕緊閃得老遠，直喊：「不要！不要！」

其實，人難免都會有情緒滿載的時候，不論是憤怒、生氣、不開心，在情緒飽滿的時刻，人的理智斷線，判斷能力下降、無理程度上升，這時候還硬要打開瓶子，只會噴得滿臉都是可樂，那樣的畫面就不可樂了。

透過這個活動也提醒我們自己，冷靜了才能好好說話，怒氣衝天的時候，容易說出不理智的言語，事後冷靜時才後悔莫及。

情緒來得快，去得也快，只是每個人需要的時間不一樣。據研究指出，掌管情緒中樞的杏仁核需要十八分鐘緩衝，《憤怒管理》一書的作者瀨戶口仁指出，人最憤怒的時間就只有六秒鐘，經過那段時間，就會慢慢平息下來。

當你下次情緒滿載的時候，或當你周遭的人滿肚子氣的時候，希望你想起這瓶「情緒可樂」！你一定可以用更適合的方式，管理好自己的心情，也能知道如何面對充滿情緒的人。

情緒聖誕樹

延伸閱讀

聖誕樹上掛滿大顆小顆的彩球，紅黃藍綠紫，充滿節慶氣氛，好不繽紛。但是課堂上的這棵聖誕樹可不一樣，每顆不同顏色的彩球都代表著一種情緒，你今天的情緒是什麼顏色呢？

活動目標

1. 覺察自己情緒
2. 勇於表達感受
3. 承認當下感受

▲ 擺一棵聖誕樹在桌上，桌上有各種各色聖誕球，大家輪流掛上聖誕球分享自己的情緒故事。

遊戲人數	30 人	建議場地	不拘	座位安排	不拘
遊戲時間	約 30 分鐘	需要器材	小聖誕樹、多色裝飾彩球		
適合對象	★中高階主管 ★上班族 ★青少年 ★視訊互動				
適用情境	活動初期。分享心情，自我覺察課程，情緒管理課				

活動流程

預備階段──準備聖誕樹

1. 準備一棵塑膠小聖誕樹，約是一隻手可以拿起來的大小，不宜過大。
2. 準備五種顏色的聖誕彩球，紅黃藍綠紫大小各備十顆，共一百顆。
3. 拿出聖誕樹，請一位學員協助安裝並整理形狀。

第一階段──認識情緒

介紹情緒代表顏色，參考皮克斯動畫《腦筋急轉彎》的五種角色設定：

紅色怒怒，代表生氣、不悅、憤怒、狂怒。

黃色樂樂，代表喜悅、開心、開朗、信心。

藍色憂憂，代表悲傷、難過、沮喪、哀怨。

綠色厭厭，代表噁心、厭世、嫌棄、抱怨。

紫色驚驚，代表驚嚇、恐懼、驚奇、驚訝。

第二階段──分享與掛載

1. 分享最近一週的一件事，帶給你什麼情緒。
2. 分享後選擇該情緒顏色的聖誕球，掛上聖誕樹。例如支持的球隊贏球，勇奪總冠軍（掛上黃球）；最近一直下雨，心情很鬱悶（掛上藍球）；吃到壞掉的食物，覺得噁心（掛上綠球）……。
3. 每個人輪流分享自己的故事，每講一個就掛上一顆彩球，直到全數掛上為止。
4. 參考下方問題引導，帶領學員思考。

延伸思考

【加法】

每個人可以選擇兩種情緒，大顆、小顆彩球各一，象徵最近比較強烈的情緒放大顆，反之則放小顆。例如：暴怒用紅色大彩球，不悅用紅色小彩球。可選其中一顆分享，如此可將比較隱私的一種情緒保留在心中。

【減法】

適合報到暖場用，簡單介紹五種顏色的意義，請學員評估自己的近況，為自己挑選一顆聖誕彩球掛在樹上即可，由教師來帶領反思。

【結合法】

1. 此種作法要視情況操作，包含學員之間的熟悉度、信任關係，以及彼此公開分享的安全感。
2. 請一位學員像自由女神一樣舉起聖誕樹，由全體學員為他（她）掛上聖誕彩球，規則是請思考平常相處時，對方給你什麼感覺？他（她）是怎麼樣的一個人？什麼情緒比較多？
3. 彩球掛好掛滿後，可以請這位學員思考，為什麼獲得某種顏色的彩球最多？自己期待中這棵樹什麼顏色的彩球多一點？怎麼做會更好？

【變化法】

畫一顆聖誕樹給自己，上面畫上不同顏色的聖誕球裝飾，並在樹下寫上一句祝福給自己，作為禮物。請參考「8-8 送一棵樹給自己」。

【視訊互動】

共創分頁簡報

1. 使用 Google 簡報分頁製作，帶領者分享 Google 簡報連結給全體學員。
2. 在簡報第一頁秀出已製作完成的聖誕樹範例模板，提供學員參考畫面。
3. 第二頁秀出一棵空白、沒有裝飾，以黑線白底圖示的聖誕樹。
4. 帶領者點選圖案功能，畫出一個黑線白底的圓形象徵聖誕掛球。
5. 請每個人複製這棵聖誕掛球，並改變圓形內的顏色，象徵此時的心情。
6. 參考「問題引導」，帶領討論。

動動腦，你還能想到哪些延伸活動呢？

1. 準備一個透明球桶或球袋裝聖誕樹和彩球，易於攜帶與管理。
2. 帶領者親身示範，最好每種情緒都能各講一個。
3. 請學員分享後再拿球，避免人手一球轉移注意力。
4. 多準備其他不同顏色的彩球，代表情緒的多元多樣性。
5. 若聽眾對這五種情緒感到陌生，建議在投影幕或黑板上，秀出與情緒相關的特質和關鍵字，方便理解這些情緒與顏色的分類。

▶ 同學分享的故事中，哪種顏色最多？
▶ 如果這棵樹代表我們班上，什麼顏色會最多？
▶ 「這種顏色」最多表示什麼？可能會影響什麼？
▶ 如果樹上全部都是「這種顏色」會發生什麼事？
▶ 生活中如果少了這種（顏色）情緒，會發生什麼事？
▶ 情緒在日常生活中如何幫助我們？有何功能？
▶ 如果你是一棵樹，你的日常承載著什麼？
▶ 你喜歡這棵樹嗎？你喜歡這樣的自己嗎？
▶ 什麼原因讓你承載這些情緒？誰掛上的？
▶ 如果重新裝飾這棵樹，你想要放上哪些顏色？

你還能想到哪些問題呢？

莊老師分享

　　有次聖誕節前夕，我在逛生活百貨商店時，不經意看到五彩繽紛的聖誕節裝飾物，其中多色的彩球讓我馬上連結到動畫《腦筋急轉彎》的五種情緒原型。

　　在這部動畫中，每個情緒都有屬於自己的顏色，紅色代表生氣、藍色代表憂鬱、黃色代表快樂、綠色代表討厭、紫色代表恐懼，不同顏色的球象徵人類大腦有不同種的情緒事件。動畫終將情緒化作一顆飽滿的小球，存放在我們的回憶中，有時候當一種情緒球超載了，裝載球的置物架就會開始塌陷。

　　像是你的日子若是充滿了藍色的球，悲傷與憂鬱已經占滿了自己的日常，就要好好地檢視與照顧自己內心受傷的角落。情緒摸不到，也看不見，認識情緒的第一步，就是覺察自己當下的情緒，再用精準的語詞，表達自己真實的感受。

　　「情緒聖誕樹」讓情緒的思考延伸變得可見，親手布置看著一棵樹漸漸漂亮豐富的過程，即使不先做任何解釋，也能為每個人的情緒保留一分隱私。

　　這個活動目前在課堂上操作下來，是學員們最熱烈分享與回應感覺的一種延伸活動，如果後續加上適切的提問引導，便能有更深入的討論。若要讓這棵樹可以有更加豐富多樣的情緒，我還會在樹下擺放情緒卡，就像放禮物的方式，放射狀地向外擴張擺放，讓大家能夠更進一步獲得提示與思考延伸。

第 **8** 章

同理祝福

篇章到了尾聲，幫助學員同理自己同理他人，
在乎人我的需要也覺察異己的想法，
尊重他人與我不一樣，為人與人之間的緣分獻上感謝。
好好說再見是人生的重要課題，
在道別前學習如何祝福他人，
祝福你在本篇找到內在的力量。

8-1 同理心劇場

你覺得自己是個有同理心的人嗎？是否遇過沒有同理心的人呢？要請你一起進到「同理心劇場」觀看人世間的惡魔與天使，學習如何溫暖的陪伴，減少落井下石的酸言酸語。

活動目標

1. 換位思考他人的處境
2. 學習具同理心的語言
3. 避免不同理內在思維

▲ 主角坐中間，找兩人扮演惡魔與天使，輪流跟主角説話。

遊戲人數	30 人	建議場地	不拘	座位安排	不拘
遊戲時間	約 40 分鐘	需要器材	無		
適合對象	★中高階主管 ★上班族 ★青少年 ★視訊互動				
適用情境	活動中期。同理心課程，新聞事件影片後的反思				

準備階段──指定角色

1. 準備一張椅子放在教室中間，選一位學員擔任主角坐上去。
2. 請主角選一位好友站在身旁，扮演主角的「天使」，由帶領者扮演「惡魔」。
3. 帶領者說出情境題目。例如：主角和交往兩年的情人分手，哭了好久。
4. 天使站右邊，示範同理陪伴說溫暖話語；惡魔站左邊，示範沒有同理心的話。
5. 帶領者可預先備好台詞交給天使與惡魔，以進行示範。
 惡魔：「失戀有什麼好哭的，下一個情人會更好……」
 天使：「放心有我在，你不是一個人……」

第一階段──天使隊 vs. 惡魔隊

1. 帶領者說出情境題目後，把學員分兩隊，列隊排好，分別扮演天使與惡魔。
2. 兩隊成員排棒次，第一棒對第一棒，依序輪流對主角說一句話。
3. 兩隊的第一棒猜拳，贏的組別可決定先後。
4. 每人限時五秒內要說出一句話，直到某一棒說不出話，則另一方獲勝。
5. 帶領者分享如何回應同理的語言，也分享非同理的語言帶給人什麼感受。

第二階段──小天使的練習

1. 此階段改分組活動，每組四～六人。
2. 帶領者發下一疊情境卡，組內選出一人擔任主角，由他隨機抽卡。
3. 組內每位成員輪流說一句同理的話，回應主角。

4. 主角選出其中最有同理心的一個夥伴，可獲得五分，其他依序給四、三、二分。由主角進行分享，為什麼認為那位夥伴最有同理心，過程中有何感受？
5. 換夥伴當主角，接受組內天使們的祝福。

第三階段──大天使的祝福

1. 在同組的小天使中，各組選出一個最有同理心的「大天使」，推派出來做示範。
2. 帶領者選出一個新的主角，坐在教室中央，面向全員。
3. 請大天使們走向前，圍繞主角身邊，輪流對他說話。
4. 主角選出最有同理的大天使給五分，其他依序給四、三、二分。
5. 帶領者訪問主角，為什麼會選擇這位大天使？過程中有何感受？

延伸
思考

【變化法】

帶領者出情境題後，將班上分成兩隊，一邊是天使隊，一邊是惡魔隊，各組派出擅長回應的三個人出來回應，限時兩分鐘討論，上台時比賽直到其中一隊無法回應，另一邊就獲勝。此種玩法可以作為暖身示範用。

【替換法】

題目方向可參考：讓你憂鬱的回憶、身體受傷的疼痛、運氣倒楣的事件、關係裂痕的難處四種。

玩法一：每個人發一張便利貼，寫下一件讓你充滿負能量的情境或事件。由帶領者收集後隨機發到不同組別，用第二階段「小天使的練習」演練操作。

玩法二：每個人寫一張便利貼，直接在組內分享擔任主角，此種玩法能更深入地在當下給予正向回饋，但要留意成員信任程度與關係安全感，更要評估成員有無足夠的成熟度回應。

【視訊互動】

共創白板貼上「天使＋事件＋惡魔」

1. 帶領者預先製作好至少五頁不同情境的事件簡報，可從新聞或日常生活中取材。
2. 主要事件貼一張照片在簡報正中央，圖片左右邊放置惡魔與天使的圖案。
3. 先請左邊的惡魔，在聊天室留言寫下沒同理心的文字（可同時點人開麥克風講話）。
4. 再請右邊的天使，在聊天室留言寫下具同理心的回應（可同時點人開麥克風講話）。
5. 帶領者分享兩種回應方式的差異，並示範有同理心的回應有哪些原則。
6. 可以選擇用共創白板的方式將圖片貼在白板上，請大家用便利貼寫下貼在圖的周圍。

動動腦，你還能想到哪些延伸活動呢？

帶領技巧

1. 帶領者先進行示範，可整理好同理與不同理的例句，並製成簡報，請學員輪流念一遍。作為暖身，也可加深印象。

2. 情境題目要依照不同族群、心智年齡調整，設計原則要能有經驗共鳴，符合上課學員的生活背景。參考題庫包括：小明在煮東西時燙傷了，痛得哇哇大叫。小美的貓咪生病了，難過到整天不吃不喝。小玉今天被主管責罵，覺得灰心喪志沒有動力。小樂的家人不支持他的選擇，他的心裡很悶。

3. 情境題目的設計也要留意心理上的安全感，避免太明確的影射或太為敏感，以免有些學員對號入座，適得其反。

4. 在大天使的圍繞下進行收尾，讓正向語言與正能量在教室裡流轉。

問題引導

▶ 你覺得在遊戲中扮演天使還是惡魔比較容易？為什麼？

▶ 在你生活周遭，容易遇到惡魔還是天使？

▶ 遊戲過程中的哪個情境，讓你想起生活中類似的案例？為什麼？

▶ 哪些情境題目讓你覺得無感，為什麼？

▶ 同理心的表現，除了文字、一句話，你覺得還可以如何展現呢？

你還能想到哪些問題呢？

莊老師分享

　　前些日子我看到網路上有一種活動「一句話惹怒→什麼職業→什麼人」。例如：一句話惹怒屏東人：「好好喔，你每天都可以去墾丁！」一句話惹怒孕婦：「生小孩而已，有我賺錢累嗎？」一句話惹怒護理師：「工作就打針換藥而已，很難嗎？」……事實上，沒經歷過別人的風景，就別太快用自己的經驗去衡量。

　　「同理心劇場」大天使與小惡魔的設計概念，就源自於一句話惹怒○○○。我在投影幕上秀出「惡魔」台詞：請惡魔用嘲諷、批判的語氣念一次；再秀出「天使」台詞：請天使用溫和、暖心的口吻念一次。

　　雖然每個人的成長過程不同，但同理心卻可以透過練習，接納他人與你不一樣，能夠接收他人的難處與人同行。如果每個人都能多點同理心，能從他人的經驗、角度、立場、狀態來回應，便能說出比較適切的話語。

　　不同的回應方式，會給人截然不同的感受。有同理的語言，會少說我、多說你，不會急著給建議，而是聆聽，或者只是靜靜地陪伴同在，保持好奇、想理解更多的心態。沒有同理的語言，「重點放在自己」，而不是對方，會用自己的角度看待對方，感受不到別人的感受，快速給建議，甚至價值批判。沒有人喜歡被貶低或是否定，當我們能長出傾聽的耳朵、培養等待的耐心，我相信人與人之間的相處一定會更多理解。

　　同理心的表現方式，還包括神情、語氣、姿勢、態度，更加柔軟的身段，更能決定人與人之間的連結距離。至於活動最後，我安排天使圍繞著主角，就是希望能散播天使們的善良。當天使變多了，人間不夠善良的語言自然就減少了；當那些受傷的靈魂被善待了，我相信，人與人之間的相處會減少更多的衝突。

8-2 逆境換位

不曾經歷過他人的過去,就無法感同身受他人的視角,「逆境換位」透過「移動換位置」,剝奪自己原本的習慣,體會他人的不方便,讓換位思考變得具象化,讓人思考同理的重要性。

活動目標

1. 換位思考他人的處境
2. 同理接納人我不一樣
3. 學習感恩與珍惜幸運

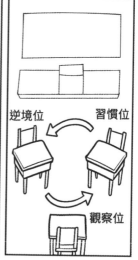

▲ 安排逆境、習慣、觀察三種座位視角,覺察彼此的差異。

遊戲人數	30 人	建議場地	有桌椅教室	座位安排	排ㄇ字型
遊戲時間	約 30 分鐘	需要器材	桌椅、白紙、彩色筆		
適合對象	★中高階主管 ★上班族 ★青少年 ☆視訊互動				
適用情境	活動中期。同理心課程、跨部門換位思考				

準備階段

1. 講台兩側各準備一張椅子面向聽眾，帶領者站在兩張椅子中間。
2. 先徵求兩個學員示範坐上椅子。帶領者介紹左邊的椅子叫做「逆境位」，右邊的椅子叫「習慣位」。
3. 帶領者說出情境任務。例如：請寫出自己的名字。逆境位的人請「閉眼」寫，習慣位的人可「張開」眼睛寫。
4. 先完成者得一分。

活動階段

1. 建議將教室桌椅布置成ㄇ字型，中間留空間。
2. 將所有學員分三組：左邊為逆境、右邊為習慣、中間為觀察。
3. 帶領者說出情境後，記錄每一回合哪一方獲勝，獲勝得一分。
4. 每次進行兩個不同情境回合後，順時針換位子，亦即逆境位的人移到習慣位，習慣位的人移動到觀察位，觀察位的人移動到逆境位。
5. 當所有人都坐下後，再次進行兩個不同的情境，並且順時針再換位一次。
6. 當每個人都體驗過三種不同角色後，回到自己原位時，宣告體驗結束。
7. 結算總成績後，帶領反思分享。

【加法】

兩張椅子全是逆向，分為小逆與大逆，概念是兩個位子都比過去的習慣位還不方便。舉例：小逆的位置用非慣用手寫字，大逆的位置不但用非慣用手，還要加蒙眼。

【替換法】

題目方向參考：

比誰先寫完一到十。逆境：非慣用手寫；習慣：直接寫。

走到教室旁邊關電扇。逆境：閉眼睛走；習慣：睜開眼走。

把彩色筆放桌上，請拿到紅黃綠，拿一枝加一分。逆境：閉眼拿；習慣：睜眼拿。

原地跳十下。逆境：到（塑膠版）健康步道上跳；習慣：原地直接跳。

問一個冷門的問題。逆境：給他數十本書找答案；習慣：可用手機上網搜尋。

動動腦，你還能想到哪些延伸活動呢？

1. 體驗過程不一定要全員參與，若因空間限制，可安排一邊三張座位（九個人）體驗，輪流移動換位。若是空間有限，也可安排兩張椅子、找兩人示範即可。

2. 進行情境任務時，務必讓學員都能夠清楚看到過程。

3. 習慣位與逆境位可加強設計顯示差異性。例如：把椅子反放，讓學員反過來坐下，或用繩子纏繞坐在椅子上的人，讓他不方便行動。

4. 先請學員坐上位子，再說出情境題目，讓遊戲變得更隨機，隱喻人生會有很多不可抗的變因，營造一種當下突然發生，才驚覺跟自己想的不同的感覺。

▶請問這個遊戲是否公平？為什麼？

▶你覺得各種情境中，哪一種最不容易進行？

▶哪一種情境讓你想起生活中類似的案例？為什麼？

▶當你坐上逆境位時，有什麼特殊感覺？為什麼？

▶當同學在逆境位上努力時，大家有何反應？為什麼？

▶你的人生曾發生過逆境位嗎？當時你做了什麼？

你還能想到哪些問題呢？

 莊老師分享

　　「老師，這不公平！這樣玩下去，我根本沒機會贏。」那天我設計了一個「逆境換位」的活動，剝奪日常的慣性與舒適感，從「不習慣」的情境中，體會他人的日常，學生們發出不平之鳴。

　　我曾看過一部美國的實驗短片，影片中將資優生分成實驗組（逆境）與對照組（習慣），一組的桌上擺滿各種百科全書，一組的桌上只擺了一台網路穩定的電腦。主持人開始問問題，看哪一組用最快速度找出解答。其實不用看過程，就已經知道結果，有網路的，有搜尋引擎的，狂勝翻書的組別。

　　事實上，生活中有很多不利因素，讓人與人競速的過程中，還沒開始，就困難重重。那些習以為常的人，用日常的速度輕鬆完成任務，就很難想像為什麼有的人做不好，有的人做不到？

　　同理心不會從天上掉下來，資源豐富的孩子很難想像偏鄉的弱勢家庭，別說方便的網路，要人人都有手機、電腦都是很困難的事。當你沒有經歷過那些不方便，就很難想像還有更多人，在人生的處境上，擔負著許多的困難。

　　世界本來就不公平，透過逆境換位，希望大家嘗試體驗他人的日常，換成對方的視角看世界。你蹲低一些，或趴下一點，看到的景色就完全不一樣。

　　但願我們可以去了解他人走過的位置，再看看自己的幸運，心存感謝。如果行有餘力能幫助他人，請陪伴一段路，獻上祝福。我想，同理心的能量，就在不斷地打破換位，擴張自己的界限中不斷強壯，就有足夠的智慧，去接納人世間的無常。

8-3 送禮高手

你曾有過收到最想要禮物的經驗嗎?看到你非常想要的禮物,對方剛好送到你的心坎裡,會讓你有開心到放煙火那種的喜悅感。今天,就讓我們來一場怦然心動,互相送禮的遊戲吧!

活動目標

1. 培養換位思考的同理心
2. 覺察他人的喜好與感覺

▲ 一人一張便利貼,寫上一個禮物送到壽星面前,祝他生日快樂!

遊戲人數	30 人	建議場地	有桌椅的教室	座位安排	分組圍桌
遊戲時間	約 30 分鐘	需要器材	禮物圖卡、便利貼		
適合對象	★中高階主管 ★上班族 ★青少年 ★視訊互動				
適用情境	活動中期。人際互動課程、學員集體慶生前後				

活動流程

準備階段

1. 分組活動,每組建議四~六人。各組選出生日最接近當天的人先擔任壽星,並對他說:「生日快樂!」
2. 帶領者準備一桌一本便利貼,每個人先拿一張,準備一枝筆。
3. 請壽星閉上眼睛,準備接收驚喜。

遊戲階段

1. 每個人在便利貼寫上一個「你認為壽星會喜歡的禮物」。可參考延伸思考中【替換法】,指定禮物的類別,會讓遊戲開始時更加明確。
2. 寫完禮物便利貼的學員,便把這份「禮物」黏貼在壽星面前的桌上。
3. 當全體都完成送禮動作後,帶領者宣告:「請壽星睜開眼睛。」組員們要對壽星說:「生日快樂!」
4. 壽星收下禮物,並放在桌上排序,由左至右為最想要到最不想要。最左邊得五分,左二得四分,左三得三分,依此類推。
5. 壽星分享排序的原因,感謝贈送者,結算回合總分。
6. 壽星指定一位組員擔任下一位壽星,重複以上步驟。

延伸思考

【加法】

使用禮物圖卡,帶領者事前先在網路上收集各式禮物的卡片,再列印出名片大小的遊戲卡,每組發下三十張作為挑選使用。我曾使用「送禮高手」這款桌遊作為操作道具。

【逆向法】

擔任壽星者不用閉眼,可清楚看見誰送禮物。這種玩法可以加上一個口令,當自己寫完禮物便利貼時,送到壽星面

前說：「你應該會喜歡吧！」以增加趣味。

【替換法】

生日禮物：明天就是他的生日，請準備一個五百元以下的禮物。

一本書：打開手機進入網路書城，顯示在手機上，挑選一本壽星會想看的書送他。

一頓晚餐：猜猜他喜歡的餐廳類型？可直接寫店名，或是指定食物名稱。

一種能力：送給對方一種能力／超能力，比如說善於口語表達能力、會飛的能力。

一句稱讚：送給對方一句稱讚的話，可以鼓勵激勵對方。

【結合法】

此種玩法適合大學生以上的族群，禮物選擇更多元靈活。必須先確認大家都帶著手機，選出壽星後，組員用手機搜尋圖片，並放大禮物的圖片，讓壽星用圖片排序。

【視訊互動】

共創白板，方陣便利貼

1. 開啟 Jamboard 共創白板，將學員的名字製成便利貼，沿著白板邊框平均貼滿成為方陣。白板的中間先留白，預備作為放壽星照片與禮物使用。

2. 請學員進到共創白板點選自己的便利貼，打上自己的生日。

3. 由生日最接近當天的人當壽星，把自己的便利貼從邊框拖曳到正中央。

4. 中間可先貼上生日蛋糕或禮物等照片作為布置，再擺放壽星的大頭照。

5. 請全班在網路上搜尋禮物圖片，並將圖片覆蓋在自己

的便利貼上，供壽星選擇。

6. 壽星挑選前三樣喜歡的禮物，拖曳禮物圖片包圍自己的大頭照，並說明原因。

動動腦，你還能想到哪些延伸活動呢？

帶領技巧

1. 建議帶領者準備多張禮物卡，可以自製或買現成遊戲卡片、桌遊的圖卡。
2. 圖卡的內容設計可以更加多元，不一定都要實體物品，也可以是獲得一種能力、享有一項特別的體驗、一趟免費的旅行等等。
3. 提醒大家用對方的角度去思考禮物，而非自己喜好。
4. 送禮後，說明喜好沒有對錯，對方現在不想要，不代表以後不需要，並拿起各組最低分的詢問全班，想要這個禮物的請揮揮手。
5. 送禮物過程中可播放活潑歡樂的音樂，活絡現場氣氛。

問題引導

▶ 收到陌生人送你喜歡的禮物時，感覺如何？
▶ 收到熟人送了不喜歡的禮物時，感覺如何？
▶ 送禮的對象，沒那麼喜歡你送的禮物時，感覺如何？
▶ 如何了解對方的喜好？或是如何送禮送到心坎裡？
▶「己所欲，施予人」是正確的嗎？為什麼？

你還能想到哪些問題呢？

 莊老師分享

　　這個遊戲概念改編自桌遊「送禮高手」，教室出現此起彼落的歡樂聲「生日快樂」！今天每個人都是壽星，大家互相送禮物，還要選出其中最會送禮物的人，就是今天的「送禮高手」。

　　送禮送到心坎裡是很好的同理心練習，我們常常用自己的經驗去套用他人身上，就像送了禮物給人，甚至是自以為的「好」禮物，卻沒能以對方內心的需要給予。

　　「己所欲，施於人」不一定是正確的，這就像是我喜歡香菜，就準備充滿香菜的食物給對方，結果對方卻一口也不敢吃。所以下一次送禮時，不妨先問問自己，我是在幫自己挑禮物？還是在幫對方選禮物？我選的是自己的喜歡？還是對方的？

　　嘗試用別人喜歡的方式，去善待他人，用對方的立場、經驗去思考，如果我是他，我會想要什麼？當你願意開始為他人著想，同理心便正在慢慢地成長。送禮送到心坎裡，送的不只是禮，而是更深一層的同理。

8-4 意見拔河

延伸閱讀

人們往往因為想法不同而「選邊站」，透過這個活動讓大家體驗意見對立拉扯時，學習接納別人與我不一樣，學會用每個人不同的角度去看待世界，才算擁有人際交流上的真正智慧。

活動目標

1. **尊重少數人意見**
2. **接納人我不一樣**
3. **思考衝突的角度**

▲ 各就各位，喜歡 A 的站右邊，喜歡 B 的站左邊。

遊戲人數	10～20 人	建議場地	空地	座位安排	不拘
遊戲時間	約 20 分鐘	需要器材	扁帶、靜力繩、哨子		
適合對象	★中高階主管 ★上班族 ★青少年 ★視訊互動				
適用情境	活動中期。團隊面對意見衝突時，校園霸凌議題宣導				

活動流程

1. 找一塊空地，準備一條大繩放在地上，將活動場地劃分為左、右兩邊。
2. 繩子的頭尾兩端，先各派一名力氣較大的人，握繩站立。
3. 帶領者說完題目後，請大家依據條件或答案選邊站。例如：喜歡甜食的人站右邊，喜歡鹹食的人站左邊。選邊站後，請所有學員面對面雙手握繩。
4. 聽口令 3、2、1 開始，便開始這場「意見拔河」競賽。
5. 帶領者倒數十秒，視情況喊停。
6. 帶領者提問，帶領學員分享討論。

延伸思考

【替換法】

「意見拔河」創造了兩種情境：立場對立與意見風向，重點是下情境指令後的提問與引導延伸，帶領者在創造意見相左時要謹慎提問，避免變相霸凌、強迫表態，尤其是指名道姓的引導，討厭某學員的人站哪邊等情形。

建議可從爭議性小的問題開始，調整題目的深淺。例如：喜歡吃肉的站左邊，喜歡吃菜的站右邊；喜歡夏天的站左邊，喜歡冬天的站右邊；喜歡英文的站左邊，不喜歡英文的站右邊……。

【變化法】

不一定要選邊站，除了站在左、右兩邊外，也可以選一個位置坐下或旁觀，如果你認為還有其他選項，也可以擔任旁觀者，看其他人拔河。

📷 **【視訊互動】**

共創白板拖曳便利貼

1. 帶領者建立一個 Jamboard 共創白板，四周邊框貼滿寫上學員名字的便利貼，中間貼上一張事件的照片。

2. 中間拉一條直線將版面一分為二，左側邊界貼上「不同意」，右側貼上「同意」。

3. 請大家拖曳自己的姓名便利貼選邊站，對此「非常」不同意（或同意）的人，可視程度移動便利貼是否更為靠近左右邊界。

4. 參考下方問題引導，請學員打開麥克風分享觀點，也反思他人的立場。

5. 線上玩法可用匿名的圓點圖形當作拖曳投票使用，不一定要使用具名的便利貼。

動動腦，你還能想到哪些延伸活動呢？

1. 靜力繩粗度建議 10mm 以上，人數大於二十人則長度至少十公尺。

2. 繩子兩端可站力氣比較大的人，或者在團體中職位較高者。

3. 開始拔河前的口令：請大家雙手握繩，各就各位，預備，開始。

4. 若現場發生如跌倒、拖行等情形，可能有人會受傷的疑慮，應立即吹哨喊停。

5. 活動結束時，先讓全體坐下休息、冷靜一下，再提問分享與引導。

▶他人的喜歡與我不同，有沒有對錯之分？

▶你如何看待他人與你的想法不同？

▶在對立的想法兩端，有沒有第三種選擇的可能性？

▶在過去經驗中，你用什麼方式回應意見不合的人？

▶少數人的想法是否值得尊重？你又如何回應呢？

▶你如何進行選擇？別人的選擇是否對你造成影響？

你還能想到哪些問題呢？

 莊老師分享

　　我曾運用「意見拔河」搭配大家耳熟能詳的動漫故事，讓學員去思考「立場位置」與「回應方式」。例如：《哆啦A夢》卡通中，當胖虎欺負大雄時，如果你是同班同學會怎麼做？一是跟著胖虎一起打大雄，二是跟著小夫一起嘲笑大雄，三是充滿正義感站出來阻止胖虎，四是袖手旁觀。選擇答案一、二者站右邊握繩，選擇三的人站左邊握繩，選擇四的不選邊站也不握繩。

　　不論是在校園或是在職場，上述事件屢見不鮮。我在課堂上，還會帶領學員從不同角度去思考，有沒有可能背後有其他原因，是我們沒有理解的，只是看到表層行為，就做出不夠全面的判斷？

　　學員們的答案不一，問起原因更是五花八門，像是選一的人認為可能是大雄先挑釁胖虎；選二的則擔心自己也變成被霸凌者，只好跟著嘲笑；選三的人則說，看不下去有人用暴力解決問題；至於選四的人則說自己不清楚事情始末，所以不做任何行動。

　　在活動中，清楚地透過「選邊站」得知彼此想法。所以在拔河結束後，我都會請大家分別從不同位置的角度去思考三件事：

　　一、釐清動機（Clarify）：為什麼你會選擇這個立場？是誰影響我這麼做？我想獲得什麼？

　　二、預想後果（Consequence）：如果做此行動，會有哪些優點或缺點？要負什麼責任？

　　三、選擇行動（Choose）：最後選擇哪個位置？如果再一次，有沒有更好的回應方式？

　　我認為每個行動背後，都是一種價值觀的選擇，自我覺察立場的不同，慎選自己的回應方式，相信人先自重才能讓人尊重，如果對立事情已發生，不妨靜心思考自己的動機、可能的後果、更優化的行動，我相信一定會有更好的結果。

8-5 撲克臉

你常常收到他人的稱讚,還是聽到別人的否定?你常常給予他人肯定,還是先看到他人的缺點?透過「撲克臉」活動,體驗稱讚與數落之間的巨大影響力,就從抽牌開始吧!

活動目標

1. 以正向肯定取代負面霸凌
2. 不受外在影響,自我定位
3. 培養同理心情,善待他人

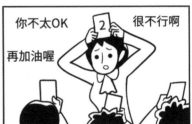
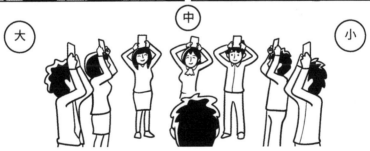

▲ 隨機抽張撲克牌放額頭,透過別人看到你的牌卡數字反應,評估可能的數字大小,決定自己位置。

遊戲人數	50 人	建議場地	空地	座位安排	不拘
遊戲時間	約 30 分鐘	需要器材	撲克牌		
適合對象	★中高階主管 ★上班族 ★青少年 ☆視訊互動				
適用情境	活動中期。人際關係課程、校園霸凌宣導、換位同理課程				

活動流程

1. 每人隨機抽取一張撲克牌，先蓋在腰部不可偷看。
2. 當帶領者指示「亮牌」時，請學員把撲克牌放在額頭上，讓其他人可以清楚看到數字與花色，A1 最小，K13 最大。
3. 請在教室內走動，跟其他學員打招呼，看到越大的數字要越尊敬，數字越小則給予鼓勵。例如：看到撲克牌 K，可以說：你超強、你無敵、好棒棒；反之，看到數字 1 則可以說：你不太 OK 喔！你好弱！
4. 當帶領者吹哨喊停，請按照「你覺得自己牌面數字的大小」移動位置。自認牌面數字越大的站右邊，小的站左邊，包圍教室圍繞一個ㄇ字的圈。
5. 移動位置時，要自己決定站在哪裡，其他人不可以給提示。
6. 確認好位置，請大家拿下頭上的牌放在胸前，左右環繞看看。
7. 訪問過程中的心情，共同討論分享。

延伸思考

【減法】
活動過程禁止說話，只能用肢體動作或眼神來表達稱讚或數落。看到「大牌」可以膜拜或比出大拇指，看到「小牌」可以比出小拇指或頭也不回地轉身就走。

【變化法】
看到鬼牌就像是看到鬼一樣，表現出害怕驚恐的表情，離越遠越好。拿到鬼牌的人最後會自然而然找到自己的位置。

動動腦，你還能想到哪些延伸活動呢？

帶領
技巧

1. 提醒每個人都拿到撲克牌，而且不能偷看自己的數字後，再開始說明規則。
2. 活動關鍵在於示範，可詢問台下：「遇到值得尊敬的人我們會說什麼？」並示範讚美、肯定、尊敬的說話方式；反之，我們會聽到哪些負面評價？
3. 播放輕快節奏音樂，活絡現場氣氛。音樂停止，請大家各就各位。
4. 訪問拿牌面數字最大、最小，還有站在行列中間的、位置落差很大的人（像是數字很小卻站在前面）。
5. 對拿數字較小撲克牌的人所給予的評價，禁止詆毀、口出惡言，尤其要注意有些比較玻璃心，或把遊戲當真的學員，避免造成傷害。
6. 帶領者要創造一個安全的場域，讓大家表現出日常的互動，並透過引導讓真實的問題顯現出來，一起討論如何與人和睦相處。

問題
引導

▶你希望拿到哪張數字的撲克牌？為什麼？
▶當你拿到數字1、2、3的撲克牌時，別人給你什麼訊息？感受如何？
▶人生中，你喜歡被人稱讚肯定，還是收到負面評價？為什麼？
▶當你看到有人被霸凌時，可以做些什麼？
▶生活或工作中有沒有類似情境？你如何應對？

你還能想到哪些問題呢？

 莊老師分享

　　「你超棒！」、「你好弱喔！」，在我刻意營造的情境中，整間教室裡不斷地「互相傷害」或「互相稱讚」。「撲克臉」最早是跟黃同慶老師在撲克牌工作坊所學，後來我把它拿來作為「人際關係」的教學活動，可以討論三個議題：

　　一、人際霸凌：有聲的霸凌與無聲的霸凌，哪一種比較傷人？你有沒有被欺負過的經驗？對方是破口大罵？還是一群人排擠你，一個輕蔑的眼神，一個無聲的轉身，擁擠的教室大家成群結隊，只有你被孤立？想一想，無聲的霸凌是不是比有聲的更傷人？

　　二、比馬龍效應：又被稱為「預期理論」。在教學中，如果老師對某學生給予鼓勵肯定，學生接收到的這些關懷與重視，會逐漸增加信心與學習動機，因此這位學生的表現會相較其他學生更好。像是這些正向的期待，都對成長有很大影響，反之亦然。

　　三、自我定位：這個遊戲圍繞著兩個規則——「不知道自己是誰」和「自己決定自己是誰」。過程中會發現，大多數人對自己的撲克牌數字大小很有自知之明。但還是有人拿著數字中間的撲克牌，往數字大的方向移動；有人拿著數字很大的撲克牌，卻只站在中間位置，這代表什麼樣的意義，頗值得玩味。

　　真實人生中，我們也是從他人的眼光、社會的期待中，活出一種樣子。但有時候過度活在別人的期待中，透過討好別人開心才獲得自我價值，反而忘記真正的自己。要放下世俗的眼光，放下對自己應該負責任的枷鎖，從來就不是件容易的事。多從正面思考看見他人的價值，也勇敢地為自己活一次，「不要讓人決定你是誰，你才是自己真正的主人。」

8-6 回憶迴紋針

活動到了尾聲，你怎樣記憶期間的點點滴滴？只要每想起過程中的一件事，就用迴紋針標記下來，用文字寫下這段故事，最後和大家一起分享，並串連起這段難能可貴的緣分。

活動目標

1. 活動尾聲反思
2. 珍惜相聚緣分
3. 彼此說出感謝

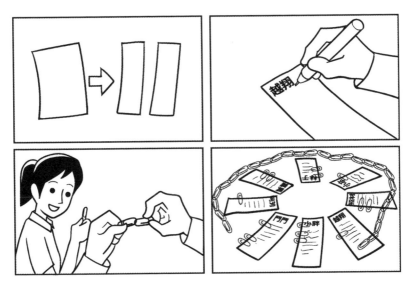

▲ 把 A4 紙撕一半，寫上自己名字，還有我們這一班的故事。
　每分享一個故事就串一根迴紋針，交給下一個人分享。

遊戲人數	15 人	建議場地	桌子	座位安排	不拘
遊戲時間	約 50 分鐘	需要器材	迴紋針、彩色筆、原子筆		
適合對象	★中高階主管 ★上班族 ★青少年 ☆視訊互動				
適用情境	活動後期。畢業前的分享、歡送會的人際互動、感恩餐會				

活動流程

第一階段——寫下回憶

1. 這個活動相當適合畢業旅行、畢業典禮、三天兩夜旅行、年度活動回顧、企業訓練收尾時，大家圍圈反思的小活動。適合十五人以下彼此熟悉的小團體。

2. 從 A4 白紙的短邊撕成一半，每人拿一張長條的白紙。

3. 在白紙上方用彩色筆寫自己的名字，最下方寫日期。

4. 準備原子筆或鉛筆，寫下這段時間印象深刻的故事，不用描述太多細節，簡短寫下關鍵字句即可。例如：阿明在上午的活動中幫了我一把。

5. 一個故事最多兩行字，每寫完一個故事，就在紙上別上一根迴紋針。

6. 限時十分鐘，寫上多少個故事就別上幾根迴紋針。

第二階段——分享故事

1. 每人輪流分享一則迴紋針上的故事，每分享一則就拆下一根迴紋針。分享不用太長，可使用「我還記得……」、「我想起了……」為故事開頭，再加上一句自己的故事分享。

2. 帶領者可提醒因時間關係，無法分享每一則故事，請學員自由選擇想分享的故事。

3. 學員 A 分享後，將迴紋針交給右邊的學員 B，當 B 分享完後，再從自己的紙上拆下一根迴紋針，串連 A 的迴紋針，再將迴紋針傳給右邊的 C。

4. 每則故事約分享三十秒，由帶領者負責控時，以掌握分享活動流暢性。

5. 當每個人都講過一次故事，若時間還充裕，可再輪一圈或更多，迴紋針會越串越長，直到圍成一個迴紋針大圈。若是時間不足，可以請學員們直接串聯成一個迴紋針大圈，大到足夠讓每個人可以手拿著的距離。

第三階段──心情留言

1. 活動到了尾聲，迴紋針大圓圈準備宣告解散，邀請大家把手上的紙條放到桌上，並圍成一個像是太陽放射狀的大圓圈。

2. 最後每個人都有分享一句話的時間與機會，請對圓圈中的任何一個人說出對他的感謝，或是沒有說出口的對不起、欣賞或喜歡等等。

3. 每分享完一句「道謝」、「道歉」、「道愛」，就從串連的大圓圈上，拆下一根迴紋針。象徵活動尾聲，大家好好道別，各奔前程。

延伸
思考

【加法】

若活動時間不足，最後改請大家把剩餘的迴紋針拆下來，每人拿五根迴紋針，別上你要感謝的人名條上，代表著無聲的回憶與祝福。

【變化法】

透過交流討論後，將最後的大型迴紋針圈圈，擺放成大家曾聚在一起的形狀，並分享這個形狀代表的意義。

動動腦，你還能想到哪些延伸活動呢？

帶領技巧

1. 開始回憶書寫前,可以播放活動期間所累積的照片或影音,更能進入情境中。
2. 可播放輕柔感性的背景音樂,營造感性、離別的氛圍。
3. 分享過程中,可簡單回應學員的回憶故事,並請問現場有沒有相同畫面或類似故事。
4. 帶領者可視時間長短,調整活動節奏,第二階段每個人至少都要分享一次,若時間不足,第三階段不一定要帶完。

問題引導

▶ 回想階段你想到的第一件事情是什麼?為什麼印象這麼深刻?
▶ 聽完其他人的分享給你什麼感覺?為什麼會有這種感覺?
▶ 除了開心的事情,有沒有哪些事情是不夠完美的,是可以給你重要啟示的?
▶ 如果可以回到過去,你希望回到哪個時間點?為什麼?
▶ 你喜歡我們的故事嗎?為什麼?請分享喜歡的原因。

你還能想到哪些問題呢?

 莊老師分享

「回憶迴紋針」是一個小巧溫馨的活動，道具簡單易取，操作起來也不會太困難，但如果要把情緒的連結帶得深入，就需要多一點的引導鋪陳，像是燈光、音樂、回顧影片，還有帶領者可以用更感性的方式介紹，刻意放慢語速、帶著溫和口吻、請大家放鬆回想後，再安靜地寫下那些值得回憶的故事。

活動的人數，通常十～十五人為佳，人數太多進行緩慢，人數太少後續串連迴紋針的畫面與回憶紙條的擺放，就會稀稀落落，少了一點感覺。

這些年我有很多機會帶領學生營隊，這個活動特別適合在經歷一季的課程或旅程收尾時操作。若是人數眾多可先分組，請助教或隊輔協助帶領分享，最後總收尾時再請各圈推派出分享者，跟全體分享。

若要讓課程有更多的延續，可將這些回憶紙條搭配照片作為教室布置，黏貼在布告欄上，或用迴紋針將紙條鑲在曬衣繩上，在下課經過時，還可以在紙張背後不具名留言，寫下還沒說出的道謝、不好意思的道歉。

無聲的祝福

課程到了尾聲,當鐘聲一響你我各奔前程,彼此送上一片小小的祝福,感謝我們曾經的遇見、祝福你更好,還有說出沒能說出口的歉意,也記得你曾經待我的好。

活動目標

1. 反思人我之間關係
2. 表達對他人的祝福
3. 彼此說出感謝話語

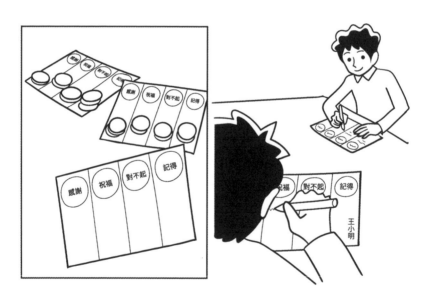

▲ 感謝、祝福、對不起、記得,你會用什麼方式回憶(或回應)我們這一班的同學呢?

遊戲人數	30 人	建議場地	有桌子的教室	座位安排	排口字型
遊戲時間	約 30 分鐘	需要器材	籌碼、紙、筆		
適合對象	★中高階主管 ★上班族 ★青少年 ★視訊互動				
適用情境	活動後期。畢業前的分享、歡送會的人際互動、感恩餐會				

準備階段──無聲祝福信

1. A4 白紙一張摺成四條長格。

2. 每個學員各拿一片四色籌碼。

 紅色象徵「感謝」：謝謝這段時間，他曾經幫助過我做了什麼。

 綠色象徵「祝福」：希望他會變得更好，期待如果能夠再見，他變得更好。

 黃色象徵「對不起」：曾經虧欠、說不出口的道歉，或曾有過的不好意思與愧疚。

 藍色象徵「記得」：記得你曾經對我好，如果你記得我，你會想起什麼「好」？

3. 紙片上方各擺一片籌碼，描邊畫圓形。

4. 在圓圈中寫下感謝、祝福、對不起、記得。

5. 在紙的右下角寫上姓名與日期。

第一階段──發下籌碼

1. 發下籌碼，每個學員各拿八片（紅、綠、藍、黃各兩片）。

2. 活動開始後，將自己手上八片籌碼，放到其他學員的 A4 祝福紙上。

3. 不同顏色籌碼可放在同一張紙上，同顏色籌碼不可同時放兩片在一張紙上。

4. 手上八片籌碼放置完成後，回到座位上，看看自己的祝福信紙。

第二階段──祝福留言

1. 帶一枝筆自由移動，選擇教室中的祝福信紙，自由選擇寫上感謝、祝福、對不起或是記得的故事。

2. 帶領者提醒：祝福的文字可以選擇匿名或具名。

3. 計時八分鐘，時間還沒到前，請持續留言信紙，送出祝福的文字。

第三階段──行動祝福

1. 在所剩的時間裡，好好對同學道再見。下課後或放學時，請親自走到曾出現在自己信紙中的人面前，一起聊聊天，說一句沒能說的話，回想一同經歷的那些快樂時光，感謝同班同學曾善待你的美好，向那些不夠完美的事情對不起，彼此說一聲祝福，祝一切安好。

2. 也可改親口道別，帶領者在下課前五分鐘，請大家向在自己紙條上寫下祝福的同學，親口道謝、道別，感謝這次課程中的照顧。若時間來不及，也請大家課程結束後，能夠主動找還來不及說出祝福的同學，一起走出教室，誠摯道別。

延伸思考

【加法】
每人拿到等同於班上學員數量的籌碼，各自分配想要的顏色給予不同的人，將最後一片留給自己，目的是讓每個人都收到相等數量的籌碼，反思不同籌碼的比例。這種玩法需要大量籌碼，在預備教具時需要先清點清楚。

【減法】
省略寫信的階段，讓每個人帶著八片籌碼走向想要祝福的那個人，當面說出想說的話，並把籌碼交給對方。遊戲的目的在給予，不一定要一片換一片，把自己的祝福傳遞出去即可。

【替換法】
「迴轉壽司」方式：每個人坐定位，將信紙往右傳一個，

手握八片可選擇放與不放，但信紙在你面前時必須留言。
這種作法的好處是，等到回收信紙時，人人都會收到留言。
「環遊世界」方式：帶著信紙和筆，找人相互留言，收到
的籌碼可放在口袋裡，專注在文字留言。

【變化法】

取代原先籌碼的象徵意義，改為有你真好、無法忘記你、
一想到你就開心、謝謝你給的歡笑、辛苦你了……。設計
時避免負面論述，例如：有你真糟、你讓我難過等等。

📷 【視訊互動】

1. 開一個 Google 簡報，在第一頁製作完成的模板供學員
 參考操作。
2. 第一頁正中央放帶領者照片，畫一條直線和橫線，將
 版面切割成田字四宮格。
3. 在四個角落標記四種顏色的色塊文字，左上感謝、右
 上祝福、左下對不起、右下記得。
4. 先讓學員練習在帶領者的頁面貼上文字框留言，可具
 名或匿名。
5. 每個學員各有一頁專屬於自己的頁面，可由帶領者先
 貼上照片以利活動順暢。
6. 給予大家十分鐘的時間，到其他人的簡報頁留言分享。
 過程中播放輕柔音樂。
7. 結束時帶領者訪問學員收到祝福時的感受，並帶領反思。

動動腦，你還能想到哪些延伸活動呢？

帶領技巧

1. 籌碼數量必須足夠，避免有人拿不到。
2. 可針對當下情境與對象，調整籌碼的象徵意義。
3. 帶領者在操作前思考學員狀態，適合具名或匿名的祝福方式。
4. 若時間足夠，詢問學員是否願意分享自己的祝福信紙，並尋找祝福者。
5. 提醒學員，不論是有聲、無聲的祝福，更重要的是在生活中珍惜相處時光。

問題引導

▶ 你手上的籌碼都發完了嗎？
▶ 你把第一片籌碼給誰？為什麼？
▶ 你收到多少籌碼？哪種顏色最多？
▶ 同色的籌碼是否都集中在某些人手上？為什麼？
▶ 你最希望收到哪種顏色的籌碼？為什麼？

你還能想到哪些問題呢？

莊老師分享

　　這個活動是參考 FB 粉絲專頁「輔導課哪有這麼涼」的靈感延伸，實際活動操作下來，有人收到滿滿的祝福，有人收到高高的對不起，有人空空如也。

　　過去我常用輪轉傳紙的方式進行這類遊戲，一張紙對一個人，每隔三十秒，向右傳一張紙再開始寫，讓每個人的紙張平均分布籌碼，或都會收到留言，不會發生有人收到一堆留言，或有人被冷落的情形。

　　但近來，我傾向真實地面對人我狀態，因為人際關係是一段漫長累積的過程，無須刻意或營造公平的感覺，活動過程也反應真實人生，有些人離開我們生命時，連無聲的祝福都沒有，只在人生長流中，短暫擦身而過。

　　其實，我常接觸許多班上被排擠的學生，大部分時候我並不擔心學生成績交白卷，反而會擔心他們日後在人際關係中拿到一張白紙，就像是他人的心中，沒住過一個你，又或者，全班都把希望你更好的文字，穩穩地放在你的手上你不自覺，或後知後覺。

　　我想，如果在學生時期，沒收過無聲的祝福，或沒人想要感謝你，事出必有因，那就從改變自己與他人相處的方式開始，想想自己在團體中是否願意配合？在班上是否願意主動付出？是否常常抱怨或是責難他人？在與人共事時，是否願意接納異見？或者在他人悲傷時，是否願意同在陪伴？想想朋友一同歡慶時，你是否一同分享喜悅？

　　在有限的時光中，把握那些在乎你的同學好友，在年紀增長，認識新朋友的階段，好好照看自己，祝福他人，也向不夠完美的自己道別！因為，你值得遇見更好的人。「無聲的祝福」形式上給了別人，其實，也是送給自己最好的禮物，回首你曾經善待過，每個你想見的人，是否在道別的時候，也想起了你。

8-8 送一棵樹給自己

延伸閱讀

如果你是一棵聖誕樹，你會如何妝點自己？畫一棵理想的聖誕樹，布置成你的日常，送自己一份專屬的禮物，為這段時間的付出，點綴上繽紛色彩，也對彼此送上最誠摯的祝福。

活動目標

1. 反思自己的情緒感受
2. 梳理自己的日常生活
3. 祝福自己也祝福他人

▲ 妝點自己的聖誕樹，寫下年度大事，也反思人生下一個階段方向。

遊戲人數	不限	建議場地	有桌椅的教室	座位安排	不拘
遊戲時間	約 30 分鐘	需要器材	紙、筆、彩色筆、圓點貼紙、便利貼		
適合對象	★中高階主管 ★上班族 ★青少年 ★視訊互動				
適用情境	活動後期。聖誕節跨年前自我反思，跨年後自我期許				

活動流程

準備階段——分組示範

1. 請學員先進行分組，各組桌上有多色彩色筆、黃色、紅色便利貼。
2. 每個人拿取一張 A4 白紙，在右下角寫上自己名字。
3. 在紙的左下方貼上黃色便利貼，右下方貼上紅色便利貼，如附圖。
4. 帶領者預備聖誕樹的示範圖示，供學員參考選擇。

第一階段——畫一棵樹

1. 畫一棵聖誕樹，只要畫出外觀線條即可。
2. 在聖誕樹上畫下不同顏色的聖誕球，象徵你這一個月發生的事情。
3. 用不同顏色以及大小的彩球代表情緒與反應。例如：畫下紅色彩球代表憤怒、黃色代表快樂、藍色代表憂鬱、綠色代表討厭、紫色代表驚嚇恐懼，除此之外，象徵該事件的情緒感受。
4. 帶領者指定一棵樹最少十顆彩球，不用刻意平均每個顏色都有，只要真實面對自己即可。

第二階段——祝福禮物

1. 在左下方的黃色便利貼寫上「需要」，右下方的紅色便利貼寫上「行動」。
2. 「需要」可以是物質或精神上的需要，不論是願望、目標、能力、態度。例如：健康、找到伴侶、語言能力、不拖延的習慣。
3. 「行動」接續左邊的便利貼，寫一個能幫助你在下一個階段，更有機會完成目標的行動方案，或讓自己更好更成熟的一句話。
4. 在樹頂端畫一顆星星，寫上你的終極目標。

第三階段──夥伴交流
1. 兩兩一組，互相分享自己的聖誕樹。
2. 隨機找三個人分享聖誕樹下方的兩張便利貼。
3. 找三個人在便利貼寫上一句祝福的話。

【加法】
在每個彩球旁邊寫上事件關鍵字，或者用一個字代表那個事件。

【減法】
不做任何事件的解釋或文字註解，減少步驟，不擺放任何禮物或與他人交流，只有聖誕樹與各種顏色的圓點點。

【替換法】
1. 為這棵樹命名，例如：勇氣之樹、感恩之樹、希望小樹。
2. 你自己怎麼看這棵樹，給這棵樹一段介紹：這是一棵……的樹。
3. 你希望這棵樹少一點什麼顏色？或多一點什麼顏色？
4. 他人給這棵樹一句祝福的話。你給自己的樹，一句行動的話。

【結合法】
可在樹上畫上不同的物件、符號，象徵自己最近發生的事件，例如：愛心、星星、方向箭頭、動物、交通工具等圖示，結合更多的連結想像力。

【變化法】

桌上擺放紅黃藍綠紫五種顏色的圓點貼紙，分為大中小三種尺寸，作為布置情緒聖誕樹的貼紙，也可擺放其他種顏色，代表其他事件。

🎥【視訊互動】

共創分頁簡報

1. 使用 Google 簡報分頁製作，帶領者分享 Google 簡報連結給全體學員。
2. 在簡報第一頁秀出已經製作完成的聖誕樹範例模板，提供學員參考畫面。
3. 簡報第二頁秀出各種聖誕樹的黑線白底圖示，提供學員挑選聖誕樹模板。
4. 由第三頁開始，每頁貼上不同學員名字，一人一頁PPT，製作屬於自己的聖誕樹。
5. 限時十五分鐘，帶領者每三分鐘觀察學員進度，鼓勵學員互相觀摩。
6. 結束時，帶領者請自願者打開麥克風分享，聚焦在需要與行動方面。

動動腦，你還能想到哪些延伸活動呢？

帶領技巧

1. 聖誕樹下的禮物可使用不同顏色的便利貼，作為色塊分類。
2. 樹頂貼上一張星星形狀的便利貼，寫上自己的願望之樹名稱。
3. 帶領者提醒這棵樹是送給自己的，不是給其他人看，請學員真實面對自己，反思自己過去的情緒。
4. 畫樹的過程中，播放柔和的輕音樂。
5. 可與「7-9 情緒聖誕樹」搭配，先操作全班掛飾，再回到個人反思。

問題引導

▶你喜歡這棵聖誕樹嗎？為什麼？
▶要讓這棵聖誕樹變得更好，可以增加或減少哪種顏色？
▶你希望，明年此時的這棵聖誕樹變成什麼樣子？
▶誰的聖誕樹跟你的很相似，或很不一樣？
▶他人的聖誕樹上，有哪些訊息可以幫助你自己的？

你還能想到哪些問題呢？

莊老師分享

　　當人類看到樹木，或許覺得沉默寡言，但實際上這些「樹語」，在樹幹裡、在深埋的土裡豐富地流動著。很多研究證實，樹本身並不沉默，在森林中盤根錯節的樹木根部，不但會互相溝通，還形成某種社交網路，甚至底下的根系會傳遞害蟲危險的訊號，會共享水源與養分，還能提早告訴其他樹木，乾旱要來了，要做好防旱的準備。

　　有些人木訥得像棵樹，只是沒有樹木根部的智慧，去感受他人深層的聲音，送一棵樹給自己，也是讓大家看見不一樣的你。彼此能交流底心的真誠，我相信世界上也會更加平和。

　　二〇二〇年的聖誕節相當值得感恩回顧，這一年因為疫情的關係，我們何其有幸居住在台灣，正常地上下學、上下班，國內旅遊也還能走走。

　　許多人的日常被迫改變，這或許也是大自然傳遞給人們的一個訊息，是時候回歸內心沉澱，反省過去汲汲營營的工作，是否停下來照顧自己早已被填滿的內心。是時候給自己一段時間喘口氣，整頓好內在的心靈垃圾，再重新出發。

　　適逢年底，或接近學期尾聲，送一棵聖誕樹給自己的活動，結合節慶情境再配合自我反思，是一個溫馨又療癒的梳理過程，除了視為個人獨處的反思，每週的紀錄筆耕，觀察這棵樹上掛著什麼，時間一久將一張張的樹木圖片排開，可以觀察自己生命的變化起落。

　　這個活動可以是兩兩一組的分享，或是多方交流的換紙留言；可以是貼在牆上的行動展覽，可以像是留言板一樣放在座位上接收祝福。人是群居動物，有的人害怕獨處，更擔心孤獨，很多平常沉默的人，我們沒能讀到他們內在的豐富訊息，透過這樣的交流分享，感受到自己被讀懂了，心靈也被接住了。

8-9 刻在我心底的名字

人生中，許許多多的人走進我們的生命，有些只是短暫停留的過客、有些是貴人，更多的是擦身而過的陌生人，你還記得哪些人呢？給自己一杯咖啡的時間，好好跟這些人遇見，好好說再見。

活動目標

1. 反思人我之間的關係
2. 對他人表達祝福感謝
3. 做出與人連結的行動

▲ 在紙中間寫下自己名字，順時針寫下曾經走進你生命的名字。

遊戲人數	30 人	建議場地	不拘	座位安排	不拘
遊戲時間	約 30 分鐘	需要器材	紙、彩色筆、原子筆、空白小卡		
適合對象	★中高階主管 ★上班族 ★青少年 ★視訊互動				
適用情境	活動後期。畢業前的人際反思，跨年前後自我覺察				

準備階段
1. 每個人一張 A4 白紙，一枝彩色筆和一枝原子筆。
2. 用粗彩色筆在紙張正中央寫下自己名字。
3. 日期則標註在紙張左下角。

第一階段——認識的人們
1. 以自己的名字為圓心，順時針方向，直覺地一一寫下你認識的人名字。
2. 這些名字的主人必須認識你，真正有過交集，而非虛擬的佩佩豬，或歷史人物孔子、外星人等等。
3. 不論你是否喜歡這個人，只要想到誰就寫，限時三分鐘，或者直到寫滿紙張為止。

第二階段——三道人際圈
1. 圈起你最「感謝」的三個人。
2. 圈起你最想說「對不起」的三個人。
3. 圈起你最想說「愛」，但沒說出口的三個人（喜歡、暗戀或欣賞都可）。
4. 看看你道謝、道歉、道愛這三個圈，是否重疊在同一個人身上，請用三種不同的顏色區分開來。

第三階段——分享時間
1. 找一個信任的朋友，相互分享三道人際圈。
2. 可依照安全信任感分享，什麼原因讓你先選他？他帶給你什麼影響？是正面的還是負面？還記得發生什麼事，讓你畫下了這個圈圈？

第四階段——行動祝福
1. 發下三張名片大小的小卡，選擇圈起中的一個人。

2. 寫下一個行動或一段話，如果有機會再見，你想對他
　　說些什麼？

3. 下課、離開教室後，找合適的時間付諸行動，說出你
　　對他的感覺。

【加法】

約定一個課後時間，與同學們分享，你之後行動的結果與
對方的回應。

【減法】

課程中有些人不夠熟悉，自我揭露內心深層的故事要建立
在群體有足夠的安全感與信任感，可省略分享階段，直接
進入行動，若只是一面之緣，自己完成即可。

【替換法】

除了道歉、道謝、道愛，帶領者發下不同的指令，就會延
伸出不同的方向。像是圈起你印象最深刻的人、點醒你的
人、讓你變得更好的人、幫你走出低潮的人、生命中的貴
人、一段錯過的緣分、你最重要的家人、最要好的朋友、
最想念的親友、最尊敬的師長。

【視訊互動】

同步書寫

1. 帶領者打開視訊鏡頭，將畫面聚焦在手寫文字的桌面。

2. 帶領者用較粗的彩色筆書寫，讓學員清楚看到過程。

3. 因活動涉及個人隱私，大家不一定要打開鏡頭一起寫。

4. 按照上述四個階段進行，徵求自願者打開麥克風分享
　　心情與感受。

5. 線上文字書寫前，可先播放學員們共同回憶的照片影音檔，更有帶入性。

<div style="text-align: right">動動腦，你還能想到哪些延伸活動呢？</div>

1. 帶領者可以先做示範，自我揭露，以引導學員書寫。也可以一同書寫，與大家同在。
2. 準備多色的彩色筆、原子筆，讓你的名字周圍變得多采多姿。
3. 書寫時播放柔和的輕音樂，有助於安定心情。
4. 請學員找到一個最舒適的位置完成這張紙。

▶你最先寫下的十個名字是誰？為什麼？
▶寫完後，有沒有哪些人你想到了，但沒寫下的？他們是誰呢？
▶如果要分類，哪個族群的人你列出最多？
▶當你寫完、圈完後的感覺如何？有沒有令你難以抉擇的人選？
▶十年後，你覺得哪些人還會在你身邊？哪些人會離開？

<div style="text-align: right">你還能想到哪些問題呢？</div>

 莊老師分享

　　我非常喜歡皮克斯的動畫《可可夜總會》，裡面以墨西哥亡靈節為背景，像是華人社會的清明節，在亡靈節的前後，家家戶戶會準備萬壽菊裝飾墓園，象徵先人踏在花瓣上可以找到回家的路。故事在說小男孩誤入了陰間，回去找到曾曾祖父的冒險故事，旅程中他遇到了一個骷髏頭老人，他說了一段話後就消散在空氣中，老人對男孩說：「你知道什麼是真正的死亡？其實不是肉身的死去，而是被人忘記，死亡並不可怕，被遺忘才是真正的死亡。」

　　在學生畢業前，我設計了「再見的三道手續」活動，目的是在道別之前，好好的道謝、道歉、道愛，背後設計的原則有三：「回顧」、「當下」與「行動」。

　　除了校園，職場上也有類似情景，天下無不散的筵席，或許過了今天，再也不會有機會喚起你的名字，如果只有一點時間可以好好道別，不妨用心盤點過去的人脈關係。我相信，當有一天再想起那個名字時，你的心中肯定會比較舒坦。

　　最後，如果在這張紙上，你還真的想跟某人說聲再見，希望這個人再也不會干擾你的生活，不再介入你的人生，消失在你的日常，請你好好記得這個人。感謝他讓你知道自己的底線，曾受過的傷，不再讓他人輕易踩踏。謝謝生命中的逆貴人，豐富了自己的情感世界。

　　有些人際關係可以選擇，有些緣分遇到了就緊緊跟著你。又或許，你放不了手，放不下自己的牽絆，才讓自己在這段關係裡走得這麼「心」苦。如果緣分未了，還會再見面，若沒什麼話好說，就保持距離，有些關係有了距離才有美感。

　　距離與時間，會淡化很多愁煩。當我們走遠，你的名字成灰，徒留這張白紙，圈起了我們曾有過的連結，這年夏天，我將與你說再見，希望你

曾記得我的真，我也會記得你對我的好，直到現在我仍相信「有你真好」，是道別季節最溫柔的註解。

分離，是一出生就注定的命題，只是有些留得住，有些放不了，長大後你會發現沒有什麼關係是永遠的。如果還有，就是珍惜當下每一次的見面，那會是最美的關係。

每一年我嘗試給自己寫一張充滿名字的紙，連續第四年漸漸發生變化，回頭看到一些名字漸漸消失在紙上，也能清楚看到很多名字仍圍繞在我身旁，就像是刻在我心底的名字一樣，不論是待我好的、待我不好的人，他都是生命中的一部分，感謝這些人，我的人生才會如此豐富精采。

你還記得哪些人的名字呢？不妨現在找個安靜的時間，泡一杯熱茶，動筆寫下吧！建議你妥善地保存這張紙，十年後再寫一次，你會發現有新的名字走進你的生命裡，感謝這些相遇，也感謝緣盡時的分離。

本篇的插圖標記了促成這本書的貴人，真心謝謝你們出現在越翔的生命當中，給予我靈感、賦予我生命，用感謝的心情作為本書最後一個活動的收尾。謝謝每一個閱讀到此的你，期待有機會我們能實體見面，再聽聽你閱讀後的回饋。

ideaman 141

遊戲人生72變
線上‧實體遊戲教學一本通

作者——莊越翔
示範插圖——彭仁謙
活動協力——洪瑞聲、王漢克、宋豪軒、黃紹緯
責任編輯——劉枚瑛
特約編輯——陳瑤蓉

版權——吳亭儀、江欣瑜
行銷業務——周佑潔、賴玉嵐、林詩富、吳藝佳
總編輯——何宜珍
總經理——彭之琬
事業群總經理——黃淑貞
發行人——何飛鵬
法律顧問——元禾法律事務所 王子文律師
出版——商周出版
　　　　115台北市南港區昆陽街16號4樓
　　　　電話：(02) 2500-7008　傳真：(02) 2500-7579
　　　　E-mail：bwp.service@cite.com.tw
　　　　Blog：http://bwp25007008.pixnet.net./blog
發行——英屬蓋曼群島商家庭傳媒股份有限公司城邦分公司
　　　　115台北市南港區昆陽街16號8樓
　　　　書虫客服專線：(02)2500-7718、(02) 2500-7719
　　　　服務時間：週一至週五上午09:30-12:00；下午13:30-17:00
　　　　24小時傳真專線：(02) 2500-1990；(02) 2500-1991
　　　　劃撥帳號：19863813　戶名：書虫股份有限公司
　　　　讀者服務信箱：service@readingclub.com.tw
　　　　城邦讀書花園：www.cite.com.tw
香港發行所——城邦(香港)出版集團有限公司
　　　　香港九龍土瓜灣土瓜灣道86號順聯工業大廈6樓A室
　　　　電話：(852) 2508-6231　傳真：(852) 2578-9337
　　　　E-mail：hkcite@biznetvigator.com
馬新發行所——城邦(馬新)出版集團 Cité (M) Sdn. Bhd
　　　　41, Jalan Radin Anum, Bandar Baru Sri Petaling,
　　　　57000 Kuala Lumpur, Malaysia.
　　　　電話：(603)9056-3833 傳真：(603)9057-6622
　　　　E-mail：services@cite.my

美術設計——copy
印刷——卡樂彩色製版印刷有限公司
經銷商——聯合發行股份有限公司 電話：(02)2917-8022　傳真：(02)2911-0053

2022年（民111）4月1日初版
2024年（民113）7月30日初版12刷
定價450元　Printed in Taiwan　著作權所有，翻印必究　城邦讀書花園
www.cite.com.tw
ISBN 978-626-318-203-5
ISBN 978-626-318-207-3（EPUB）

國家圖書館出版品預行編目(CIP)資料

遊戲人生72變：線上.實體遊戲教學一本通/莊越翔著.
 -- 初版. -- 臺北市：商周出版：英屬蓋曼群島商家庭傳媒股份有限公司城邦分公司發行,
民111.04　408面；17×23公分. -- (ideaman；141)　ISBN 978-626-318-203-5(平裝)

1. CST: 團康活動　2. CST: 遊戲　494.35　110021681

商周出版

廣 告 回 函
北 區 郵 政 管 理 登 記 證
台 北 廣 字 第 ０ ０ ０ ７ ９ １ 號
郵 資 已 付 ， 免 貼 郵 票

104台北市民生東路二段 141 號 B1

英屬蓋曼群島商家庭傳媒股份有限公司
城邦分公司

請沿虛線對摺，謝謝！

商周出版

書號：BI7141	書名： 遊戲人生72變	編碼：

商周出版

讀者回函卡

線上版讀者回函卡

感謝您購買我們出版的書籍！請費心填寫此回函卡，我們將不定期寄上城邦集團最新的出版訊息。

姓名：＿＿＿＿＿＿＿＿＿＿＿＿＿＿＿＿＿＿＿＿ 性別：□男 □女

生日：西元＿＿＿＿＿＿＿年＿＿＿＿＿月＿＿＿＿＿日

地址：＿＿＿＿＿＿＿＿＿＿＿＿＿＿＿＿＿＿＿＿＿＿＿＿

聯絡電話：＿＿＿＿＿＿＿＿＿＿＿ 傳真：＿＿＿＿＿＿＿＿＿

E-mail：

學歷：□ 1. 小學 □ 2. 國中 □ 3. 高中 □ 4. 大學 □ 5. 研究所以上

職業：□ 1. 學生 □ 2. 軍公教 □ 3. 服務 □ 4. 金融 □ 5. 製造 □ 6. 資訊
　　　□ 7. 傳播 □ 8. 自由業 □ 9. 農漁牧 □ 10. 家管 □ 11. 退休
　　　□ 12. 其他＿＿＿＿＿＿＿＿＿＿＿＿＿＿＿＿＿＿＿＿

您從何種方式得知本書消息？
　　　□ 1. 書店 □ 2. 網路 □ 3. 報紙 □ 4. 雜誌 □ 5. 廣播 □ 6. 電視
　　　□ 7. 親友推薦 □ 8. 其他＿＿＿＿＿＿＿＿＿＿＿＿＿

您通常以何種方式購書？
　　　□ 1. 書店 □ 2. 網路 □ 3. 傳真訂購 □ 4. 郵局劃撥 □ 5. 其他＿＿＿

您喜歡閱讀那些類別的書籍？
　　　□ 1. 財經商業 □ 2. 自然科學 □ 3. 歷史 □ 4. 法律 □ 5. 文學
　　　□ 6. 休閒旅遊 □ 7. 小說 □ 8. 人物傳記 □ 9. 生活、勵志 □ 10. 其他

對我們的建議：＿＿＿＿＿＿＿＿＿＿＿＿＿＿＿＿＿＿＿＿＿
＿＿＿＿＿＿＿＿＿＿＿＿＿＿＿＿＿＿＿＿＿＿＿＿＿＿＿＿＿
＿＿＿＿＿＿＿＿＿＿＿＿＿＿＿＿＿＿＿＿＿＿＿＿＿＿＿＿＿